培文·电影

国际电影学百强名校名师

李二仕 梅峰 钟大丰 主编

北京大学出版社
PEKING UNIVERSITY PRESS

图书在版编目（CIP）数据

国际电影学百强名校名师 / 李二仕, 梅峰, 钟大丰主编. —北京：北京大学出版社，2017.9

（培文·电影）

ISBN 978-7-301-28441-4

Ⅰ.①国… Ⅱ.①李…②梅…③钟… Ⅲ.①电影—艺术学校—介绍—世界②电影—艺术学校—优秀教师—介绍—世界 Ⅳ.①J90-40②K815.46

中国版本图书馆CIP数据核字(2017)第143174号

书　　名	国际电影学百强名校名师 GUOJI DIANYINGXUE BAIQIANG MINGXIAO MINGSHI
著作责任者	李二仕 梅峰 钟大丰 主编
责任编辑	闫一平
标准书号	ISBN 978-7-301-28441-4
出版发行	北京大学出版社
地　　址	北京市海淀区成府路205号 100871
网　　址	http://www.pup.cn　　新浪微博：@北京大学出版社 @培文图书
电子信箱	pkupw@qq.com
电　　话	邮购部 62752015　发行部 62750672　编辑部 62750883
印　刷　者	三河市国新印装有限公司
经　销　者	新华书店
	650毫米×980毫米　16开本　30印张　346千字
	2017年9月第1版　2017年9月第1次印刷
定　　价	65.00元

未经许可，不得以任何方式复制或抄袭本书之部分或全部内容。
版权所有，侵权必究
举报电话：010-62752024　电子信箱：fd@pup.pku.edu.cn
图书如有印装质量问题，请与出版部联系，电话：010-62756370

本书系钟大丰教授主持的2010年度教育部人文社会科学研究规划基金项目《国际电影教育潮流与趋势》（项目编号10YJA760080）的最终成果之一；以及北京电影学院"北京市重点学科——戏剧与影视学"成果之一和北京电影学院"北京市重点建设学科——艺术学"成果之一。

目 录

前　言 .. 001

百所电影学院校名录（以英文首字母为序）

阿根廷（Argentina）

1_ 阿根廷国立电影制作实验学院 .. 011
2_ 阿根廷电影大学 .. 013

澳大利亚（Australia）

3_ 澳大利亚电影电视广播学校 .. 015
4_ 格里菲斯大学视觉与创意学院 .. 017
5_ 维多利亚艺术学院 .. 019

比利时（Belgium）

6_ 比利时艺术传播学院 .. 021

巴西（Brazil）
 7 _ 圣保罗大学传播与艺术学院...023

保加利亚（Bulgaria）
 8 _ 保加利亚国立戏剧电影艺术学院...025

加拿大（Canada）
 9 _ 魁北克大学蒙特利尔分校艺术学院.....................................027
 10 _ 约克大学艺术、媒体、表演与设计学院............................029
 11 _ 皇后大学创意艺术专业...031

克罗地亚（Croatia）
 12 _ 萨格勒布大学戏剧艺术学院...033

古巴（Cuba）
 13 _ 圣安东尼奥德洛斯巴诺斯国际电影电视学院...................035

捷克（Czech）
 14 _ 布拉格表演艺术学院电影电视学院.................................037

丹麦（Denmark）
 15 _ 丹麦国家电影学院..039

爱沙尼亚（Estonia）
 16 _ 塔林大学波罗的海电影及媒体学院.................................041

芬兰（Finland）
 17 _ 阿卡得理工学院..043

法国（France）
 18 _ 巴黎第一大学电影与视听专业..045
 19 _ 巴黎第三大学电影与视听系...047
 20 _ 巴黎第八大学电影与视听系...049

21 _ 法国高等国家影像与声音职业学院 052

22 _ 法国国立高等路易·卢米埃尔学院 054

格鲁吉亚（Georgia）

23 _ 格鲁吉亚国立绍塔·鲁斯塔韦利戏剧电影大学 056

德国（Germany）

24 _ 柏林电影电视学院 058

25 _ 慕尼黑电影电视大学 060

加纳（Ghana）

26 _ 加纳国立电影电视学院 062

希腊（Greece）

27 _ 希腊斯塔拉格斯电影电视学院 065

匈牙利（Hungary）

28 _ 匈牙利戏剧影视大学 067

冰岛（Iceland）

29 _ 冰岛电影学院 069

印度（India）

30 _ 印度电影电视学院 072

31 _ 萨蒂亚吉特·雷伊电影电视学院 074

印度尼西亚（Indonesia）

32 _ 雅加达艺术学院电影电视学院 076

爱尔兰（Ireland）

33 _ 邓莱里文艺理工学院电影艺术与创意技术学院 078

以色列（Israel）

34 _ 萨姆·斯皮格尔电影电视学院 080

35 _ 特拉维夫大学电影电视系 .. **082**

意大利（Italy）

36 _ 意大利电影实验中心 .. **084**

日本（Japan）

37 _ 日本电影大学 .. **086**

38 _ 日本大学艺术学院 .. **088**

39 _ 东京艺术大学 .. **090**

韩国（Korea）

40 _ 韩国电影艺术学院 .. **092**

41 _ 韩国中央大学 .. **095**

42 _ 东国大学艺术学院 .. **098**

43 _ 庆熙大学艺术设计学院 .. **100**

黎巴嫩（Lebanon）

44 _ 圣约瑟夫大学戏剧影视学院 .. **102**

荷兰（Netherlands）

45 _ 荷兰电影学院 .. **104**

新西兰（New Zealand）

46 _ 奥克兰大学人文学院 .. **106**

尼日利亚（Nigeria）

47 _ 尼日利亚国家电影学院 .. **108**

菲律宾（Philippines）

48 _ 菲律宾大学电影学院 .. **110**

波兰（Poland）

49 _ 波兰国立戏剧影视学院 .. **112**

葡萄牙（Portugal）

50 _ 里斯本戏剧电影高等学校 .. 114

罗马尼亚（Romania）

51 _ 罗马尼亚国立戏剧影视大学 .. 116

俄罗斯（Russia）

52 _ 圣彼得堡国立电影电视大学 .. 118

53 _ 莫斯科国立电影学院 .. 120

新加坡（Singapore）

54 _ 义安理工学院电影与媒体研究学院 .. 123

斯洛伐克（Slovakia）

55 _ 卢布尔雅那大学戏剧、电影、广播、电视学院 125

南非（South Africa）

56 _ 南非电影媒介与现场表演学校 .. 128

西班牙（Spain）

57 _ 加泰罗尼亚电影与视听艺术高等学校 .. 130

58 _ 西班牙视觉艺术学校 .. 133

瑞典（Sweden）

59 _ 斯德哥尔摩戏剧艺术学院 .. 135

瑞士（Switzerland）

60 _ 苏黎世艺术大学 .. 137

土耳其（Turkey）

61 _ 伊斯坦布尔大学艺术与设计系 .. 139

英国（United Kingdom）

62 _ 华威大学电影及电视学系 .. 140

63 _ 伦敦摄政大学戏剧、电影和媒体学院 142
64 _ 伦敦电影学院 144
65 _ 伦敦国王学院电影学系 147
66 _ 英国南安普顿大学电影学系 150
67 _ 爱丁堡大学电影电视系 152
68 _ 圣安德鲁斯大学电影学系 155
69 _ 格拉斯哥大学电影、电视和戏剧专业 157
70 _ 伦敦大学 160
71 _ 英国国立影视学院 164
72 _ 苏格兰电影学院 170
73 _ 布里斯托大学电影与电视专业 172
74 _ 东安格利亚大学电影电视及媒介专业 174

乌拉圭（Uruguay）

75 _ 乌拉圭电影学院 176

美国（U.S.A）

76 _ 美国电影学院 177
77 _ 纽约大学帝势艺术学院 179
78 _ 卫斯理大学电影与运动影像学院 182
79 _ 埃莫森学院视觉与媒介艺术学院 184
80 _ 德克萨斯大学奥斯汀分校艺术学院 186
81 _ 查普曼大学道奇学院 189
82 _ 罗德岛设计学院 192
83 _ 佛罗里达州立大学电影学院 194
84 _ 美国艺术中心设计学院 196

85 _ 加州艺术学院 .. 199

86 _ 美国芝加哥哥伦比亚学院 201

87 _ 哥伦比亚大学电影艺术学院 203

88 _ 加利福尼亚大学洛杉矶分校戏剧影视学院 206

89 _ 南加州大学电影艺术学院 209

90 _ 波士顿大学电影与电视系 214

91 _ 北卡罗来纳大学艺术学院 216

92 _ 西北大学广播、电视、电影系 218

93 _ 锡拉丘兹大学电影专业 221

94 _ 斯坦福大学艺术与艺术史系 223

95 _ 德保罗大学电影专业 226

96 _ 伊萨卡学院传播学院 228

97 _ 萨凡纳艺术与设计学院 230

98 _ 瑞格林艺术设计学院电影专业 232

99 _ 杜克大学电影类专业 234

100 _ 芝加哥艺术学院电影专业 236

附录 中国香港、台湾地区院校

台湾艺术大学电影学系 .. 241

台湾世新大学广播电视学系 243

台北艺术大学电影创作学系 245

香港演艺学院电影电视学院 247

香港浸会大学电影学院 .. 250

百位电影学者名录（以英文首字母为序）

澳大利亚（Australia）

1 _ 芭芭拉·克里德（Barbara Creed）..................255
2 _ 安吉拉·莱德利安妮丝（Angela Ledalianis）..................257
3 _ 阿尔伯特·莫兰（Albert Moran）..................259
4 _ 露丝·瓦塞（Ruth Vasey）..................261

意大利（Italy）

5 _ 弗朗西斯科·卡塞蒂（Francisco Cassetti）..................264

法国（France）

6 _ 雅克·奥蒙（Jacques Aumont）..................266
7 _ 妮可·布莱内（Nicole Brenez）..................268
8 _ 米歇尔·希翁（Michel Chion）..................270
9 _ 劳伦·柯立东（Laurent Creton）..................272
10 _ 让·杜歇（Jean Douchet）..................274
11 _ 苏珊娜·里昂德拉—吉格（Suzanne Liandrat-Guigues）..................276
12 _ 弗朗索瓦·约斯特（François Jost）..................278
13 _ 洛朗·朱利耶（Laurent Jullier）..................280
14 _ 多米尼克·巴依尼（Dominique Païni）..................282
15 _ 热内·佩达尔（René Prédal）..................284

英国（United Kingdom）

16 _ 史蒂文·艾伦（Steven Allen）..................286
17 _ 汉娜·安德鲁斯（Hannah Andrews）..................288
18 _ 艾丽卡·鲍尔珊（Erika Balsom）..................290

19 _ 盖伊·贝尔福特（Guy Barefoot）..................292

20 _ 蒂姆·伯格菲尔德（Tim Bergfelder）..................294

21 _ 裴开瑞（Chris Berry）..................296

22 _ 乔恩·巴罗斯（Jon Borrows）..................298

23 _ 汤姆·布朗（Tom Brown）..................300

24 _ 艾莉森·巴特勒（Alison Butler）..................302

25 _ 艾丽卡·卡特（Erica Carter）..................304

26 _ 迈克·钱安（Michael Chanan）..................306

27 _ 詹姆斯·查普曼（James Chapman）..................309

28 _ 史蒂夫·齐布纳尔（Steve Chibnall）..................311

29 _ 伊恩·克里斯蒂（Ian Christie）..................313

30 _ 凯瑟琳娜·康斯泰布尔（Catherine Constable）..................315

31 _ 帕姆·库克（Pam Cook）..................317

32 _ 伊丽莎白·考维尔（Elizabeth Cowie）..................319

33 _ 维莫尔·迪萨纳亚克（Wimal Dissanayake）..................321

34 _ 理查德·戴尔（Richard Dyer）..................323

35 _ 伊丽莎白·以斯拉（Elizabeth Ezra）..................327

36 _ 帕梅拉·丘奇·吉布森（Pamela Church Gibson）..................329

37 _ 伊丽莎白·吉雷利（Elisabetta Girelli）..................331

38 _ 克里斯汀·戈顿（Kristyn Gorton）..................333

39 _ 保罗·葛兰奇（Paul Grainge）..................335

40 _ 苏·哈珀（Sue Harper）..................337

41 _ 约翰·希尔（John Hill）..................339

42 _ 彼得·胡廷斯（Peter Hutchings）..................341

43 _ 迪娜·伊昂丹诺娃（Dina Iordanova）..................343

44 _ 布莱恩·R. 雅各布森（Brian R. Jacobson）..................345

45 _ 理查德·T. 凯利（Richard T. Kelly）..................347

46 _ 理查德·柯尔柏（Richard Kilborn）..................349

47 _ 杰夫·金（Geoff King）..................351

48 _ 劳拉·凯帕尼斯（Laura Kipnis）..................353

49 _ 茱莉亚·奈特（Julia Knight）..................355

50 _ 弗兰克·克鲁尼克（Frank Krutnik）..................357

51 _ 保罗·麦克唐纳（Paul McDonald）..................359

52 _ 马丁·麦克伦（Martin McLoone）..................360

53 _ 罗伯塔·E. 皮尔森（Roberta E. Pearson）..................362

54 _ 邓肯·皮特里（Duncan Petrie）..................364

55 _ 阿拉斯泰尔·菲利普斯（Alastair Phillips）..................366

56 _ 吉斯·里德（Keith Reader）..................368

57 _ 卡尔·斯库诺弗（Karl Schoonover）..................370

58 _ 贾斯汀·史密斯（Justin Smith）..................372

59 _ 默里·史密斯（Murray Smith）..................374

60 _ 克劳迪娅·斯坦伯格（Claudia Sternberg）..................376

61 _ 莎拉·斯特里特（Sarah Street）..................378

62 _ 朱利安·斯特林格（Julian Stringer）..................380

63 _ 安德鲁·都铎（Andrew Tudor）..................382

64 _ 莉斯·沃特金斯（Liz Watkins）..................384

65 _ 琳达·露丝·威廉姆斯（Linda Ruth Williams）..................386

66 _ 布莱恩·温斯顿（Brian Winston）..................388

美国（U.S.A）

67 _ 理查德·阿贝尔（Richard Abel）..................390

68 _ 里克·阿尔特曼（Rick Altman）..................392

69 _ 达德利·安德鲁（Dudley Andrew）..................394

70 _ 詹尼特·伯格斯特伦（Janet Bergstrom）..................396

71 _ 大卫·波德维尔（David Bordwell）..................398

72 _ 爱德华·布兰尼根（Edward Branigan）..................400

73 _ 朱莉安娜·布鲁诺（Juliana Bruno）..................402

74 _ 周蕾（Rey Chow）..................404

75 _ 史蒂文·科汉（Steven Cohan）..................407

76 _ 亚历山大·科恩（Alexander Cohen）..................409

77 _ 唐纳德·克拉夫顿（Donald Crafton）..................411

78 _ 玛丽·安·多恩（Mary Ann Doane）..................413

79 _ 托马斯·伊尔塞瑟（Thomas Elsaesser）..................415

80 _ 亚伦·杰罗（Aaron Gerow）..................417

81 _ 汤姆·甘宁（Tom Gunning）..................419

82 _ 兰德尔·哈雷（Randall Harry）..................421

83 _ 东山澄子（Sumiko Higashi）..................423

84 _ 安德鲁·希格森（Andrew Higson）..................425

85 _ 米歇尔·希尔梅斯（Michele Hilmes）..................427

86 _ 安东·凯斯（Anton Kaes）..................429

87 _ 芭芭拉·克林格（Barbara Klinger）..................431

88 _ 玛西亚·兰迪（Marcia Landy）..................433

89 _ 查尔斯·玛兰德（Charles Maland）..................436

90 _ 加夫瑞尔·摩西（Gavriel Moses）..................438

91 _ 查尔斯·缪塞尔（Charles Musser）..................440

92 _ 比尔·尼古拉斯（Bill Nicholas）..................442

93 _ 马克·A. 里德（Mark A. Reid）..................444

94 _ 埃里克·伦奇勒（Eric Rentschler）..................446

95 _ 本·辛格（Ben Singer）..................448

96 _ 谢丽·斯坦普（Shelley Stamp）..................450

97 _ 盖林·斯杜拉（Gaylyn Studlar）..................452

98 _ 克里斯汀·汤普森（Christine Thompson）..................454

99 _ 威廉·乌里基奥（William Uricchio）..................456

100 _ 罗宾·威格曼（Robyn Wiegman）..................458

后　记..................461

前　言

电影开创了一个用影像媒介记录、认识和表现世界的新的方式。电影诞生至今已经走过了一个多世纪的历史道路，从一个新鲜事物，发展成最有影响力的媒体和亿万人不可或缺的娱乐形态。虽然在最近的几十年里，影像开始走出电影院、走下大银幕，电视的崛起和数字影像的出现对电影产生了巨大的冲击，但是无论电视还是计算机影像的生产都是建立在人们对以电影为开始的一系列关于影像表达的认识的基础上展开的。这一点特别反映在对于影像创作制作人才的培养方面，电影学校几乎成为各种影像产业创作人才的共同来源。这也是在数字影像时代到来之后，电影教育在世界范围内得到迅速发展的原因所在。

从广义讲，"电影教育"包含三个相关而又内涵不同的领域。第一类是培养影像生产人才；第二类是以电影和影像的生产和传播为研究对象的人文学科人才的培养教育，或称为电影理论人才的培养；第三类是面对更广泛的人群的影像知识和文化教育的普及。本书主要集中在前面两类情况，希望能对专业影视的制作和理论教育在全世界的

发展状况有一个概略的描述。另外近年来想出国学习电影的人越来越多了，但如何选择院校是个问题。现在世界上至少有数千所学校有电影电视相关专业，如何才能选择适合自己的呢？我们也希望此书能为想要出国学习的朋友们提供一些帮助。

其实在今天的时代，真正困惑人的不是没有选择，而是面对太多选择，这比没的可选的时候更让人困惑。我们随便打开一所学校的网站，都会看到对该学校的宣传。我们并不是说这些宣传是虚假的，而是说，每所学校都希望人们选择自己，无疑会把自己最光彩的一面呈现出来，这就难免出现报喜不报忧的现象。作为多年从事电影教育和学术研究与交流的人，我们有幸对于影视教育的整体格局有些了解。我们希望能够通过此书，为想出国学习的同学们提供一点选择范围方面的建议。

学电影可以从两个主要的角度切入。一种是学习电影制作，希望将来成为一个拍电影的人，另一种是想以电影为研究对象从事学术研究。这是两个差异很大的学术领域，并不是所有有电影专业的学校都两者兼有。本书也希望用两种不同的方式为有志学习电影的朋友们提供建议。学习电影制作，学校的技术设备基础、训练经验和创造力培养的经验显得更加重要，所以我们按照学校进行介绍。而对电影的理论学习，更多的是在研究生或博士阶段进行。许多学校的电影理论专业学习不仅存在于电影系科，还可能存在于许多相关的学术领域。电影在整个人文学科领域中毕竟还属于比较后起的学科，一些历史悠久的名校对此的重视可能反而不如其他一些院校。为了方便朋友们针对自己的学术基础和发展愿望有目的地进行选择，我们采取了对学者进

行介绍的方式。

　　电影制作教育是电影教育中最早发展起来的领域。早在20世纪初年，一些学校就出现了技巧性相关课程。此时传统大学还很看不起电影这个新玩意儿，而不屑做这事。往往是一些名不见经传的小学校或非正规学校最先开始这种教学。例如我国早期的著名导演孙瑜就曾在一所这样的学校学习过。比较正规系统进行专业电影人才培训的学校最早出现在欧洲。现在公认的历史最悠久的专业电影学校是1919年成立的莫斯科电影学校，即今天的莫斯科国立格拉西莫夫电影学院（VGIK，也称为莫斯科电影大学）。今天我们走进这所学校略显陈旧的大楼，还会被其深厚的历史感所震撼。校长室里悬挂着从爱森斯坦、普多夫金、格拉西莫夫到塔可夫斯基、舒克申等一代代在这里从教过或毕业于此的电影大师的肖像。走进巨大的学生档案存放室，工作人员只用了几分钟就为我们找出了60年前的学生们的学习档案。这件小事就让我深深感受到这所学校治学和管理的严谨风格。这所学校以严格、系统而扎实的专业训练见长，至今仍是一流的电影院校。第二次世界大战以前，欧洲一些电影大国建立了自己的电影院校。如法国的国立高等电影学院、卢米埃尔电影学院，意大利的罗马中央电影学校等。第二次世界大战以后，更多国家开始建立这种专业电影学校，如捷克电影学院、波兰罗兹电影学院。这些历史悠久的专业院校几十年来积累了丰富的教学经验，培养出了安东尼奥尼，米洛斯·福尔曼、瓦伊达、波兰斯基等许多电影大师。1950年建立的北京电影学院大概是这一时代最后的辉煌。这种专业电影院校主要致力于电影创作和制作人才的培养，专业特征鲜明，训练系统严谨。这种严格的

专业训练对于设备、人员的要求都很高，至今这类院校大多仍坚持精英教育的方针，招生规模都不大，入学考试一般比较严格，学习要求也较高，同时毕业生质量评价较高，行业就业率和成才率相对都较高。直到现在，在欧洲一些国家，这种专业电影院校并未完全纳入高等教育体制，如法国高等电影学校、罗马中央电影学校等都隶属于国家文化部门而非教育部门，学校在学生毕业时并不授予学位。其毕业生虽然在业内广受欢迎，但是要进入唯学位是尚的高校就可能会有点困难，这点也希望有意申请者予以注意。近几十年里许多国家也都建立了专业的电影院校，有国立的也有私立的，但是除了少数学校之外，也都开始授予学位了。

20世纪50年代之后，电影教育出现了一些新的局面。尤其是在美国，随着高等教育进入大发展的阶段，综合大学开始建立电影系科。1956年南加州大学电影学院的建立成为一个重要的标志。发展至今，全世界综合性大学里从事影视和相关媒体制作教育的二级学院或系科已经数以千计，已经远远超过专业电影院校，成为电影教育的主体。由于综合性大学都有各自不同的学术传统和学科重点，对于电影学科的重视程度不同，其电影院系的水平参差不齐，并且常常与大学本身的整体水平并不一定一致。例如多数常春藤大学都没有很好的电影制作院系。但是好的综合性大学有着整体学术环境优势，一旦着力发展，也能迅速提高影视教学水平。哥伦比亚大学的影视制作专业近20年来的异军突起就是一个很好的例子。

随着数字技术的发展和普及，影像制作的技术和经济门槛越来越低。越来越多的学校开始了影视相关教育，一些以往有较好媒体教育

训练基础的院校也纷纷向影视制作领域扩张。近20年来世界电影教育的规模有了空前的发展。专业艺术教育院校和综合性大学里的电影系科在教学经验和师生资源等方面的合作和融合也在不断发展，一些新的现象也开始出现。发达国家的本科教育已经进入普及阶段，带有更多素质教育的成分，其重点也从行业就业率向成材率转化。一些较好的学校开始越来越注重入学质量和提高淘汰率，这一点也是申请者选择学校需要注意的。

事实上在电影教育日益普及的今天，除了欧美传统的电影大国之外，世界上许多国家都开展了电影教育，也存在不少水平较高的学校。所以要想学习电影不一定只盯着少数大国，特别是有一定小语种基础的人，到相应的国家可能有机会得到更适合自己的电影教育和训练。欧洲的一些小国，如瑞典、丹麦、比利时，以及澳大利亚、南非、以色列及东欧和日韩等都有很出色的学校，有的还提供英语教学。西班牙语世界除了西班牙本土之外，在拉美的阿根廷、墨西哥、古巴等也有不错的学校。我们在访问这些国家的学校时发现不少学校都有中国学生，而且他们的反映都相当不错。我们根据通过国际影视院校联合会掌握的资料，有选择地介绍了一些欧美主要大国之外的学校。一方面是希望此书更能反映世界电影院校的整体状况，同时也希望能对有需要的朋友们有所帮助。

国外在本科阶段很少有电影理论方面的专业，电影理论方面的专业教学主要集中于研究生阶段。当然不少电影专业的强校在理论方面的整体实力也会很强。如美国的顶尖电影院校南加大、加州大学洛杉矶分校、哥伦比亚大学等，纽约大学在制作学院之外还专门设有研究

生层次的电影研究系。另一些综合性大学不太发展制作专业，但依据整体学科优势而拥有很高质量的电影理论系科，如芝加哥大学、法国巴黎八大等。但是理论教学也有其特点，除了与学校的整体人文学科水平有关之外，拥有一些突出的优秀学者显得尤为重要。例如著名学者大卫·波德维尔夫妇是威斯康星大学麦迪逊分校成为美国电影理论教学重镇的重要原因。而著名学者达德利·安德鲁从艾奥瓦大学移师耶鲁之后，艾奥瓦大学的理论学术的整体实力大损。而且不同的学者有着不同的学术特点和特长，要学习理论，跟从一个大师有时比进入一所名校显得更加重要。所以对于电影理论教学方面，我们采取了介绍学术名师的方法，这样可能会使我们的选择更有针对性。

今天的电影教育，已经不仅仅是为电影产业培养人才。事实上，电影院校承担着为各种视听媒介培养人才的任务。但是，由于电影教育长期积累了对于影像、对于影像声音基本规律和视听创作能力培养的丰富经验，所以，目前世界范围内的高水平视听媒体从业人员的培养实际上都是以电影的教育素材和训练体系作为基础的。其实，今天学电影已经不仅是为圆电影梦，而是为在新媒体时代多种形态的视听文化下生存奠定知识和技能的基础。我们也希望这里的一些介绍能够帮助想学其他人文学科和媒体运作等相关专业的人们选择一个能满足电影相关知识学习的好地方。

当然，我们编写这本书，并不是只想提供一本留学指南。更重要的是想勾勒出一个我们心目中世界电影教育格局的概括图景。虽然由于资料、篇幅和我们的水平所限，这幅图景不一定描述得非常全面和准确，但仍然希望它能对了解世界影视教育的现状与发展趋势，学习

和借鉴世界电影教育的经验，推动开展电影教育的国际合作，提高和改善我国的电影教育提供一些参考和启示。

　　本书所选的电影院校是根据我们多年电影教学和学术交流合作中对于国外院校的了解，并参考了国际影视院校联合会对一些院校的评估资料，以及一些国外的影视院校排行等资料整理筛选出来的。而"名师"则根据我们自己在电影学术研究中的了解和学术交往中的接触等，并征求了一些学者的意见进行的选择。还要特别感谢北京大学的李洋教授对法语地区学者，芝加哥大学电影系博士张泠对于美国学者所做的推荐。

　　也要感谢北京电影学院文学系2012、2013、2014、2015、2016级的国际电影文化传播以及中外电影史专业的研究生同学，包括许重江、王璁、吴泽源、邢少轩、曹柳、江凌飞、邱驰、李志刚、刘梓欣、宋遥、马喆、李白杨、刘艺、王翔宇、赵淼、张正、孙翰林、黄梓轩、欧阳霁筱；2015、2016级电影历史与理论博士张衍、张毅；浙江师范大学文化创意与传播学院副教授余韬，文学系教师陈文远、于帆，他们为材料的收集和翻译整理做了许多工作。也感谢杨北辰博士对法国部分的阅读校正。特别感谢责任编辑和北大出版社为此书出版付出的劳动和贡献。

百所电影学院校名录

阿根廷（Argentina）

阿根廷国立电影制作实验学院

阿根廷国立电影制作实验学院（Escuela Nacional de Experimentación y Realización Cinematográfica，简称 ENERC）创立于1957年，于1965年正式对外招生，该校是阿根廷唯一一个由国立电影视听艺术机构（El Instituto Nacional de Cine y Artes Audiovisuales，简称 INCAA）设立的公立学校，曾用名"阿根廷国立电影制作实验中心"，1999年正式更名为阿根廷国立电影制作实验学院。学校位于阿根廷首都布宜诺斯艾利斯，2015年成立西北部和东北部两个教学分中心。

阿根廷国立电影制作实验学院致力于培养有理论素养、实践能力和职业道德的专业电影人才，提供三年制本科教育，学科设置如下。

电影导演方向：培养具有独立指导电影能力的专业人才，教授学生学习处理理论、技术和实践的关系，熟悉电影从剧本创作到拍摄、制作等各个环节的步骤，掌握相关的技术知识和技能，在驾驭分镜和拍摄的过程中摸索出独特的空间、图像和节奏风格，同时培养对于演员表演的指导控制及团队作业能力。

电影制片方向：培养电影生产部门主管、执行制片人、制作助理等专业人才，锻炼学生在国内外市场的法律和经济框架下进行实践活动的能力，同时提供艺术史、电影史、理论和美学教育，全方位提高学生专业素养。

摄影指导方向：从理论与实践两个方向培养学生在构图、调度、灯光和节奏方面的专业技能，鼓励学生在完成导演意图的同时，进行个人风格的探索尝试。专业器材的提供与团队合作环境的培育，让学生在校期间就能够体验业界工作氛围，获得一手经验。

编剧方向：培养学生通过文字叙述故事的能力，将蒙太奇和视像声音转化成为电影剧本，从创造性和实用性方面深化各类型电影的写作，鼓励学生探索个人风格，通过故事来传达个人观念。

阿根廷国立电影制作实验学院常年招收外国留学生，中国学生报考该校需要将学历证明及个人资料提交阿根廷国家教育局进行翻译和考核，还需要申报并通过关于阿根廷语言、历史与地理的知识考核。

网址：www.enerc.gov.ar

2 阿根廷电影大学

阿根廷电影大学（Universidad del Cine，简称 UCINE 或 FUC）位于布宜诺斯艾利斯，这所成立于 1991 年的私立大学致力于在电影、视频、视觉艺术、视觉传播等领域提供最高水准的学术和技术培训，同时还提供多语种的艺术、文学、文化方面的教育。学校与阿根廷国内外的导演、编剧、演员、技术人员和电影评论家进行长期稳定的交流，定期举办讲座和研讨会，该校师生积极参与国际电影节，与国外大学和教育机构交流合作，深化教育教学活动。

学校根据专业不同，提供 2 到 5 年制的本科教育，同时提供研究生教育，前提是完成了任意一个 4 年制以上的本科学习。学校专业学科设置如下。

电影导演方向：教授学生导演方面的专业知识技能，侧重于培养学生对于一个电影项目从策划到制作完成的全面把控能力。

编剧方向：培养学生掌握叙事的基本原理，在实践创作中提高剧本写作技巧的能力。

灯光和摄影方向：传授学生摄影、布光和使用摄像机的基本技能，同时培养学生作为摄影指导在电影表现力和美学方面所需要具备的专业素质。

美术和置景方向：在化妆、服装、道具、布景等方面提供基本技能培训，并通过视觉艺术史课程培养学生作为电影制作艺术总监所需要的基本素养。

剪辑方向：在电影剪辑技术和艺术表达能力方面对学生进行培训，培养具备专业素养的电影剪辑人才。

电影制作方向：教授学生在前期制作、现场制片、后期制作和市场营销等电影生产不同环节的知识技能，培养在国内外法律与经济框架下进行电影生产与流通的专业管理人才。

电影史、电影理论与批评方向：培养具有扎实电影史论、美学知识的理论、批评人才，通过专业判断和创造性的工作，将观众和电影实践纳入到同一话语体系。

电影动画和多媒体方向：培养学生掌握传统动画技术和现代数字技术，掌握完成动画电影、MV或电影特效的专业知识与素养。

报考阿根廷电影大学的海外留学生须持有阿根廷国家教育局或大使馆认证的高中文凭，学校还为留学生开设了学前教育和短期交流班，相关信息可在学校网站进行查询。

网址：www.ucine.edu.ar

澳大利亚（Australia）

3

澳大利亚电影电视广播学校

澳大利亚电影电视广播学校（Australian Film Television and Radio School，简称AFTRS）位于澳大利亚新南威尔士州首府悉尼。学校成立于1973年，有着40多年的办学历史，是澳大利亚在电影、广播、电影、数字媒体方面的国家级培训中心，同时也是澳大利亚艺术培训中心成员之一。

学校为学生提供本科和硕士研究生两个层次的专业学位，本科生培养艺术学学士（电影制作方向）；硕士研究生培养主要集中于艺术硕士（Master of Arts），专业方向包括动画及特效、制片管理、摄影、导演、剧作、声音、纪录片创作、剪辑、交互媒体及音乐。另外，学校针对快速发展的传媒行业需求，设计了可供普通学生及传媒行业从业者选择的大量的学历教育，此类教育主要针对希望提高自身能力的从业者和短期集训或非全日制学生的学习和提高，课程包括高级编辑、录音、广播实务、编剧（电影长片）、编剧（电视剧）、视觉效果制作、摄像、数字声音、剪辑、项目管理、项目设计等。

依托于在教育、研究和培训三个领域的不懈努力,学校培养的学生在影视、广播和新媒体等领域皆展现出了一流水平。学校校长尼尔·皮罗(Neil Peplow)在展望学校的未来时指出:我们的任务就是通过学校的教育、研究和培训,为澳大利亚培养人才,让他们具备将澳大利亚的故事传递给全世界的能力。我们的大门向全世界敞开,不断地吸纳一代又一代的新鲜血液,并将他们输送到传媒产业的各个领域。我们兼顾文化和商业,关注澳大利亚和全世界。

网址:www.aftrs.edu.au

4 格里菲斯大学视觉与创意学院

格里菲斯大学（Griffith University）成立于1971年，是位于昆士兰州的一所具有创新精神和前瞻思想的新兴学府。学校在教学与科研上的一流表现，在国际上享有盛誉，被公认为亚太地区最具创新力和影响力的大学之一，同时也是澳大利亚教育联盟官方推荐院校之一。学校下设46个院系、38个专业研究机构，200多个专业，拥有超过4000名教职员工，现有来自全球122个国家的超过50000名在校学生，专业内容涵盖了文学、商学、教育、工程与信息技术、健康、法律与犯罪学、音乐、自然与建筑环境、理学、视觉与创造性艺术等10余个领域。学校拥有从布里斯班到黄金海岸区域的5个不同校区。

格里菲斯大学在视觉与创意艺术领域的实力享誉全澳，其下包含了位于昆士兰州的州立艺术学院（Queensland College of Art）以及格里菲斯电影学院（Griffith Film School）。昆士兰艺术学院是全澳历史最悠久的艺术与设计学院之一，格里菲斯电影学院则是全澳最大的专业电影学院。

格里菲斯电影学院的师资和软硬件设备保证了每一位学生能接受最良好的教育,始终将社会和业界的需求同学校课程设置密切联系起来,并不断鼓励教师进行新课程的研究与设置。该校拥有强大的业界伙伴关系和国际交流网络,在这些条件的支持下,格里菲斯电影学院为在校生提供了更多的业界实践机会和国际经验视野,毕业生在电影、动画、数字媒体领域都有着良好的就业前景。

学校有以下专业(或方向)供学生选择:三维设计和制作、动画、创意交互媒体、美术、软件设计、摄影摄像、设计学、当代澳大利亚本土艺术、电影与银幕媒体、游戏设计、室内及环境设计等。

网址:www.griffith.edu.au

5 维多利亚艺术学院

维多利亚艺术学院（Victorian College of the Arts，简称VCA）是澳大利亚名校墨尔本大学（The University of Melbourne）下属的艺术学院。它是澳大利亚顶尖的视觉和表演艺术教育培训院校之一，该校在表演艺术方面的教育水平在澳大利亚首屈一指，且在国际上也颇有盛名。

与澳大利亚其他院校不同的是，维多利亚艺术学院将六大学院和两个中心集中在一个校区中进行教学，共享资源、紧密合作、彼此激发，以此达到最佳的教学效果。

维多利亚艺术学院得到了来自国际各大艺术团体的广泛认可。学院是欧洲艺术院校联盟、艺术教务长国际委员会、国际电影电视院校联合会、澳大利亚艺术与设计学院联合会的成员，也是美国独立艺术设计学院协会的国际成员机构。学院下设有舞蹈、电影电视、音乐、制作、剧场、视觉艺术、写作及艺术与社区实践等专业，学院在这些学科方向上都具有从学历教育到本科、硕士及博士教育的完整体系。

其中，本科教育设有现代音乐、舞蹈、动画、影视、剧作、音乐剧、制作、剧场实务和视觉艺术方向的艺术学学士学位；研究生教育设有社区文化发展、现代音乐、舞蹈、影视、本土艺术与文化、跨学科艺术实践、音乐剧、制作、剧场实务、视觉艺术方向的艺术硕士（研究型）；艺术与社区实践、舞蹈、影视、制作、制片、剧作、表演、戏剧、当代艺术方向的硕士（课程型）；以及社区文化发展、现代音乐、舞蹈、电影电视、本土艺术与文化、跨学科艺术实践、音乐剧、制作、剧场实务、视觉艺术方向的博士学位可供学生修习。

维多利亚艺术学院本科学位的获得，一般为3至4年。如果申请该校的研究生，则需要具备相关的本科学历及丰富的相关经验。

网址：www.vca.unimelb.edu.au

比利时（Belgium）

6

比利时艺术传播学院

比利时艺术传播学院（Institut des arts de diffusion，简称 IAD）是一所高等艺术学校，创建于 1959 年，位于比利时首都布鲁塞尔西南的新鲁汶市。

比利时艺术传播学院的教育目标是培养集创造力、艺术审美素养、技术能力和沟通技巧于一身的专业型人才。为了实现这一目标，学院将培养学生的实践能力作为课程设置的第一要义，主要围绕三方面的教学实践展开：一、学生通过专业课程的课堂学习和实际操作，熟练掌握完成一个专业项目的必备知识；二、将团队作业奉为学习与实践的基本原则，学生被分成不同的专业小组，各司其职，合力去完成一个共同的项目；三、将创造力视为培育人才与教学的首要核心。在这样的教学体系下，比利时艺术传播学院发展个性化教育作为自己的办学特色，从一入校开始，每名学生都配备有自己专门的导师，以及在将来的学习和职业训练中所需的专业设备器械。自建校以来，学校已经培养出 2000 余名毕业生，他们凭借自己的专业技能与艺术素养，在

比利时、欧洲和整个世界的视听与戏剧领域崭露头角。

比利时艺术传播学院的学制为五年，为"3+1+1"形式。

第一阶段为三年制学士，其中又细分成职业学士和过渡学士。职业学士有四个专业方向可供学生选择，分别为舞台表演艺术—声音、舞台表演艺术—画面、舞台表演艺术—脚本撰写和舞台表演艺术—计算机制图与多媒体。选择职业学士的学生，在获得文凭之后，通常会直接进入产业内部开始他们的职业生涯。过渡学士的专业方向包括电影、电视与广播和编剧。选择过渡学士的学生，在获得文凭之后将会直接进入第二阶段，也就是研究生阶段进修。

研究生阶段分为两种学制：一年制研究生，包含两个方向的共四个专业，分别为电影方向的画面专业与产品管理专业；以及广播、电视与多媒体方向的配音专业和多媒体特效制作专业；两年制研究生，包含三个主要的选择方向：首先是专业化方向，设有剧本写作、排练、剧本演绎等专业；然后是教学方向，选择这个方向的学生未来将会从事艺术教育工作；最后是研究方向，这个方向的学生将进入到学术研究领域。

学校面向海外招收留学生，招生时间与考试要求均可通过学校官方网站获得详细讯息。

网址：www.iad-arts.be

巴西（Brazil）

7

圣保罗大学传播与艺术学院

圣保罗大学（University of São Paulo）是位于巴西圣保罗州的一所公立大学，创办于1934年，共有12个校区，是巴西第一所同时也是现今规模最大的现代综合型高校。

圣保罗大学传播与艺术学院（School of Communications and Arts，简称ECA）位于圣保罗市学区，创建于1966年，最早命名为文化传播学院。学科和专业的多样化让圣保罗大学传播与艺术学院始终立于创新和高等教育改革的前沿，"当代性"是它办学的关键理念之一。传播与艺术学院所开设的课程在圣保罗大学备受学生欢迎，它的入学考试也是圣保罗大学竞争最激烈的。传播与艺术学院致力于提供高质量和数量庞大的专业课程，同时也注重教师质量的提升，几十年教育与科研的耕耘，让传播与艺术学院诞生了一批高水准的毕业生，如今这所学校已经是拉丁美洲的标杆样本，在国际上具有声望，在传播与艺术教育上保持着领先水准。

圣保罗大学传播与艺术学院下设表演系，美术系，图书馆学与文

献学系、新闻与出版系、音乐系、公共关系、广告、宣传与旅游系、电影、广播与电视系，依附于表演课程创立的传统老牌学院"戏剧学院"，共八个系，在22个专业方向上提供本科教育，其中包括布景设计、戏剧导演、戏剧表演、戏剧理论、雕塑、版画、多媒体、跨媒体、绘画、声乐、编曲、器乐、艺术教育、表演艺术、美术与音乐15个艺术领域的专业方向，以及新闻、出版、广告、宣传与公共关系4个传媒领域的专业方向，以及图书馆学、旅游学和视听艺术。研究生教育打破了以上本科阶段的基础框架，进行了学科、领域之间的交叉与合并，从而开设了艺术、视觉艺术、传播学、信息科学、媒体与视听艺术、音乐6个专业方向，并积极促进文化交流与研究，与美国、法国、意大利、西班牙、德国等全球知名大学都签订了项目合作协定。

海外留学生可通过学生交流或交换项目进入圣保罗大学就读，但学校大多数课程都以葡萄牙语授课，对学生语言能力有一定要求，具体信息可在学校网站进行查询。

网址：www3.eca.usp.br/en/presentation

保加利亚（Bulgaria）

保加利亚国立戏剧电影艺术学院

保加利亚国立戏剧电影艺术学院（National Academy for Theatre and Film Arts，简称 NATFA）是保加利亚唯一一所由政府财政拨款的艺术院校，坐落于保加利亚首都索菲亚。自1948年建校以来，学院不仅作为享誉欧洲的戏剧电影艺术高等学府，它的创立与发展业已成为保加利亚的精神象征，也是国家身份的一个组成部分。学校创始初期为四年制，分为表演、导演和戏剧研究三个方向，后来导演和戏剧研究改为五年制，教师团队全部由保加利亚戏剧艺术和戏剧批评大师组成。1962年和1972年分别加入的"木偶戏表演"和"木偶戏导演"方向，成为学校的特色与经典。1973年电影与电视导演、电影与电视摄影和电影批评方向的加入为学院的教学体系奠定了今日的面貌。今天的保加利亚国立戏剧电影艺术学院致力于发展成为一所领先的科学、教育、社会与文化机构，聚焦于戏剧与影视艺术，戏剧与影视批评研究方向，提供一系列广泛而系统的专业理论及实践课程，培养学生的创造性天赋，分析和沟通技巧，鼓励他们的批判性思维，拓展他

们的文化视野，从而培养出能够适应不断变动中的社会与文化需求的专业人才，培养学生的知识与技能，确保他们能够在专业领域中有所成就。

保加利亚国立戏剧电影学院提供本科和硕士研究生、博士研究生三个层次的学位教育，面向世界范围招生。开设专业包括：影视艺术、木偶剧设计、动画、舞台与银幕设计、影视编导、影视蒙太奇、戏剧艺术、摄影、戏剧表演、木偶剧表演、肢体戏剧、影视摄影、影视导演、剧本写作、戏剧导演及管理、影视批判研究、戏剧批判研究及管理、舞台艺术管理、屏幕艺术管理、木偶剧导演及管理、视觉艺术等。本科阶段可以同时申请两个专业。同时学院也设有语言中心，开设保加利亚语言预备课程，帮助留学生尽快解决语言问题。

网址：natfiz.bg/en/

加拿大(Canada)

魁北克大学蒙特利尔分校艺术学院

魁北克大学蒙特利尔分校(Université du Québec à Montréal,简称 UQAM)坐落于加拿大魁北克省蒙特利尔市,1969 年由蒙特利尔美术学院、老牌名校圣玛丽学院和其他一些小学校合并而成,是蒙特利尔市仅有的两所法语大学之一。

魁北克大学蒙特利尔分校下设艺术、教育、传媒、政法、自然科学、人文科学六个学院,以及一所管理学校。其中,艺术学院创建于 1968 年 12 月,成为魁北克学术机构和艺术领域的重要组成部分之一,也是加拿大最著名的一所艺术学院。多年来,学校在艺术创作与实践方面一直给予支持和资助。艺术学院包括舞蹈系、文学研究系、艺术史系、音乐系、设计系、视觉媒体艺术系、戏剧研究系。包括戏剧艺术、视觉与媒体艺术、舞蹈学、文学研究、艺术史、图形设计等专业。

视觉媒体艺术系可授予艺术实践 / 视觉媒体艺术学士、视觉与媒体艺术硕士学位。该系将视觉艺术与媒体结合在一起,从理论和实践两个方面进行学习。三年学业结束后,学生将获得大量艺术实践机会,

为以后进一步的学习或任何其他相关领域的就业打下扎实的基础。学习期间涉及的科目涵盖几乎所有艺术领域的实践，从绘画到版画、从媒体艺术到摄影。视觉与媒体艺术的课程目标是要让学生接触不同艺术门类的基本知识，开发学生的自主性与创造性。

艺术史系可授予艺术史硕士／博士、艺术教育硕士、艺术研究与实践博士学位。该系广泛涵盖了艺术和博物馆学等相关领域的历史发展、艺术传播等范畴，教授和讲师均是参与研究的知名学者，他们已取得大量研究成果。同时，系里会定期举办讲座和专题讨论会，交流最新的艺术史研究进展。

文学研究系可授予文学研究硕士／博士、符号学博士学位。文学研究部以本科生、研究生、博士生共同参与研究的团队性课题研究为主要形式。教师和学生广泛参与研究会议、讲座以及校外出版工作。三学年的文学研究主要以分析重点理论内容为主，学校提供丰富的资料库资源，保证学生能够参考各个国家的文献资料，从而完成流行文学或电影文学及文本的研究。在文学研究部的档案中心，学生及教师可以浏览到大量文学研究和符号学研究的资料和范本。每学年学校均有为两年制和三年制学生提供的奖学金名额。

戏剧研究系可授予戏剧艺术学士／硕士学位。主要包括戏剧研究与创作、戏剧创作与表演、舞台设计、木偶剧等方向，在专业理论知识学习的基础上，安排大量的创作实践活动。硕士研究生以戏剧艺术理论研究与创作为主。

网址：www.uqam.ca

10 约克大学艺术、媒体、表演与设计学院

约克大学（York University）是加拿大一所公立大学，于1959年建校，坐落于多伦多市北郊，现拥有祈乐和格兰登两个校区，46400余名本科生，5900余名研究生，7000余名教职员工，以及来自178个国家的11802名留学生，是加拿大综合规模第三大的大学。约克大学设有艺术、媒体、表演与设计学院、教育学院、环境研究学院、格兰登人文科学学院、奥斯古法学院、舒力克商学院、科学学院、工程学院、人文科学与专业进修学院、健康学院、研究生院共11个教学单位。其中舒力克商学院、奥斯古法学院和艺术、媒体、表演与设计学院在北美甚至世界都堪称一流。

艺术、媒体、表演与设计学院下设电影与媒体艺术、数字艺术、舞蹈、设计、音乐、戏剧、视觉艺术与艺术史七个专业。其中电影与媒体艺术方向开放电影制作、剧作方向的艺术学士学位（BFA）申请，提供导演、摄影、剪辑、剧本写作等方面的综合实践性课程。其中，剧作方向是加拿大唯一这一类型的专业系别，每年只招十人。文学学士（BA，电影与媒体研究方向）学位教育引导学生从历史、批评、科

技与美学的视角对电影进行全面深入的理解。约克大学的艺术、媒体、表演与设计学院提供全加拿大最大、最为系统的硕、博学位教育，其中包括文学硕士（MA，电影与媒体研究）、艺术学硕士（MFA，电影制作方向、剧作方向）、博士学位（Phd，电影与媒体研究）和工商管理硕士／艺术学硕士和工商管理硕士／文学硕士双学位教育。处于创作、学术研究前沿领域的国际知名教师对学生进行辅导，配备AR、3D、方位媒体技术设备的两个影像实验室为学生提供与产业接轨的教学设施。每年多伦多国际电影节、加拿大国际纪录片电影节和独立实验电影节的举办让影视专业的学生能够接触到来自世界各地的佳篇名作，进行文化交流。

约克大学国际部不仅为海外学生服务，还设有残疾学生资助计划。该校向优秀学生提供可观的奖学金及助学金以减轻学费负担。另外，学校设施完善，供学生使用的娱乐、运动场所齐全。成立于1985年的约克大学语言中心，帮助国际学生提高英语的听、说、读、写水平以满足大学的入学要求。

网址：film.finearts.yorku.ca

11

皇后大学创意艺术专业

 皇后大学（Queen's University）成立于1841年，是加拿大首屈一指的研究型大学，也是加拿大最早授予学位的大学之一。其坐落于加拿大安大略省金斯顿市，下设文理学院、教育学院、工程和应用科学学院、健康科学学院、法学院、史密斯商学院、研究生院、综合政策学院。其中文理学院下设创意艺术专业，旨在培养艺术家、电影制作人、音乐家、演员或者只是想更加了解和享受创造性艺术的人。在此，学生们除了能提升自己对艺术的理解和鉴赏水平，还能完善其专业技巧及技能。该专业包含音乐、戏剧、电影与媒介、美术和音乐剧等课程，通过学习这些课程，学生有更多的机会去理解和诠释不同的艺术表达形式，并创作和展示自己的艺术作品。除了课堂学习，学校还有更多课外活动以开发学生们的灵感，例如加入一个音乐社团、参加戏剧或音乐剧的试镜，或者在学生组织的联合画廊做志愿者，又或者只是欣赏浏览艾格尼丝·埃瑟林顿艺术中心的艺术收藏品。在电影与媒介课程中，学校将不同类型的视觉媒介视为理解和参与这个世界

的手段，此课程包括探究历史对电影的影响、影视作品的批评与分析、电影理论及功能的探索，以及制作电影和视频的方法等内容。

网址：www.queensu.ca

克罗地亚（Croatia）

12

萨格勒布大学戏剧艺术学院

萨格勒布大学戏剧艺术学院（Academy of Dramatic Art, University of Zagreb）的前身是克罗地亚戏剧学校，成立于1896年，在20世纪前半期主要培养演员，后来设置了影视院系。学校于1979年并入萨格勒布大学，致力于成为克罗地亚最好的戏剧学院，培养戏剧、广播、影视等领域的各类人才。

学校设置有表演系、戏剧导演系（偏广播剧导演）、影视导演系、摄影系、戏剧学系、制片系、剪辑系和舞蹈系八个院系，有教授8人，教师75人，在校生300多人，授予本科和硕士学位。前南斯拉夫著名戏剧家布兰科·加韦拉、兰科·马里尼科维奇、维兰·祖帕，语言学家布拉托柳·克拉伊奇，以及文学评论家、前克罗地亚国民议会议长弗拉特·帕夫莱蒂奇等曾在此执教。

学校的教育方式以导师指导为主，配合来自各个领域的学者与艺术家的讲座，学校与国内各个剧院、广播影视媒体机构有良好的合作关系，可以让学生的作品有向公众展示的平台，受惠于旨在整合欧洲

国家高等教育资源的"博洛尼亚进程"计划,学院与包括英国达廷顿艺术学院、俄罗斯戏剧学院、瑞典斯德哥尔摩戏剧艺术学院、丹麦国家电影学院在内的多家欧洲学校进行了教学与课程合作。该学校所有的课程在克罗地亚国内完成,使用克罗地亚语教学。

网址:www.adu.hr

古巴（Cuba）

13

圣安东尼奥德洛斯巴诺斯国际电影电视学院

　　圣安东尼奥德洛斯巴诺斯国际电影电视学院（International Film and Television School of San Antonio de los Baños，简称EICTV）是由哥伦比亚作家加西亚·马尔克斯、阿根廷电影人费尔南多·比利以及古巴电影人胡里奥·加西亚·埃斯皮诺萨等人在1986年创立的，学校位于古巴阿尔特米萨省的圣安东尼德洛斯巴诺斯市，距哈瓦那市中心约一小时车程，校园坐落于一片广阔的平原和丘陵之间，自然环境优越。

　　学院是古巴乃至整个拉丁美洲最重要的影视专业院校之一，在校生中只有20%是古巴人，其他大多来自拉丁美洲各个国家，该校的校友包括墨西哥导演阿玛特·伊斯卡拉特、古巴导演约格·莫利纳、西班牙导演海梅·罗萨莱斯等多位国际知名的电影人。首任校长费尔南多·比利是阿根廷著名导演、诗人，被誉为"新拉丁美洲电影运动之父"。

　　该校设有纪录片导演、故事片导演、剪辑、摄影、编剧、制片、

录音、电视和新媒体等专业。纪录片专业主要培育学生的专业技术能力、个人风格和道德责任，导演专业旨在培养学生的人文气息和社会敏感度，剪辑专业注重培养戏剧性和技术方面的能力。摄影专业教授影视摄影技术、电影的数字后期制作和照明技能。编剧专业注重培养学生把自己的世界观融入符合产业需求的叙事性剧本之中的能力。制片专业培养学生的创意能力、领导才能、对新技术的敏感性以及承担风险、克服障碍的能力。录音专业不仅将声音作为一个被动的伴奏视觉语言，还要将哲学思考融入其中，电视和新媒体专业在基本课程之外，从第一年开始就深入电视节目制作现场，进行完整的实践和技术学习。

　　该校致力于为拉丁美洲、非洲和亚洲的学生提供一个边学习边实践的平台，将理论知识和实践相结合，目前已经招收了来自50多个国家的数千名学生。

　　网址：www.eictv.org

捷克（Czech）

14

布拉格表演艺术学院电影电视学院

布拉格表演艺术学院电影电视学院（Film and TV School of the Academy of Performing Arts in Prague，简称FAMU）建立于1946年，是布拉格表演艺术学院的三个分支机构之一（另外两个是戏剧学院和音乐舞蹈学院），是世界上历史最悠久的电影学院之一。学校毕业生活跃在捷克共和国电影和电视业各个岗位上，其中很多成长为享誉世界的电影人，特别是培养了捷克新浪潮电影运动的众多导演。其毕业生包括捷克导演米洛斯·福尔曼、薇拉·希季洛娃、伊利·曼佐、扬·内梅克、扬·霍布雷克，斯洛伐克导演朱拉·亚库比斯克，塞尔维亚导演埃米尔·库斯图里卡、戈兰·马克维奇，德国导演弗朗克·贝尔，波兰导演阿格涅丝卡·霍兰以及克罗地亚导演拉伊科·格尔利奇等。

学校坐落于捷克首都布拉格，设有剧作、故事片导演、制片、纪录片导演、摄影、录音、剪辑、动画、图片摄影以及视听学研究等专业，教师112人，每年招收300多名本国学生以及80名左右的国际学

生，拥有从本科到博士的完整培养体系，同时还为国际学生提供一年的预科教育。学校还设有一个制片厂，包括摄影棚、后期制作室以及电视制作室，每年秋天学校都会举办电影节来展示在校生的作品。

网址：www.famu.cz

丹麦（Denmark）

15

丹麦国家电影学院

丹麦国家电影学院（National Film School of Denmark，简称DDF）成立于1966年，是由丹麦文化事业部资助的公立学校，是全国唯一的国家级电影和电视制作高等教育机构。

学校由丹麦电影导演西奥多·克里斯滕森建立，为丹麦以及全欧洲输送了大量人才，也是著名的"道格玛95"（Dogma 95）运动的发源地。毕业生包括丹麦导演拉斯·冯·提尔、托马斯·温特伯格、罗勒·莎菲、涅尔斯·阿登·欧普勒夫、比利·奥古斯特、拉姆尔·哈默里克、苏珊娜·比尔等。

学校坐落在哥本哈根港口旁一个叫作弗雷泽里克斯罗姆的风景优美的小岛上，有四个专业，分别是电影、电视、编剧和动画。在校教职员工约50人，学生约100人，其中约三分之二是电影专业的学生。电影和电视提供四年制课程，编剧学制为两年，动画学制为四年半，都以丹麦语教学。学生需要用一部影片作为毕业作品，并在公共电视台播放。

电影专业旨在教导学生拍摄专业的故事片、短片、纪录片和电视小说,其包括五个方向:电影导演、电影制片、摄影、剪辑和录音,由这五个方向共同构成一个电影摄制组。电视专业主要教授电视节目制作,包括两个方向:电视节目/纪录片导演、电视演播室制片/多摄像机导演。编剧专业培养学生成为一名专业的电影、短片、电视节目的编剧。动画专业旨在培养动画导演,制作动画电影、动画电视剧、视频游戏和动画音乐视频。

网址:www.filmskolen.dk

爱沙尼亚（Estonia）

16

塔林大学波罗的海电影及媒体学院

塔林大学波罗的海电影与媒体学院（Baltic Film, Media, Arts and Communication School of Tallinn University，简称BFM）位于爱沙尼亚首都塔林，是塔林大学的下属学院，成立于2005年。

学院拥有来自全球20多个国家的超过400名学生，是欧洲最大的电影与媒体学院之一，也是北欧唯一用英语教学的电影及媒体学校。学院的专业设置不同于传统影视院校，本科教育设有电影电视专业和媒体专业，电影电视专业主要面向叙事类电影和电视节目制作，而媒体专业则聚焦于各个平台的视频节目制作，比如电视节目、电影短片、纪录片、音乐视频、广告和公司视频等。研究生课程有纪录片专业、媒体管理、数字教育游戏以及一个校际合作的电影制作专业（JMD Film Arts），纪录片专业主要培养电影和电视纪录片制作者，媒体管理专业主要培养传媒企业管理和公共关系类人才，数字教育游戏专业致力于将电子游戏和教育联系起来，革新教育方式，课程内容主要由游戏设计、游戏化交互设计和发展、认知心理学构成，JMD

电影项目由学院和葡萄牙里斯本的卢索佛纳大学以及英国苏格兰爱丁堡的奈皮尔大学影视学院联合办学，学生要在两年的时间里在这三所大学分别上课，分为导演、编剧、制片、摄影、剪辑和录音几个独立的方向。

所有课程均以英语授课。学校的教学宗旨是通过实践来学习，学院配备了现代视频和音响设备、电视摄影棚、录音棚、剪辑中心和一个电影摄影棚，还拥有爱沙尼亚首个4K影厅，学生还可以同时申请辅修塔林大学其他专业的学位。

学院在欧洲和中国拥有超过25个合作伙伴，致力于在视听和媒体行业中的专业国际培训。

网址：www.tlu.ee/en/Baltic-Film-Media-Arts-and-Communication-School

芬兰（Finland）

17

阿卡得理工学院

阿卡得理工学院（Arcada University of Applied Sciences，简称ARCADA）位于芬兰的赫尔辛基市，成立于1996年。是由瑞典医疗教育研究所、瑞典商业教育研究所、瑞典理工学院以及芬兰的福尔克哈尔森社会教育研究所合并而成的。目前学校在校生有2700多名，并且与世界各地约90多家高等教育机构有合作关系。

学院的媒体系使用瑞典语教学，设有影视专业，教育目标是激发学生自己的表达欲，练就在电影电视等不同平台表达自己的能力，成为符合专业媒体市场需求的人才。其教学原则是理论与实践并重，同时注重学生的个人心智发展。并且，在传统的影视专业教育之外，学院还会将各种新媒体形式引入教学，比如社交媒体、网络视频、电子游戏、移动网络，甚至是GPS和二维码，开发这些新媒体工具的叙事潜质。

学院提供五个相关专业，包括网络媒体和艺术、摄影和剪辑、电影制作、音响和音乐制作、策划与编剧，学制为四年，配备有经验丰

富的专业老师、全面的拍摄设备和摄影棚设施,还拥有一个覆盖整个大赫尔辛基地区的电视频道。

 在硕士教育层次,学院拥有一个使用英语教学的媒体管理专业,致力于培养传媒行业的管理者。该专业追求不仅从传媒行业本身,更从广泛的经济、技术与文化层面来理解这一领域。学生在学习期间可以在媒体相关公司另外拥有全职工作,包括硕士论文在内的很多课程都可以选择和学生的工作相关的研究领域,只有25%的课程需要在校学习,其他课程可以自学或在线学习。

 网址:www.arcada.fi

法国（France）

18

巴黎第一大学电影与视听专业

巴黎第一大学（Université PARIS 1 Panthéon Sorbonne），在1968年五月风暴后于1971年成立，前身是巴黎大学。该校是一所以哲学、文学、历史（艺术史）、法律、政治、经济与管理科学为主的大学，对欧洲乃至世界相关学术界有着重要的影响，该大学传承精英教育传统，发展成为具有国际影响力的学术中心，以其卓越的教育品质和领先的研究水平跻身世界一流综合性大学之列。该校现有3个学院和14个教学与研究单位（UFR），学生40000多人，包括16700名外国学生，有中国学生一百余人，教师和研究人员1100人。巴黎第一大学的科学研究既继承了名校历史所遗留的卓越传统，又在研究主题与方法上实行不断创新；既忠实于国际传统，又关注时代的演变，与世界五大洲的所有著名大学都有重要交往，如包括英国牛津大学、瑞士洛桑大学和美国的康奈尔大学等在内的知名大学与该校都有合作关系和交换学生计划。巴黎第一大学坐落于巴黎市中心最有文化氛围的拉丁区先贤祠旁，享用着法国大学遗产中最负盛名的建筑物，

同时负责管理着法国资料资源中的瑰宝——拥有近300万册藏书的索邦图书馆。

电影与视听专业（Cinéma-Audiovisuel）隶属于造型艺术与艺术学系（Arts plastiques &sciences de l'art），目前设有本科、硕士、博士三个学历层次。本科阶段，为了保证理论学习与创作实践之间的平衡，因此不将理论与实践分开，这种教学方法从20世纪70年代初期创建以后沿用至今，这样也能为以后的继续学习打下良好的基础。硕士阶段在硕士二年级（Master 2）分成两个方向，包括一个学术型：美学、分析与创作，以及一个专业型：剧作、导演与制作。有专门为研究生开设的实践班，教授剧本创作、电影理论、拍摄实践等课程，但实践课拍摄器材较少，需要自己准备。学术型的研究生在二年级毕业后可以申请攻读博士学位以继续他们的学术研究。该专业共有两位博士生导师，其中一位教授何赛·穆尔（José Moure）所带的两位博士生在做关于导演蔡明亮的研究。同时，学校会不定期举办各类专业讲座，邀请电影工作者、电影学者、院线管理人员或法国国家电影中心的管理者来与学生进行面对面的交流活动。主要面向学术型研究生的理论讲座也会邀请电影评论家、造型艺术领域或电视台的专家，探讨法国当代电影面临的问题以及电影与其他艺术之间的关系，等等。

网址：www.univ-paris1.fr

19

巴黎第三大学电影与视听系

巴黎第三大学／新索邦大学（Université Sorbonne Nouvelle Paris 3），巴黎第三大学成立于1970年，前身是索邦大学，并于1971年采用"新索邦"（Sorbonne Nouvelle）校名，旨在表明它在巴黎拉丁区的历史根基及其所担负的在大学高等教育与研究领域广泛创新的使命。巴黎第三大学为全法国语言文学及社会文化类专业最为权威的大学，多个专业排名全法第一。凭借优秀的教学质量及良好的社会声望吸引了大批的本土及海外学生。在巴黎13所公立大学中，巴黎第三大学又以语言和电影艺术方面学科而闻名。目前有在校学生19360人，其中外国学生4500人，教师534人，行政及图书馆人员480人。

电影与视听系（Cinéma-audio visual）隶属于艺术与传媒学院（UFR arts et médias），目前提供本科、硕士、博士三个层次的学位教育，面向法国本土及海外招生。该系不培养技术人员也不着重进行拍摄方面的训练，而是将重点放在理论研究方面，因此该系因其在电影理论方面的杰出成绩而闻名。尤其在本科阶段，不仅仅提供一种

从业前的准备训练，这点和法国高等国家影像与声音职业学院（La FEMIS）这样的专业技术类学院完全不同。硕士阶段设有四个专业，学术型的有电影与视听，有三个方向可供选择：图像的当代实践；公共艺术、档案，此专业为国际范围内的研究；视觉艺术研究。专业型的有图像教学与视觉艺术研究。博士阶段设有三个专业，分别是电影与视觉艺术研究、美学和艺术学、信息与传播。另外，该系师资力量强大，有多位重要的电影学者，如查尔斯·泰松，讲授电影史及美学相关课程，曾任《电影手册》主编，2011年，他被任命为戛纳电影节影评人周艺术总监。还有在国内知名度相对较高的雅克·奥蒙，讲授电影与影像理论、电影分析、影像美学等课程，他已出版多本著作，其中四本有中译版：《电影导演论电影》《英格玛·伯格曼》《电影理论与批评辞典》《现代电影美学》（后两本为他与米歇尔·玛利合著）。他的研究主题有电影中的光与影，对批评概念的再批评，等等。该系举办各类电影理论学术研讨会及讲座。

该系培养的毕业生专业出路也很广泛，包括在电影与视听领域中的制作、创作与发行，剧本创作，电影批评，动画设计与制作、院线、电影节领域中的项目策划，视觉艺术管理，参与如法国国家电影中心、法国电影图书馆、法国电影资料馆等机构的工作，电影教学，等等。

网址：www.univ-paris3.fr

20 巴黎第八大学电影与视听系

巴黎第八大学（Université PARIS 8），又称万森纳—圣德尼大学（Université Vincennes à Saint-Denis），是位于法国巴黎市北郊的一所公立大学。前身万森纳实验中心于1969年在巴黎万森纳成立，1980年迁至圣德尼。该校以人文社会科学以及跨学科研究而闻名，尤其是艺术、文学与社会科学。巴黎第八大学是一所具有国际影响力的大学，许多拥有国际声望、法国独一无二的重量级学者与研究人员都曾在八大授课，包括让—弗朗索瓦·利奥塔、米歇尔·福柯等。巴黎八大如今已发展为巴黎地区举足轻重的人文教育与研究中心，该校一贯以引导学生深入了解当代社会为宗旨，致力于提供各类工具支持，帮助学生长期持久地融入社会，全力打造适合大众、人人平等的终身教育模式。

拥有5000名注册学生的巴黎第八大学艺术、哲学、美学学院无疑是目前法国乃至欧洲规模最大的艺术教研单位，它创建于1984年，现有超过4000名学生在读。电影与视听系（Cinéma-Audiovisuel）隶

属于该院。电影与视听系目前提供本科、硕士、博士三个层次的学位教育，面向世界范围内招生。

其中，硕士设有三个专业，包括"电影史、电影理论与美学"一个学术型专业，"电影产业发展"和"导演创作"两个专业型专业，师资力量丰富，开设如《电影美学与批评》《介绍真实的世界电影史》《电影的头二十年：历史、技术、审美》《电影年代学》《中国电影研究》《美国滑稽喜剧》《电影与戏剧》《纪实电影的开端》《实验电影美学》《乔治·梅里爱的电影视界》《电影与档案美学》《电影修复的方法》等研究及实践类课程。

电影与视听系的博士点设在法国国家历史与艺术研究院，位于巴黎市内，硕士阶段的部分课程也在这里授课。有约23位博士生导师，他们的研究领域广泛，包括电影电视管理、电影美学、电影与当代艺术、电影与历史、电影技术与视觉艺术、电影的写作空间、导演理论与实践、女性主义电影、性别理论研究、电影与政治、七十年代的法国电影、法国和美国的"作者"问题、先锋派电影、"现实主义"的问题、电影与其他艺术的结合、电影语言、电影与诗歌、电影分析：异常、意大利电影、电影与文学、电影美学的纪实倾向、电影叙事研究等。还开设与巴黎其他公立大学如巴黎第一大学和巴黎第三大学的联合研究课程。

电影与视听系学生活动丰富，由老师和学生创办的电影俱乐部（Le Ciné-Club）每周三中午均有面向全校学生的放映交流活动。由电影系研究生设计的网站"八部半（8 ET DEMI）"为所有学生提供电影批评、分析及相关参考资料。为了鼓励学生短片的创作和拍摄，

该系每年都会评选出参加竞赛的学生优秀短片并授予"塞尔日·达内奖"。另外，该系也为在校学生提供各种国内外实践机会，在某些活动中表现突出的学生有可能获得参加戛纳电影节等难得机会。

网址：www.univ-paris8.fr

21

法国高等国家影像与声音职业学院

　　法国高等国家影像与声音职业学院（Fondation européenne pour les métiers de l'image et du son），简称 La FEMIS，曾译为法国国家电影学院，又称为法国国立高等电影学院）成立于1986年，是公立高等电影教育机构，隶属于法国文化部，负责提供技术和艺术的教育以培养专业的视听及电影专业人才。该校和路易·卢米埃尔学院为法国仅有的两个公立电影学院。

　　学院的前身是法国著名电影学校 IDHEC，创立于1926年，1986年改组为法国高等国家影像与声音职业学院，该校自诞生起，便为法国培养了许多当代电影人才，如让·雷诺阿、安哲罗普洛斯、路易·马勒、艾立克·罗尚、帕思卡勒·费昂、弗朗索瓦·欧容等。这些导演、编剧有着相似的制作方式，形成一个稳定的创作集体，影片有着近似的美学特点和追求，被称为"FEMIS 一代"。

　　法国高等国家影像与声音职业学院为全法语授课。学校分为初始培训和继续培训两种教育。其中，初始培训分为核心课程、连续课程、

营销／影院管理课程、电视剧制作课程和博士课程。核心课程内有七个系别，每个系别学制为四年，每系每年招收 6 名学生（生产设计系只收 4 名）。七个系别分别为编剧系、导演系、制片系、摄影系、录音系、剪辑系和生产设计系。其中，编剧系的课程目的是让学生去探索每一个电影流派并将自己的特殊情感和感觉叙述出来。编剧系的教学重点是长电影剧本的写作。

继续培训分为四个专业，分别为纪录片、编剧、制片和院线管理。编剧专业分为两个方向：剧本写作和小说改编。剧本写作专业为期一年，教授 21 名学生如何写完整长度的电影剧本。小说改编专业则只招收 7 名学生，训练他们将文学作品改编成可以在大荧幕播放的电影。

学院的入学需要通过极其严格的入学考试。极高的入学条件保证了学院的生源质量。德国著名导演维姆·文德斯，法国当代著名导演塞德里克·克拉皮斯、马修·卡萨维兹等，都因为没有通过考试而最终被学校所淘汰。该校每年招收 2—3 名非欧盟国家外国留学生。从 2009 年开始，法国高等国家影像与声音职业学院才开始出现真正通过入学考试考入的中国籍学生。

该校还设有国际夏季课程和大师班，前者专为 25 岁以下具有潜质的国际青年导演而设立，每年招收 10 位导演，由学院和法国文化部以及法国大使馆 1989 年联合创办。后者专为有欧盟国家国籍并在国际影坛具有影响力的导演而设立。

网址：www.femis.fr

22

法国国立高等路易·卢米埃尔学院

　　法国国立高等路易·卢米埃尔学院成立于1926年，最初由卢米埃尔兄弟制片公司与莱昂·高蒙电影公司联合创办。学校坐落在巴黎圣丹尼斯由著名导演吕克·贝松主持的文化创意区的电影城中，是法国电影人才与视觉艺术人才的摇篮。

　　卢米埃尔学院在校学生共150人。学校历来以严格著称，在追求教育专业化的同时，致力于把学生培养成"全才"型影像艺术人才。对有志于在影视工业各部门就业、发展的学生，学院为他们在理论与实践、技术与艺术等各方面提供了优质的教育资源并积极开展实践活动。在悠久的发展历程中，学院培养了包括导演陈英雄、雅克·范·多梅尔、加斯帕·诺，摄影师爱德华多·塞拉、菲利普·鲁斯洛特在内的诸多国际知名电影人。

　　学校大力支持学生的创作实践活动。学校拥有先进的硬件设施，包括三个配备有16毫米和35毫米摄影机及新型专业高清摄影设备的摄影棚、前沿的声音与图像后期制作室、传统银盐摄影工作室等。卢

米埃尔学院致力于培养高层次的影视相关行业人才，授予毕业生硕士文凭。从 2010 年开始，卢米埃尔学院具备授予硕士学位的资格，并开设了电影与摄影专业短期培训机构。

卢米埃尔学院在本科阶段开设了三个专业：电影、摄影与录音。

电影系通过开设一系列全面而专业的课程，致力于使学生具备走向电影行业所具备的基本素质，主要包括电影导演与电影摄影两大方向。经过三年系统的职业化培训，毕业生在各大电影部门担当导演、导演助理、摄影师、摄影助理等职务。

摄影系是开放的，涵盖了多种专业培训的方向。课程设置包括商业摄影、后期制作、摄影管理体系、技术支持与营销等全方位的职业化培训。从该校摄影系走出的知名商业摄影师、纪实摄影师及图片记者不胜枚举。

录音系从录音技术与录音艺术的培养出发，引导学生走上音响工程师、声音后期编辑、混音师等职业生涯道路。虽然培养方向以电影电视行业声音人才为主，但系统专业的培训同样可以使毕业生向专业音乐后期、广播等其他表演艺术行业发展。

卢米埃尔学院因其优秀的专业声誉与广泛的业内影响，为毕业生开拓了良好的毕业前景。此外，学院也通过网络毕业生信息发布、与 AEVLL2 组织协作等方式，积极地促进毕业生的就业与发展。

卢米埃尔学院学制为三年，学院每年招收约 50 名学生（每专业招生 15 人左右）。招生方式见学校网站。

网址：www.ens-louis-lumiere.fr

格鲁吉亚(Georgia)

23

格鲁吉亚国立绍塔·鲁斯塔韦利戏剧电影大学

格鲁吉亚国立绍塔·鲁斯塔韦利戏剧电影大学(Shota Rustaveli Theatre and Film Georgia State University,简称TAFU)是高加索地区历史最为悠久的学校之一,坐落于格鲁吉亚首府第比利斯,是格鲁吉亚影视艺术教育的最高学府。学校由鲁斯塔韦利戏剧工作室等诸多格鲁吉亚艺术工作室合并而成,1992年命名为格鲁吉亚国家戏剧电影学院,于2002年正式更名为格鲁吉亚国立绍塔·鲁斯塔韦利戏剧电影大学。

该校的教育层次囊括学士、硕士及博士三个学历层次,并与十多所欧洲和亚洲学校有着长期的合作关系。此外,该学院还是欧洲艺术联盟和国际影视院校联合会的正式代表。自建校以来,学院就非常注重培养戏剧、影视传媒、民间传统、表演或应用艺术、文化管理和文化旅游等领域学生的专业素养。在学科设置上,该校主要开设了戏剧系、电影与电视系、人文社会科学与商业管理系、格鲁吉亚民族音乐与民族舞蹈系四大板块,将学科建制与民族特色有机结合,重视本国

文化传统的传承与发展。

该校的戏剧系历史悠久，致力于培养戏剧和电影表演人才，同时涵盖音乐剧、木偶剧、默剧团等多种表演艺术的研究与教学。戏剧专业的本科教学内容主要分为表演方向与戏剧导演方向。而该专业的研究生方向则为表演艺术理论与实践，其内容包括戏剧导演、演员表演艺术、舞台设计、戏剧写作、舞台演讲与声音等。戏剧专业的博士生教程设置则主要分为戏剧导演与表演艺术两个部分。

该校的电影与电视系则培养了大量的戏剧与电影导演人才，主要进行导演艺术的基础学习。在本科阶段，专业设置将细分为电影导演方向、纪录片导演方向、电视导演方向、动画导演方向、声音方向与摄影方向等。在研究生阶段，专业设置分为导演方向、摄影方向、剧作方向与制片方向。本专业的博士生阶段的计划主要以导演方向的内容为主。

人文社会科学与商业管理系其前身为电影研究部门，在合并了艺术学系、戏剧理论系、电影评论部门与旅游管理部门后，于 2009 年正式命名为人文社会科学与商业管理系。本系的教育设置包括本科生、研究生与博士生三个阶段，主要方向为文化研究、文化旅游管理与艺术管理等。

网址：www.tafu.edu.ge

德国（Germany）

24

柏林电影电视学院

柏林电影电视学院（Deutsche Film und Fernseh Akademie Berlin）是一所成立于1966年的私立电影学校，也是联邦德国第一所电影领域的专业院校，由柏林联邦州提供财政支持。学校坐落于柏林市中心的波茨坦广场，毗邻德国电影资料馆。这里也是每年柏林国际电影节的举办地。

柏林电影电视学院在校学生约为150人，他们每年参与制作的作品数量在250部以上，学院教师多为业界专业人士。作为一所注重培养专业技能与实践的学校，柏林电影电视学院不提供学士学位与研究生学位课程。然而，该校安排的课程在入学条件、研究范围与资格取得等方面与其他国立高等教育机构无异。柏林电影电视学院严格限制每年的招生人数。其中导演专业限12人以内，摄影专业限6人以内，制作专业限8人以内，学制皆为四年。但根据往届的情况，加上学生毕业作品的创作，学业通常要延长到六年才能完成。编剧专业则比较特殊，该专业每年招生10人，但其学制则为三年。

导演、摄影、电影制作专业的学生在第一年中将系统学习电影制作和摄影的基本技术，侧重于积累一定的实践经验，同时进行相关理论的学习，从而对创作实际进行指导。第二年将进行更具深度、更广范围、更具专业性的学习。到第三年以后，学生将完全进入专业化学习阶段。学生从自己的观点与兴趣出发，独立进行电影的创作。

编剧专业在第一年中将积累实践经验，参与作品拍摄，不断促进与其他专业学生的交流与合作。第二年他们将进行更为具体细致的编剧技巧学习，开设人物塑造、叙事手法等剧作课程，进行剧本改编的训练，为第三年的创作打好基础。同时，学生也将学习版权与出版等相关学科的知识。在校的最后一年，学生将投身创作一个每集45分钟的电视系列节目以及一个90分钟的电影脚本，进入真正意义上的创作环节。

网址：www.dffb.de

25

慕尼黑电影电视大学

慕尼黑电影电视大学（Hochschule für Fernsehen und Film München）成立于1967年，是一所由巴伐利亚自治州设立的高等教育机构。巴伐利亚广播公司与慕尼黑市政府共同为学校提供资金支持。学校普遍实行四年学制，同时也开设了一些短期的进修班。

慕尼黑电影电视大学致力于培养电影电视行业的专业型人才，如导演、制片人、电视节目编导、摄影师及管理型人才等。同时，学校也致力于培养专业能力更为细分的人才，包括科教片与教育片制作者、影评人以及媒介研究人等。学校不仅为学生开展行业前沿的影视教育，同时也为学生提供广泛的职业选择。毕业生中超过80%在影视领域工作，他们通过慕尼黑电影电视大学高标准的教学与全面的课程体系设置掌握了扎实的专业技能，在业内受到广泛的赞誉。

慕尼黑电影电视大学下设系别主要包括传媒专业、电影技术专业、制作与媒体经济专业、剧作专业与摄影专业。

传媒专业是一个以理论研究为主的专业。在四年的本科中，学生

会陆续进行电影史、电影理论、传播学等课程的学习,并从中形成自己的观点与理念,最终通过毕业论文对其加以论述。

电影技术专业所遵循的首要原则是:按需学习技术,无限开拓创意。所有所学的技术都要为创意与理念服务,因此电影技术专业所开设的课程强调理论与实践并行。从架设机器到后期制作,这一教学理念贯穿课程的方方面面。学生也将参与拍摄作品。

制作与媒体经济专业的学生将进行制片、媒介管理与电影管理等课程的学习。入学的学生除具备基本入学资格外,最好还应具备与该专业相关的资质证明——如商学或经济学等。

剧作专业则侧重于剧作以及培养学生视听叙事的能力,强调开放的、跨学科化的交流性学习而非狭隘的封闭性学习。在这一过程中,学生将首先确定一个他所感兴趣的领域,然后加以深入研究,使个人潜能得以最大化发挥。

摄影专业是一个涵盖了摄影各个方面的专业,侧重于从视觉角度出发去审视剧本、设备规划、数字图像处理等方面,并特别强调布光技术的作用与技巧。学生通过学校提供的系统课程与大量实践机会,逐步开展属于自己的摄影师职业生涯。

此外,慕尼黑电影电视大学也开设了一些拓展性课程。1998年年初,学校与巴伐利亚戏剧学院合作开设了戏剧、电影批评专业。该专业致力于培养未来的批评家与评论人士,通过与其他学校的广泛合作实现专业的开放化与交流性。

网址:http://www.hff-muc.de

加纳（Ghana）

26

加纳国立电影电视学院

加纳国立电影电视学院（National Film and Television Institute，简称NAFTI）成立于1978年，是一所由加纳政府创办的、致力于电影电视专业人才培养的高等教育机构。NAFTI是一所十分"袖珍"的高校，校区坐落于阿克拉附近一个安静的住宅区内，其下属的三个工作室在短时间内皆可步行即到。

加纳国立电影电视学院的教师由电影电视专业从业人士组成，学校以其较高的影视教学水准吸引了大量来自贝宁、布隆迪、喀麦隆、埃塞俄比亚、冈比亚、加纳、尼日利亚、南非、乌干达、坦桑尼亚等南部非洲国家的学生，学院的毕业生在加纳乃至整个非洲的电影电视行业内都扮演着重要的角色。

加纳国立电影电视学院下设专业包括电视节目制作、电影导演、电影摄影、电影声音制作、动画、剪辑、艺术指导等。

电视节目制作专业包含三个分支：电视剧作、电视节目制作与电视纪录片制作。与电影导演专业类似，该专业强调学生的团队意识与

合作精神，并对电视节目制作的各个环节进行全面的了解与学习。

电影导演专业是一个有着系统教学体系的学科，该专业通过系统的教学计划引导学生对电影创作各个环节——编剧、摄影、音响、剪辑进行全面的了解与学习。该专业强调学生的团队意识与合作精神，学生各司其职，分工明确以进行创作，纯熟地掌握导演技巧。

电影摄影专业教学由专业化教师团队负责，通过对学生进行摄影理论与实践两方面的指导与教育，力图最大限度地发挥学生的潜力，不断提高学生的专业摄影技术水平。本专业并非只着眼于培养专业电影摄影师，而是着力培养具有良好专业素养的、可以胜任多门类工作的综合性摄影人才。

电影声音制作专业是非洲唯一的电影声音相关专业，该专业的教学水平在世界范围内名列前茅。本专业致力于培养录音师、音响设计师等专业人才。通过专业系统的课程学习，该专业的毕业生在专业能力与就业竞争力等方面远超同行业内其他人员。

动画专业包括两年基础性的电影电视制作课程与两年专业性的动画创作课程。该专业学生可以在传统动画、数码动画或混合介质中进行专业方向的选择，学生将参与从概念开发到后期制作全过程的系统学习。值得一提的是，该专业鼓励学生在创作中有意识地使用非洲特色元素。

剪辑专业从理论与实践入手，开设了包括电影史、电影理论、线性与非线性剪辑技术的系统课程。学生在前两年主要进行理论与线性剪辑的学习，后两年则在之前所积累的理论基础上重点进行非线性剪辑的学习，从而全面系统地掌握剪辑技术。

艺术指导专业致力于引导学生由浅入深地学习电影电视舞台布景、服装道具、化妆设计等方面，并形成自己独立的艺术观念以指导创作。舞台美术设计专业则提供理论与实践的全面教学，将具备才华的学生培养成具有创造性的艺术家，并通过协同工作在电影和电视制作的过程中发挥学生的自主性与创造性。

网址：www.nafti.edu.gh

希腊（Greece）

27

希腊斯塔拉格斯电影电视学院

希腊斯塔拉格斯电影电视学院（Hellenic Cinema and Television School Stavrakos）成立于1948年，得名于其创始人莱克格斯·斯塔拉格斯（Lykourgos Stavrakos）先生。该校作为希腊影视视听领域的最高学府，是希腊三代电影工作者的摇篮。学校坐落在雅典市中心，交通十分便利。

自建校以来，大量来自该学院的优秀毕业生在希腊电影界乃至国际影坛上发挥着自己的才华。值得一提的是，希腊斯塔格拉斯电影电视学院不接受来自国家和私人的任何形式的资助，维持其发展的只有学生的学费以及学校出色的管理、全体教工的努力以及学生的拥护。学校致力于支持学生在各自专业领域上的进步与发展。

希腊斯塔拉格斯电影电视学院下设四个专业：导演、摄影（电影摄影与图片摄影）、美术、剧作。

导演专业本科学制三年，入学要求高中毕业文凭。毕业生可从事导演、编剧、剪辑师、制片人等工作。主要课程包括：电影理论、剧

作理论、电影史、艺术史、电影流派、导演基础、摄影、制片管理、剪辑技巧、电影技术、电视制片、录音后期等。本专业致力于培养与影视产业高速发展相适应的创作型人才,要求学生能够熟练掌握专业技能,具备协调与沟通能力,具有扎实的理论功底与实际操作能力。

摄影(电影摄影与图片摄影)专业本科学制三年,入学要求高中毕业文凭。毕业生可从事电影摄影师、摄影指导、图片摄影师、灯光工程师、电影技师等工作。主要课程包括:摄影技术、后期制作、电影摄影技术、艺术史、摄影史、导演基础、制片管理、剪辑、电影技术、录音后期等。作为将抽象剧作转化成可视画面的关键环节,摄影师的理念与技术至关重要。为了培养这一素质,本专业着重训练学生的合作意识与沟通能力,依靠过硬的专业技能发挥自己所长。

美术专业学制三年,入学要求高中毕业文凭。毕业生可从事舞台美术、道具师、布景师等工作。主要课程包括:服装设计、色彩搭配、绘画、艺术评论、美学原理、艺术史、色彩学、电影美术、戏剧理论、摄影等。本专业学生在大学阶段将掌握把导演的意图转化为实物图像的能力,以求符合导演所要求的风格。学生将通过系统的专业学习,提高自身的色彩敏锐度与造型能力。

剧作专业学制一年,入学要求高中毕业文凭。毕业生可从事电影、戏剧、电视剧编剧等工作。主要课程包括:戏剧分析、电影史、心理学、社会学、电影导演、剧作基础等。

网址:www.stavrakos.edu.gr

匈牙利（Hungary）

28

匈牙利戏剧影视大学

匈牙利戏剧影视大学（Szinház-es Filmmüvészeti Egyetem）是一所拥有悠久历史的大学，其前身可追溯到于1865年成立的匈牙利第一个演员培训机构。经过不断的发展，匈牙利戏剧影视大学于2000年正式成立。在几代人的共同努力下，学校不断审时度势、自我创新。匈牙利戏剧影视大学是匈牙利唯一一所影视领域的高等教育学府，同时也是匈牙利影视教育的前沿阵地。

本校的一大特色在于，所有教师均为在匈牙利影视领域创作活跃的杰出电影工作者与艺术家。他们通过自己出色的专业素养，引导学生把学院教育与具体创作结合在一起。匈牙利戏剧影视大学是该国唯一一所有资格授予电影专业学士及硕士学位的高等教育机构。这保障了学校为学生创造最高标准的学习环境与创作环境。学院的学生作品在国际电影节上频频获奖，为他们跨入影视行业设置了一个较高的起点。如今，匈牙利戏剧影视大学已经是欧洲最出色的影视教育机构之一，以其优质的教育水平吸引着大量有志青年报考。即使在影视行业市场与教育都不景气的时期，报考本校的学生数量并未下降，并有越

来越多的学生申请本校的第二学位。

匈牙利戏剧影视大学开设多个层次与方向的教育课程，面向不同群体。主要课程如下：本科阶段包括电影剪辑、电影声音制作、电影导演、制片管理、电影摄影、电视节目制作专业等。研究生阶段包括制作设计、纪录片导演、电影导演专业等。博士阶段目前只有文学艺术专业。除此以外，学校还设置了学期不等的进修班与培训班，主要包括：五年培训计划（包括表演、舞台导演、戏剧剧作、电影剧作等方向）、OKJ资格培训班（包括剧场技术方向）、在职研究生进修班（包括戏剧教育、语言技巧等方向）、在职研究生远程教育班（包括舞蹈编导等专业）、大学学前班（包括各门专业课的入门教育）。

网址：szfe.hu

冰岛（Iceland）

冰岛电影学院

冰岛电影学院（The Icelandic Film School，简称IFS）初创于1992年，坐落在冰岛首都雷克雅未克重要的文化区中，拥有便利的交通条件与浓郁的文化氛围。在20余年的发展历程中，冰岛电影学校相继开设了多个电影相关专业，为青年学子走上职业化道路或进一步深造打下坚实的基础。

冰岛电影学院非常重视与本地影视行业的合作与交流，来自冰岛国内外的超过200位教师和客座教授组成的教师队伍一直以业内电影工作者为主要力量。自学院成立以来，已有近600名毕业生在冰岛各大电影与电视部门就职，他们现在是冰岛影视行业的中坚力量。多年来，学校积极投身各类影视项目与课程计划的制作与推广，组织和参与的重要项目主要包括：一个与电视台合作的长期教育计划、各类鼓励学生创新性的基金、各类与冰岛第一频道合作的项目、一个与教师协会合作的教学性视频课程、六个与国家广电部门合作制作的电视片。值得注意的是，学校还参与制作了诸多电影项目，比如《在

龙的鞋中》(In the Shoes of the Dragon)、《冰岛的抗议者》(The Protester of Iceland)、《约翰内斯》(Jóhannes)等。鉴于学校成立以来的一系列瞩目成就，2008年，冰岛政府将本学院的办学层次提升到"大学"的级别，硬件设施与课程设置也都得到了相应的优化与提升。此外，学校建立了全新的国际化教学体系，为留学生设置了系统的英语教学课程。

冰岛电影学校设有四个专业，包括电影导演与制作、电影技术、电影剧作以及表演。

电影导演与制作专业主要致力于故事片导演与制作相关技术的教育。同时，学生也学习广告、MV、纪录片、电视和新闻的制作与拍摄。每个学生在结束学业前至少要拍摄三部短片，并有机会参与到其他影视项目的制作中。专业教师都是业界多次获奖的导演或制片人，他们是专业教学质量的保障。

电影技术专业将教授学生各类电影技术，学生将系统学习电影摄影、剪辑、声音技术等相关知识。学生在其参与的电影拍摄项目的实践过程中，可以选择一个自己专注的特定技术加以深入学习。这是一个理论与实践密切结合的课程，本专业每个学生也必须拍摄至少两部短片作为课程实践成果。

电影剧作专业面向致力于剧本写作或导演的学生。课程教学以严苛著称，每个学生要同时完成多个剧本，每学期期末都要拍摄一部个人作品。通过专业教学，学生将掌握从简短的短片剧作到剧情长片剧作的一切剧作技巧。

表演专业围绕着传统的表演技巧的培训，重点探索身体语言、声

音、风格、舞蹈和声乐等方面。此外，学生也要接受基本电影制作的培训。在校期间每个学生都要参与多次表演实践，并要制作至少两部由他们自己领衔主演的作品。

网址：icelandicfilmschool.is

印度（India）

30

印度电影电视学院

印度电影电视学院（Film and Television Institute of India）的前身是成立于1960年的印度电影学校，学院继承了印度电影百年发展的丰厚遗产，在1971年正式成立了印度电影电视学院，并从1974年起开设了一年制电视课程。经历了几十年的发展，印度电影电视学校已经成为印度国际影视文化交流的中心。在学校完整而专业的教学体系下，历届毕业生对印度影视行业做出了不可磨灭的贡献。

学校为应对时代发展，配备了最先进的电影设备。摄影棚、视频编辑工作室、电视演播室与录音棚等设施一应俱全，先进的硬件资源有力地保障了学生的创作活动。印度电影电视学院学生创作实践热情高涨，频频在国内和国外举办的各种电影节中斩获奖项，展现了学校不凡的创作实力。

在印度电影电视学院的教育理念中，影视是一个综合性学科，每个专业不会独立教学，强调各个专业的教育资源互相交流整合。学校避免大课堂教育，尽量限制课堂规模以达到良好的授课效果。这是学

校的一大办学特色，同时也是专业设置的基本原则。

印度电影电视学院专业设置均为研究生层次，需要申请者具备学士学位，每专业招生12人。专业主要包括：导演、摄影、录音、剪辑（以上为三年制）、表演、美术指导（以上为两年制）、剧作、电视导演、电视摄影、电视节目剪辑、电视录音（以上为一年制）。需要特别注意的是，录音与电视录音专业要求申请者具备物理学士学位；美术指导专业要求申请者具备建筑/绘画/艺术/雕塑/室内设计或相关领域的学士学位或同等学力。

对于在三年制电影电视专业方向及一年制电视证书课程中表现出色的学生，学院将予以颁发奖学金。奖学金的数量取决于学生入学的表现、期末考试的成绩、实践创作情况等。除学校颁发奖学金以外，政府部门与其他独立机构也会通过各类助学项目对优秀学生进行经济支持。这些奖学金项目种类繁多，学生可在学校官方网站上得到详细信息。

网址：www.ftiindia.com

31

萨蒂亚吉特·雷伊电影电视学院

萨蒂亚吉特·雷伊电影电视学院（Satyajit Ray Film & Television Institute）是一所由印度政府创立的、直属印度广电与信息部的独立学术机构。学校成立于1995年，坐落于印度第三大城市的加尔各答，以印度传奇电影大师萨蒂亚吉特·雷伊的名字命名。作为印度第二所电影电视领域的艺术院校，学院为学生提供了从本科到博士生的多层次全日制教学。此外，学院也在有计划地进行相关项目开发、多种类型的电影拍摄和相关专业的学术研究。

学院主要开设导演与剧作、录音、剪辑、摄影四大专业，为学生提供电影与电视节目的制作各个方面的理论与实践教学。

导演与剧作系在第一年的课程中主要进行全面的影视知识学习，目的是让新生对电影各个部门（导演、摄影、剪辑与音响）有一个完整而清晰的认识。之后，将从理论与实践两方面入手，针对导演与剧作两个层次进行更为系统化的学习。导演与剧作系重点培养学生的电影叙事能力与场面调度能力，学校定期邀请专业人士访校开展研讨交

流活动。本系拥有独立的放映室、机房和后期制作室。

学院是印度为数不多的培养录音专业人才的学校。录音系为学生开设现场录音、录音室录音、电影配音与在控制台上的最终混音等教学课程。录音拥有专业的配音工作室、音乐录音棚、混音工作室、数码工作站等设施。所有以上的工作室都配备有最先进的相关专业设备。录音系师资力量强大，多为业内从业人士，他们为学生悉心传授传统与前沿的录音技术，促进学生与印度知名音乐人与录音人才的交流。

剪辑系致力于激发学生学习热情，为学生提供一流的学习环境，确保他们毕业后能够在相关行业内发挥自己的专业能力与创造力。剪辑系拥有10个独立的剪辑工作室，教授学生使用Final Cut Pro、Adobe Premiere Pro等专业非线性编辑软件。该系同时拥有5个非线性视频编辑套件以及专业的图形工作站。与此同时，剪辑系定期开展对相关剪辑设备与技术的讨论与研究。

摄影系最初由苏布拉塔·米特拉（雷伊《大地之歌》《大河之歌》等作品的摄影师）创立与负责，他的创作经历激励着摄影系的学生学习与创作。摄影系从理论和实践出发，引领学生学习摄影概念、美学基础以及摄影技巧与照明技术等各方面的知识。摄影系的设备包括完整的静态摄影系统，各种数码摄影设备，以及各类16毫米和35毫米的电影摄影机（包括阿莱SRIII和阿莱435）。先进的摄影设备适应不同层次的创作需求。摄影系不仅与柯达公司和富士公司保持着密切的合作关系，也与世界顶级的摄影、影像专家开展深度的交流与合作。

网址：srfti.ac.in

印度尼西亚（Indonesia）

32

雅加达艺术学院电影电视学院

雅加达艺术学院电影电视学院（Institut Kesenian Jakarta Fakultas Film Dan Televisi）坐落在印度尼西亚首都雅加达，成立于1971年。经过四十余年的建设与发展，学校培养了一大批影视方面的优秀人才，已有超过400名优秀的毕业生给印度尼西亚电影电视工业带来别样的色彩。

作为一所与时俱进的影视教育机构，雅加达艺术学院电影电视学院不断进行着自我完善与更新，与国内外诸多影视机构保持着密切的合作关系。雅加达艺术学院电影电视学院有着明确的人才培养目标，致力于培养学生以下几点专业素质：在影视行业内的发展有明确的规划，具备职业道德，以开放的思维和态度应对瞬息万变的时代，能够运用自己的艺术修养、知识、技能发挥自己的才华，服务社会。掌握影视专业各种技能，在创作中积极解决问题，在专业工作中具备团队意识与纪律性。

雅加达艺术学院电影电视学院包括电影学院与电视学院两大组成

部分，每一学院下设多个不同专业。

电影学院专业方向包括：制片系，学生将进行专业的电影制片管理、电影市场营销学习；剧作系，学生将围绕电影剧作理论与实践进行学习；导演系，学生将学习各类电影的导演技术、各种电影风格与流派以及如何将概念以视觉形象加以表现；电影摄影系，学生将学习专业的电影摄影技术与理念、照明技术以及具有创造性地进行摄影工作；剪辑系，学生将学习基本的剪辑理念、剪辑风格与剪辑技术；美术系，学生将进行电影美术、道具设计等系统教育；纪录片系，学生将从学习各类纪录片流派入手，进行分析与实践的工作；动画系，学生将学习动画电影的基础知识并在此基础上进行专业创作；录音系，学生将学习与电影声音制作的各个方面的知识。

电视学院专业方向如下：制片系，课程包括电视节目制片、管理与市场营销等；剧作系，课程围绕各类电视剧作（电视剧或电视节目）协作开展；导演系，课程以导演技巧为主，侧重于电视节目导演；摄影系，课程包括摄影技术、灯光技术、电视美学等；剪辑系，课程的设置致力于教授学生不同种类电视节目的不同剪辑技巧与风格；美术系课程包括一系列电视舞台美术、布景等知识；录音系，课程致力于使学生掌握电视节目录音及后期等技术。

网址：www.fftv.ikj.ac.id

爱尔兰（Ireland）

33

邓莱里文艺理工学院电影艺术与创意技术学院

邓莱里文艺理工学院（Dún Laoghaire Institute of Art, Design and Technology，简称 IADT）成立于1997年，是爱尔兰13个公共理工学院基金会成员之一，被高等教育学会（Higher Education Academy，HEA）列为高等教育机构，并通过学会获得捐助。同时，学院也是爱尔兰院校中唯一的国际影视院校联合会（CILECT）会员单位。学院位于距首都都柏林7公里的邓莱里市，该市是一个群山环绕、充满文化与商业气氛的繁华城镇。

电影艺术与创意技术学院是邓莱里文艺理工学院的下属重点教学机构，其前身是邓莱里艺术与设计学院，它依托于爱尔兰国立电影学校（National Film School，NFS），提供电影、动画、广播及数字媒体培训。学院开设艺术与人文、商业、艺术管理、心理学、计算和数字媒体技术等涵盖学士、研究生学位的多层次、多领域教学课程，重点放在艺术、技术和商业的融合上，是基于视觉艺术、媒体、科技和企业之间的交叉学科，满足知识界、媒体业和娱乐产业的需求。学院

设有名为"媒体立方（Media Cube）"的旗舰孵化中心，用来支持毕业生在数字媒体行业的创业发展计划。

网址：www.iadt.ie

以色列（Israel）

34

萨姆·斯皮格尔电影电视学院

萨姆·斯皮格尔电影电视学院（Sam Spiegel Film and Television School-Jerusalem，简称 JSFS）前身为耶路撒冷电影电视学院，成立于 1989 年，由以色列教育文化部和耶路撒冷基金会创办，是以色列首家致力于电影电视研究的专业院校。1996 年，学校决定接受奥斯卡奖获得者、好莱坞犹太裔制片人萨姆·斯皮格尔及其家族的捐助，正式更名为萨姆·斯皮格尔电影电视学院。

学校位于耶路撒冷陶比奥附近，目前学生总数为 170 名左右，提供了三个学习方向：全科方向，训练学生的导演、编剧、摄影、剪辑与制作；编剧方向，训练学生从事影视相关的写作；制片方向，训练学生在整个媒体领域的制作与运营。学校倡导在编剧、故事片导演、纪录片导演、摄影、制片、剪辑、录音等电影行业的各个方面打下专业基础。

不同于其他现有的以色列影视院校，萨姆·斯皮格尔电影电视学院追求独特的教学方法，以故事为核心，重点将短片作为一种正式的

电影类型来制作，而非一味追求长片。学院定位自己是一个"讲故事的学院"，重视叙事；同时也特别重视导演教学，引导学生把导演工作转变成一种感性行为，与观众接近、交流，最后达到共鸣。学院是一个非营利的公共组织，其致力于通过不懈追求品质和创新的标准去培养年轻的电影工作者。根据学校的统计，目前学院有80%的毕业生在以色列重点影视行业工作。

网址：www.jsfs.co.il

35

特拉维夫大学电影电视系

特拉维夫大学（Tel Aviv University，简称 TAU）位于以色列的金融、工业与文化中心——特拉维夫，是以色列规模最大的大学，始建于 1956 年。特拉维夫大学是一所公立研究型大学，提供文、理、工、医、商等多个学科的教育，拥有超过 30000 名学生，由 9 个院系、17 个教学医院、18 个艺术中心、27 所学院、106 个系、340 个研究中心和 400 个实验室组成。

特拉维夫大学电影电视系（Department of Film and Television）隶属于特拉维夫大学艺术学院，成立于 1972 年，是以色列最大的电影教学机构，现有学生总数约 1000 名，每年生产 100 部左右的影片。

电影电视系毕业生是以色列影视行业的生力军，院系为学生提供了很多提升影视制作水平的机会，主要专业包括：电影制作基本方法与理论，影视制作创意实验；电影美学史，电影批评，文本分析；视觉媒体、社会、政治、文化系统之间的关系研究；剧本写作，数字媒体知识，以及影视实践中的融合运用等。电影电视系的学生和毕业生一

直在为以色列的主要电视频道和广播电台生产节目内容；与此同时，电影电视系不断提高其社会意识，在过去的十年里，学生制作了一系列的社会纪录短片，聚焦于特拉维夫的现实社会生态，并且注重犹太人和阿拉伯人的交流合作，包括影视项目的合作。电影电视系把教学重点放在创作者本身，注重理论与实践相结合，注重培养学生的高素质、创造力和独立性，这使得其毕业生拥有丰富的物质知识财富以及广阔的视野。

特拉维夫大学电影电视系的学生作品在国际电影节上受到广泛认可，赢得无数奖项。这些作品已经获得世界排名前三的电影短片竞赛的认可：戛纳电影节基石单元13次放映、学生奥斯卡奖6次入围、国际影视院校联合会（CILECT）的"世界最佳学生电影"已连续3次获奖。而1986年起每两年举办一次的特拉维夫国际学生电影节，已成为国际影视院校中最具有影响力的国际学生电影节之一。

网址：arts.tau.ac.il

意大利（Italy）

36

意大利电影实验中心

意大利电影实验中心（Centro Sperimentale di Cinematografia）是意大利电影教学培训、实验和科研的顶级机构，成立于1935年，设在罗马，是欧洲最早的电影学院之一，成立之初受意大利政府资助，重点发展教育、理论研究和出版，中心的宗旨是促进意大利的电影视听艺术和技术达到领先水平。

意大利电影实验中心分为两大机构，国家电影资料馆（Cineteca Nazionale）和国立电影学院（Scuola Nazionale di Cinema）。

国家电影资料馆是欧洲乃至世界范围最重要的电影资料馆之一，它与国家电影产业资料馆（Archivio Nazionale del Cinema d'Impresa）一起，总共保存了12万部电影。除了保护这些珍贵的电影遗产以外，国家电影资料馆在促进文化交流方面也非常活跃，在罗马的特雷维影院组织有自己的项目，包括外接电影拷贝到国内外的电影节放映交流、承担的意大利各类电影的修复等。

意大利电影实验中心成立80多年来，各个年代的电影人和著名的

电影大师都在学校的教室和影棚内留下过他们的身影，学院就是致力于发现和培养新的人才，为世界电影界培养高水平的专业电影人。在位于罗马的国家电影学院总部，学生要接受三年的课程训练，专业包括表演、剧本创作、场景道具与服装设计、摄影、录音工程、剪辑等。

每个课程的学生人数是有限的，只有6—8个名额，要经过竞争激烈的入学考试。所有课程都有相应的理论和具体训练的内容，学生要经过大量的实践，首先是拍摄视频，然后是用35毫米胶片制作短片。在他们的学习过程结束时，他们要制作特定的毕业项目，所有学科的学生都要根据他的不同专业，参与到制作中来。学院有不同的校区，学生可以在皮埃蒙特校区学习动画或电影，在伦巴第校区学习纪录片、广告和电视剧，在阿布鲁佐校区学习视听传播和新闻，而西西里岛校区也教授纪录片等相关课程。

学院相继培养出了一大批意大利乃至欧洲著名的电影艺术家，包括绝大多数活跃在意大利电影银幕上的电影演员。著名导演安东尼奥尼也是其校友，意大利电影实验中心主席斯蒂法诺·如利、国立电影学院院长阿德里亚诺·德桑蒂斯等都毕业于本校。

网址：www.fondazionecsc.it

日本（Japan）

37

日本电影大学

日本电影大学（Japan Institute of the Moving Image）创立于2011年，坐落于有着"新百合艺术城"美誉的神奈川县川崎市新百合之丘地区，是日本迄今为止第一所、也是唯一一所电影专业大学。

日本电影大学前身是导演今村昌平于1975年创建的横滨放送映画专门学校，这所两年制的职业学校为学员提供电影制作的实习平台，弥补了传统制片厂学徒制的电影专业人才培养。1985年，学校迁至川崎市，改革成为三年制的日本映画学校。这两所学校向日本电影电视领域输送了大量人才，其中不乏三池崇史、广本克行、佐佐部清、李相日等知名导演。

2011年，日本电影大学升格为正式大学，提供四年制本科教育。继承了先辈建立的独特教学模式，又注入了富有新时代精神的教育理念，日本电影大学只设立了电影系一个系，电影专业一个方向，开设有编剧与导演、摄影照明、录音、剪辑、纪录片与电影理论等课程，荒井晴彦、绪方明等行业内专业人士和包括现任校长佐藤忠男在内的

理论批评学者组成的教师队伍，致力于同时培养电影产业人才和具有广阔视野的复合型人才。

　　在今村昌平导演"尊重人类尊严、公平、自由和个性"的教学理念指导下，日本电影大学建立了自主学习小组和集中式教学等特色教育方式。大一和大二第一学期，学生要完成包含文化、语言、社科等多个领域在内的通识课程，以及电影制作的基础课。从大二第二学期开始，学生根据自己的兴趣和特长选择专业方向，进行更细致、更专业化的学习。学生们在以学生为主体的、有效的小班教学中接受细致的指导，在有着高度自主性与社会意识的小组活动中培养电影制作技巧。通过集中的课程安排，学生们能够在一个周期内，就某一门固定课程与小组同学展开密切交流，深入掌握电影制作的知识和技巧。

　　日本电影大学致力于亚洲电影的新兴和各个国家的交流互动及人才培养，积极接受海外研究人员和留学生，在2015年的第一批毕业生中，来自中国上海的留学生柳怡宁获得了校级最高荣誉"今村昌平奖"。学校以全日语授课，留学生需要通过日语笔试和面试选拔，入学申请书和相关信息均可从学校官网获得详细资料。

　　网址：www.eiga.ac.jp

38

日本大学艺术学院

日本大学（Nihon University）是日本国内规模最大的综合性私立大学，前身为1889年创办的日本法律学校。日本大学学科涵盖多个领域，著名专业包括建筑、法学、医学、航空、艺术、国际关系等，是日本诞生上市公司企业家最多的大学，也是日本政治家的摇篮，冢本晋也、森田芳光、深作欣二、宫藤官九郎、中村狮童等知名电影创作者也是该校毕业生。

日本大学艺术学院历史悠久，与多摩美术大学、武藏野美术大学、女子美术大学和东京造型大学并称"五美大"，是东京五所最有名的美术艺术类私立大学之一。日本大学艺术学院提供学士、硕士和博士学位教育。学士设有摄影、电影、美术、音乐、文艺、话剧、广播电视和设计八个专业，硕士设有文艺学、影像艺术、造型艺术、音乐艺术、舞台艺术和艺术学六个专业，博士开设艺术学一个专业。强调学科之间的融合，寻求跨学科、综合性的艺术表现力和艺术研究的方法是日本大学艺术学院的教育理念及优势所在。

日本大学艺术学院共有两个校区，本科生前两年在位于埼玉县所泽市的所泽校区，接受通识教育、语言和艺术基础课程，后两年在位于东京江古田大学城的江古田校区，进行专业学习，与各系展开协力合作。

日本大学艺术学院早在1929年就开始教授电影课程，如今本科电影专业开设了理论、剧作与创意影像，导演，摄影与录音和表演四个方向，其中理论、剧作与创意影像又下设理论批评、剧作与影像研究三个专业。为硕士研究生提供的影像艺术专业侧重于各种影像媒体的综合化理论研究与艺术表达；为博士研究生提供的艺术学专业则在专业领域进行更深入的探究，同时将视野拓展到其他领域，构筑新的理论场域。各个学科除全职教师外，还会积极邀请一线创作者开设讲座，参与学生活动，以激发学生的创作热情，与产业接轨。图书馆、摄影棚、录音室、剪辑室和演播棚等基础设施是学生完成专业学习的保障。

日本大学艺术学院现面向留学生开放学士、硕士和博士的学位申请，入学申请书和相关信息均可从学校官网获得详细资料。

网址：www.nihon-u.ac.jp

39

东京艺术大学

东京艺术大学（Tokyo University of the Arts，简称 TUA）的前身是东京国立音乐与美术大学，由东京美术学校和东京音乐学校这两所同创立于1887年的专业学校于1949年合并而成，2004年，在国立大学法人化的政策之下，学校改制更名为东京艺术大学。一个多世纪以来，这所学校在日本的艺术领域扮演着不可或缺的角色，输送了团伊玖磨、平山郁夫、坂本龙一等世界知名艺术家，在日本国内被公认为是日本最高的艺术家培养机构。

东京艺术大学提供美术、音乐和电影与新媒体三个领域的教育，其中美术和音乐分别提供本科、硕士和博士三个层次的学位教育，电影与新媒体只提供两年制硕士和三年制博士教育。学校共分为三个校区，分别是位于东京都的上野校区、茨城县的取手校区和神奈川县的横滨校区。

创立于2005年，位于横滨校区的电影与新媒体研究生院对于现有艺术领域和来自电影与新媒体产业中的议题进行了整合，秉持在实

践中获取实用知识的教育理念,目前设有电影制作、新媒体、动画三个专业的硕士课程,以及电影与新媒体研究专业的博士课程。电影制作专业分为电影表现技术和电影制作技术两个方向,分别开设导演、编剧、制片和摄影、美术、录音、剪辑等课程。教师队伍中包括黑泽清、诹访敦彦、坂元裕二等当前活跃于日本影坛的知名创作者,以求让学生与产业保持同步,获得相等的职业化技能与实践的有力保障。新媒体专业分为创作表现和构想设计两个方向,分别开设媒体设计、媒体艺术和软件内容开发、媒体文化遗产等课程。动画专业分为理论研究和创作表现两个方向,分别开设理论研究、平面动画和立体动画等课程。电影与新媒体专业面向博士生开设图像媒体方向的相关课程。

东京艺术大学接受通过大使馆推荐考试的公费留学生和自费留学生。自费留学生可申请日本学生援助团体和相关民间机构的奖学金,入学申请书和相关信息均可从学校官网获得详细资料。

网址:www.geidai.ac.jp

韩国（Korea）

40

韩国电影艺术学院

韩国电影艺术学院（Korean Academy of Film Arts，简称KAFA）隶属于韩国电影振兴委员会（Korean Film Council，简称KOFIC），成立于1984年，为韩国电影的崛起培养输出了众多人才。学院创建的目的在于突破常规电影教育的限制，突出以实践为核心的电影教学，以振兴当时死气沉沉的韩国电影工业。自2009年以来，学校在原有的导演、摄影和动画等课程的基础上，增加了制作四部长篇电影的实践教育，这些影片在国际电影节上获得的良好成绩也让这所学校备受瞩目。学校成立30多年以来，毕业于KAFA导演、摄影、动画等专业的学生已有500多名，大多数毕业生如今都活跃于电影和动画行业，超过100名毕业生成为电影导演，许秦豪、林常树、奉俊昊、金泰勇、崔东勋等人都是该校的毕业生。在他们的突出成绩下，KAFA奠定了韩国电影精英教育的优良传统。

KAFA提供全日制、短期进修、大师班及国际交换生等课程。全日制课程为两年。

KAFA的全日制课程提供专业的电影教育，专门针对已有一定创作经验并在各自领域具备成为专家潜力的学员。课程的教学目标是在短期内培养电影制作领域的核心人才。在两年（每年四个部分）的课程中，第一年学员将掌握基本的电影／动画短片的执导能力，第二年将有机会创作更具创意、质量更高的电影／动画作品。对于学生的国籍、年龄、学历都没有严苛的限制，以择优录取为录取原则。

电影导演专业致力于培养具备新视角、独创性和真诚的电影导演。本专业不仅教给学生作为电影导演的职业技能，还会帮助他们通过讲述故事获得对人类和社会的深刻洞察力，以及交流沟通和领导团队的能力。

动画导演专业致力于培养能够完成叙事的动画导演。因此，选拔学生的标准要求学生拥有对电影语言的基本理解，在此基础上，拥有良好的叙事能力也是标准之一。因此该专业会更注重培养学生对故事的表现感觉，这与短期课程培养相比需要更长时间的积累，也更有助于韩国动画产业的未来。

KAFA的摄影专业为梦想成为故事片摄影师的人们设置特殊的课程。其教学目标是培养掌握摄影全部流程，并具有专业能力的摄影师。摄影专业通过灯光设计、图片阐述、分析剧本和学习摄影技术来培养学生拥有自己独特的想法和视觉感受。学生将在KOFIC的摄影棚与机房和导演协作进行各种摄影练习，也同样有机会参与到大师班、研讨会、工作坊，与韩国以及国际著名摄影师进行交流和学习。

KAFA的制片专业旨在培养提升韩国电影制作的竞争力、带领韩国电影进入国际电影市场的核心人才。学生将在一系列实用课程中获

得电影制片的全部经验，来自韩国和世界各地，具有丰富多样经验的教师将根据他们各自的专业领域对学生进行培训。课程包括案例研究、制作研讨会和模拟训练，尤其是本课程通过一系列的商业训练，培养学生的沟通能力、谈判技巧和商务谈判能力，培养制片人既具备国际竞争力，又拥有宽容的态度和均衡的视角。

学校的长篇电影制作课程是针对正规课程毕业生为对象的高级制作训练项目。此课程的目标是通过长篇电影和长篇动画电影，使学生的实操能力最大化，独立制作完成度较高的作品。同时通过制作课程的学习和拍摄长篇作品，帮助学生快速进入韩国电影市场。如今，在课程基础上，学校还创办了 KAFA+ 的项目，分别为 KAFA+Global，KAFA+Masterclass，KAFA+Next D 三大项目。KAFA+Global 旨在为韩国电影人提供与外国电影市场的交流机会，KAFA+Masterclass 则是通过邀请各个专业领域的大师和优秀人士与学生分享经验，KAFA+Next D 则是通过现场教育，让电影人参与具有创新性影片的制作现场，来进行实践学习。

网址：www.kafa.ac

41 韩国中央大学

韩国中央大学（Chung-Ang University）始建于1918年，是首尔著名的综合性大学。在韩国中央日报社对全国204所大学进行的综合测评中，韩国中央大学不仅被评为属于最高等级层次的大学，而且本校戏剧系、电影系和摄影系，在全国同专业学科中，均排名第一。建校近百年来，其戏剧电影系和尖端影像研究生院已然成了韩国中央大学的金字招牌，培养了一批又一批韩国电影电视人才，如今许多韩国一线的影视创作者，包括河正宇、金秀贤等许多知名的演员都从该校毕业，从而引导着韩国影视行业的发展潮流。

韩国中央大学下属15个本科院系及17个研究生院系，分为首尔和安城两个校区，在校本科生约33600余名，硕博研究生6200余名，专职教授约700余名。本科与研究生学制分别为四年和三年。本科的艺术学院下属有演出影像创作学部、美术学部、设计学部、音乐学部、传统艺术学部，研究生教学方面，涉及影视艺术的学科院系则是尖端影像研究生院和艺术研究生院。

本科的公演影像创作学部由文艺创作、表演、电影、图片、舞蹈及空间演出五个专业构成，电影专业又下设演出、摄影、剪辑、电影制作、电影营销专业。而同时并不偏重于个别艺术领域，而是将编剧、演出、影像等融会贯通，探索新的艺术形式，作为21世纪数字时代的艺术教育机构，还将继续进行新的开拓与挑战。

韩国中央大学最负盛名的尖端影像研究生院下设以图片摄影及数字图片技术教学为主的图片专业，以媒体产业和市场政策规定教学为主的影像政策及企划专业，电影理论，动画片理论，电影制作，动画片制作，数字影像（DI），游戏工学，CG/VR，艺术工学，产业规划等专业。

艺术研究生院则包括公演影像、艺术经营以及美术设计学科。其中公演影像又包括为培养独具创意理念的公演影像融合专业人才而开设的公演影像媒体融合专业；以及以原有文化叙事为基础，结合各种媒体形式开创的培养故事叙述专业人才而设立的影视剧作专业；为培养公演、影像、媒体信息的核心演艺者以及培养具有创意的歌剧专业演绎人员的演技／歌剧专业；通过各种体裁形式，不仅提高文化产业价值，同时提高各种信息的附加价值的实用音乐专业。艺术研究生院通过开设这些专业，促进学科间的相互影响，以融合型教育方式和研究，超越原有体裁，培养新型信息企划和制作、演出专业人才及演艺者，同时培养展出方面的企划人员以及演艺者、教授等。

本科申请需要达到TOPIK 4级语言能力水平，否则需先进入语言预科班完成语言课程，再行申请。除此以外，要提供入学申请书、高中毕业证、高中成绩证明、亲属关系证明、经济担保、学业计划书

等相关资料。

研究生申请需提供入学申请书、学业计划书、大学全学年成绩、学历证明、可提交艺术活动及研究实技证明材料（个人作品集、影像品、复印品等材料），外国学生需提供 TOPIK 至少 4 级以上能力水平证书，并提供证书原件。通过材料审核后，在中央大学首尔校区参与口试，外国学生则为电话口试，最终择优录取，同等成绩下以年龄小者优先录取。

韩国中央大学与世界 40 多个国家的 230 多所大学签署了校际合作协议。学校每年派遣约 400 名交换学生到国外大学就读，同时，也接纳约 200 余名外国学生来到韩国中央大学就读。学校根据学生成绩水平还会进行相应的学费减免政策，新生入学成绩优异者，奖励学费 30%。对于外国学生，语言水平成绩达到 TOPIK 5 级以上的，还可以获得 50% 的学费减免。

网址：www.cau.ac.kr

42

东国大学艺术学院

东国大学（Dongguk University），简称"东大"，成立于1906年，最初以"教育救国"抵抗日本侵略为目的成立，并在1953年正式确立为综合性大学，取其"东方之国"的涵义，是韩国唯一一所以佛学宗教教学为基础的综合性私立大学，因此该校所有专业都必修佛学课。学校现分设首尔、庆州、高阳和美国洛杉矶四个学区，共有14个本科学院和11个研究生院，其文学、佛学、电影传媒、医药等专业是该校的重点学科。

东国大学位于首尔市中心，毗邻韩国电影行业的"好莱坞"忠武路，建校百年以来，在电影和戏剧方面对韩国影视发展的贡献不可小觑，源源不断地向忠武路输出了大量影视人才，韩国近代电影史上最重要的导演之一俞贤穆，演员全智贤、崔岷植、韩石圭、李政宰、高贤贞、韩孝珠、申敏儿、赵寅成、金惠秀，以及韩流明星少女时代成员林允儿、神话组合成员ERIC、HOT成员安七炫等均是该校的毕业生。

东国大学本科的艺术学院包含佛教美术专业、韩国画专业、西方

画专业、雕塑专业、表演专业、电影影像专业和体育文化专业，其中电影影像专业主要培养四个领域的专业人士：（1）策划／导演；（2）编剧；（3）制作技术（摄影、剪辑、声音、生产设计）；（4）数字动画。全州国际电影节的主席闵丙录、电影理论研究专家刘知那均是该专业的老师。在课程设置上，导演方向除了学习制作基础和制作实践外，影像美学和电影赏析也要学习，最大程度地提高作为电影导演的能力。摄影方向学生除了参与制作实践，也要学习摄影灯光的课程。编剧方向则会通过学习短片和长片电影剧本的写作提高专业技能。

表演专业主要分话剧和音乐剧两个方向。影像研究生院下设文化艺术管理中心、忠武路电影制作中心、多媒体应用实验室、计算机音响实验室、产品设计实验室、动画实验室。学习策划、编剧、剪辑、摄影、设计、视觉特效、声音设计等8个细分专业课程。同时，东国大学每年还会定期举办忠武路国际电影节，挖掘电影行业具有潜力的新人。

外国学生入读本科申请，要求达到 S-TOPIK 语言能力 3 级以上，或英语 PBT 530 分、CBT 197 分、IBT 71 分、IELTS 5.5 分、CEFR B2、TEPS 600 分以上，或在东国大学国际语学院取得韩国语正规课程 4 级以上结业，或英语是母语的学生。入学语言成绩在 S-TOPIK 4 级以上的学生还可以减免 50% 的学费。每年有 3 月和 9 月两次招生，3 月入学的需要在前一年的 11 月参加考试，9 月入学的需要在当年 6 月参加考试。入学资料具体参见学校官网。

网址：http://www.dongguk.edu

43

庆熙大学艺术设计学院

庆熙大学(Kyung Hee University)创立于 1949 年,是一所私立的综合性大学,自建校以来秉持"学术与和平"的学风和传统,以"学术的民主化,思想的民主化,生活的民主化"为校训,努力使学问和学问、学问和现实实现真正的沟通,从而努力担负起一所未来大学的公共责任,如今,庆熙已经成为韩国最著名的高等学府之一,并多次被评选为韩国最优秀大学。

庆熙目前拥有首尔、水原和光陵三个校区,共 100 多个专业,以经济学、医学、新闻信息学、经营学、酒店观光等专业为重点学科。共设立有 26 个本科院系,16 个研究生院,本科的艺术设计学院位于水原市,下属有产业设计学系、视觉信息设计学系、环境造景设计学系、服装设计学系、多媒体创作学系、后现代音乐学系、戏剧电影学系和陶艺学系 8 个专业,艺术设计研究生院分为艺术策划 / 管理专业和实用音乐专业两个专业领域。如郑智薰(Rain)、权志龙、李世真(Lyn)、朴有天、韩佳人、孔侑、金南珠、金善雅、张瑞希等很多韩

国的歌手、演员和明星都是从该校的后现代音乐系、戏剧电影学系和经济系等专业毕业。此外，韩国第19届总统文在寅也毕业于该校的法学院。

戏剧电影学系于1999年设立，目的是培养韩国表演／电影界的人才，不仅仅止于传统的表演形式，也培养学生在音乐剧、电影表演、教育表演、表演教学等方面的能力，同时全面培养学生的编剧、摄影、照明、导演、制作、剪辑等方面的技能。该专业大致分为戏剧和电影两个方面进行人才培养，因此招生上也会有所区别。而后现代音乐系则是2000年设立，培养学生对西方古典音乐、东方传统音乐和大众音乐、爵士等音乐类型融会贯通的能力，同时进行高强度高深度的电脑音乐、电子乐器的教学，尽量让学生接触最新的音乐制作方式，更强调音乐的大众性和实用性，提高学生的音乐素养，因此大多毕业生都活跃在韩国流行乐坛，并有部分学生毕业后成为K-POP音乐、韩流明星的代表性人物。

外国学生入读本科申请，要求达到S-TOPIK语言能力3级以上，或在庆熙大学韩语考试通过3级。入学语言成绩在S-TOPIK 5级的学生可以减免50%的学费，S-TOPIK 6级的学生可以减免4年全额学费。每年有3月和9月两次招生，3月入学的需要在前一年的11月参加考试，9月入学的需要在当年6月参加考试。入学资料具体参见学校官网。

网址：http://www.khu.ac.kr/

黎巴嫩（Lebanon）

44

圣约瑟夫大学戏剧影视学院

圣约瑟夫大学（Université Saint-Joseph）位于贝鲁特，是一所私立天主教大学，创办于1875年，是黎巴嫩历史最悠久的大学之一，是阿拉伯国家大学联合会、法语大学联盟（AUPELF）、国际天主教大学联盟、欧洲天主教大学联合会等机构成员。学校拥有12个系、部，2个分院、研究所。学校致力于国际大学合作，已经同国外百余所大学签署了双边及多边协议，并创建了阿拉伯国家第一所孔子学院。

圣约瑟夫大学戏剧影视学院（Institut d'études scéniques audiovisuelles et cinématographiques，简称IESAV）成立于1988年。随着近年来影剧院和表演艺术等媒体领域的快速发展，学校成立初衷就是培养高素质的视听娱乐产业人才，以满足黎巴嫩和阿拉伯市场的需求。学校结合理论概念，深入实践，进行技术训练，培养的全能型毕业生可以在不同岗位任职，满足特定市场需要，适应区域、全球的不断变化革新。2000年，新校区落成，包括教室、大型多功能活动室、摄影棚、录音棚、影剧院在内的所有设施，都是根据国际标准设计建造。

学院成立以来，与剧院、私人和公共团体保持密切合作，同时也支持黎巴嫩电影产业，促进国家电影产业的发展与繁荣。学院还经常被邀请参加国际专业会议、活动与电影节，他们的学术研究、影片、动画等不断在国际舞台上亮相。学院致力于打造成为一所在教与学方面独树一帜且富有创造力的高校，并且在阿拉伯世界首屈一指。

网址：www.iesav.usj.edu.lb

荷兰（Netherlands）

45

荷兰电影学院

荷兰电影学院（Nederlandse Filmacademie）成立于1958年，是荷兰唯一一所公认的专业电影院校，也是在全球范围内顶尖的影视院校之一。学校位于阿姆斯特丹，是阿姆斯特丹艺术大学（Amsterdamse Hogeschool voor de Kunsten，简称AHK）的一个分部。

学校为电影剧组培养各类专业领域的人才，为学生提供为期四年的包括剧情片导演、纪录片导演、编剧、剪辑、制片、音效设计、摄影、互动多媒体与视觉特效等方向的本科课程和研究生课程。学院有超过60名固定师资和约200名客座讲师教授，每年大约有80名学生毕业，知名校友包括简·德邦特（影片《龙卷风》和《生死时速》的导演）、保罗·范霍文（影片《全面回忆》和《本能》的导演）等，荷兰电影学院培养出的学生已经成为荷兰乃至国际影视各个领域的优秀创作者。

学校教学的出发点是继承"讲故事"作为电影的传统，创新、改革则是反复出现的主题，不断为学生提供相应专业需要掌握的知识和

技能。他们对电影文化做出的重要贡献，是通过不断地研究影像和声音之间的关系，促使电影产业有批评和审视的态度。荷兰电影学院是一个具有引领性的国际媒体项目，在荷兰独树一帜，毕业生们能够正确认识到荷兰电影和媒体文化的面貌，为世界影视产业的创新贡献特有的力量。学校培养出的有远见的毕业生，利用他们的创造力和专业知识，为各类项目创造附加价值；而学校本身通过学术研究，也作为一个影视智囊机构和信息资源库而存在。

网址：www.ahk.nl/filmacademie/

新西兰（New Zealand）

46

奥克兰大学人文学院

奥克兰大学（University of Auckland）是新西兰规模最大、科系最多的高等教育机构，是新西兰综合排名第一的大学，被誉为新西兰的"国宝级"大学。学校始创于1883年，位于全国最大城市奥克兰市中心，最早为新西兰大学（University of New Zealand）的一部分，后独立建校。一百多年来的发展，使得奥克兰大学现已发展成为世界顶尖的研究型大学，享有极高的国际声誉，是全球顶尖高校大学联盟（Universitas 21，U21）、世界大学联盟（WUN）以及环太平洋大学联盟（APRU）的成员。学校有8个学院、7个校区，学生总数超过30000名，其中包括来自世界80多个国家的留学生。

奥克兰大学人文学院（University of Auckland，Faculty of Arts）的电影制作专业，致力于为那些有志成为编剧、导演、制片人的学生提供深入完善的专业化教育。本专业是新西兰国内顶尖的影视专业，也是国际影视院校联合会（CILECT）唯一的新西兰会员单位，学生作品曾在威尼斯、伦敦和纽约的电影节上展映，并且是新西兰国际电

影节的长期组成部分。本专业还与新西兰电影工业有着紧密联系，院系的教职人员在电影行业中有着资深的地位，而本专业的毕业生也纷纷在电影界占据了一席之地。学院长期邀请世界各地优秀的电影工作者为学生进行专业讲座，并对学生毕业作品进行指导，为学生提供来自专业电影制作者的优质教育，让学生在第一时间了解电影行业的发展趋势与最新动态。

网址：www.arts.auckland.ac.nz/screen

尼日利亚（Nigeria）

47

尼日利亚国家电影学院

尼日利亚国家电影学院（National Film Institute，简称 NFI）是依托尼日利亚电影公司（Nigerian Film Corporation），于1995年成立的电影院校。学院旨在将有志从事电影行业的学生培养为优秀的电影从业者。

学院提供的课程既包含理论知识，也包含实践机会。学院理论研究与科研项目，包含了电影的各个方面以及社会上的诸多现象——电影思维方式研究，人道主义和经济的发展问题的探讨，特定地域本土文化的研究，对非洲及尼日利亚本国民间传说的传承，对电影引起的旅游热潮现象的思考，电影在社区发展中地位的研究，以及对性别、环境、教育、健康等问题的关注。

在每个学期中，学生都将直接或间接地参与一部影片的制作流程；学生也可加入学生实践计划，在长达3—6个月的时间里，学生将会进入电影业界与专业人员合作，并得到相应的专业指导。人才培养计划则是以培养技术类人才为目标的项目，会让学生得到指向性极强的教

育培训；在培养计划完成后，参与计划的学生将得到为传媒机构，如电视台和广告公司的工作机会。学院频繁组织电影制作实践操作、研讨班及学术交流会活动，这些活动由海内外有名望的专业人员所赞助，能让职业或非职业人员得到迅速磨炼技艺的机会，接触最尖端的电影技术。

学院为尼日利亚国内提供了唯一的电影教育机会，电影产业中有很多机会都为国家电影学院的毕业生而准备。

网址：www.nfi.edu.ng

菲律宾(Philippines)

48

菲律宾大学电影学院

菲律宾大学电影学院(University of the Philippines Film Institute,UPFI)成立于1993年,是菲律宾唯一同时提供本科及硕士层次电影教育的学术机构。学院是菲律宾大学大众传媒学院的分支,由原菲律宾大学电影研究中心和大众传媒学院的音像传播部合并而成。菲律宾大学电影学院还是全国范围内唯一一个国际影视院校联合会(CILECT)会员单位。

学院的目标是通过课程与实践培训,培养学生的创意与技术能力,增强学生的社会责任感,以最终达到促进菲律宾电影事业发展的成效。学院致力于逐渐增强菲律宾国内电影实践中的专业程度,同时提高国内的电影学术研究水平。学院配备了可容纳近千人的艺术影院,根据多种教学计划和对学生审美的拓宽要求,每日放映来自全球各国的电影,长期与各驻菲大使馆合作并定期举行专题活动,是菲律宾国内唯一不受市场和审查因素制约的影院。

学院的本科课程包含了电影的各个方面:历史、应用、技术、创

作过程，以及与类型、美学、社会学以及民族视角密切相关的特殊话题。硕士项目聚焦于电影研究与全球化、新媒体技术现象等重要议题的碰撞，为学者提供了一个新的视角，使他们可以把电影作为一种复杂的社会文化和经济现象来分析考量。同时，为了普及国家的电影审美与认知水平，学院还提供各种讲习班、研讨会、艺术展出和其他与电影相关的活动，作为学术研究、学生学习的补充。

网址：filminstitute.upd.edu.ph

波兰(Poland)

49

波兰国立戏剧影视学院

波兰国立戏剧影视学院(The Polish National Film, Television and Theater School),位于罗兹,成立于1948年,由当时的一批先锋电影人创办。学院在创立之始就汇集了当时波兰最优秀的电影工作者,在动荡不安的社会局势之下,学院为年轻的电影人提供了相对平静、自由的空间,同时向他们传播了最深刻的电影理念和最扎实的电影表现技术。在仅仅十年之内,学院就孕育出了享誉世界影坛的波兰电影学派,其中的代表人物如安杰伊·蒙克、安杰伊·瓦伊达、基耶斯洛夫斯基、罗曼·波兰斯基、克里日托夫·扎努西、耶日·斯科利莫夫斯基等,向世界发出了波兰电影的独特声音。

学院不仅在波兰本国享有盛誉,更是全世界范围内录取最为严格的电影学院之一。学院拥有世界上最好的导演、摄影及表演专业,特别是导演专业,为了保证教学质量,学生的作业都必须用胶片制作完成,这些条件不仅保证了高素质的生源,而且也保障了大部分学员都拥有优越的经济背景,为日后的发展提供了良好的人脉资源。自成立

以来，学院培育出无数戛纳、威尼斯、柏林等各大全球知名电影节奖项获得者，学生读书期间可以自由发挥艺术天赋，不受外界干扰。同时，学院也为优秀在校生和毕业生提供在好莱坞的拍片、实习的机会，因此被誉为世界顶级电影大师成长的摇篮。

学院目前开设导演、摄影、美术、表演、动画、设计、剪辑及电视制作专业。同时为学生提供了最新的电影器材，包括数字摄影机、胶片摄影机、照明灯具和录音设备等。此外，还配备了电影和电视演播室及后期制作和特效所需要的电脑实验室。实验室配有经验丰富的音效师和灯光师，尤其是当学生初次制作独立电影时，这些拥有顶尖的专业知识与丰富的从业经验的前辈可以为学生的35毫米胶片电影创作提供有力的协助，以此确保实现每位有抱负学员的想象力。

网址：www.filmschool.lodz.pl

葡萄牙（Portugal）

50

里斯本戏剧电影高等学校

里斯本戏剧电影高等学校（Escola Superior de Teatro e Cinema，简称 ESTC）的电影教育专业始于 1983 年，学校致力于培养高素质的电影从业者，教学目标是从事电影研究、电影艺术的实验与制作等。

学校提供本科与硕士学位课程，同时设立研究中心，与阿尔加维大学（Universidade do Algarve）的影视教育部门共同开发新电影项目。此外，学校在本校及周边的公共艺术场所，如剧场、博物馆和葡萄牙电影资料馆等，对学生的戏剧与电影作品进行演出和展映。

里斯本戏剧电影高等学校的学制为三年。第一学年由一系列的必修课组成，从编剧、制片、导演、摄影、声音和剪辑这六方面对学生进行培训，电影史和电影美学的研究课程也是必修课的组成部分。在第二学年中，学生们将被分成三个方向的班级，即摄影班、声音班和剪辑班，每个学生将在这一学年中，接受其相关方向的特定培训；同时学生们也要在其他三个方向（编剧、制片和导演方向）当中，选取自己想要研修方向的课程。在第三学年，之前被分为三组的学生将有

机会在所有六个方向中再次选择，学生将接受特定方向的培训，最终获得此方向的学士学位，各方向学生也将通力合作完成毕业作品。

网址：www.estc.ipl.pt

罗马尼亚（Romania）

51

罗马尼亚国立戏剧影视大学

国立戏剧影视大学（National University of Theatre and Film，简称 UNATC）的前身是罗马尼亚第一戏剧学院，于 1834 年在布加勒斯特成立，在当时隶属于布加勒斯特音乐学校。戏剧影视专业成立于 1950 年，自 1954 年至 2001 年，学校曾多次更名，2001 年正式定名为罗马尼亚国立戏剧影视大学。

建校以来，学院培养出了一系列在国内外享有盛誉的毕业生，其中包括导演丹·佩塔（代表作《石婚》）、克里斯蒂安·内梅斯古（代表作《加州梦》）、卡塔林·米苏雷斯库（代表作《爱在世界崩溃时》），以及罗马尼亚第一位金棕榈奖得主克里斯蒂安·蒙吉（代表作《四月三周两天》《山之外》）等。对于近年来兴起的罗马尼亚新浪潮电影来说，学院是最重要的人才发源地。

学院设有本科、硕士与博士课程供学生申请。本科戏剧专业包括电影与戏剧表演、木偶表演、戏剧导演、文化管理、场景设计、舞蹈编导等方面的课程；电影专业包括电影与电视导演、电影与电视影像、

多媒体技术、声音与影片剪辑、音视频通信传播等方面的课程。硕士和博士另外还会开设电影编剧与戏剧编剧专业，戏剧、电影及媒体方面的课程。在设备设施方面，有35毫米、16毫米、超16毫米摄影机及高清数码摄像机，剪辑与音效设计设备。学院拥有四个电影摄影棚，一个图片摄影棚和一个电视演播室，一个可冲印35毫米、16毫米及超16毫米规格胶片的冲印室，以及电影资料馆、媒体资料室、图书馆等。

网址：www.unatc.ro

俄罗斯(Russia)

52

圣彼得堡国立电影电视大学

圣彼得堡国立电影电视大学(St. Petersburg State University of Film and Television)是俄罗斯历史最悠久的图片摄影、电影摄影和电视专业的高等学府,其前身是1918年的高等摄影和摄影工程学院,1931年更名为列宁格勒电影学院,在第二次世界大战炮火中短暂迁徙至皮亚系戈尔斯克,1998年正式称为圣彼得堡国立电影电视大学。它的百年传统,不但反映了俄罗斯民族电影的历史沿革,更是俄罗斯及苏联电影的发展基石。1992年,学校增设了电视编导及电脑插画、动画等专业;2002年,该校开设大众媒介研究专业机构,专业涉及公共关系及市政管理方向。

学校目前的教学大致可分为三个大模块:授予学士学位的本科课程,进行专业细分的职业教学,以及MA教学。其中,本科模块开设的专业包括声音、广告与公共关系、电视制作、民俗艺术文化、剧作、传媒设计、胶片修复;职业教学的专业包括戏剧与电影表演、电脑动画、电影与电视导演、声影制作、摄影、制片、电影学,其中,电影

与电视导演专业细分为故事片导演、纪录片导演、动画导演、电视剧导演,以及多媒体导演;MA 教学有剧作、录音、摄影技术三个专业,授予硕士学位。

学校每年约录取 800 名学生,在校生总数约 6000 名。根据学生所学专业不同,学制会灵活安排为 4—6 年。每年的毕业生人数为 300 名左右。硕士研究生每年招收 100 名左右,每名学生的学习都有专业导师进行指导。

学校对于母语非俄语的学生开设预科课程,为期 10 个月,在每年的 9 月开课。

网址:www.spbgik.ru

53

莫斯科国立电影学院

莫斯科国立电影学院（All-Russian state institute of cinematography of S. A. Gerasimov，简称 VGIK），是世界上成立最早的电影教学机构之一，隶属于俄罗斯联邦高等教育局，受国家文化部监管，其前身为诞生于1919年9月1日的莫斯科摄影研究所，由苏联导演列夫·库里肖夫和弗拉基米尔·加丁建立。莫斯科国立电影学院是俄罗斯电影史不可或缺的组成部分。学校的教师队伍由俄罗斯各个时期一流电影、电视及戏剧工作者在学校执教，如库里肖夫、爱森斯坦、普多夫金、杜甫仁科和罗姆等，而俄罗斯的很多大师级导演和著名演员，如邦达丘克、帕拉扬诺夫、尼基塔·米哈尔科夫、亚历山大·索科洛夫及安德烈·塔可夫斯基也都毕业于该校。莫斯科国立电影学院的毕业生遍布在国内外的电影制片厂、影视公司和电视台。从建校至今，有15000名毕业生，以及来自90个国家的1500名外国留学生从学院毕业。

莫斯科国立电影学院在常年教学中，形成了一套具体实用的教学

方法体系。在莫斯科国立电影学院的电影教育体系中，对导演、摄影、编剧等方向的专业性指导并不仅仅停留在表面和技术层面上，而是重视专业知识与人文教导的统一，按照俄罗斯民族文化，培养传统理念以及俄罗斯艺术从业者的使命感。在学习期间，学生在专业导师指导下，一步步走向成熟，体现出自己的专业特点和个人风格。可以说，学院用自己独特并与时代接轨的教学方法，在各个时期都培养出具有创作能力的电影人才。

莫斯科国立电影学院的本科与硕士专业皆分为导演、摄影、表演、编剧与电影研究、艺术设计、制片这六大专业。由于全部科目使用俄语授课，因此非俄语生在进入专业学习之前需在校进行一年的语言学习。本科学士可以直接攻读硕士学位（2—2.5年）。各专业学费每年均有变动，需密切关注学院信息。毕业将获得学士学位，已获得学位的申请者可以申请学习一项特别课程。

电影学者可以在莫斯科国立电影学院通过对电影各个方面的综合学习，获得电影电视及其他声像艺术或非制作领域的经济与管理专业的博士学位。

学生将有机会（以个人或小组为单位）参加一些特别设立的关于电影制作特定方面的课程，其中包括电影剪辑、视频开发、电脑动画、电影史和电影理论、电影剧本创作。学习这些课程所需的时间视学生所选择的具体课程以及预期的学习效果而定。学校将会对这些联合课程进行评估，通过的学生会额外获得相应的合格证书。

此外，电影学院还设有夏季旅游短训班。

入学需要递交材料：书面申请一份、申请表格一份、由相关学校

或单位认证的档案、记录申请人的学术背景、8—10张3厘米×4厘米照片,如考生有自己的作品,应提供给学校,在对考生面试后,学校会根据学生特长,给予专业选择指导。

网址:www.vgik.info

新加坡(Singapore)

54

义安理工学院电影与媒体研究学院

义安理工学院（Ngee Ann Polytechnic）成立于1965年，是新加坡政府创办的五所理工学院之一。该校环境优美，具有现代化气息，同时学院有现代化的图书馆、学生发展中心，教学环境幽雅，吸引着无数的海内外学子，在培养学生掌握各种专业技术的同时，还注意培养学生的创新思维能力，使学生毕业后成为一名全面发展的高科技管理人才。义安理工学院自20世纪80年代以来，就开始同外国的高等学府建立合作关系，至今已经和40余所大学达成协议，让这些大学承认义安理工学院文凭，它们包括澳大利亚悉尼大学、澳大利亚国立大学、英国帝国学院、英国曼彻斯特理工学院等著名大学。

义安理工学院电影与媒体研究学院（简称FMS）成立于1989年。这是新加坡第一所提供大众传播（MCM）专业全职文凭的高等院校。在1993年，学校又成为新加坡第一个可颁发电影、音响和视频（FSV）专业文凭的院校。在1999年，FMS推出的电影制作计划高级文凭（ADFP），旨在对叙事电影制作的艺术和工艺方面提供先进的训练。

2007年学院开设了首批数码视觉效果方向，以应对在这方面的专业技能上不断增长的需求。并且它已经成为新加坡首个创作立体3D内容的课程。事实上，在2011年他们制作的第一部S3D短片已在"Okto"频道播放。在2009年4月，该校推出了第四项课程——广告及公共关系，至今该校仍然是所有理工学院中唯一拥有此项专业课程的学校。许多FMS毕业生已成为家喻户晓的名人，并成为电台和电视节目制作、广告和公共关系、电影和录像、新闻等行业的知名专业人士。其他的理工学院及海外大学的媒体方向教师都活跃着FMS校友的身影。

其中，广告及公共关系课程内容包括视觉传播富媒体设计、社会媒体、市场传播原则、广播媒体制作、创意过程概述理解、消费行为学与广告研究、广告与品牌管理、媒体策略计划、创意蓝图、企业关系、广告与公关规例及工作守则、视觉传播、照明与渲染、后期制作等；电影、音响和视频课程包括艺术与设计、定位音频制作、叙事技巧、定位电影拍摄、电视制作、摄影、纪录片制作、剪辑、电影史、音频制作等；数字视觉效果文凭课程包括图文传播、语言交际、运动图形与广播设计、剧本、摄影与灯光、特技与动画、硬件建模与动画、创意蓝图设计、镜头移动与跟踪、角色设定与动画、数字外景拓展等；大众传播课程包括书面沟通、数字媒体基础、数码摄影、广告、社会媒体、电台制作、新闻写作、电视制作、公共关系研究等。

网址：www.np.edu.sg/fms

斯洛伐克（Slovakia）

卢布尔雅那大学戏剧、电影、广播、电视学院

卢布尔雅那大学戏剧、电影、广播、电视学院（Univerza v Ljubljani，Acadmey of Theatre，Film，Radio and Television，简称ULAGRFT）成立于1945年，至今都是斯洛文尼亚唯一的电影戏剧大学。本科和研究生教学都与艺术创作和学术研究紧密相关，并十分强调个人辅导。除了专业技术的辅导，学院还提供视野广泛的学术知识。学院教师都是在斯洛文尼亚戏剧、电台、电影、电视领域的顶级制作人和研究者，在他们的教学与实践中，他们将出色的专业水平与学术创作自由、自主性、人性化完美结合。

学院由四个部门组成：剧场电台部，电影电视部，戏剧部，剧场与电影研究中心。前三个部门开展的教学活动对应四门专业的学习：表演、戏剧导演、电影导演、编剧。剧场与电影研究中心是一个信息记录中心，其中包括图书馆及其他视觉材料，并进行表演艺术与视听媒介领域的专项研究工作。

每年学生们都创作出一系列戏剧作品、电影短片、电视剧。这些

作品面向公众，电影短片也时常在电视上播放，学生也参加国内外戏剧节和电影节。

每年学院的四个部门一共招收 20 名学生，名额有限的主要原因是缺乏空间和其他资源。2000 年以来学院加入了国际学生交流和教授交流项目，如 Socrates/Erasmus，CEEPUS 和 LLP。并且加强学科间的合作与研究，以及将摄影、编辑、音响设计和剧作等课程整合进电影和电视部。

学院坐落于卢布尔雅那市中心，处于剧场、博物馆、画廊及其他都市文化空间之中。学生可以观赏戏剧电影，并熟知斯洛文尼亚首都的文化传统和时尚脉动。

部门介绍如下。

剧场电台部：本方向学习涉及剧场电台指导、表演、演讲训练、场景设置、服装设计、舞蹈与动作、舞台演唱。毕业学生授予表演或导演学位。研究生学习包括表演和演讲训练、剧场电台指导、场景设置、服装设计。每学期末，该专业学生需提交公开戏剧作品、舞蹈、音乐演出、电台节目等其中一项（对内对外皆可）。

电影电视部：本方向学习涉及电影导演、电视导演、电影史和电影理论。该方向学生在学院学习过程中须完成实践任务，包括每人一部电影短片（视频或 16 毫米）以及两部电视短剧。除此以外，还将进行电影电视导演、摄影、剪辑方面学习。

编剧部：本方向学习涉及理论、美学、戏剧史、剧场戏剧、表演艺术、视听媒介等。教学还包括实践剧作、戏剧剧作、电影剧作，以及参加常规学习的戏剧影视制作。

剧场与电影研究中心：一个信息记录中心，其中包括图书馆及其他视觉材料，并进行表演艺术与视听媒介领域的专项研究工作。图书馆馆藏36000本图书杂志，120000张照片，8000部电影与视频，88000篇戏剧文章，600份舞台和服装设计，等等。

网址：www.uni-lj.si/eng/

南非（South Africa）

56

南非电影媒介与现场表演学校

南非电影媒介与现场表演学校（The South African School of Motion Picture Medium and Live Performance，简称 AFDA）在南非有三个校区，分别位于约翰内斯堡、开普敦和德班。该校是南非唯一一所 CILECT 组织成员学校，其授予的所有学位都受到国际承认。本校提供两类本科学习项目，包括现场表演艺术学士和电影艺术学士。研究生教学方面则设有表演艺术硕士、电影艺术硕士及 MFA。

南非电影媒介与现场表演学校拥有自己的教学项目，包括各种电影制作方面的核心课程。核心课程包括叙事、表演、媒介、美学、控制五个部分。

作为核心课程的补充，学生可以选择以下各种课程组合深化电影方面学习，包括银幕表演、音乐制作、制片、编剧、导演、摄影、产品设计、服装化妆与风格、剪辑、动画导演、视效、音响设计、电视制作。该系统旨在让学生接受原创理念并创造性地制作面对目标观众市场的作品。

学生的作品时常在 M-net 和 SABC 上播出，电影类 MFA 提供学生拍摄标准长度剧情片的机会。

学校拥有超 16 毫米和 35 毫米摄像机以及数码工业标准的摄像机，还包括大量相机配件、镜头和照明工具等。除此以外，学校还拥有户外广播车，满足学生各种相机录制的需求，如电视直播，可距离 300 米外操控。

本科第一年除了核心课程还有 13 门课程可选，没有选择数量限制。

研究生学制为一年全职学习，学生应在本科第四年为其硕士学位 90 分钟长度的剧情／纪录片做准备。学年成果：第一期，12 分钟长度个人研究纪录片（数码）；第二期，24 分钟剧情片或 48 分钟剧情片（文学剧本改编）或一个系列中的情节段；第三期，个人研究方向公共服务宣传片、商业广告、音乐视频；第四期，才能展示与作品展览。

网址：www.afda.co.za

西班牙（Spain）

57

加泰罗尼亚电影与视听艺术高等学校

西班牙加泰罗尼亚电影与视听艺术高等学校（Escola Superior de Cinema i Audiovisuals de Catalunya，简称 ESCAC）的教学是为了学生之后的职业道路而设立的。从 1994 年开始，加泰罗尼亚电影与视听艺术高等学校保证了符合当下影视专业要求的教学。同时，博士课程与夏季学校同样在持续的学习中提高专业级别。在多年的教学经验下，如今学校已经建立了一套基于工作、成果、友谊、专业技术相融合的教学模式。该校可以骄傲地说，许多校友都获得过学院戈雅奖。

选择该校的 10 个理由：

（1）依据《好莱坞报道》等知名杂志的评选，加泰罗尼亚电影与视听艺术高等学校是全球顶尖的电影学院之一；

（2）学生拍摄，学院出品的 SCANDALFILMS 共荣获全球 400 个奖项；

（3）从建校以来，已经有来自 23 个国家的 1630 名学生毕业于本校；

（4）各种著名的影视机构都从属管理学校的机构；

（5）新教学楼占地面积6000平方米；

（6）与视听工业的主要项目和服务公司有直接的合作交流；

（7）有国内外知名教师团队；

（8）有大型活跃的校友组织；

（9）加泰罗尼亚电影与视听艺术高等学校是CILECT成员；

（10）最重要的是学校在大型学生组织、校友、教师营造的氛围下让学生感受电影，生活在电影氛围中。

拥有西班牙大学系统承认学历的学生可以直接申请。不属于此类的国际学生可与所在国的大使馆或其他机构联系，获得如何参加入学考试的信息。

学校的课程分四年进行，前两年是学生公共课程，后两年分专业方向，可选方向如下：剧情片方向、纪录片方向、制片、剧作、录音、摄影、艺术指导、剪辑。

预科：摄影入门、科技、新媒体、电影化叙事练习、剧作、视觉呈现史、视听内容的交流与接受、文学、数码成像入门。

电影与视听艺术本科：四年八个学期，分成两个学习阶段，第一阶段包括大一大二两年，为基础学习，理论多于实践。第二阶段包括大三大四两年，分专业学习，实践多于理论。大一学习以理论基础为主，培养学生视觉语言意识。大二注重视听语言学习。大三大四两年是各方向的专业训练。

暑期学校：加泰罗尼亚电影与视听艺术高等学校暑期学校在7月开放，包括基础学习和专业研讨两方面。学习针对没有专业经验的

14—18岁学生，时长20—100小时。课程为视听入门、视听媒介介绍、影视前沿介绍三部分。研讨会时长20—100小时，方向包括：数字摄影与35毫米胶片摄影、国际联合制片与行销、电影制作、电影艺术指导、喜剧类视听语言等。

研究生申请需要获得大学文凭，大学专业方向为艺术、影视、媒体传播类，并且具有影视工业从业经历。申请日期从每年的3月1日开始，直到名额满为止。申请学生需单独提交一份电邮，内容包括一份简历、一份报名表和一份申请意愿说明信。

网址：www.escac.es

58 西班牙视觉艺术学校

西班牙视觉艺术学校（Escuela de Artes Visuales，简称EAV）依据市场需求提供高质量的教学，并促成毕业学生的尽早就业。专业知识广泛的教授和细心安排的课程让学生掌握进入行业必备的专业工具和技术。

学习方向包括以下几方面：3D动画方向学习包括人物设计、动画原理、剧作、故事板、表演、导演和摄影，等等。

学习要求：完整基本学期；Windows系统熟练掌握；建议有英语能力。学生目标：对艺术的热爱，对科学的热爱，有耐心，有良好的观察力，有充足的时间进行课外练习，追求完美的精神。毕业目标：掌握相关专业的理论和实践知识，具有独立或联合制作专业级别动画的能力。工作领域：动画制作、电影电视与游戏的特效制作等。

游戏制作专业学生在第一学年结束前需完成第一个2D游戏，第二学年结束前需完成首个3D游戏。使用软件：Carrera（3D）、Adobe Flash（2D）、Adobe Photoshop、音效编辑软件，等等。学习

要求：完整基本学期；推荐编程的前期概念，建议有英语能力。学生目标：对科技的热爱，对视频游戏的热爱，对艺术的热爱，有耐心，有良好的解决问题能力，有充足的时间进行课外练习，追求完美的精神。毕业目标：在制作专业级别的 2D、3D 游戏方面有充分的理论和实践知识储备。工作领域：视频游戏制作。从 2011 年起，学校是西班牙唯一一所后期视效的学校。学习内容包括电影语言、功能、色彩校正、先进技术、成像技术、动画绘图、跟踪与元素设置、特效（爆炸、雨、烟雾等）。使用软件：Carrera、Adobe After Effects、Adobe Premiere Pro、Adobe Photoshop。学习要求：完整基本学期；Windows 系统熟练掌握；建议有英语能力。学生目标：对科技的热爱，对视听艺术热爱，对图像设计的热爱，有耐心，有充足的时间进行课外练习，追求完美的精神。毕业目标：在制作专业级别视听作品的后期效果方面具有充分的理论和实践知识储备。工作领域：电影、电视、游戏的制作与后期。

网址：a.edu.uy

瑞典（Sweden）

斯德哥尔摩戏剧艺术学院

斯德哥尔摩戏剧艺术学院（Stockholm Academy of Dramatic Arts，简称SADA）是瑞典一所国家级大学，授予表演艺术与媒体学位。学校专业的教学旨在让学生毕业后直接进入职业生涯。目前SADA是瑞典最大的电影电台电视戏剧类，提供学士和硕士文凭的高等学校。

学位学习项目由三年全职学习构成，达到学士学位。学习由实践作品与理论科目和跨学科课程结合的团队作业组成。学习重心主要在实践方面，当然也包括理论学习。学校与各种专业机构保持紧密联系，如客座教授、访问学者、与其他机构合作项目、电影公司、电台团队、剧场等。

学校同样提供研究生课程，以及戏剧与媒介领域专业人士深造的短期课程。所有的本科课程都以瑞典语教学。

专业方向：动画、表演、摄影、服装设计、纪录片导演、编剧、剪辑、电影导演、电影制片、电影声音剪辑、灯光设计、化妆造型、

哑剧演员、表演艺术、制片、电台制片、剧作、场景设计、剧场导演、电影制片、剧场技术。

 SADA 的学习课程方向包含电影、电台、电视、表演和哑剧。学校由三个系组成：表演艺术系、电影与媒体系、表演系。教学分为基础级和高级，授予学士学位、硕士学位、继续教育学位。注意，申请人需熟练掌握瑞典语的口语与写作。

 学士申请要求：熟练掌握瑞典语的口语与写作、完成高中教育、具有一定工作经验、能拿出证明的某项领域中创造性的工作经历。

 申请流程：流程包括书面申请、面试、入学考试。SADA 没有任何对于国外学士的特殊项目，不提供任何语言课程。所有学士都需按照制定规则申请。非欧盟，非欧洲经济区，非瑞士的学生需支付 SEK 900 的申请费，此外，还需支付全额学费。SADA 也不提供任何对外籍学生的住宿、奖学金、语言培训。

 网址：www.sada.se

瑞士(Switzerland)

60 苏黎世艺术大学

苏黎世艺术大学（Zürcher Hochschule der Künste，简称 ZHDK）是教育、研究、专业制作的中心。除了着重于苏黎世本地的建设外，学校的影响也从瑞士传向国外。该校提供各种学位与进修课程，方向包括教育、设计、电影艺术与媒体、舞蹈、戏剧、音乐。

为将进修研究、专业习作与大众兴趣相结合，该校会将自己教职人员与学生的作品成果在该校的展览馆、剧场、各类音乐厅中进行展出。该校的艺术剧院展出最前沿的学生作品，该校在苏黎世和温特图尔的音乐会几乎每天开展，梅尔施普尔（Mehrspur）音乐俱乐部也演出各种流行与爵士乐。该校的设计院和贝勒里夫（Bellerive）博物馆有丰富的艺术设计展出活动。每年举办 600 多项活动，该校对苏黎世的文化生活有着重要贡献。

在 ZHDK，该校提供针对本科与研究生的独特教学，学科包含艺术教育、设计、电影、视觉艺术、音乐、舞蹈、戏剧以及跨学科学习。除了本科与研究生课程外，该校还提供良好的基础课程、丰富的进修

课程，及专业发展机会。

本科学习内容有设计（卡司/视听媒体、游戏设计、工业设计、互动设计、科学视觉化、风格与设计、视觉交流）、音乐（音乐、音乐与动作）、艺术教育（中学艺术教育、美学与社会学教育）、媒体与艺术（美术、摄影、媒体艺术、理论）、戏剧（透视法、剧作、戏剧教育、导演、表演）、电影、舞蹈。

硕士学习内容有设计（事件、互动、交流、产品、趋向）、音乐（音乐教育、音乐表演、专业音乐表演、作曲与理论）、艺术教育（博物馆与展览教育、教与学、发表研究项目）、美术、戏剧（表演、主演）、电影、跨学科研究。

电影方向本科教育基于理论与实践两方面、具体分为：摄影、剪辑、音响设计、导演、剧本指导、剧作、剧本编辑。主要课程有：电影制作、电影项目发展、电影作品方法与科技、电影与媒介理论、电影史、作者论、个人与团队技术。大一以上课为主。作业着重电影设计基础。期末进行考试或实践成果考核、闲暇时间内开展研讨会、测验、独立学习。第三学期开始以团队项目为主。学生自主选择安排课程。着重于个人团队项目，致力于通过各种手段了解电影制作并建立专业技能，以备作为助手进入电影行业。同时也开展理论与跨学科学习。作品项目通过方能结业。

网址：www.zhdk.ch

土耳其（Turkey）

61

伊斯坦布尔大学艺术与设计系

美学价值、视觉与语言艺术、创造力、市场营销，都是伊斯坦布尔大学（Istanbul Kultur University，简称 IKU）艺术与设计系传播设计部的教学基础，21名学生将满足新世纪的各种需求，艺术与科技的教育旨在个人成才。该部门第一批学生于2002年至2003年入学学习。从2003年起开始硕士教学。完成四个学年学习，获得至少240学分才允许毕业。教学语言为土耳其语，外语部可提供语言学习。学制为全日制。

课程包括：电视制作与管理、电视电台项目、设计与印刷出版、戏剧、表演艺术与灯光戏剧、表演艺术与音响、戏剧与表演艺术技术、电台与电视广播、电台电视技术、市场研究与营销、市场研究与广告、印刷技术、媒体与传播、品牌传播、桌面出版系统、传播与公共关系、网络记者与出版、公共关系、公共关系与广告、公共关系与出版、图像与广告、摄影、摄影与图摄、呼叫中心服务、出版印刷技术，等等。

网址：www.iku.edu.tr

英国（United Kingdom）

62

华威大学电影及电视学系

华威大学（The University of Warwick）是英国名门大学之一，自建校以来，一直跻身于全英十大学府之列，并以其高水平的学术研究和师生互动教学而享誉世界。学校创立于1965年，现有22000余名在校生及近5000名教职人员，包括来自120多个国家和地区的6000余名海外留学生。华威大学作为英国所有大学中的佼佼者，校史与其他大学相比虽不长，但在英国、欧洲，甚至全球等皆已建立起卓越的学术名望。2011年校内报纸《野猪报》（*The Boar*）更因《卫报》（*The Guardian*）于当年发布的大学排名而创造了"Woxbridge"一词，意指华威大学（Warwick University）、牛津大学（Oxford University）、剑桥大学（Cambridge University）俨然已成三强鼎立的现象。此外，华威大学也是在英国大学排名中，除牛津与剑桥外唯一从未跌出过前十的综合大学。

华威大学曾是1994大学集团的成员，但在2008年7月退出并加入素有英国常春藤之称的罗素大学集团。另外，华威大学在国际也享有极

高的声誉，2012年QS世界大学排名中华威大学排名全球第50位。

华威大学文科学院下设电影及电视学系，这也是英国最早开设电影专业课程的院系，该专业2015年被《时代》杂志和《完全大学指南》列为英国排名第一。其强项是在英国和全世界范围内引领电影研究的主导方向，根据2014年度《学术研究价值体系报告》数据显示，48%的学术出版达到了世界领先的四星级标准，43%获得了国际优秀的三星级标准。比如夏洛特·布朗斯顿教授主持的"电影放映的研究项目"；主导《电影》学术批评期刊的主编。同时根据2015年《全英学生调查》，对所开设课程的教学质量满意度达到了96%。本科学制三年，课程以电影历史、理论和批评为基础依托，另外增加了创作方向的课程，包括剧本写作、数字电影批评和电影制作，而且和伦敦电影学院达成了合作，合理有效地利用双方师资。另外，因为综合大学的优势，也可以电影和文学课程的双向学习完成学分。学校的电影与艺术社团的活动丰富有趣。

学院设施条件优良，包括四个电影放映厅，能够为学生提供35毫米、16毫米和高清数字及蓝光投影服务。最难能可贵的是，这些设施经常被用于公开放映，进行研究组和研讨会的学习。馆藏影片超过了20000部。华威大学研究生教育包括两个硕士点和一个博士学位授予点，其研究人员已经进入了许多世界著名的学术机构。学术上在国别电影研究、欧洲电影（尤其是英国、法国、意大利、西班牙）、性别与酷儿电影，以及电视领域的研究比较突出。

网址：www2.warwick.ac.uk/fac/arts/film

63

伦敦摄政大学戏剧、电影和媒体学院

伦敦摄政大学戏剧、电影和媒体学院（Regent's University Londn School of Drama, Film and Media）是最好的英国私立学院之一，是由五个学院和一个世界级会议中心组成的。它的教职员工由媒体行业顶尖的从业人员、学者和活跃在创意媒体行业中的专家组成。学院坐落于世界媒体创意产业中心——伦敦，并提供在电视台、电影公司等机构中高强度的实习培训机会。课程主要涉及表演、戏剧、剧本写作（包括电影剧本和舞台剧本）以及数字媒体制作。授课是在一个极具活力的国际环境中进行。该大学课程的多样化，教学方法、学生的多元化以及位于伦敦中心摄政花园的优美校园都能使学生在该学院的学习成为一段独特的经历。

其地理位置临近伦敦市区、西剧院区、伦敦出色的画廊、博物馆和主要的运动和娱乐场所集合地。该校的校园配备了最新的学习资源，在该校的校园给人留下深刻的印象同时，该校来自各个国家的学生和教职员工，以及该校遍布全世界的合作伙伴都使在伦敦摄政大学的学习经历优于其他学院。本科生第二年都会有机会到建立了合作关

系的世界其他城市和学校交流学习，包括美国的纽约和纳什维尔，澳大利亚的布里斯班和墨尔本，西班牙的马德里和巴伦西亚，捷克的布拉格等。

本科教育下设以下几个方向：以培养注重团队合作、沟通和人际关系技巧，能够创造性地解决问题的学生为目标的表演基础方向；以注重创造，有能力在市场运营背景下出色完成自己的工作，同时具有文化意识和全球视野为目标的表演和剧院管理方向；以培养采取创造性的想法，从概念到生产的能力，能够设计和开发一系列的创新项目的学生为目的电影电视数字媒体技术方向；进行剧本策划，具备写作能力、拍摄能力和编辑制作项目能力的剧本策划和创作方向。研究生教育则仅包含电影剧本写作方向。与此同时，学院还设立"凯文·史派西奖学金"，为那些有戏剧舞台表演天分的学生提供各种机会。

网址：www.regents.ac.uk/about/schools/regents-school-of-drama-film-media

64

伦敦电影学院

伦敦电影学院（London Film School，简称 LFS）于 1956 年创立，是世界上最早开展国际电影技术教育方面的学校，从开始就着眼于国际范围招收学员，并且强调电影实际拍摄和制作的技艺学习。这些年来聚集了来自超过 80 个国家的电影制作专业的精英。这是一所真正意义上的国际学院，目前 75% 以上的在校学生都来自国外，25%的来自英国本土。学校以创造性与技术性享誉全球，是受到英国电影工业认可的两所大学之一。目前管理学校的主席是国际著名的导演迈克·李。他也是最具代表性的英国现实主义和戏剧性相融合的电影人。学院主要包括全日制和工作坊阶段性学习两种形式。全日制主要涉及电影拍摄制作专业的艺术学硕士（MA），具体包括导演、摄影、剪辑、录音、美术设计、电影剧作、制片、音乐和电影研究。另外还有单独的电影剧作 MA、国际电影商务的 MA 方向。他们有一年关于研究生拍片的方式和要求让人印象深刻。先是让学生去国立美术馆欣赏名画，从画的主题和色调提取要拍摄的电影主题和情绪，然后去付

诸实施。那一批短的作品都极有水准。

其中为期一学年电影剧作的MA目的旨在鼓励把剧本写作看作是持续性实践，激发通过分析与批评的方式为将来电影的叙事、类型和戏剧性做法提供特别的历史性背景与情境。既有日常的写作训练，同时会在一种同演员、导演、音乐、剪辑和制片人通盘合作的情境下进行写作，除了剧本精读、经典电影赏析、电影历史的基本辅助性学习，还有与职业演员来交流剧本以达到剧本的可操作和实施程度。具体的课堂指导性学习任务包括：故事片长度的剧本进行第二遍修改润色；长度介于10—20分钟的两个短片剧本；一个电视剧的大纲写作；进一步的剧本写作提出五个概念上的发展可能性；两套剧本评析报告的样本写作；三次调研式分析与写作；同时还得参与别人电影短片的剧本编辑和联合写作任务。

国际电影商务艺术学硕士的专业也是学院的世界性特色之一，该专业联合了埃克塞特大学电影系和商业学院的资源。这使得电影制片和市场的实践可以纳入更大范畴的商业和产业的研究与学习，由此为学员提供建构电影职业所必需的商务行业的专业知识与实践经验。这和已有的电影相关的学位不同，这个方向完整地学习电影商务的课程，包括世界和民族的电影，非好莱坞的独立电影制作、融资、销售、发行和市场推广，以及面向未来的制片筹划、放映以及数字化方案与策略。该专业的宏伟目标是培养新一代的可以置身于好莱坞之外的电影制片人和监管执行人。除了分析塑造传统电影工业的横向和纵向系统结构，同时还关注着不断发展变化的受众用户和数字技术应用的新方向，探索业已存在的国际电影工业，同时也侧重当下高端的变化与

重构。目前的学科课程牵头人安格斯·芬尼著有《国际电影商务》一书，成为该领域的领军人物。

工作坊的学习主要针对业界的需求，联系学员最需要提高和加强的某个专门方向的指导进行交流与培训，比如2014年的工作坊计划有：三周影视的传统手绘；两周美术场景设计的核心培养；"剪辑作为故事讲述者：叙事电影剪辑的基本原则与实践"；"导演与编剧的合作：从剧本到银幕"。甚至短短一天的让有经验的业界剧本编辑来辅导，例如，"故事为本：电影故事讲述的艺术"；影视音乐的征询与版权协议；如何建构电视剧的原创性；"纪录片生产：从制作到发行"；"剪辑师的工作：主题性的次文本"；戏剧性结构与节奏；"电影的销售、市场推广以及发行运营：过程与去神秘化"；"导演的备课：开拍前导演必须知道的所有事宜"；电影、电视和网络的改编；"导演与演员合作：导演必备的关键技巧"。这些短期的培训班可以非常实用地针对电影工业环节上的诸多方面和问题提供实操、见识与指南。

网址：www.lfs.org.uk

65

伦敦国王学院电影学系

伦敦国王学院（King's College London，简称 KCL）是 1829 年由英王乔治四世和首相威灵顿公爵于伦敦泰晤士河畔核心地带所创建的英国公立大学，与伦敦政经学院、帝国理工学院和伦敦大学学院三大学院合为伦敦大学。伦敦国王学院包括五大校区，分别是斯特兰德、滑铁卢、盖斯、圣托马斯和丹麦山校区。2008 年注册大学部学生 13000 名，研究生 6200 名。根据 2012 年《世界大学学术排名》公布的数据，伦敦国王学院世界排名 68 位，欧洲排名 19 位；而根据《泰晤士高等教育世界大学排行榜》公布，伦敦国王学院排名 56 位，欧洲排名 12 位。已经培养出 10 名诺贝尔奖获得者。主要影响学科包括音乐、牙医、法律、历史、美国研究、哲学等；其中电影学研究根据 2015 年《卫报大学指南》排名最佳，（2014 年第二，2013 年第一，2012 年第一）以及《星期日时报大学指南》的评定，英国排名第五，并且也位列世界最好的学科之一。根据《国家学生满意度调查》对教学质量的满意度达到了 92%。

电影学系（Film Studies）隶属于伦敦国王学院的人文艺术学院（School of Arts & Humanities），属于新发展起来的学科。2000年伦敦国王学院才引进电影学专业，2007年建系。目前招生包括本科、硕士和博士研究生三个层次的学位教育，面向英国国内和国际范围，2013年时有三名来自中国的本科生及一位研究生在读。目前该专业的学生有100名左右，在读博士34名，其中有来自台湾的两名中国留学生；拥有博士学位和教授级别的高级教学与科研人员大约17名，但却集结了包括以下学术教育与研究领域的具有世界影响力的精英：欧洲电影；美国电影，先锋实验以及商业主流电影；世界电影，尤其是东亚电影；电影学的文化研究方法；电影历史和历史学；电影理论和哲学。在职的专家学者著述与出版研究成果涵盖了：艺术电影；亚洲电影；先锋与实验电影；电影与城市；纪录片电影；欧洲电影；剥削题材电影；电影音乐；电影性别学及女性主义理论；好莱坞电影；时代剧电影以及改编；酷儿理论；种族与文化的呈现；特技效果；明星与表演。目前系主任是罗莎琳德·盖尔特，研究兴趣和重点在于1945年以后的世界电影、酷儿电影、涉及美学和政治的电影理论；前任系主任萨拉·库帕博士，研究领域涉及电影理论和法国电影。退休的理查德·戴尔教授擅长明星学研究、性别学研究、酷儿理论及文化；英国学者裴开瑞的华语电影及亚洲文化研究更是世界闻名。最近招揽了中国香港和韩国学者，加强了对亚洲电影及文化的研究。2013年5月8日至6月12日主办了华语视像艺术节，组织放映了一批包括中国大陆、香港和台湾以及海外学生的视像作品及见面讨论会。除了例行的课程及教学，还包括"国际电影俱乐部"团体的不定期活动，以及大

约两周一次面向全体师生的高级别学术研讨论交流会，邀请英国及世界有影响的专家学者召开最新学术研究进展及讨论讲座。此外，还有系里面向全院的"电影社团"每周一次的电影放映和交流；充分利用泰晤士河对面南岸英国电影学会及电影资料馆举办的诸多电影专题展映及学术活动进行课堂之外的教学和研究。系里的教学区域处于中心伦敦泰晤士河北岸，教室舒适，设备先进，影像资料丰富，不过图书馆的电影图书收藏一般。

从 2007 年至 2013 年完成的博士论文共 15 篇，由此可以窥见导师和博士研究生的兴趣与突出点所在，具体篇目如下：《想象之外：爱森斯坦的电影视听》《当代西方电影中的受虐、道德规范以及女性主体》《从光到二进制：胶片时代到数字时代的模拟转化》《法国 20 世纪 30 年代的新女性明星学》《语义转化视觉意象论》《重构与再现：20 世纪 70 年代电影空间及建构环境》《卢斯·伊利加莱的哲学审视：阿托·伊格杨、拉斯·冯·提尔、大卫·柯罗纳伯格气场空间》《男性国度：20 世纪 70 年代男同性恋电影的社会史》《电影中的孤独研究》《秘密的电影拍板——大众电影、间谍和情报——希区柯克、朗和他们的遗产》《英国早期电影的城市空间和帝国文化》《战后意大利电影当中的情节剧》《盎格鲁—美利坚电影当中的流行音乐男明星》《源自过去：读解拉康和黑色电影》《当代欧洲电影中的欧洲意象》。其中一些著述已经公开出版。

网址：www.kcl.ac.uk/artshums/depts/filmstudies/index.aspx

66

英国南安普顿大学电影学系

南安普顿大学（University of Southampton）的前身是成立于1862年由当地慈善家哈特利（Hartley）先生出资兴建的哈特利学院，1902年成为附属于伦敦大学的一所学院。1919年，更名为哈特利大学学院，1902年至1952年，作为伦敦大学的一个学院授予学位。1952年，由英国女王伊丽莎白二世登基后颁布许可正式成为南安普顿大学。学校培养出了一批国际知名的校友，其中就有参与设计英特尔奔腾处理器的约翰·海德，以及世界最大的游船"玛丽女王2号"的主要设计师斯蒂芬·潘恩。自1952年开始，南安普顿大学取得皇家宪章以获得学位授予权。建校时，该校仅有不到1000名学生，如今，本科生的人数逾17000名，研究生的人数逾7000名，教职工的人数约5000名，是英国东南地区学生数量规模最大的高等院校。

南安普顿大学的电影学系隶属于人文学院，分为本科和研究生教育。其中本科教育不仅关注涉猎好莱坞电影、日本动漫、默片和纪录片等，也对一些知名的电影创作者如戈达尔、阿莫多瓦、王家卫、丹

尼·博伊尔等均有关注研究。包括电影研究文学学士、电影与英语文学学士、电影与法语文学学士、电影与德语文学学士、电影与历史文学学士、电影和哲学文学学士、电影与西班牙语文学学士。除电影与英语、电影研究和电影历史三个方向可以选择性有一年国外学习，学制四年外，其余方向均为三年学制。研究生方向包括电影学、电影和文化管理两个方向，导师也会根据学生个人的情况量身安排长期的研究学习计划。

该校在电影研究领域有优势，在电影研究教学上堪称经典的著作《电影之书》(*The Cinema Book*，该书曾被英国电影协会评为最佳电影类书籍)的作者帕姆·库克就是该校的名誉教授，对欧洲电影和跨国电影颇有研究并出版过大量极具影响力著作的作者蒂姆·博格福尔德 (Tim Bergfelder) 亦是该校教授，以及专攻法国电影研究的露西·麦兹顿教授 (Lucy Mazdon)，除此以外，学校与美洲、欧洲、亚洲和大洋洲也都有着紧密的研究合作。近期的研究论文成果有：《英雄化的男性气概：历史神话片类型下的进化与杂交》《香港电影 1997—2007》《彼得·利连塔尔的影片：机缘下的无家可归》《向英国观众营销法国电影 2001—2009》《当代美国独立电影与流行音乐文化的相互作用》《英国电视 1925—1936：态度与期望》《英国观众与欧洲电影：法国电影和瑞典电影在当下英国的四个研究个案》《电影、流行音乐和电视：当代巴西电影的互文性》等。

网址：www.southampton.ac.uk/film

67

爱丁堡大学电影电视系

爱丁堡大学（University of Edinburgh）创建于1583年，是英国六所最古老、最大的大学之一，也是在各种全球大学排行榜上多次名列全球前20强的著名大学。爱丁堡大学与牛津、剑桥一起，是最早名列罗素教育集团的多科性综合大学。爱丁堡大学是罗素大学集团、科英布拉集团（The Coimbra Group）和"Universitas 21"（大学的国际性协会）的创建成员之一，也是欧洲研究型大学联盟（LERU）成员，它在教学和科研方面都享有国际声誉。

爱丁堡大学在欧洲启蒙时代具有相当重要的领导地位，使爱丁堡市成为当时的启蒙中心之一，享有"北方雅典"之盛名。其著名的毕业生包括：自然学家查尔斯·达尔文、物理学家詹姆斯·克拉克·麦克斯韦、哲学家大卫·休谟、数学家托马斯·贝叶斯、作家阿瑟·柯南·道尔、发明家亚历山大·格拉汉姆·贝尔、英国前首相戈登·布朗、美国独立宣言签署人约翰·威瑟斯庞及本杰明·拉什。爱丁堡大学产生过15名诺贝尔奖获得者，1名阿贝尔奖获奖人。其与英国皇

室保持着良好关系，菲利普亲王在1953年至2010年担任校监（荣誉校长），2010年至今则由长公主安妮公主就任。

爱丁堡大学既珍惜往日的荣誉，又在今天不断地追求、创新，以其出色而多样的教学与研究而享誉世界。爱丁堡大学分旧学院和新学院两部分。旧学院是现法律与欧洲研究所学院所在地。新学院位于蒙德山顶，俯瞰王子大街，神学院位于该地。全校教研人员总数近3000人，全校分设三大学院（College）并下设22个小学院（School），三大学院分别是：人文与社会科学院、科学与工程学院、医学与兽医学院。爱丁堡大学的26个专业中有24个专业被外部评估机构评为"优秀"或者"极为满意"。爱丁堡大学是英国最具规模的院校之一，在校学生总数达到17000人，其中16%为来自100多个国家的外国留学生。爱丁堡大学的课程专业设置齐全，鼓励学生跨学科学习，并授予联合学位。研究生占学生总数的20%以上。爱丁堡大学还开设外延式课程，使学生能够在国外学习一年非学位课程。该校每年9月份开学，分春、秋、夏三个学期。每学期10周，圣诞节有3周假期，复活节有4周假期。

本科的电影电视系隶属于设计学院（School of Design），为四年全日制教育，以理论与实践结合的教学方式为主，从大一进入校园了解电影创作不同工作内容开始，逐渐参与一系列的创作实践活动，培养学生的研究能力和批判性思维，对视觉表达、专业知识有更进一步的学习掌握，在第三年有望参与出国访学的项目。电影类硕士学位分为电影导演、动画以及电影研究。仅2013年一年就有5名电影导演专业的往届硕士研究生进入BBC和顶尖的电影制作公司工作。学校

不仅为在校学生提供各种讲座和国际一线创作者的交流活动，也为在校学生提供奖学金和拍摄基金，鼓励学生创作实践。在这里，每年都会举办享誉世界的爱丁堡国际电影节，也为在校学生提供了良好的机会与世界顶尖的创作者和制片人交流学习。

网址：www.eca.ed.ac.uk/school-of-design

68

圣安德鲁斯大学电影学系

圣安德鲁斯大学（University of St. Andrews）创建于1413年，是苏格兰最古老的大学，在英国其悠久的历史仅次于牛津和剑桥大学。它不仅是世界闻名的教学研究中心，也是英国最优秀的大学之一。2000年《时代周刊》在对世界知名大学的排行榜中，圣安德鲁斯大学排名第七；教学研究质量与水平在苏格兰大学中排名第一。

该校学生中，12%的本科生来自海外，同时这里也是威廉王子所选择的大学。小镇上人数不多，大学与城市连为一体。圣安德鲁斯大学设有3个学院：文学院、神学院和理工学院（包括医学）。3个学院分成14个系，又进一步分成一些独立的专业，共开设100多个本科单科专业学位课程和300多个本科双科专业学位课程。多数的专业都开设文学硕士（文学院与神学院）、哲学硕士和博士的研究生课程。此外，圣安德鲁斯大学内还设有16个研究所。硕士专业涉及艺术类的有：创意写作文学、神学想象力和艺术文学、艺术史、电影研究、摄影历史研究、西班牙文学与电影研究、人类学艺术与观念。

圣安德鲁斯大学电影学系于2004年成立，是苏格兰最古老的大学成立的最新的一个系。在最近的研究评估活动中，被评为英国电影学研究前三强之一。他们致力于以一种更加国际化的方式，超越好莱坞电影和欧洲电影的标准，试图去建立一种缩小边界的更加广泛的研究方法和跨国电影研究方法。电影学系招收本科生和研究生等不同层次的学生，主张通过一系列的实践活动以不同的形式和方法来提高自己对于电影的认识，另外还加强了与电影市场、媒体与创意的联系。在教学和学习方面，圣安德鲁斯电影学系有着更高的标准和期待，吸引了来自世界各地的年轻学子。在2009年的第一个五年回顾中，电影学系取得的专业成绩备受赞誉。

学院硬件配备齐全，翻新的阅览室和放映大厅可以放映3D影片，以及越来越多的书籍、期刊和杂志，这些教学设施为学院活跃的研究环境提供了保障。学校还经常举办许多讲座和放映的活动，让学生在此期间更能学习和体验电影的丰富和多样性，无论在形式还是内容上面。电影学系自成立以来日渐壮大，有八位常任专业教职人员，包括迪娜·伊昂丹诺娃和罗伯特·伯格因两位教授，两个外聘教授（理查德·戴尔、让—米歇尔·傅东），以及其他辅助人员，并且提供了为期一年的电影学文学硕士的教学和博士的课程。其电影研究主张从国际的视野跨越了欧美主导的电影，也涵盖了其他民族和处于"少数"边缘的电影。

网址：www.st-andrews.ac.uk/filmstudies/

69

格拉斯哥大学电影、电视和戏剧专业

格拉斯哥大学（University of Glasgow）由苏格兰国王詹姆士二世建议，并由罗马教皇尼古拉斯五世创立于1451年，是有着将近600年历史的苏格兰第二悠久、全英国校龄第四的一所久负盛名的公立综合性大学，历年被英国《泰晤士报》及美国 U.S.News 评选的全球前80名最优秀的大学之一。

格拉斯哥大学拥有全英国最全的专业设置，其教学研究涵盖了当今科学的所有领域，而且几乎在所有学科都有杰出的声望。在近六个世纪的发展过程中，格拉斯哥大学培养出许多知名人物，如经济学之父亚当·斯密；著名科学家、蒸汽机发明者凯尔文；改良了蒸汽机的詹姆斯·瓦特；物理学家、经典电动力学的创始人麦克斯韦；外科手术消毒技术创立者约瑟夫·李斯特等，更培养出四名现代高等教育大学的创始人以及两任英国首相。近几十年格拉斯哥大学还培养出六位诺贝尔奖获得者。另外阿尔伯特·爱因斯坦也是格拉斯哥大学的荣誉校友。格拉斯哥大学校区分布于该市的各个地点，其今日的主校区位

于格拉斯哥的西区吉尔摩山，主校区是格拉斯哥市著名的旅游景点，这座哥特复兴式建筑也是格拉斯哥市有名的建筑物之一。新西兰奥塔哥大学（University of Otago）的主楼就是仿照格拉斯哥大学的主楼建筑的。格拉斯哥大学下辖的图书馆群，是格拉斯哥大学的骄傲，馆藏丰富，总数超过85所，是全英国第四大综合图书馆，第三大大学图书馆（仅次于大英图书馆、牛津大学图书馆和剑桥大学图书馆），其藏书量和规模之大，是英国普通大学难以比拟的。图书馆藏书超过200万册，期刊6000多份，还有种类丰富的电子图书和期刊。图书馆还装有可快速检索附近其他七所苏格兰大学的图书馆资料的网络设备，方便快捷。

格拉斯哥大学下设100多个系，分属于四所学院：文学院、医学院、工学院、社会科学学院。格拉斯哥大学的戏剧，电影和电视研究因其高质量的教学而享誉盛名。格拉斯哥这个城市本身就有着非常浓厚的文化氛围，经常举行戏剧演出和巡回演出，有着众多的电影院和剧场以及众多具有创造性的文化团体。格拉斯哥大学的基础设施也非常先进，有着数量众多的剧院、电影院、视频剪辑室等。

电影、电视和戏剧专业一起设立于文化和创意艺术学院（School of Culture and Creative Arts）之下，格拉斯哥大学对于电影的教学是在这些先进设备的应用基础上将理论、历史和实践方法相结合的教学方式。在这里学习电影，将会为以后电影事业提供一个更加广泛的批评和创造性的视角。格拉斯哥是英国学习电影和电视最好的地方，有众多的媒体分布于此，包括BBC、STV、格拉斯哥电影城以及众多的独立制片公司。格拉斯哥拥有两个独立电影院和一个大型的年度电影

节，因此格拉斯哥大学吸引了世界各地的人来进行电影和电视的学习。学校具有针对性的教学，将会培育出各种各样的人才。闻名世界的电影学术期刊《银幕》（Screen）的编辑部就在该院，每年夏天会主办学术期刊的年会，届时全球范围影视研究的专家学者莅临，而且还有该年度学术和工业体制内最有影响的代表人发言。另外在下面还设有一个电影策展（Film Curation）理科硕士的专业，专门研究观众对于电影的介入程度，包括过去和将来的趋势，还会探讨电影在不同场所和媒介，包括电影院、艺术馆、电影节和网上的当代放映实践。

网址：www.gla.ac.uk/schools/cca/research/theatrefilmandtelevision

70

伦敦大学

伦敦大学（University of London）是由多个行政独立的学院联合组成的学府（联邦制大学），亦是世界上规模最大的大学之一，有来自全球超过17万的学生。伦敦大学于1836年由伦敦大学学院和伦敦国王学院合并而成。至今已发展成为由18个独立自治的学院和10个研究机构联合组成的联邦制大学，其性质类似美国的加州大学，旗下各个学院都是独立的大学，独立招生，独立排名，有4个学院独立颁发文凭。

截至2013年10月，伦敦大学下属学院和研究院包括：伦敦大学伯贝克学院、中央演讲和戏剧学院、考陶尔德艺术学院、伦敦大学金匠学院、海斯罗珀学院、癌症研究院、伦敦大学教育学院、伦敦大学国王学院、伦敦商学院、伦敦政治经济学院、伦敦卫生与热带医学院、伦敦大学玛丽女王学院、皇家音乐学院、皇家霍洛威学院、皇家兽医学院、圣乔治医学院、伦敦大学亚非学院、伦敦大学药剂学院、伦敦大学高等研究院、伦敦大学学院。其中有7个学院有与电影相关的艺

术专业可以报考。

（1）伦敦大学伯贝克学院（Birkbeck College, University Of London）是一所位于英国首都伦敦市中心的公立研究型大学，以研究生和博士生的培养为主，是一所高度侧重研究的学院，下设27个研究所和40个博士授予点，产生过4位诺贝尔奖得主，90%的教职员都承担科研工作。该校艺术学院的艺术历史和媒体（History of Art and Screen Media）是关于电影艺术的理论研究方向。

（2）中央演讲和戏剧学院（Royal Central School of Speech & Drama）是一所位于伦敦的艺术类公立研究型大学。现任校长由英国导演迈克尔·格兰达吉（Michael Grandage）担任。学院已经分有3个不同的系别。舞台系一直都为演员提供为期3年的课程，同时也为舞台经理提供为期两年的课程。教师培训系的学生毕业后会获得教师资格认可证，还有伦敦大学戏剧艺术专业的学位证书。中央演讲和戏剧学院提供的课程多种多样，包括表演、制作、舞台设计、导演、剧场应用及教育、戏剧和运动疗法、灯光设计和制作、媒体和戏剧教育等。中央演讲和戏剧学院称自己为全英国最大、研究面也最广的专业戏剧机构，而学校的师资队伍正是全英国最大的表演艺术家群体，学院的研究生院也为欧洲培养出了最多的艺术专家。

（3）伦敦大学金匠学院（Goldsmiths, University of London）成立于1891年，是伦敦大学联盟的一分子，专攻艺术、媒体与文化创意课程的教学和研究。大学孕育了超过20位欧洲最具代表性艺术大奖透纳奖（Turner Prize）得主。到如今，金匠学院的艺术与人文学科已位列QS世界大学排名世界前100名（2011），在英国政府的科

研水平评估（Research Assessment Exercise 2008）中的世界级研究比例一栏位列全英第九名，传播与媒体研究排名与伦敦政治经济学院（LSE）并列全英第二名。2010年秋季，新教学大楼（New Academic Building）正式启用，设有录音室、摄影棚、暗房、动画制作等工作室，提供媒体文化部门的师生使用。金匠学院共设有15个教学单位，与电影艺术相关的专业有电影制作和电影研究等方向，著名悬疑大师阿尔弗雷德·希区柯克便是该校毕业生。

（4）伦敦大学国王学院（King's College London，简称KCL）是伦敦大学的两大创校学院之一，是世界二十强大学之一，是一个以研究为导向的大学，并且也是英国第四古老的学校。此外，伦敦国王学院还是英国金三角名校和罗素大学集团的成员，享有世界性的学术声誉。学院的校友及教员中共诞生了12位诺贝尔奖得主，文豪托马斯·哈代、诗人约翰·济慈，以及理论物理学巨擘彼得·希格斯等皆是国王学院的毕业生。电影专业详见单列的国王学院的电影学系。

（5）伦敦大学玛丽女王学院（Queen Mary, University of London）是伦敦大学联盟中规模较大的独立学院之一。由玛丽女王学院、西野学院、圣巴塞洛缪医学院以及伦敦医院医学院合并成立。在2014年QS世界大学排名中取得了进步，位列全球第98位，英国第18位。该学院招收本科、硕士以及研究生。与电影艺术相关的专业包括戏剧、电影研究、戏剧与表演等方向。

（6）皇家霍洛威学院（Royal Holloway, University of London）是一所位于英国首都伦敦郊区的公立大学，始建于1886年，是英国伦敦大学的独立组成学院之一和1994年大学集团的成员。在2014年

QS 世界大学排名中位居英国第 36 位，世界第 275 位。在学院的五个研究方向中，艺术方向——可升读传媒艺术、古典研究、戏剧研究、音乐、政治、历史、古典与哲学、比较文学与文化、英语、英国古典研究、影视研究、历史与国际关系、多语言研究等专业。

（7）伦敦大学学院（University College London，简称 UCL）是伦敦大学的创校学院，与剑桥大学、牛津大学、帝国理工学院、伦敦政治经济学院并称"G5 超级精英大学"。"G5 超级精英大学"代表了英国最顶尖的科研实力、师生质量以及经济实力。时至今日，曾就读、曾任职或现任职于 UCL 的校友中，共有 32 位诺贝尔奖获得者和 3 位菲尔兹奖获得者，此外还不乏政治、科学、文化以及娱乐等多个领域的名人。其中包括著名导演克里斯托弗·诺兰（Christopher Nolan）、香港著名演员模特徐子淇、香港艺人莫文蔚等。2014 年 QS 世界大学排名中，伦敦大学学院并列世界第四位，全英并列第三位。与电影艺术相关的专业有在艺术与人文学（Art and Humanity）专业中的电影研究（Film Studies）方向，该专业只招收研究生，侧重于电影的理论研究，分析电影产业的诞生、电影运动等方面。

网址：www.london.ac.uk

71

英国国立影视学院

英国国立影视学院（National Film and Television School，简称NFTS。也译成英国皇家电影学院或英国国家电影电视学院）成立于1971年，该学校只招研究生，学制两年。根据该校在国际影视联合会（CILECT）所获得的奖项，《观察新闻报》将它列为世界最棒的电影学校，而2014年根据美国《好莱坞报道》的全球电影学校排行榜，该校荣登第一的位置。

NFTS现任校长尼克·鲍威尔（Nick Powell），同时兼任英国Scala唱片公司董事长，1983年由于制片《哭泣的游戏》而获得欧洲最佳电影成就奖，担任过圣丹斯电影节剧情类故事片的评委。NFTS的毕业生主要从事商业电影制作，有5位电影制片设计毕业生参与制作横扫奥斯卡七项大奖的《地心引力》，还有多位毕业生参与艾美奖获奖剧集《纸牌屋》系列、英国电影和电视艺术学院奖获奖剧集《小镇疑云》以及卖座影片《007：大破天幕杀机》《哈利·波特》系列电影的制作。中国著名演员张铁林、金鸡奖影后娜仁花、纪录片导演张

天艾等便是该校毕业生。电影学院本科和硕士毕业生郭小橹也去该校学习过剧本写作。该校也是英国电影电视学院奖以及美国奥斯卡奖的大赢家。学生参与制片的影片赢得过5次奥斯卡奖，8次英国电影电视学院奖；获得奥斯卡提名的达到15次，英国电影电视学院奖18次；而毕业校友参与核心创作的获得28次奥斯卡，获得奥斯卡提名则达到了94次。这种成功在持续蔓延，2013年有一位学生获得了一项奥斯卡提名，2014年另外一位学生获得了学生奥斯卡短片奖，还有一位学生获得了一项英国电影电视艺术学院奖。

学院开设了电影制作非常实际的课程，包括剧本写作、电影摄影、动画制作以及电影作曲，另外也有一些达到硕士学位水平的本院独到课程，比如针对企业家和影视行业的执行人所开设的电视娱乐和创意产业的经营之道。

学院的专业学习、艺术与技术与当下工业的要求可以说是无缝对接。有些课程甚至包括到英美的主要制片厂和拍摄现场的参观学习，直接访问戛纳电影节，阿姆斯特丹国际纪录片电影节等引领工业的场合。学院也是英国唯一拥有自己电影制片厂、电视工作室的学校，而且器材的装备都是按照行业的标准，每年都出产大约150部作品，学院也为作为课程而进行的拍摄和制作提供一定的预算和资金。

相比英国其他影视教育机构，学院提供更多的助学金和奖学金来帮助英联邦成员的学生，学院设立的奖金达到了70万英镑，来资助英国学生完成创造性学业。这些资金也是通过资深的媒介公司、基金会、行业工会，以及私人的捐赠者筹募。学院的原则是保证那些最有天赋的学生能够进入到专业的学习并完成自己的实际创作。学校各系

主任以及主导教员都是英国最杰出的电影人，比如摄影系的系主任布莱恩·图法诺是《猜火车》和《跳出我天地》的摄影指导，美术设计系的主任卡洛琳·埃米斯是《以父之名》和《朱莉小姐》的美术设计。除了常任和固定的师资力量，学院还经常邀请世界著名的商业和作者电影人来开设大师课堂，在过去的几年当中，先后邀请了大卫·芬舍尔、迈克·菲吉斯、大卫·海曼、P. T. 安德森、贝纳尔多·贝托鲁奇、维姆·文德斯、萨莉·波特、埃德加·奈特、詹姆斯·艾弗里、乔安娜·霍格、乔·奈特等。学生们在这里通过专业学习而结识合作，这种相互信任和欣赏的友谊关系一直可以持续到将来走出学校跨入影视行业。

学校的专业教学和训练既有独立的专业性，也有各专业的相互分工和协作。学校对做电影过程的每个环节（如道具、编剧、导演、摄影、声音、合成、调色等）设立研究生专业，每个专业招8人（影视作曲4人），1月入学。NFTS的课程是经过皇家艺术学院（RCA）认可的，直接颁发RCA的文凭，课程多元且丰富，课程最大的特色就是实践性，NFTS的每一个课程都有强大的企业后盾，两年大多数的时间里，你会忙于各种实践，让人在实践中学习到传媒人的特质和技能。其中近几年新设的电影制片设计硕士课程除了教会学生从事电影或电视事业所必需的技术技能，还引进了新的设计工具和工作方法，教授3D和2D计算机技术和概念艺术，促进新旧方法的有效融合，还会教授一些相关的商业和管理技能，到工作室参观和实习，让学生熟悉在艺术部门工作的情况，并用实际的电影装备激励他们。特别是在第二年。该专业的学生到工作室，运用他们的绿屏技能制作真人和动画电

影、电视项目和商业广告。

学生第一年以学理论为主，第二年以实习为主，参加各种比赛，让学生在实践中学习到传媒人的特质和技能。该校让毕业生获得了高水平的专业技能，这将使他们成功地成为创意产业的先锋。

该校的课程针对的是文学硕士课程的学习以及应用技巧和实践技能，并以 NTFS 的其他课程为辅助，这样能够使学生充分了解电影产业的运作过程，并在其中找到适合自己的位置。该校结合了实践工作和总结讨论，让电影的实践和创造性相结合。该校把电影学归为屏幕艺术——这是一个系统地研究电影历史、文化、美学的课程，在课程的最后学生的成果会交付学校通过研讨会决定其成果的有效性。这是该校所有课程中必不可少的一部分。学生还可以进行论文或是科研项目的研究，同时该校也鼓励学生把与电影相关的其他专业主题列入研究范围。

摄影这门课程是 NTFS 独有的。你在这里可以专门从事摄影学习，而不是把摄影作为整体电影制作课程的一部分。本课程会讨论摄影师参与电影的过程以及电影剧本如何变成电影的过程。该校通过练习和工作室以及大师学习班和新的作品来分析研究摄影的历史和发展。在未来的艺术道路和创作道路上，给学生打下一个坚实的基础。其目的是在摄影方面改善和扩大学生的技术知识和使用技能。摄影专业的毕业生在英国、欧洲、美国都有良好的工作前景，尤其是电影和电视两方面。

该校用创造性的思维来发展专业技术。该校的课程包括电影、高清数字电影、数字影院以及数码后期制作。视觉叙事强调的是艺术创造中的情绪，摄影师需要通过正确组合照明和其他部分来唤起观众情

感。在校期间，摄影系学生会与其他专业学生进行合作，有创造性地参与故事片、动画和纪录片、广告、电视节目的布光和摄影等工作。在讨论课上，该校对电影的风格、光学原理、摄影和视频理论进行学习。此项学习关注的是和其他专业的互动，如与导演、剪辑、设计、声音和后期制作的合作。此外，有许多关于电影艺术的研讨会和讲座。

工作室的实际训练关于传统摄影和数字摄影——照相机、镜头、控制设备、原始材料（电影胶片/磁带）、布光。该校正在寻找一些有专长的人。所以，对于专业的掌握并不是强制性的，但是该校要求学生必须掌握一些摄影的基础知识。如果有在摄影部门或是电视行业的工作经验会更好。你必须在理解导演的意图以及摄影后勤方面有责任心，并且需要有良好的沟通能力和领导能力，以及协调技巧。在你提交的作品资料中，你必须能够对电影语言有很好的理解。该校希望看到你的作品，你的作品必须是一个故事片。这个作品中应该展示出你强烈的视觉敏感性和对于机器操作、照明和其产生的情绪。最重要的是，在你的故事片中应该能看到你表现出的清晰的视觉叙事元素，及展示故事和画面的能力。

电影电视音乐创作对于交互式的媒体和光电移动影像及其声音技巧的训练，并与实际工作紧密联系。该校强调学生之间的合作——意味着学生必须参与并构成整个制作过程。特别是，有些电影作曲家会在学生学习剪辑和后期声音制作的课程中与学生交流，这会增加学生对于音频和活动影像的理解。

数码效果课程是一个非常实用的课程。除了在电脑前学习专业知识外，你还会用大量的时间来学习此项技术与其他学科的结合。你将

配合所有NTFS的学科来进行学习，参与整个电影的创作过程，并在其中创建2D/3D视觉特效，CG3D技术或色彩分级。该校只有第一学年在一起学习基础课，这个基础课会帮助你在第二年选择自己的专业领域，专业领域有三个：色彩，针对那些渴望成为数字电影的"画家"的学生；合成，针对那些渴望成为视觉特效艺术家的学生；CG，针对那些希望成为3D艺术家的学生。此课程在电影和电视产业占据重要地位，它会在你的事业和你之间搭建一个桥梁。

该校的课程是独特的模块模式，这种模式可以有效地跟上技术变化和行业惯例。你会从头到尾掌控自己的作品，你的理论学习是从实践中开始的。通过开始计划一个电影到预算、故事模板、预可视化模型、拍摄、CG建模和最后的后期制作，你能够开发出多种实用和创新的技巧。

NFTS的招生很有趣，可以说是最简单的招生办法，也可以说是最难琢磨的招生方式。如果你有报考NFTS的愿望，只要寄出一部你自己制作的短片，就可以决定你的前程。每年他们大概收到来自全世界的800多部短片。他们会请经验非常丰富的业内人士来观看判断这些短片，从中选出具有创作灵感和艺术激情的学员。然后有80名幸运的学生通过他们的短片被录取。NFTS并不要求你是全才，你可以组织你的朋友共同完成这部短片，而你只要在其中担任一项角色即可：导演、剧本、音响……只要是你想继续深造的那个行当。

网址：nfts.co.uk

72

苏格兰电影学院

苏格兰电影学院(Screen Academy Scotland,简称SAS)是一所以培养技术型人才为办学宗旨的院校。该学院2005年8月由时任苏格兰首席大臣杰克·麦克康纳尔创办。校址设于苏格兰爱丁堡。学院首任校长为英国皇家艺术协会高级会员、爱丁堡龙比亚大学电影学教授罗宾·麦克弗森。教学方面由早已成功开设电影专业的爱丁堡龙比亚大学(Edinburgh Napier University)和爱丁堡艺术学院(Edinburgh College of Art)合作负责。龙比亚大学通过和爱丁堡艺术学院合作提供的电影制作教学培训,以及在过去电影方面所获得的奖项,巩固了该电影学院的地位。学院的赞助人包括肖恩·康纳利、朱迪·丹奇等知名电影人。

学院开设的课程包括实践性的课程、基于项目的课程以及研究生课程。苏格兰电影学院目前设有电影、电视、动画、摄影、新闻和表演专业,共有600多位研究生及本科生在读。苏格兰电影学院同时提供专业的短期培训,涵盖剧本写作及电影摄影、剪辑等多种科目。

除此之外，学院也开设了暑期班，比如与声音学院（The School of Sound）合作开设的电影配乐班。

苏格兰电影学院的课程设定的原则是以项目为基础，以实践为最终目的。该校的课程目的是在提高你的电影工业技术的同时，激发你的创造力。课程设置包括剧本写作、动画电影、纪录片拍摄，既有学位课程，也有短期的专业性培训。

从2007年开始学院成为欧盟媒体计划资助的对象之一，该计划旨在推动、促成国际编剧、导演、制片方面的发展与协作，欧盟各成员国多家制片厂都参与了这一计划，使得毕业生更容易进入行业。

网址：www.screenacademyscotland.ac.uk

73

布里斯托大学电影与电视专业

布里斯托大学（University of Bristol）位于英格兰西南部，始建于1876年，是英国最著名的大学之一，在QS世界大学排行榜中一直稳居前五十。布里斯托大学研究广泛，涉及艺术、生物医学、工程、健康科学、科学、社会学及法律等多个领域。在艺术研究方面，下设艺术系，包括考古及人类学、电影与电视、音乐和哲学等专业，并拥有布里斯托大学艺术与人文研究所。

布里斯托大学的电影与电视专业注重培养学生对于影视作品的鉴赏能力和制作能力，加深学生对于这些媒介历史的了解，并清楚它们对于描绘现代世界的重要作用。学习电影与电视专业的学生，将受益于电视制作、电影制作、新闻、电影节目、教育、艺术管理以及许多其他领域相关的课程，因此也拥有非常好的就业前景。

布里斯托大学是英国最早进行电影与电视学术研究的大学之一，这种创新精神一直延续至今。在此，学生们会探索电影与电视的历史，并思考一些帮助提升技能和技巧的理论观点，这些探索和实践都由一

流的学者、专家进行指导。学生们可以通过广泛的主题来拓展自己的兴趣——从电影批评到动画,从当代好莱坞到英国电视,从全球电影到纪录片——而这些教学内容都来自对电影与电视的研究充满激情的工作人员。

艺术系的本科学习,不仅将历史与理论相结合,还将理论与电影制作的创作过程相结合,具有鲜明的特色。本系的教学是一个充满活力的过程,学生们可以使用一系列设施来参加小团体的教程、讲座、研讨会、实践工作坊和独立的制作工作——这些设施包括一个专门的电影院、编辑室、动画设备、相机和音响设备。

在我们充满活力的研究生课程中,学生发展他们的研究、写作和实践能力,加深他们对电影,电视及其他媒体的了解。

除了课内的学习和研讨外,本校也经常有来自电影和电视行业的专业人士提供演讲和大师班——在过去的几年里,许多纪录片制片人、演员、编剧、电视剪辑师、特殊效果艺术家和电影导演都前来和学生进行交流与分享。不仅如此,布里斯托还是一个有着丰富节日文化的城市,因此本校与许多活动都有着密切的联系,如短片电影和动画节,以及无声电影喜剧节。本校还与一些当地合作伙伴建立联系,如布里斯托无声电影公司、布里斯托视觉研究协会、分水岭媒体中心,以及英国广播公司、英国电影学院和世界大学网等规模更大的机构。因此,布里斯托大学是一所兼具理论与实践教学的学校,学生们在此学习将有充足的收获。

网址:http://www.bristol.ac.uk/

74

东安格利亚大学电影电视及媒介专业

东安格利亚大学（University of East Anglia）位于英国诺里奇，又译为"东英吉利大学"，1960年建校。东安格利亚大学是一所国际知名大学，目前在全英排名第七，并于2016年再次被评为泰晤士高等教育学生体验最佳大学之一。校园占地320英亩，距诺里奇市中心仅两英里，并拥有世界著名的视觉艺术中心。其下设人文学院、医学与健康学院、科学学院、社会科学学院，其中人文学院又包括艺术、媒体及美国研究系，历史系，跨学科人文系，文学、戏剧和创作系，政治、哲学、语言和传播研究系以及研究生院。

东安格利亚大学的艺术、媒体及美国研究系，下设世界艺术及历史、电影电视及媒介、美国研究等专业。本校的电影电视及媒介专业是英国最古老的电影电视研究中心之一，国际认可其在该领域的先驱性。本专业的研究和教学重点在电影、电视和其他媒体，它们之间复杂的相互关系，及其制作、消费的创意和文化背景，都十分值得学习和研究。本专业不仅对英国、好莱坞和亚洲电影有着先驱性的研

究，在主流电影和电视流派、以及对媒体的女权主义理论的研究中也被公认为世界领袖。本专业的主要资产包括东盎格鲁人的电影资料馆，这是一个供教职员工和学生们利用的独特资源。本校还与英国伦敦电影学院有着密切的联系，并在学院里建设一个电影制作单位——马克传媒。

本校82%的电影电视与媒介研究被评为世界领先，因此，我们的本科和研究生享受着优秀的、高水平的教学。本校鼓励学生充分利用他们的时间，课程具有灵活性和选择性，教职员工都是各个领域的专家。本校鼓励学生以自己的兴趣和职业目标为基础来完成学业，并将获得的知识和技能运用到今后的工作中。

网址：http://www.uea.ac.uk/

乌拉圭（Uruguay）

75

乌拉圭电影学院

　　乌拉圭电影学院（Escuelade Cinedel Uruguay，简称ECU）是乌拉圭电影的中心，非营利机构。它创建于1995年，是全国唯一的电影专业研究机构，专门培养电影和电视人才。乌拉圭电影学院得到了国际影视院校联合会（CILECT）、联合国教科文组织的认可。它是世界主要电影和电视学院的一员，某种程度上反映了南美在电影教学上的方式和实践。乌拉圭电影学院是拉丁美洲图像和声音（费萨尔）学院联合会成员，和其他各成员学校保持着密切的学术交流。

　　网址：ecu.edu.uy

美国（U.S.A）

76

美国电影学院

美国电影学院（American Film Institute，简称 AFI）成立于 1967 年，是根据 1965 年美国总统约翰逊在白宫玫瑰园签署的一项法案和要求建立的，其目的是要保护和继承美国在电影方面的优秀传统，培养新一代电影创作者。成立以来，无数优秀的电影创作者从这里起步迈入电影行业中。

该学院与美国其他电影类学院不同的是，它尤其注重实践。学生入校后的第一个月，就立即投入实践。从检查摄像机等各种电影制作设备的最基本常识学起。然后学拍摄、制作，开始拍摄 2—3 分钟的叙事片，对摄制工作进行初步了解和体验之后再步步深入。学生按专业分科，但并不封闭。大家在学习专业课的同时也开展联合作战。通常从每个专业选一个人组成一个摄制组，分工合作，在练习拍片的同时，培养协作精神。学校与好莱坞的制片厂关系密切，制片厂有时会主动来校挑选人才，学生毕业后，也会主动把作品拿给电影公司看，希望自己能够加盟著名的电影公司。据说很多好莱坞的大牌演员都乐

意被邀请参加拍片。

该校有60位专职教授，同时还请来了许多客座教授，每周三学院要定期举行研讨会，邀请好莱坞的电影摄制人员带着他们的作品来进行讲座。客座教授中有许多是名人，如《蜘蛛侠》的制片人萝拉·辛斯金，荣获该学院第三十届终身成就奖的汤姆·汉克斯以及中国观众熟悉的电影演员陈冲等都到这里发表过演讲。

美国电影学院的研究生教育施行的是两年制教学，在校研究生人数在300人之内，一部分是大学毕业继续深造，另一部分多为电影行业的从业人员。学生们大多数来自美国，也有一些来自欧洲、亚洲等其他国家，其中有少量的中国留学生。每个学生一年的学费是2.4万美元，同时学院不提供学生住宿。

美国电影学院不仅从事教学，培养影视制作人才，同时还评选、颁发年度电影电视奖、演员终身成就奖等。每年该学院还举办电影节，他们认为这有利于促进世界电影艺术和技术的交流与发展。

网址：www.afi.com

77 纽约大学帝势艺术学院

纽约大学帝势艺术学院（New York University Tisch School of the Arts）成立于 1965 年，坐落于纽约华盛顿广场旁，面向纽约著名的百老汇大街，是全美唯一一所位于纽约曼哈顿心脏地带的世界顶尖级名校。五十多年来，帝势艺术学院结合纽约大学、新加坡分院以及纽约本土巨大的资源，为独立的艺术家和艺术学者创造超凡的学习和创作环境，并建立起自己的企业。

该院教育主要分为表演艺术（Institute of Performing Arts）、电影电视（Maurice Kanbar Institute of Film & Television）和新媒体（Skirball Center for New Media）三个学部。以培养全球化的艺术人才为目标，帝势艺术学院很好地利用了其优异的地理位置和师资力量，培养出了数不胜数的优秀的人才。纽约大学帝势电影专业是美国学校中培养出奥斯卡获奖者最多的学院，如马丁·斯科塞斯（Martin Scorsese，代表作《出租车司机》《愤怒的公牛》《华尔街之狼》）、奥利弗·斯通（Oliver Stone，《野战排》《刺杀肯尼迪》《华尔街》）、伍

迪·艾伦（Woody Allen，《安妮·霍尔》《赛末点》《午夜巴黎》）以及著名华人导演李安等。

帝势艺术学院在研究生教育方面很有特色。课程方面，实践是该校教学的根本。第一年、第二年的课程基本分为：导演、剪辑、摄影、制片、表演、声音和艺术鉴赏7门课程。虽然是研究生专业，但是从第一学期的第一节课起，一切都是从零开始（其实很多录取的学生的背景都是非电影方向，有作家，有华尔街辞职的股票投资人，有巡游世界的兼职教师，等等，帝势艺术学院在录取时很大一部分注重的是申请人的个人经历）。每个学期的课程其实在8—10周就上完了，然后便是1—2个月的拍摄阶段。

从课程任务安排来讲，第一年的第一学期和第二学期每个学生分别要拍摄两个作品：MOS，第一学期的5分钟默片，16毫米胶片拍摄，3天，每人限定在800尺（2卷）；Spring Narrative，8分钟对话短片，要求Sony EX-1拍摄，也是3天。这两次作业都是老师来分组，把班里的36个同学分成6组，采用轮流制，每个人在组中都会担任导演、摄像、声音等职务。

第二年学生仅要完成一部作品，但也是所有学生公认的在帝势艺术学院里最重要的一部短片作品。经历之前两个学期的磨炼，第二年作品中没有了那些条条框框的规矩，学生可以自己选择学生的剧组与拍摄机器，展开学生自己的想象，去讲一个属于学生自己的故事。唯一的限制是：学生要用校友（可以是同班、不同届或者已经毕业）做摄像指导，每人5天的拍摄周期。当然学校为每个学生提供了Sony F55摄像机和一套Zeiss镜头以供选择。第一学期短短的几周课程结

束后，就到了长达 3 个月的拍摄阶段，每个人除了自己导演的片子，需要以不同职务的身份参与另外 5 个拍摄。寒假结束回来的第二个学期，主要的学期任务就是对自己的短片进行剪辑和后期制作。

在学习的最后一年，该校会为学生进入专业领域工作打下基础，为此，会有一个一对一的辅导教学，包括就业面试，以及如何选择学生自己的职业方向。同时学生也有机会和已经毕业的同学交流经验。

纽约大学帝势艺术学院电影系每年 MFA 专业录取人数为 36 人，录取率约为 3%。2007 年，本校在新加坡成立了分院，为世界各地的艺术家们提供了优越的教育环境。

网址：tisch.nyu.edu

78

卫斯理大学电影与运动影像学院

卫斯理大学（Wesleyan University），又译维思大学，位于美国东北部康涅狄格州的米德尔敦，创立于1831年，是一所私立四年制文理学院。卫斯理大学与安默斯特学院及威廉姆斯学院组成"小三强"，同时它也是"小常春藤盟校（Little Ivies）"的创始成员。

卫斯理大学长期在美国 US News 的大学学院（Liberal Arts）排行榜上名列前茅，2011年排名全美第十二位。学校拥有众多优势学科，东亚研究、政治学、经济学、心理学、音乐、电影、哲学、天文学等都享有盛誉。卫斯理大学每年录取700多位学生，其中约有十分之一为外国留学生。大学本科四个年级共有2700位学生，另有约200位研究生。

卫斯理大学电影与运动影像学院（College of Film and the Moving Image）长期以来在电影教育方面都是领导者。该学院所有电影研究专业按照一个统一的方式，结合历史的、经典的文化分析模式，并结合16毫米电影的创作实践，进行既有理论又有实验的教学。此

外，该专业对于数字视频和虚拟格式视频的教学也有涉及，更值得一提的是，该学院的电影研究专业对于工业研究、电影美学和电影技术都颇有建树。

卫斯理大学的课程设置每年都有不同，所有课程都需要提前预订，一部分课程和其他大学联合教学，另一部分则实行独立教学模式。电影与运动影像研究学院的课程主要分为两大部分：电影研究专业和戏剧学。其中电影研究专业课程包括：视觉历史研究、西班牙电影史、语言风格——好莱坞叙事技巧、电影分析、视觉和声音、数字电影创作概论、电影写作基础、高级电影创作、意大利电影和意大利社会、60年代世界电影、电影产业制作史、当代国际艺术电影、剧本写作、电视剧写作，等等。

除了电影研究专业，该校的戏剧学课程包括戏剧作品实验、奥古斯汀·威尔森传记、表演指导经验、戏剧剧本概论、从戏剧打开视野、表演、俄罗斯戏剧剧本精读、导演、中级剧作课程、当代戏剧理论与美学、"世界就是舞台：莎士比亚和卡尔德隆时代的戏剧与社会"、改编剧本、剧作技巧练习、戏剧空间的展示与设计、表演实践、高级剧作课程、表演媒介理论等。

网址：www.wesleyan.edu

79

埃莫森学院视觉与媒介艺术学院

埃莫森学院（Emerson College）位于美国大西洋沿岸的波士顿，是美国唯一一所人文与传播类的综合性传媒大学。埃莫森学院创立于1880年，创办人是查尔斯·卫斯理·爱默生（Charles Wesley Emerson）。长久以来，埃莫森学院以其拥有专业领先地位而享有口碑，埃莫森学院在《好莱坞报道》中的"世界最好的电影学院"排名第九，也被评为新英格兰地区最佳五所新闻传媒学校之一。其主校区位于美国波士顿市中心，在洛杉矶和欧洲荷兰有两处分校。

埃莫森学院从不扩招，一直保持着本校"小而精"的理念。现有3000名本科生和900名研究生。其毕业生也有非常多优秀电影电视创作者，其中包括电视制片人凯文·布莱特（Kevin Bright，《老友记》制作人）、麦克斯·目赤尼克（Max Mutchinick，美国著名电视剧制作人）等。

埃莫森学院视觉与媒介艺术学院非常注重实践学习，无论学生的兴趣点在胶片或数字视频，电视节目或音频，故事片或纪录片，或是

编剧、导演、后期制作，学院都会提供大量的机会去协助学生、提高学生的创作热情。

埃莫森的传媒产业跻身美国前五名，学生可以从经验丰富的老师、从业人员以及有才华的同学身上汲取经验。而学院所在城市波士顿为故事片电影发展方向提供了越来越多的实习机会和工作岗位，当地还拥有十几个电影院，以及各类广播电台、电影节、艺术博物馆或是画廊等。

该校为本科生提供文学学士或美术学士两个学位，学位包括动画和运动媒体、摄影摄像、故事片导演、互动媒体、后期制作、制片、纪录片制作、媒体实验、音效设计/音频后期制作、电视节目制作、电视剧电影剧本创作等专业。

埃莫森学院本科电影教育有制作方向和理论方向。埃莫森学院为本科生提供的课程非常全面，包括从理论到实践各个层面的教学。本科生需要先修理论课程，如电影史、电影评论、视觉艺术基础课程等；然后进入到写作课程，如短片写作、电视写作等，然后是制作课程，如电影基础制作、电视制作、声音课程、动画课程、摄影课程，等等。研究生课程设定类似本科课程，但是顺序自由，可以按照自己的节奏选择。

该校还提供了一个在媒体批评和出版业以及行业研究方面相关的媒体研究文学学士学位，这个专业注重理论研究，为学生在技术和媒体艺术方面打下坚实的理论依据。

网址：www.emerson.edu

80

德克萨斯大学奥斯汀分校艺术学院

德克萨斯大学奥斯汀分校（The University of Texas at Austin, UT-Austin）成立于1883年，是美国最好的公立大学之一，通称为德州大学，UT，或 Texas，该校区是德州大学系统中的主校区，也是德州境内最顶尖的高等学府之一，在各类学术表现及评鉴排名中，都名列前茅，除奥斯汀主校区外，皮克尔研究校区（J. J. Pickle Research Campus）位于奥斯汀北部，而该校天文系亦负责位于德州西部戴维斯山区的麦当劳天文台。

德克萨斯大学奥斯汀分校各科都很强，工程和传媒等学科尤负盛名。此校拥有全美顶尖的学术及专业学系，包括工学院、电子计算机、商学院、法学院及公共行政等，在全美大学及研究机构中，常年表现杰出。奥斯汀大学以拉丁美洲研究、土木工学、经营学和大众传播——广播、电视、电影等见长，其法学院被誉为西南部最优秀的学系。

德克萨斯大学奥斯汀艺术学院由四个教育部分组成：艺术教育与

视觉艺术研究、艺术史、设计、室内艺术设计。

在艺术教育与视觉艺术研究教育方面，这些课程是为那些立志于在教育机构供职的学生准备的，该学院的本科教育能够让学生在视觉艺术研究方面颇有建树。目前，在美国，越来越多的学校需要艺术教育方面的人才，为了成为这样的人才，需要学生对艺术史、哲学、教育规划和教学策略以及学生成绩评估标准方面有着深入的研究。这些技能在本科期间就能够获得，如果希望在教育问题上更深入地进行研究，那么该学院也有研究生的课程提供。

艺术史课程在本科教育中提供的是艺术欣赏的基础训练，艺术欣赏是其他艺术门类和研究的必要工具。在教学过程中，主要以艺术史和相关研究方法为重点。在得到本科学位以前，学生必须完成不同时期与地区的艺术史的系统学习：古代、中世纪、文艺复兴、巴洛克、现代和非西方；非洲、亚洲、伊斯兰、拉丁美洲、中美洲、印第安、等等。在艺术史研究生课程中，通过教授和客座教授的教学，学生可以得到无论是在多样性还是在研究深度都十分可观的教育环境。研究生课程几乎涉及艺术史中所有的地区和时间段：从哥伦布发现新大陆前，南亚、拉美、欧洲、美国、非洲和非洲散居侨民的艺术。不同背景的教师在艺术史、人类学、考古学、语言学、文学和中世纪的研究等方面提供了多维度的教育。一些教师参与考古和展览项目，以便学生能够参与并获得实践经验。

该学院的设计课是一个与电影相关的课程，除了有传统意义上的平面设计课以外，还有产品工业设计、电影动画设计，以及涉及多种行业的混合型设计。在教学过程中，学生得到的是一个相当广泛的设

计教育课程，判断一个设计的好坏以及如何改进一个设计都在教育的范畴之内。为了激发学生的潜能，学生也会参与一些主题设计活动，与那些有影响力的设计师一起探讨关于心理学、历史、社会学、人类学、符号学、文学、电影和设计批评。该学院提供的是全面的教育，让毕业生更容易地转变需求领域，并赋予他们在专业领域中灵活应对的本事。

网址：www.utexas.edu

查普曼大学道奇学院

查普曼大学（Chapman University）位于加利福尼亚州的橙市，距洛杉矶仅55公里。学校在电影、电视制作、商业、经济、音乐、教育、艺术交流、自然科学和应用科学等领域获得国际教育管理协会的认可且受到学术界的众多好评，是美国西部地区环境极好的留学圣地。

查普曼大学教师由204名全职和195名兼职教师组成，大多数教师已获得博士学位，致力于教学、研究和出版业。学生与教师的比例为16∶1，约有6400名本科生和研究生，分别来自美国的44个州和其他32个国家。

查普曼大学教学设备和场地极为完善，拥有著名的阿格罗斯（Argros）会议室（面积为90000平方英尺，纪念堂被列为国家历史文物）、赫顿（Hutton）运动中心、瑟蒙德克拉克（Thurmond Clarke）图书馆、A.加里·安德森（A. Gary Anderson）经济研究中心、沃特·施密德（Water Schmid）国际商业中心和哈辛格

(Hashinger)科研中心等。

在校期间,学校要求学生须完成至少124小时的课程(平均分为C级),所有学生都要参加阅读、书面交流、口头交流、计算、图书应用等学科教育。学生在教师指导下选择班组,通过参加高级学习班(AP)、大学水平的考试项目(CLEP)和系级考试可累加获得32个学分。学校每学年制度是4—1—4模式,可以提供实习与合作教育计划,也提供丰富的教学合作机会,为学生们做深入研究创造十分便利的条件。

查普曼大学道奇学院利用地利之便,与世界电影中心好莱坞建立了紧密的联系,为学生提供了大量实践机会及展示个人创作的舞台。同时,一批经验丰富的电影从业人员也参与到学院的教学工作,从而使学院与电影业之间形成一种良性互动。除了为学生提供全面的课堂学习和技术指导之外,学院还非常重视培养学生的创意思维与实际动手能力,通过各种手段为学生进入电影与媒体行业建立渠道,比如电影专业学生每周都能获得与电影制作人和电影从业人员共同就餐进行交流的机会。

道奇学院的电影研究专业课程包括故事创作、电影美学和实践、电影史、电影类型研究、世界电影研究、电影理论与批评等;电影制作课程则广泛结合各类课程,使学生在学科里探索电影创作的奥秘——从剧本、导演、摄影、后期制作到制片、声音,等等,学生不仅能学到如何运用电影美学和电影语言在银幕上讲故事,还会学到如何在当代的社会和文化背景下成为有影响力的制片人,通过制片思想来规划剧本,创建影像奇迹。

此外，道奇学院的电影实验室全天候 24 小时为学生开放。在拍摄毕业电影作品时，学生能从学院获得 5000—10000 美元不等的资金，在学院的支持和协助下完成自己的作品。此后，每年的春秋两季，学院教师和学生会共同推举选出优秀的学生短片，这些作品将代表学院参加好莱坞和纽约的电影节。此外，学院还为学生提供各种实习、海外考察以及就业的机会，学生在此不仅能学到电影工业的制作，同时也掌握到电影商业的运作，因此不少查普曼大学的毕业生都有机会和资格进入美国八大电影公司和主流电影制作机构。

网址：www.chapman.edu

82

罗德岛设计学院

罗德岛设计学院（Rhode Island School of Design，简称 RISD）创建于 1877 年，是一所在美国名列前茅且享誉全球的著名设计大学。位于罗德岛州（Rhode Island）普罗维登斯（Providence）市。

来自全世界超过 50 个国家的 1800 多名本科生和 300 多名研究生聚集在罗德岛设计学院的校园中，分别攻读美术、建筑设计、陶瓷玻璃设计、服装设计等专业的本科和硕士学位。学院拥有 350 名教师和 400 名职员，同时每一年还接待来自全球的 200 多名著名的艺术家、设计师、评论家、作家和哲学家来学院做访问学者和兼职教授。学院一共培养了 16000 多名毕业生，分布于美国和全世界，不少人成为 20 世纪的杰出人才，如执导过电影《山谷女孩》（Valley Girl）的导演玛莎·库利奇（Martha Coolidge）；著名的平面设计师托比亚斯·弗雷里—琼斯（Tobias Frere-Jones）等。

罗德岛设计学院是美国最早独立设置的艺术设计学院，学院实行学分制，主要是本科和研究生学历教育。学院的办学理念是："致力于

设计和艺术人才的培养,提升大众艺术教育、商业和产品的水平。"除了本科和研究生的教育之外,学院还为年轻的艺术家和成人提供丰富多彩的各类学习培训班、专业讲座、工作室、画廊等继续教育设计活动,满足了一个学习型社会的大众需求。

课程设置方面,数字媒体专业主要包括:媒体艺术历史,交互式文本互动中的声音和图像的增强,创意项目概论,数字混合体装饰,实验装置空间,数字音画实验,系统的结构、规则、算法与创新,"艺术家:3D与合成视觉""视频游戏:制作、播放、思维"。

电影/动画/视频课程包括:视觉媒体沟通、计算机图像生成、媒体批判理论、数字特效与合成、导演、逐格动画、动画技术概论、视频概论、电影概论、运动图像布光。

视觉文化艺术史课程包括:古代中美洲艺术文化、艺术史概论、青铜时代的埃及和爱琴海、18世纪法国艺术、摄影史、艺术与视觉文化历史、前现代设计、"表演艺术:媒体和大众媒体""创造与实践:人道主义设计中的历史和理论"、佛教艺术。

文学艺术研究课程包括:19世纪女性小说家、演员训练班、"美国文学:从出生至内战"、初级小说创作、初级诗歌创作、英国文学、当代理论批评、当代记叙文、写作基础知识、美国的黑人文学、新闻学、电影与政治、"后殖民文学:非洲、加勒比、拉丁美洲"、莎士比亚、圣经中的叙事艺术。

网址:www.risd.edu

83

佛罗里达州立大学电影学院

佛罗里达州立大学（Florida State University，简称FSU）创校于1851年，它位于美国佛罗里达州首府塔拉哈希（Tallahassee），是美国最具活力的高等教育机构之一，因拥有国际一流的教学师资和尖端的科学研究而受到广泛关注。在佛罗里达州（Florida）共有30多所公私立的学院及大学，另有30所社区学院，而佛罗里达州立大学在这里居领导地位。大学目前有超过37000名学生，来自120个国家和地区；1800多位教职员工，教授中有5位诺贝尔奖获得者及8名美国科学院院士。研究生院下设99个硕士学位授予点、28个高级硕士学位项目、71个博士点和1个职业培训项目。该校还拥有天文馆、广播电视、美术馆、博物馆、海洋研究中心以供学生实习使用。运动设备包括体育馆、篮球场、网球场、游泳池、高尔夫球场、保龄球馆、田径场，此外，更设有学校专属的自然保留区，开放给学生体验驾独木舟、滑雪、露营等活动的机会。

佛罗里达州立大学在电影艺术教育方面享有盛名，曾被《好莱

坞报道》誉为"世界上最好的电影院校之一",同时在《菲斯克大学指南》中得到了"一个顶尖的国家电影学院"的评价。电影学院课程丰富,涉及电影、电视和纪录片艺术等课程,而该校的动画与数字艺术课程更是无与伦比。

该学院的电影基础教育涉及了动态影像、音效、色彩及灯光等多个方面。学院认为:电影动态地记录着人类的状况,一直以来承担着挑战、提醒、感动及娱乐我们的责任。电影与人类社会和文化有着千丝万缕的联系,它能够反映我们的时代。主修电影专业就是要致力于拓展学生自己的艺术视野,以及向过去和现在伟大的电影人学习。

学生会学习到如何进行视觉影像分析,通过研究表演、执导、制作、编剧、剪接以及声音等方面实现。学生还需要学习如何拍摄电影,从前期到后期制作。学院还同时有研究动画、电影摄影、广播和电视等相关课程。该校的课程设置是跨学科的,这有助于学生去体验各种不同国家、流派的电影风格:电影文化差异、基本电影视听、电影史、电影与社会、电影流派、电影理论、电影导演研究、电影美学、电影发展、纪录片、表演指导、电影摄影学、电影商业、剧本分析、黑色电影、语言图像、动画简介、新媒体研究、故事叙述策略、电影语言。

入读佛罗里达州立大学需要有6.5及以上的雅思成绩或相对应的90分以上的新托福成绩,GPA不应低于3.6,学习费用约为20000美元/年。

网址:film.fsu.edu

84

美国艺术中心设计学院

美国艺术中心设计学院（Art Center College of Design，简称ACCD）是一所依托现代设计为基础，与艺术设计行业紧密相关的艺术学院，建立于1930年。学院曾被《彭博新闻周刊》评为全球最好的设计院校之一，其中的工业设计专业更是被《美国新闻》评为同领域内全球第一；艺术与媒体设计专业则被评为美国排名前二十的研究生专业。

艺术中心设计学院位于洛杉矶市郊帕萨迪纳，拥有两个校园，"山坡"（Hillside）和西方学院（Occidental college）。艺术中心设计学院致力于培养以视觉艺术为职业的工作者及艺术家。学校毕业生在各大企业任职，因此各大公司也会回头对艺术中心设计学院的学生进行考查与招聘，并对学生在学习期间的研究和项目创作进行赞助。这些公司包括Adobe、耐克、福特汽车、通用汽车、奥尼广告、华纳唱片、维京唱片、环球、华纳及梦工厂电影公司；学校也为美国航空航天局以及诸多人道主义组织等非营利机构承担过设计工作，因此艺术中心

设计学院是第一所被联合国指定附属为 NGO 的设计学院。

学校本科入校生的平均年龄高达 23 岁。因为学院的录取条件较高,教学质量一流,所以从事艺术设计方面专业的很多学生会来此再读一次本科,为将来工作生活寻求更好的机会。

由于有着专业院校的前身,因此艺术中心设计学院一直保持着紧凑的教学步调和与产业接轨的生活节奏。学校在每学年设有三个学期,年中无长假。学生可选择花两年八个月时间学完全部课程,亦可在每年进行两学期学习,将另一学期用于到业界实习,或三学期平均分配课程,以便于安排自己的课余工作。

学院的电影专业扬名好莱坞,是因为曾培养出两位大咖导演:迈克尔·贝(《变形金刚》)与扎克·斯奈德(《斯巴达 300 勇士》《守望者》)。学院位于南加州,使电影专业得以与产业保持密切的联系;学院离迪士尼、华纳、环球、派拉蒙、NBC 和 ABC 等电影电视公司只有数十分钟路程,教职工队伍绝大部分成员来自业内。学院为学生提供 16 毫米和 35 毫米胶片及摄影机、高清数字摄影机以及最新的数字后期制作设备。

建筑美感十足的校园,和临近帕萨迪纳、被丛林覆盖的山崖,为电影专业学生提供了得天独厚的外景场地。学校还配备了剪辑室、环绕声录音室和混音室、24 小时开放的电脑实验室,和 500 平方英尺大的摄影棚,其中设有环幕画布与绿幕合成装置。

电影本科专业共八个学期课程。电影专业旨在培养学生的原创精神、专注精神和商业头脑。电影专业分为三个方向:导演、摄影与剪辑。不同方向的学生将在实践中相互合作。本科课程包括与电影

相关的几乎全部方面：表演、导演、剪辑、摄影、编剧、电影灯光、色彩与构图控制、后期声效设计、美术设计、文字视觉化、线上与线下制片技巧、创意过程、故事板绘制、纪录片拍摄、独立电影营销以及3D摄影。此外，实践课、大师班与电影讲习班是课程的重要组成部分。

在毕业后，学生将有机会从事电影、动画电影、公益片、短片、在线视频、广告、MV、电视剧集及电视节目的导演、剪辑、编剧、制片等工作。

广播电影（BroadcastFilm）硕士专业包含四个学期的课程，其中包括前期视觉化、摄影、剪辑、制作设计、制片、导演、表演、影像运动、后期制作及影片分析、新片讨论等方面的研讨课，这些研讨课需要提交书面和影像作业。此外，对论文的各阶段写作，也将占据学分的一部分比例。

广播电影专业志在建立学生独特的创作身份。创作自由和实验精神是本专业的标志。学生将聚焦于自己的特定专业：制作设计、摄影指导、剪辑师、制片人等。从全球而来的电影人与艺术家将会受邀到学校来指导并协助学生的设计、发展及制作过程。

网址：www.artcenter.edu

85
加州艺术学院

加州艺术学院（California Institute of the Arts，简称 CalArts），是美国一所顶尖的艺术学院，曾培养出无数杰出的艺术创作者。其专业艺术家、表演艺术工作者、电影制片、动画制作等人才分布在世界各地。在《美国新闻与世界报道》（*U.S.News & World Report*）的排行榜上，加州艺术学院被列入全美顶尖艺术创作研究所排名前十名。根据最近一期调查，该校与加利福尼亚大学洛杉矶分校、卡内基梅隆大学（Carnegie Mellon University）于艺术创作领域并列全美第七名。

加州艺术学院坐落于美国加利福尼亚州洛杉矶巴伦西亚。它成立于1961年，是美国第一个专门为视觉和表演艺术学生授予正式学位的高等院校。

学校建立之初就跟动画界大佬迪士尼渊源颇深，所以加州艺术学院最著名的专业莫过于舞台表演类、音乐类专业和动画专业。其中角色动画和实验动画专业在美国乃至世界范围内享有极高的影响力，成为美国乃至世界动画学子的"梦想"学校。加州艺术学院以录取率极

低和要求严格著称,很多优势专业的申请竞争极其惨烈。加州艺术学院十分重视学生的天赋和才能,如果要报考这所院校的学生应先评估自己的水平。除了以上介绍的专业外,加州艺术学院亦在平面设计、传统艺术等专业方面拥有极高的知名度,很多美国西海岸的杰出艺术家毕业于加州艺术学院。

该校下设美术系、音乐系、舞蹈系、批评研究系、影像系、戏剧系六个专业方向。电影学习涉及专业有:电影与视频录像专业(BFA,MFA)、实验动画专业(BFA,MFA)、角色动画专业(BFA)、电影导演专业(MFA)。

电影方面开设的课程包含了多个方面:戏剧叙事、纪录片、实验影片、基础动画、实验动画、多媒体和制作。入学后,学生拥有四次独立制作电影项目的机会。

加州艺术学院入学成绩要求:本科:托福 80/ 雅思 6.5;SAT:阅读与写作部分的分数不低于 500;研究生:托福 100/ 雅思 7.0;每年留学费用约为 40000 美元。

网址:www.calarts.edu

86 美国芝加哥哥伦比亚学院

美国芝加哥哥伦比亚学院（Columbia College Chicago，简称CCC）是美国一所私立大学，同时也是最大的艺术与交流学院。学院位于美国芝加哥，成立于1890年。该校是一个有着全面教育的学院，在不同领域开设了很多专业。

芝加哥哥伦比亚学院作为顶尖的电影学校在美国一直都备受瞩目，最受欢迎的学术专业包括：影视与音像、美术与娱乐管理、设计、新闻学以及摄影术。该校表演艺术专业包括戏剧、舞蹈与音乐、另外专攻美语手语、小说写作、诗歌以及电视与广播训练。学院通过开设数学、科学、社会科学以及历史与人文学科课程，提供了一系列完整的文科及自然科学教育。芝加哥哥伦比亚学院很受欢迎也为国家赢得了声誉。

与纽约大学类似，该校也是以城市背景为校区。目前在校学生总数为10000多人，其中电影系学生约3000人。作为哥伦比亚学院的新生，都会在入学介绍时被教育到关于学校的如下信息：首先，此哥伦比亚并非彼哥伦比亚（纽约哥伦比亚大学），也与其毫无关系；其

次，虽然学校官方名称中带有"学院（College）"二字，却是如假包换的"大学（University）"。

作为一所综合性艺术大学，哥伦比亚学院以全美艺术专业最多而著称，其电影、摄影、文学、艺术管理等专业在美国大学界赫赫有名，仅从电影专业角度而言，该校就培养出过两位奥斯卡最佳摄影师——电影《阿凡达》摄影师马洛·菲奥里（Mauro Fiore）和《雨果》摄影师罗伯特·理查德森（Robert Richardson），因此，该校在美国艺术、文化、娱乐领域内都有着深厚的影响力。

哥伦比亚学院本科提供音响、摄影、批判性研究、导演、纪录片、编辑、制作、编剧和动画等专业。与很多大学相同的是，该校电影专业本科学生一半的课程都由基础课程（Liberal Arts & Science）组成，导致电影课程所占的比例并不是很大。但是它不同的地方在于，学院提供的基础课程都和电影专业有着密切的关系，比如自然科学类课程中就有如"电影物理学"等课程安排，而此类课程贯穿于学校的课程表中。至于专业课，无论学生的学习方向为何，所有学生都需要先上3—4门电影基础课，包括电影基础理论和电影制作内容，随后，学生们根据自己的学习方向去完成此方向所要求的专业课程。而没有方向的学生则可以自行选课，只要完成专业课程的达标学分即可。

哥伦比亚学院的研究生课程涉及的内容十分广泛和复杂，课程涉及制片人写作，法律和电影产业，故事的版权获取、改写和展示，执行制片，电影的营销、发行和展览，当代美国电影媒体分析，等等。

网址：www.colum.edu/Academics/Film_and_Video/

87 哥伦比亚大学电影艺术学院

哥伦比亚大学（Columbia University），简称"哥大"，位于美国纽约市曼哈顿，于1754年根据英国国王乔治二世颁布的《国王宪章》而成立，属于私立的美国常春藤盟校。哥伦比亚大学现有教授3000多人，学生20000余人，校友25万人遍布世界150多个国家。

整个20世纪上半叶，哥伦比亚大学和哈佛大学及芝加哥大学一起被公认为美国高等教育的三强。此外，学校的教育学、医学、法学、商学和新闻学院都名列前茅。其新闻学院颁发的普利策奖是美国文学和新闻界的最高荣誉。

哥伦比亚大学艺术学院（Columbia University School of the Arts Film Program）成立于1948年，该学院为学生进入世界顶级电影制作领域提供学习的机会。在校的教师都是在好莱坞和独立电影领域知名的专业人员，该校的校园在纽约市，美国的创意之都，在这里的学习中能不断有机会看到各个国家和时期的电影，进行重要项目研究，是人才聚集的地点。学校由来自全世界的顶尖学生组成，教学提倡先

锋的创造性、智力的活跃度和实打实的专业练习。

哥伦比亚大学电影艺术学院的电影制作艺术学硕士（MFA）课程分为两个方向：编导 MFA 和创意制片 MFA，第一年上同样的公共课，课程包括制片、导演、写作、电影史与电影理论，这些课程都聚焦于电影作为叙事艺术的视听媒介。

具体来说，编导 MFA 课程学习包括两年的创意研讨会及相关课程，以及一至三年的论文写作。其中研讨会学习包括制片、导演、剧作、演员指导。班级由约 11 人组成，学习着重实操、流程与创意。第一学期每个学生自编自导一部 3—5 分钟的短片。第一学年末每个学生指导一部由非本人创作的剧本，时长 8—12 分钟。第一学年核心课程有导演、剧作、演员指导、导演基础、制片人角色、戏剧叙事元素、从剧本到银幕、短片制片、剪辑项目等。选修课程有电影商业、摄影。第二学年研讨会选修：高级剪辑工作室、剧本改编、电影商业、电视商业、摄影、纪录片制作、新媒体叙事策略、新媒体制作、跨媒介制作、剧本分析、电视剧作、电视剧情片。

另一方向创意制片 MFA 为期三年，该专业以校园处于世界独立电影中心的地理位置为优势，旨在培养新一代有创意的制片人。该专业的老师都是纽约与好莱坞制作团队的工作成员，提供包括电影（电视）制片、剧本修改、成本预算、实际制作、发行与新科技等各个方面的知识。在课程上，与编导类同上第一学年课程。

该学院文学硕士（MA）电影研究课程则是从电影的演变出发，从艺术、机制、哲学对象和国际文化现象等各个方面对电影进行研究。该课程的学习与 MFA 学习相辅相成，让学生在实践学习时不忘理论

的重要性。学生在本方向可以选修国别电影、文化理论、经济学、文学研究、哲学等课程。MA 学生可充分利用学校学术资源，包括纽约影视领域的机构和图书馆等（纽约公共图书馆、现代艺术博物馆、广播博物馆）。

学院本科电影研究课程侧重电影的艺术形式学习，凡是想进入电影行业，或者对艺术与人性相结合的专业感兴趣的学生都可以选择该方向学习。学生通常在第二学年末，通过专业指导确定自己的专业方向，在 12 门专业课程和 3 门相关课程的学习之后，学生可以通过与电影公司的接触或者参与毕业联合作业来增加更多的经验。

总体来说，哥伦比亚大学电影艺术学院的课程设置体现该校对待电影制作的态度，不仅仅是将其作为叙事与视觉艺术的传承的追求，也从实践与研究的维度考量，使学生的学习始终处在理论与实践相结合的基础上，全面且丰富，是学院学生通向世界级电影殿堂迈出的最为坚实的一步。

网址：arts.columbia.edu/film

88

加利福尼亚大学洛杉矶分校戏剧影视学院

加利福尼亚大学洛杉矶分校（University of California, Los Angeles, 简称 UCLA）戏剧影视学院成立于 1947 年，是世界公认的一流的创新性教育机构。自建校以来，诸多活跃在戏剧与影视领域的毕业生已经斩获了 107 个学院奖、278 个艾美奖、16 个戏剧托尼奖以及 62 个独立奖项，并在世界其他各大电影节上大放异彩。学校成为世界瞩目的电影人才摇篮与前沿研究基地。在现任校长施瓦茨先生的领导下，加利福尼亚大学洛杉矶分校戏剧影视学院将继续致力于创建新的跨学科计划与课程，建立一流的师资团队，更新最前沿的硬件设备，加强与影视戏剧部门的交流与合作，将学院建设为世界顶尖的专业影视类教育机构。

加利福尼亚大学洛杉矶分校戏剧影视学院由戏剧部和影视与数字艺术部两大部门组成，每部门下设多个专业。具体专业设置情况为：戏剧部本科阶段，戏剧部为学生提供了一个开放性的艺术教育环境及职业道路规划。学院通过全面的专业课程设置，将艺术、人文与科学

与戏剧的创作实践、探索研究加以有机的结合，开创了一条独特的教育体系。所有的专业都并非以某一理念为指导原则，而是强调多种思潮的兼容并包以帮助学生找到最适合的发展道路。戏剧部并非一个急功近利的表演培训班，学生在本科阶段会更多地进行意识的培养与理念的形成。下设专业方向包括：表演、舞台设计/制作、导演、戏剧理论研究、音乐剧、编剧。

学院开设了几乎所有戏剧专业相关的艺术硕士与文学硕士的课程，为在戏剧创作与理论研究方面有进一步深造要求的学生提供了更高层次的教育条件。学院研究生阶段的教学深深植根于希腊悲喜剧和美国经典音乐剧的优秀历史传统中，致力于培养高层次的专业戏剧人才。下设专业方向包括：表演（专业型）、舞台美术设计（专业型）、导演（专业型）、戏剧与戏剧表演理论研究（学术型）、剧作（专业型）、戏剧评论（学术型）、影视与数字艺术部。

本部本科教学为两年制，要求起点学力为大学二年级以上。影视与数字艺术部所开设的专业致力于从理论与实践两方面入手对学生进行全面的教育。第一年学生将进行一个整体性的学习，了解电影、电视与数字媒体艺术的各个方面；第二年学生将就一个专业方向进行深入的学习与实践。需要注意的是，本部不接受高中毕业阶段的学生，而且不承认第二学历。所开设课程包括：电影电视理论与历史研究、电影电视美学、电影、电视、数码影像、实验影像、动画制作、电影电视剧作、导演、摄影、录音、剪辑。

在研究生阶段，影视与数字艺术部为不同职业道路的规划提供了各种专业科目，许多优秀的毕业生成为著名的编剧、制片人、导演、

剪辑、摄影师、记者、动画师乃至教师，既有为主流厂牌工作的人才，也有独立电影人与教授，活跃于他们兴趣所在的领域。所开设的专业包括：动画（专业型）、电影与媒介研究（学术型与专业型）、摄影（专业型）、导演/制片（专业型）、编剧（专业型）。

网址：www.tft.ucla.edu

89 南加州大学电影艺术学院

美国南加州大学又名南加大，位于加州洛杉矶市中心，于1880年创立，是加州及美国西岸最古老的私立大学，也是世界领先的私立综合学术研究型名校之一。根据南加大为2005年准新生预备的入学申请文件所引的资料，南加大已成为美国最具竞争力的大学之一，全美大学排第二十三名。其中电影学院全美排名第一。

南加州大学电影艺术学院（USC School of Cinematic Arts，简称SCA）1929年由南加州大学和美国电影艺术与科学学院共同创建，原名南加州大学电影电视学院，2006年4月更名为南加州大学电影艺术学院。该校为美国最大、历史最悠久的电影学院。学校坐落于洛杉矶市中部偏南，离洛杉矶市中心十分钟左右的车程。

南加州大学是美国第一所授予电影艺术学士学位的大学，学院最初的教职员包括道哥拉斯·范朋克、大卫·格里菲斯、恩斯特·刘别谦、艾尔文·萨尔伯格等人。南加州大学电影艺术学院对美国电影、电视、电影研究、动画、纪录片、广告以及交互媒体都颇有建树。因

此,学校一直在全美各大电影学院中排名第一。学院的校友包括了在全世界各专业院校的学者、艺术家、技术人员、编剧、导演以及电影工业的行政人员。许多校友都是各自领域的佼佼者。校友们荣获过各种电影电视业界的奖项。从奥斯卡奖和艾美奖到美国及世界各大电影节,都留下了南加州大学电影艺术学院校友们的光辉成绩。自1965年以来,平均每两年就有一位校友获得奥斯卡奖的提名。学院在保留传统的同时,也在不断改进已有的课程来适应不断变化的媒体艺术与技术的新浪潮。南加州大学电影艺术学院努力地领导着电影、电视制作,电影教育和学术研究等各个方面。许多电影公司、知名校友在捐建世界一流的电影电视中心,提供一流的教学设施和设备。学校建有乔治·卢卡斯教学楼、马西娅·卢卡斯后期制作大楼、史蒂文·斯皮尔伯格电影配乐录音棚、哈罗德·劳埃德摄影棚、约翰尼·卡森摄影棚等。

电影学院伴随着好莱坞的电影工业发展,造就了不少电影界的奇才,最著名的校友是电影《星球大战》系列的导演乔治·卢卡斯和音效大师班·布特、《达·芬奇密码》的导演朗·霍华德,《阿甘正传》的导演罗伯特·泽米吉斯、《欢乐糖果屋》的制片人大卫·L.沃尔普,这些校友在功成名就后以资金赞助学校的发展,是校方丰沛的财源之一。

全美第一的电影学院也许是南加大中最出名的学院,授予文学考论、编剧、电影制片、电影创作学位,在2001年,影剧学院新增了南加大互动多媒体部门,研究包括立体电影、超宽银幕电影、沉浸体验电影、互动电影、电玩、虚拟实境和行动多媒体等新媒体形态。学

院招收本科及研究生，目前学生总数超过 1600 人，其中本科生 900 多人，研究生将近 700 人。南加大为电影工业的各个方向培养了很多人才，庞大的校友群体也被戏称为"南加大黑帮"。导演校友包括乔治·卢卡斯（《星球大战》）、罗伯特·泽米吉斯（《阿甘正传》）、布莱恩·辛格（《X战警》系列）、朗·霍华德（《美丽心灵》）、詹姆斯·伊沃里（《看得见风景的房间》）、贾森·雷特曼（《朱诺》）、约翰·辛格顿（《街区男孩》）等。

作为一个顶级私人研究机构，南加州大学提供了学生想要的一切：人性化的、世界范围内的资源，比美国其他任何大学更多的学术活动，多姿多彩充满活力的校园生活，让学生始终处于动态世界中心的绝佳位置。

本科学习包括理论评论研究学学士、电影及电视制作学士、动画与数字艺术学学士、互动娱乐学学士、电影及电视剧剧本创作学士。影视制作（Film and TV Production）是南加大电影学院里历史最悠久也是学生最多的一个分支。就研究生部来说，每年分秋季入学和春季入学两届，各收 50—60 人（一年 120 人的入学数量比其他电影学院都多很多），项目为时三年，但很多学生因为毕业设计等原因推迟毕业，少则一年，推迟两年甚至三年的也不在少数，学院规定学生最长不能超过七年毕业。一般来说导演方向毕业的时间较长，其他相对较快一些。

目前来说，第一年的课程为学校安排。第一学期的重头戏为 Productin I（代号 507），是一门包括了导演、制片、摄影、剪辑、声音等不同方面的入门大杂烩实践课，学生在学期里完成一个导演演员

课的练习（3—5分钟）和两个5分钟的短片。第一个5分钟默片必须由学生自己担任所有主要职责（导演、制片、摄影和剪辑）；第二个短片可以由其他同学分担一个或两个关键职位。这个学期的项目都用SONY EX 1相机拍摄，还有一些额外的限制，比如，拍摄时间不能超过规定的周末两天（一天不能超过12小时），每个项目的拍摄素材得控制在56分钟以内，三个项目的支出分别不超出100、200、300美元等。

第一年的第二学期的重磅课程为Production II（代号508），是一门设置特殊、几家欢喜几家忧的课。在前一个学期的末尾，学校将一届的60人随机分成三人一组的20个小组。在508课中，每个小组的三位组员轮流担任导演、制片和摄影的职责（导演同时负责声音设计和剪辑、制片同时负责声音录制和画面剪辑、摄影同时负责美术）。在这个学期里三人将同舟共济共同完成3个6分钟短片，每个项目同样用SONY EX1拍摄，同时也有额外的限制：拍摄时间不能超过规定的两个周末（4天），每天不能超过12小时，每个周末拍摄素材控制在56分钟内、每个项目支出不能高于1000美元等。

第一年后，学生需要在自己合适的学期上Production III（虚构片或纪录片）或者电视方向的等同课程。这些课程里的拍片费用全部由学校支出，因此竞争也更为激烈，特别是剧本、导演、制片位置的竞争。虚构片的Production III（代号546）每个学期会从上百个剧本里挑选出3部12分钟的短片进行赞助，每个短片预算12000美元。546课的每部短片包括12个核心职位：一位导演、两位制片、一位副导演、两位摄影、两位剪辑、两位声音和两位美术。纪录片的

Prouction III（代号547）每个学期赞助3部25分钟以内的项目，每部的主创人员包括：一位导演、两位制片、一位摄影、两位剪辑和两位声音。

硕士研究生学习包括理论评论研究学硕士、电影及电视剧制作艺术硕士、动画与数字艺术学艺术硕士、互动媒体学艺术硕士、制片艺术硕士、电影及电视剧剧本创作艺术硕士。

博士研究生学校包括理论评论研究、媒体艺术和实践。

值得一提的是、南加大和美国演员工会有协约，所以学生可以免费雇用美国演员工会的演员，当然必须遵守工会的很多规定。在电影学院旁边是南加大的音乐学院，有非常著名的影视配乐项目，和那里的学生合作也很方便。

网址：cinema.usc.edu

90

波士顿大学电影与电视系

波士顿大学（Boston University，简称 BU 或 Boston U.）创立于 1839 年，位于美国东北部马萨诸塞州（Massachusetts）首府波士顿城区，是全美第三大私立大学。学校主体紧邻查尔斯河（Charles River），占地面积 135 亩，与哈佛大学和麻省理工学院等名校隔河相对；医学专业则坐落在波士顿南区（South End），占地面积 80 亩，该区拥有全美最大的维多利亚时期建筑群。除此之外，波士顿大学还在伦敦、洛杉矶、巴黎、华盛顿和悉尼设有校区，学生可在这些校区选修特色课程。

2015 年统计，波士顿大学注册本科生 32551 人，研究生 13650 人，教学人员 3884 人。2015—2016 年度 US News 全美大学排名中，波士顿大学排名第 39 位，在全球大学排名中则位列第 32 名。波士顿大学的影响学科包括医学、心理学、生物学、物理学、经济学和商学；另外，波士顿大学在传播学领域享有盛誉，传播学院下设全美第一个公共关系专业。《好莱坞报道》（*The Hollywood Reporter*）2013 年公布

的全球 25 所顶级电影院校排行榜中，传播学院的电影与电视系排名第 11 位。

电影与电视系本科下设两个方向，其中，电影与电视方向主要涉及创作类课程，毕业将获得理学学士学位；电影与媒体研究方向主要涉及电影批评、艺术新闻学、教育、传播、娱乐法律法规、电影策展，以及电影项目的开发与营销等课程，毕业将获得文学学士学位。研究生阶段下设 5 个方向，其中电影与媒体制作、电影与电视研究，以及剧作方向毕业将授予美术硕士学位；媒体事业和电视两个方向毕业将授予理学硕士学位。

波士顿大学优越的地理位置和人文环境为电影与电视领域学生的学习和发展打下了良好基础，单单是校园内部的电视台就为学生的锻炼和实习提供了大量机会。另外，一些专业方向聘请了国际知名的行业人士授课，并为学生提供与他们合作完成项目的宝贵机会。研究生阶段的几乎所有方向均为学生提供了深入行业内部实习的机会，位于洛杉矶的分校区课程几乎是本系学生的必选。

网址：www.bu.edu

91

北卡罗来纳大学艺术学院

北卡罗来纳大学艺术学院（University of North Carolina School of the Arts，简称 UNCSA）创建于 1963 年，位于北卡罗来纳州温斯顿—塞勒姆（Winston-Salem），占地面积 77 亩，是北卡罗来纳大学 17 所成员校之一，也是全美第一所公立艺术院校。学院拥有教员 186 人，学生 1144 人，其中包括本科生 739 人，研究生 124 人；另外学院还设有高中部，拥有学生 276 人。学校下设 5 个院系，包括舞蹈学院、设计与制作学院、戏剧学院、电影学院，以及音乐学院。

该校电影学院本科阶段设有动画、摄影、导演、剪辑和音效设计、制片、艺术设计和视效，以及剧作方向；研究生阶段设有创意制片、剧作和电影音乐方向，毕业将获得美术硕士学位。该学院教师来自电影产业各个领域，其中不乏知名专业人士，比如剪辑师迈克尔·米勒（Michael Miller，《抚养亚利桑纳》）和音效剪辑师韦德·威尔逊（Wade Wilson，《怪物史瑞克》）。

北卡罗来纳大学艺术学院的电影学院培养了多位行业人才，包括

演员汤姆·休斯克（Tom Hulce,《莫扎特传》）、丹尼·麦克布耐德（Danny McBride,《在云端》）和保罗·施耐德（Paul Schneider,《咖啡公社》），剪辑师齐内·贝克（Zene Baker,《抗癌的我》），以及制片人大卫·戈登·格林（David Gordon Green,《乔治·华盛顿》和《菠萝快车》）和乔迪·希尔（Jody Hill,《乔》）。

　　因为艺术学院的存在，小城温斯顿—塞勒姆也被誉为艺术与创新之城。学校拥有市内11座表演厅和放映厅，可以为各专业领域学生提供展现才华的舞台。电影学院拥有ACE会展中心（ACE Exhibition Complex），学生可以在此放映自己的作品，观赏其他作品。不仅如此，学校所拥有的史蒂文斯中心（Stevens Center）和ACE中心每年春天都将承办河奔国际电影节（RiverRun International Film Festival），也成为学生的节日。

　　网址：www.uncsa.edu

92

西北大学广播、电视、电影系

西北大学（Northwestern University，简称 NU）创立于 1851 年，位于美国伊利诺伊州的埃文斯顿市（Evanston），是美国顶尖的私立研究型大学。除了埃文斯顿市之外，西北大学还在同州的芝加哥、加州的旧金山，以及卡塔尔的多哈拥有校区。其中，埃文斯顿校区占地面积 240 亩，芝加哥校区坐落在芝加哥市中心，为医学院、法学院和管理学院的所在地。据 2015 年的统计结果，西北大学共有教员 3401 人，学生 20955 人，其中本科生 8314 人，研究生 12641 人。根据 2017 年度 US News 大学排名，西北大学在全美排名第 12 位，全球排名第 25 位。该校超过 90% 的本科申请者来自所在高中班级的前 10%，这证明了学校在申请者心中的地位；同时，西北大学极低的录取率也让申请者的竞争更加激烈。

西北大学在全美享有盛誉，根据 2017 年度 US News 研究生院排名，西北大学的商学院（第 5 位）、教育学院（第 8 位）、法学院（第 12 位）和医学院（第 17 位）名列前茅。传播学院下设的广播 / 电视

/电影系虽然不是学校传统的优势科系,但也颇有实力。该系本科阶段主修课程涵盖了导演、剧作、媒体创意、媒体制作和后期制作、艺术和娱乐管理、媒体分析和批评,以及文化研究等诸多层面。在相关的制片、剧作和文化研究课程中也有着科学且细致的分类。除主修专业外,本科阶段学生还可辅修电影和媒体研究,以及声音设计课程。另外,传播学院学生还可修工程学和音乐专业的双学位。广播/电视/电影系设置了模块化的课程,通过4—6门相关课程的有机组合,帮助学生深入学习某一具体学科,或掌握一套技能。除了课程以外,学院还设置了其他相关活动和组织,培养学生的综合实力。比如校园内的街区影院(Block Cinema)会放映各类影片,并会经常邀请电影人来放映他们的作品;22号工作室(Studio 22)是完全由学生运营的制片公司,为学生提供课程之外拍摄作品的便利;校园内的其他电视和电影组织也为学生实践提供了诸多机会和便利。西北大学在业界的影响力为学生提供了广阔的实习机会,包括迪士尼/ABC电视集团、NBC环球公司,以及狮门娱乐等公司都是学生理想的实习机构。

进入研究生阶段,学生将接受更为专业的学习。纪录片媒体方向以及银幕和舞台写作方向研究生毕业将获得美术硕士学位。在两年的学习期间,学生将有机会前往纽约、洛杉矶和芝加哥等地进行实习。银幕文化方向提供文学硕士和博士学位,学生攻读博士期间可选择传播学院以及韦恩伯格文理学院(Weinberg College of Arts & Science)下设的多种课程,包括社会学、英语、德语、法语、意大利语、艺术史、比较文学、音乐研究、非裔美国人研究、性别研究、表演艺术研究、戏剧,以及传播研究。除了有关电影史论方面的核心课程之外,

学生还可参加各类其他课程和研讨会，内容涵盖：媒体与建筑、性别与媒体、电视与媒体艺术、非裔美国人电影、邪典电影、跨国别电影、中东电影，以及多个关于作者和电影类型的研究课程。

广播、电视、电影系拥有众多电影领域内知名学者，研究方向涵盖了不同国别和不同时期，如斯科特·柯蒂斯（Scott Curtis）对默片历史的研究、咪咪·怀特（Mimi White）对70年代电影的研究、哈米德·纳菲西（Hamid Naficy）对伊朗电影的研究，以及雅各布·史密斯对媒体文化史、声音与表演的研究等。

网址：www.northwestern.edu

93

锡拉丘兹大学电影专业

锡拉丘兹大学（Syracuse University，简称 SU）又称雪城大学，创建于 1870 年，位于纽约州中部，占地面积 278 亩，是一所私立研究型大学。除了锡拉丘兹的主校区之外，学校还在纽约、华盛顿、洛杉矶，甚至国外设有学习中心，为学生提供多种多样的学业课程、校友活动，以及深入当地的研究实践项目。2015 年秋季，学校共 21789 名学生，其中全日制本科生 14566 人、非全日制本科生 630 人；全日制研究生和法学院学生 4765 人，非全日制研究生和法学院学生 1828 人。该校共有全职教员 1150 人，非全职教员 551 人。根据 2015—2016 年度 US News 全美大学排名，锡拉丘兹大学排名第 60。在专业领域方面，该校的公共事务方向（第 1 位）和图书馆与信息研究方向（第 4 位）在全美名列前茅；美术专业（即美术硕士）排名全美第 33 位，2014 年《好莱坞报道》公布的全球 25 所顶级电影院校中，锡拉丘兹大学排名第 11 位。

锡拉丘兹大学的电影专业隶属于视觉与表演艺术学院的跨媒体系

之下，该系本科阶段除电影外还包括艺术图片摄影、艺术视频，以及计算机艺术与动画专业。但不论学生选择哪一个专业，第一年他们都将学习该系所设的核心课程，包括电影史以及电影制作的导论课程。第二年则会学习必要的电影制作技术。第三、四两年学业则灵活许多，学生可以根据自身的学术和专业兴趣选择课程与导师，并且有机会出外实习。学生可在洛杉矶度过一个学期，从事学术研究和实习；也可选择由著名编剧阿伦·索尔金（Aaron Sorkin）创办的长达一周的实习项目。不仅如此，锡拉丘兹大学与布拉格著名电影院校FAMU（Film and Television School of the Academy of Performing Arts）的合作关系也使学生获得了前往后者实习深造的机会。学生毕业将获得美术学士学位。

研究生阶段，学生将有机会放眼世界。除了深入研究电影的历史、艺术，以及跨国别文本之外，学生还有机会接触到来自世界各地的艺术家。与本科阶段类似，电影专业邀请业界知名人士与学生座谈，包括著名导演阿巴斯·基亚罗斯塔米（Abbas Kiarostami）和摄影师维尔莫斯·日格蒙德（Vilmos Zsigmond）；同时，电影专业也为研究生提供了前往布拉格电影学校FAMU学习深造的机会，还有前往意大利博洛尼亚学习电影制作与意大利电影研究的机会。学生在研究生阶段将至少完成3部影片的拍摄制作，并交由教师评审，毕业后将获得美术硕士学位。

网址：www.syr.edu

94

斯坦福大学艺术与艺术史系

斯坦福大学（Stanford University）创立于1891年，位于全美最具创造活力和文化多元性的加州湾区（Bay Area）南部的帕拉阿图（Palo Alto），占地面积超过8000亩，是全美乃至全球顶尖的私立研究型大学。2016年数据统计，全校共有教员2153人，有20位诺贝尔奖获得者在校任职；在校本科生6994人，研究生9128人，师生比为1∶4。根据2017年US News高校排名，斯坦福大学名列全美第5位，全球第4位；就专业排名来说，斯坦福的所有7个学院均在全美名列前茅，其中，商学院、法学院、医学院（研究方向）和工程学院均排名全美第2位，教育学院则名列榜首。

斯坦福大学的电影类专业隶属于人文与科学学院下的艺术与艺术史系，该系下设5个专业方向，分别为艺术史（提供本科、硕士和博士学位）、艺术实践（提供本科以及美术硕士学位）、设计（提供美术硕士学位）、纪录片（提供美术硕士学位），以及电影与媒体研究（提供本科学位）。学生在本科阶段可申请电影与媒体研究专业，该专业

建议学生在大一和大二学年参加电影研究与视觉艺术的导论课程，并且要求学生修一门电影与视频制作基础课程。

斯坦福大学的研究生专业采取精英教育模式，因此每年每专业招收的学生极少，比如纪录片方向硕士全球每年仅招收 8 人；而艺术史方向的研究生仅招收硕博连读学生（学制 5 年），全球每年仅招收 7 人，且采取宁缺毋滥的原则。招生人数之低必然意味着申请者激烈的竞争，但另一方面，获得录取的学生必是专业内的佼佼者，学校也会提供相当数目的奖学金。比如纪录片方向的研究生所获得的奖学金至少足以支付第一年的学习费用（学制 2 年）；而艺术史方向博士生获得的资助更为慷慨，除了奖学金以外，学生还可申请担任助教或研究助理，并获得补助，甚至学院还会报销学生进行个人研究的差旅费用。

斯坦福大学艺术史方向的教师拥有雄厚的学术背景和实力，他们不仅在电影领域卓有建树，更在其他艺术门类的研究领域享有盛誉，比如系主任亚历山大·奈莫洛夫（Alexander Nemerov）是著名诗人霍华德·奈莫洛夫之子，是近现代美国艺术史的专家；文以诚（Richard Vinograd）教授在中国史研究领域享有盛名；理查德·梅耶（Richard Meyer）教授则主要研究 20 世纪美国艺术史、审查，以及性别研究，其著作《法外再现：20 世纪美国艺术中的审查制度与同性恋现象》（*Outlaw Representation: Censorship and Homosexuality in Twentieth-Century American Art*）获得了史密森美国艺术博物馆（Smithsonian American Art Museum）的杰出学者奖励。

斯坦福大学的电影类专业的本科教学并不像其他院校一样倾向于

创作，而是更关注理论及历史研究；纪录片方向的硕士课程虽然偏向实践，但因其录取率过低，从"性价比"上来说也不如其他知名电影院校有吸引力。不论是纪录片方向的硕士还是艺术史方向的博士，学生毕业后的选择更倾向于理论研究（如在高校谋求教职），而非专注创作。

网址：art.stanford.edu

95
德保罗大学电影专业

德保罗大学（DePaul University，简称 DPU）创立于 1898 年，是美国知名的研究型私立大学。学校位于伊利诺伊州芝加哥，分为林肯公园校区（Lincoln Park Campus，教育学院、人文和社会科学院、科学与健康学院、音乐学院以及戏剧学院所在地）、卢普校区（Loop Campus，商学院、法学院、新型学习学院、传播学院，以及计算机与数字媒体学院），以及位于郊区的 3 个卫星校区。根据 2017 年度 US News 全美大学排名，德保罗大学排名第 124。尽管综合排名不高，但部分专业仍在全美名列前茅，比如该校的游戏设计专业便颇有名望；而在艺术方面，德保罗大学的电影专业入围了《好莱坞报道》2014 年度全美 20 所顶尖电影院校，戏剧专业则入围了 2015 年度 25 所顶尖戏剧院校。

德保罗大学的电影专业隶属于传播学院，但学生可以学到广播、电视、电影，以及新媒体等不同领域的知识。根据学生的兴趣，该专业学生可学习以下课程：摄影与照明、数字电影制作、纪录片制作、

剪辑、电影研究、电影史、国际传播、媒体与文化研究、动效设计、图片新闻、广播、剧作，以及电视制作。德保罗大学拥有绿幕摄影棚、控制室、剪辑套件，以及数字设备可供学生实践。另外，该专业设有5年制本硕连读课程。在研究生阶段，传播学院下设的传播与媒体方向硕士分为4个方向，其中的媒体与电影研究方向旨在让学生理解电影、电视以及数字媒体领域的文化与社会影响，其课程包括上述领域的历史观以及研究方法论。该方向研究生更加注重理论研究而非创作实践，因此对于有志于继续申请博士项目的学生具有吸引力。但很遗憾，德保罗大学并不具备相关专业的博士项目。

 相对于同州的西北大学，甚至是同城的芝加哥大学以及芝加哥艺术学院，德保罗大学的电影专业竞争力不强，但申请起来则相对轻松，本科阶段要求国际学生托福成绩达到80分，单科成绩不低于17分即可；研究生阶段要求托福成绩不低于96分，单科成绩不低于22分。德保罗大学的传播学院位于市区内的卢普校区，为学生与其他学校的交流提供便利。

 网址：www.depaul.edu

96
伊萨卡学院传播学院

伊萨卡学院（Ithaca College）创立于1892年，位于纽约州的伊萨卡市，校园占地面积757亩，是一所综合性私立大学。根据2016年统计，伊萨卡学院共有本科生6221人，研究生457人；全职教员513人，兼职教员226人。伊萨卡学院建立初期为伊萨卡音乐学院（Ithaca Conservatory of Music），发展至今已拥有5个学院，包括商学院、罗伊·H.帕克传播学院、健康科学与人类机能学院、人文与科学学院，以及音乐学院。伊萨卡学院的音乐学院在全美享有盛名，学院也入围了《好莱坞报道》2015年度全美25所顶级电影院校。

伊萨卡学院的电影专业隶属于传播学院，本科阶段相关专业包括电影与图片摄影（理学士），纪录片研究与制作（文学士），电影、图片摄影与视觉艺术（美术学士），以及电影、电视与新媒体写作（美术学士）。除电影专业外，学院还有电视与广播专业以及新媒体专业。学院比较强调电影专业学生的创作实践能力，并于2008年成立了帕克独立媒体中心（Park Center for Independent Media），用以挖掘学

生潜能,并资助学生制作独立作品;另外,学校的报纸、广播和电视台也为学生提供了丰富的实践机会。伊萨卡学院在洛杉矶设有教学设施,学生可在此进行长达一学期的实习;除此之外,学院在伦敦和纽约的教学设施也为学生实习提供了便利。

传播学院的研究生专业下设两个方向,分别是传播创新(理学硕士)和图片文本(美术硕士)方向。其中,前者主要涉及传播学内容,后者则主要面向图片摄影方向的学生。伊萨卡学院没有与电影专业十分相关的研究生课程。

伊萨卡学院的传播学院最近才引起人们的关注,主要是越来越多来自该学院的人才开始在电影及其他娱乐产业崭露头角,比如迪士尼公司 CEO 鲍勃·艾格尔(Bob Iger)便毕业于该校;但相对于电影类专业,传播学在该校更为强势。

网址:www.ithaca.edu

97

萨凡纳艺术与设计学院

萨凡纳艺术与设计学院（Savannah College of Art and Design，简称SCAD）创立于1978年，位于佐治亚州的萨凡纳，是全美最大的艺术学院，也是全球最大的艺术学院之一。根据统计，学校共有教员720人，学生11973人，其中本科生9695人，研究生2278人。除了位于萨凡纳的校区之外，学院还在同州的亚特兰大、法国的拉科斯特，以及中国香港设有校区。

萨凡纳艺术与设计学院设有超过40个专业，几乎涵盖了当今艺术与设计的全部领域。其中与电影和电视有关的专业有：动画（美术学士、文学硕士和美术硕士）、电影研究（文学硕士）、戏剧写作（美术学士和美术硕士）、电影与电视（美术学士、文学硕士和美术硕士）、表演艺术（美术学士和美术硕士）、艺术设计（美术学士、文学硕士和美术硕士）、声音设计（美术学士、文学硕士和美术硕士）、电视制作（文学学士），以及视效（美术学士、文学硕士和美术硕士）专业。电影类专业主要集中在萨凡纳校区，电视类专业则位于亚特兰大。

除了极少数专业如电影研究或艺术史等为理论研究专业，萨凡纳艺术与设计学院的绝大多数专业更加强调学生的创作实践能力。学院在萨凡纳拥有三座总面积达 22000 平方英尺的摄影棚，每座摄影棚均包括有声电影摄影棚、绿幕摄影棚、照明设备、后期制作设配，以及多用途录音设备。这些设施为电影和电视专业学生提供了绝佳的拍摄创作机会，帮助学生成长。另外，一年一度的萨凡纳电影节也为学生提供了与电影大师面对面交流的机会，学生们将有机会参加各种各样的讲座和研讨会，与专业的导演、演员，以及制片人进行交谈，并观摩和学习来自世界各地的、最新创作的影视作品。学院与全球多家知名企业（如谷歌、Facebook，以及可口可乐等）建立了合作伙伴关系，学生借此获得了广阔的实习机会，学院的毕业生也更受这些合作伙伴公司的认可。

网址：www.scad.edu

98

瑞格林艺术设计学院电影专业

瑞格林艺术设计学院（Ringling College of Art and Design）成立于1931年，位于佛罗里达州萨拉索塔，是美国公认最好的，也是最具创新性的视觉艺术学院，并且是艺术方面应用技术的领导者。该学院所设专业包括广告设计、艺术与设计商业、计算机动画、创意写作、电影、美术、游戏艺术、图形设计、插画、室内设计、动效设计、绘画、摄影与成像，以及视觉研究。

瑞格林艺术设计学院只有本科专业，电影专业毕业生可获得美术学士学位。考虑到学院本身规模较小，电影专业没有细分任何方向，学生将在本科四年时间中学习有关电影制作和史论的多方面知识。电影专业学生的第一年将从基本的色彩与绘画学起，并学习2D、3D，乃至4D设计的基本理论与技巧；第二年则进入更为细化的电影学习，包括摄影、剪辑、艺术设计、声音设计、剧作，以及导演课程；第三年，学生将开始尝试拍摄制作自己的数字电影，并开展相应的实习活动；第四年，学生将以合作的方式完成毕业作品（即拍摄制作数字电

影），并通过论坛、研讨会以及工坊的模式研究探讨电影的观念、艺术与技术。

瑞格林艺术设计学院强调培养电影专业学生实践与创作能力，为此，学院在2010年创设了摄影棚实验室（Studio Lab）项目，将业界专业人士请进校园，与学生合作完成电影项目，并分享行业经验。除此之外，学院将建成摄影棚和后期制作综合体，是萨拉索塔地区首个专业摄影棚，该综合体面积达30000平方英尺，为学院学生创作提供了极大便利，也将吸引更多行业人士前来与学生分享知识与经验。

网址：www.ringling.edu

99

杜克大学电影类专业

杜克大学（Duke University）创立于 1838 年，位于北卡罗来纳州达勒姆，占地面积 8470 亩，是世界知名的私立研究型大学。据 2015 年度数据统计，杜克大学共有本科生 6485 人，研究生 8465 人，教员 3428 人。根据 2017 年度 US News 大学排名，杜克大学位列全美第 8 位，全球第 20 位；在专业方面，杜克大学的商学院（第 12 位）、法学院（第 11 位）和医学院（第 8 位）在全美名列前茅，人文科学（如经济、历史和政治等）和公共事务专业也享有盛誉。

杜克大学的电影类专业隶属于艺术与科学三一学院（Trinity College of Arts & Science），相关系所包括：艺术、艺术史与视觉研究，活动影像艺术（仅授证书），创意写作（辅修），纪录片研究（仅授证书），以及实验电影与纪录片艺术（美术硕士）。其中，艺术、艺术史与视觉研究下设研究方向广泛，强调学生对多种不同的艺术形式进行历史和理论层面的研究与实践，并提供学士、硕士和博士的相关学位。活动影像艺术专业号召学生对电影以及新媒体艺术的历史、理

论和技术进行研究，同时也为学生进入相关行业提供机会、工具和资源。杜克大学的纪录片研究中心是全美第一所专门研究美国纪录片创作与研究的机构，相对地，实验电影与纪录片艺术系则更倾向实验电影与纪录片的创作。

总体来说，杜克大学的电影类专业偏向理论研究较多，由于学校本身在人文学科的积淀，其艺术史与媒体研究领域具有雄厚实力，为学生提供艺术史与视觉文化方向的博士学位，以及数字艺术历史与计算机媒体方向的艺术硕士学位，另外学生还有机会获得法律与艺术史方向的双学位（分别为法学博士和艺术硕士）；但在实践创作方面，杜克大学相对其他知名电影院校来说竞争力并不强。作为世界名校，杜克大学对艺术史方向的博士申请者要求颇高，比如在语言方面要求申请者流利掌握两门外语（非英语）或编程语言。

网址：duke.edu

100

芝加哥艺术学院电影专业

芝加哥艺术学院（School of the Art Institute of Chicago，简称 SAIC）创立于 1866 年，初建校时名为芝加哥设计学院（Chicago Academy of Design），是美国声望最高的私立艺术学院之一。据 2015 年数据统计，学院共有学生 3590 人，其中本科生 2842 人，研究生 748 人；全职教员 153 人，兼职教员 693 人。学院曾在哥伦比亚大学《国际艺术》杂志发起的调查中被全美艺术批评家评为美国最具影响力艺术院校。在 2017 年度 US News 全美大学排名中，芝加哥艺术学院的美术专业排名全美第 4 位。

芝加哥艺术学院并没有传统意义上的校园，其主要建筑群位于芝加哥中心最繁华的卢普（Loop）区，由七栋建筑组成，另外两栋建筑则紧邻该区。因此，学院也宣称："城市就是我们的校园。"的确，当学生漫步在芝加哥历史悠久的剧院区时，学院的基恩·希斯科尔电影中心（Gene Siskel Film Center）便坐落其中；另外，藏品丰富的芝加哥艺术学院（Art Institute of Chicago）和菲尔德博物馆（Field

Museum），令人目眩神迷的阿德勒天文馆（Adler Planetarium），以及历史悠久的芝加哥抒情歌剧公司（Lyric Opera of Chicago）也都在学院周边。

芝加哥艺术学院的电影专业隶属于电影、视频、新媒体与动画系，除了电影方向外，该系还包含视频、装置艺术、新媒体、动画，以及写实文学五个方向。本科阶段的课程设置以不同的主题和类型进行分类，帮助学生探索不同媒体领域的理论与历史；另外，学院也提供专业课程教授学生关于电影、视频艺术、装饰艺术、新媒体艺术，以及动画等领域的创作技巧。学生毕业后将获得美术学士学位。

学院并没有设立专门的电影专业硕士项目，但其他门类的艺术硕士和美术硕士同样认可电影专业本科生申请，而且相对其他艺术院校与综合类院校来说，芝加哥艺术学院提供的硕士门类更为丰富。其中，艺术硕士适合电影专业学生申请的方向包括艺术管理与政策、艺术教育、艺术治疗与咨询、现当代艺术史，以及视觉艺术与批判性研究等方向；美术硕士则包括摄影棚和写作两个方向。

网址：www.saic.edu/index.html

附 录

中国香港、台湾地区院校

台湾艺术大学电影学系

台湾艺术大学简称"台艺大",成立于1955年,位于台湾新北市板桥区浮洲地区,校训为"真善美",前身依序分别为艺术学校、台湾艺术专科学校(简称"艺专")、台湾艺术学院(简称"艺术学院"),是台湾最早成立的艺术专科学校,拥有王童、侯孝贤、李安等知名校友。台艺大分为美术学院、设计学院、传播学院、表演艺术学院、人文学院五个学院。其中电影学系隶属于传播学院。

电影学系前身为1955年建校伊始设立的话剧科,作为该校总共的三科之一;次年话剧科更名为影剧科;1981年将影剧科细分为戏剧、电影二科;1994年,该校改制为台湾艺术学院,电影科也升格为电影学系;2001年,艺术学院改制为台湾艺术大学,具有深厚历史传承的台湾艺术大学电影学系从此定名。如今,电影学系包括本科和硕士两个层次的学科教育,旨在培养电影创作和从事影像文化学术理论研究的人才,借由不断涉猎影视媒体新科技及因应国际影像生产创作之趋势,培养电影艺术与新兴科技之整合应用人才。该系分为创作和理论

研究两个领域,课程的编排与师资都按这两个领域划分。学生在一、二年级时不分组,到三年级时,学生便以修课来划分"创作组"或"理论研究组"来专注于某一领域的学习与训练。

目前电影学系共有9名专职教师及29名兼职教师,该系教师的研究领域涉猎广泛,包括台湾电影、华语电影、欧洲电影、纪录片、日本电影、电影技术、动画电影、电影美学、实验电影、性别电影等。该系现任系主任为廖金凤先生,研究领域主要为华语电影,特别是台湾本土电影,著有《消逝的影像:台语片的电影再现与文化认同》《电影指南》《寻找电影中的台北:1960s—1990s》《少时影视帝国:文化中国的想象》等多部作品,并有多部翻译作品。

台艺大电影学系举办"国际学生电影金狮奖"影展活动,也推选同学的影片参加戛纳影展、威尼斯影展、以色列影展、俄罗斯影展等国际知名的学生影展,希望能拓宽学生的见识与事业,也能了解现今国际电影的状况。

网址:ntua.edu.tw

台湾世新大学广播电视学系

世新大学（Shih Hsin University，简称 SHU），简称"世新"，1956年创立于台北市文山区木栅沟子口，是一所私立大学。校训为"德智兼修、手脑并用"，前身依序分别为世界新闻职业学校、世界新闻专科学校与世界新闻传播学院，是台湾首创电影科的学府之一，拥有张毅、柯一正、徐小明、李烈等知名校友。世新大学设有新闻传播学院、管理学院、人文社会学院及法学院四个学院。广播电视电影学系隶属于新闻传播学院。

该系于1962年开办之初，名为广播电视科（简称"广电科"）。1991年世新改制成学院，广电科与电影科合并为视听传播学系，如今发展为一个包含三个组（广播组、电视组及电影组）、四个学制，一千多名学生的大系，其规模台湾通领域科系中最大，不但历史最悠久，在业界拥有的校友人数也最多。

如今广播电视电影学系包括本科和硕士两个层次的学科教育。本科教育下电影组的课程架构理念旨在培养电影制作和营运人才。为培

育电影制作人才，该组必修课程规划有传播基础理论课程、广电理论核心课程、电影理论核心课程、电影实务核心课程四类。此外，为使学生能聚焦在电影理论与实务导向的能力，该组选修课程的设计则分为电影理论课程与电影实务课程两类；硕士教育目标在于培养对媒体具有自主、多元思考精神的独立制作人才。硕士班课程分为理论核心课程、独立创作研究课程、影音制作课程三大主轴。硕士在职专班则以理论研究为主。

网址：www.shu.edu.tw

台北艺术大学电影创作学系

台北艺术大学是一所私立大学,简称"台北艺大""北艺大""北艺"。该校成立于1982年,前身为艺术学院,历经三次迁徙才于1991年落脚于今日台北市北投区的关渡校区。校训为"依于仁、游于艺",拥有阎鸿亚、吴倩莲、许芳宜等知名校友。

艺术学院于2001年更名为台北艺术大学,并成立音乐、美术、戏剧、舞蹈及文化资源五个学院。电影与新媒体学院成立于2009年,包含电影创作学系、新媒体艺术学系与动画学系。电影创作学系前身为电影创作研究所(设立于2003年),2010年电影创作学系学士班成立,电影创作研究所调整为电影创作学系硕士班。该系学士班的创立宗旨在于培养电影产业急需的表演、摄影、录音、剪辑、美术、特效等领域的专业人员。硕士班分为编剧、导演、制片三个教学分组招生,针对学士后且已有电影制片、导演或编剧经验的人士,使其接受完整而先进的电影制编导高等教育,成为未来台湾电影的重要制片、编剧、导演创作人才。

目前电影创作学系聘有包括李道明、王童、陈湘琪、李启源、沈圣德、张展、阎鸿亚、徐华谦、杨宗颖、任凡祈（Randy Finch）等专任师资 10 人，并聘有包括焦雄屏、廖庆松、易智言、杨雅喆等在内的兼任师资 30 人。

北艺大电影创作学系从 2007 年开始举办"关渡电影节"，每届电影节除以不同国家为主题，举办观摩影展节目外，也同时邀请全世界各知名电影学校到校交流。经过多年经营，关渡电影节已然成为关渡淡水一年一度的电影盛宴。

网址：www.tnua.edu.tw/main.php

香港演艺学院电影电视学院

香港演艺学院（The Hong Kong Academy for Performing Arts，简称HKAPA）于1984年成立，是亚洲首屈一指的表演艺术高等学府，也是香港唯一专门培养演艺人才的学院。除设立在湾仔的本部外，位于薄扶林的伯大尼修道院自2007年起，也成为香港演艺学院电影电视学院的校舍所在地。香港演艺学院凭借其融汇中西、多元炳蔚的优势，发挥其协和艺坛、洽同社群的伙伴关系，为学生提供创新、跨学科与明察全球的优质教育。从该校曾经走出过吴宇森、周润发、黄秋生、刘德华等电影名人。香港演艺学院提供学士课程与实践为本的硕士课程，专业范畴包括舞蹈、戏剧、电影与电视、音乐、舞台及制作艺术、中国戏曲。其中，位于百年历史建筑伯大尼修道院的电影电视学院旨在成为卓越的影视专业教育中心，以反映及影响本地电影电视业的创作。

电影电视学院（Film & TV）隶属于舞台及媒体艺术学院（College of Theatre and Media Arts），该学院包括电影电视学院、戏剧学院、

舞台及制作艺术学院三个分学院。电影电视学院创立于1996年9月，目前拥有电影电视艺术学士及电影制作艺术硕士两个层次的学位教育。其中，电影电视艺术学士学位教育为期四年，课程的第一年，学生需修读包括制作管理、编剧、导演、摄影/灯光、剪接及音响等所有六门专修课程。第二年，收缩范围，选修其中三科。第三年，经筛选后修读其中两科，到最后一年，则集中为一科主修。学院希望以这种学习方式使学生从专业角度了解电影电视各方面的制作方法，夯实基础，并使学生们在不同的体验中真正寻找到自己最擅长及最感兴趣的专业。

电影制作艺术硕士教育分全日制及兼读制两种，全日制为期两年，兼读制为期3—4年。该课程面向电影相关课程毕业生或已具备电影拍摄或制作经验者提供更深化的学习，使他们更进一步探讨今时今日电影创作所必然面对的有关实际操作、电子技术、知识和美学上的各种问题。修毕课程的毕业生们除获颁授艺术硕士学位外，还将拥有宝贵的实战制作经验、由一群志同道合者组成的未来班底，以及在一部剧情长片里担任主创人员的资历和名衔。

目前，电影电视学院共有12位教员，其院长为香港影视导演、影评家舒琪先生，舒琪是香港著名的电影人，其创作的主要作品包括《老年够骚》《风月》《北京杂种》《龙虎门》等，并著有《许鞍华的越南三部曲》《六十年代粤语电影回顾：1960—1969年》《香港战后国、粤语片比较研究：朱石麟、秦剑等作品回顾》等电影研究著作，此外还写作了《中国美少年》《天安门演义》等小说。

此外，电影电视学院还经常举办知名电影制作者与学生的交流活

动，到访艺术家包括奉俊昊、是枝裕和、冯小刚、陈国富等。该学院学生还经常拍摄短片作品，并外出参加电影交流等活动。

网址：www.hkapa.edu

香港浸会大学电影学院

香港浸会大学（Hong Kong Baptist University，简称HKBU）是一所具有基督教教育传统的大学。该校创立于1956年，当时为一家私立的高等学府。自创校以来，浸大一直秉承"全人教育"的办学理念，奉行基督精神，为年青一代提供优质的专上教育。2010年，泰晤士高等教育全球大学排名中香港浸会大学排名第111位，同时，在亚洲大学排行榜中位列第13位。香港浸会大学坐落于九龙塘和观塘，校园分为四部分，分别位于窝打老道启用的"善衡校园"、位于联福道的"逸夫校园"及"浸会大学道校园"，以及位于观塘为前皇家空军军官俱乐部的"启德校园"。此外，持续进修学院在心结沙田石门设有"石门校园"。

浸会大学自20世纪70年代初便开始开办电影及电视学科，隶属于浸会大学传理学院（School of Communication）。70年代末，在制作课程的基础上，锐意开设电影理论、历史、批评及美学课；80年代，创办香港高等教育史上首间数码图像教研室；1991年成立电影电视

系，先后开设了本科、硕士、博士及艺术硕士课程；2009年电影电视系升格为"电影学院"（Academy of Film）。

如今，浸大电影学院包括电影专业课程（专科）、电影电视专业（本科）、电影与媒体艺术（本科）、新媒体及影视创意文学写作专业（本科）及电影电视与数码媒体艺术硕士三个层次的学位教育，面向香港及国际范围。该学院共有50位专业教师及客席讲师，其中电影学院院长为香港电影学者叶月瑜教授，研究领域主要为华语电影，特别是香港电影及台湾电影，曾出版《台湾电影百年漂流：杨德昌、侯孝贤、李安、蔡明亮》《华语电影工业：新历史与新方法》等多本著作。为支持学生实现拍电影的理想，一展所长，电影学院还于2014年11月成立了点子电影工作室（studio i），从学生中间筛选精彩的"点子"，并提供包括资金、知名电影人的指导、拍摄器材及制作设备等各方面的全面协助，支持学生拍摄剧情片及微电影。电影学院的学生的电影短片曾多次获得全球华语大学生影视奖、金鸡百花电影节短片学院奖、中国大学生微电影节、北京大学生电影节等多个电影节的多个奖项。

网址：www.hkbu.edu.hk

百位电影学者名录

澳大利亚(Australia)

1

芭芭拉·克里德(Barbara Creed)

芭芭拉·克里德毕业于莫纳什大学和拉筹伯大学。她的博士论文涉及恐怖片、女性主义以及精神分析。她的论文在1993年被劳特利奇出版社出版,书名为《可怕的女人味:电影、女性主义、心理分析》,该书曾经再版5次,最近又被翻译成韩语。

她的研究领域包括当代电影、超现实主义电影、女性主义和精神分析理论、达尔文理论对于电影的影响、电影中的人类权力和人类/动物研究。2009年出版了《达尔文的银幕:电影中的进化美学,时间和性的呈现》(Darwin's Screens: Evolutionary Aesthetics, Time and Sexual Display in the Cinema)和《阳具的恐慌:电影、恐惧和原始的隐秘》(Phallic Panic: Film, Horror & the Primal Uncanny)。她还同其他人联合编辑了《身体交易》(Body Trade: Captivity, Cannibalism and Colonialism in the Pacific)和《亲爱的别开枪》(Don't Shoot Darling: Women's Independent Filmmaking in Australia)。芭芭拉·克里德对于恐怖片以及女性主义有着深入的研究,芭芭拉·克里德的文

章《阴暗的欲望》(Dark Desires，1993)认为恐怖片有两种类型：头一种探讨男人渴望被阉割以便成为女人的欲望；第二种，将男人的阉割欲望当作男性的死亡愿望的一部分。芭芭拉·克里德仔细研究了像《我唾弃你的坟墓》和《明火执仗的复仇》这样的强奸复仇影片。她认为恐怖电影里游移的主体位置和模糊的性格界限，演绎了男性主体对母亲与女性身体特有的既迷恋又厌恶的复杂情绪。在对"性别幻想类型电影"的讨论里，芭芭拉·克里德并不关注历史的特殊性问题，而是追索它们的精神分析起源与神话原型。

她的文章已经被翻译成多国不同的语言，包括瑞典语、意大利语、俄语、日语和德语。而且她也已经被很多海外的大学邀请去做讲座，包括牛津大学、曼彻斯特大学、兰卡斯特大学、夏威夷大学等，另外，还被邀请到英国电影学会和弗洛伊德研究所进行讲座。她还担任澳大利亚研究委员会的国际顾问。芭芭拉·克里德还启动了一项关于人权和动物伦理的研究网络，网站地址是 www.humananimal.arts.unimelb.edu.au，在网站上有关于该项目的更加详细的介绍。

2

安吉拉·莱德利安妮丝（Angela Ledalianis）

安吉拉·莱德利安妮丝，墨尔本大学电影学教授，1998年获得墨尔本大学博士学位。她的研究兴趣主要有电影史、电影理论、类型研究（尤其是恐怖片和科幻片）以及当代娱乐工业与电影、视频游戏、电视、漫画、主题公园的结合所产生的新的意义。

她出版的作品有《新巴洛克美学和现代娱乐》（Neo-baroque aesthetics and contemporary entertainment）、《科幻电影经验》（Science Fiction Experiences）、《恐怖的感官：媒体和感觉》（Horror Sensorium: Media and the Senses）、《现代漫画超级英雄》（The Contemporary Comic Book Superhero）。在《新巴洛克美学和现代娱乐》一书中，她将今天的电影、电脑游戏、漫画和主题公园景点纳入到一个美学—历史的语境下讨论，并且利用巴洛克式的框架丰富了我们对于现代娱乐媒体的认知和理解。她认为新巴洛克美学不仅是对于自身艺术史的重复和模仿，而是科技和经济发展的结果。新巴洛克时期利用光、声和文本等新的科技方式表达了20世纪末21世纪初的美学认识。《现代

漫画超级英雄》一书中，她对于现代漫画超级英雄进行了一个源头的研究，还考察了在电影和电视中超级英雄形象的变化。

另外，她还在许多杂志和期刊上发表了许多文章，并且担任《动画：一个跨学科杂志》(Animation: an Interdisciplinary Journal) 的副主编，在2004年至2013年作为国际维多利亚画廊的受托人。她现在的研究针对随着机器人科技的进步，娱乐媒体所扮演的重要角色的变化。

3

阿尔伯特·莫兰（Albert Moran）

阿尔伯特·莫兰教授从事银幕学的教育工作已达四十年。他出生在都柏林，从澳大利亚的悉尼大学、拉筹伯大学、格里菲斯大学获得学位。他的学术产出包括以个人或集体方式创作或编撰的 30 本书，以及超过 100 篇审阅的论文。大多数最近的出版专著包括全球电视新浪潮和与人合编的文集《文化改编》（*Cultural Adaptation, Routledge 2010*），他引领了澳大利亚的电影电视史学批判性分析的先锋，并且建立了全球电视的研究模式这个领域。他的关于澳大利亚电影大亨雷哲·格伦迪（Reg Grundy）的传记著述在 2013 年出版，同时还有一本与人合编的《看电影》（*Watching Films*）。作为澳大利亚人文学院的荣誉院士，他在银幕学与出版学方面特别专业。

他的《跨越亚洲的电视：电视产业、节目模式和全球化》（*Television Across Asia: Television Industries, Programme Formats and Globalization*）一书考察了电视节目模式之间的交易，这是一个在全球化文化背景下至关重要的成分。本书考察了在这些节目模式中有多少交易流量，这

些流量的主导方向，以及对所包含区域和区域作为一个整体的经济文化意义。它显示了新技术、放松管制、私有化和经济衰退是怎样加剧亚洲各大电台之间的竞争的。另一本书《读解全球电视节目模式》（*Understanding the Global TV Format*），关于近些年的发展见证了在全球电视系统的节目模式改编中令人震惊的增长趋势。在由日益增长的私有化服务和新技术所带来的多渠道集群的新市场条件下，成功的流行节目的改编以一种有规律的方式从一处扩展到另一处。因此，不同国别的电视节目版本《老大哥》（*Big Brother*）和《流行偶像》（*Pop Idol*）仅仅是正在发生的事件中的一部分。一篇题为《重现当地内容：亚洲及太平洋地区的节目改编》的论文关注日渐增长的亚太地区的电视节目流动率，利用一项为期三年的十一个国家的研究发现，它认为，节目模式的活动是对于低成本内容的需求和当地内容的转变的双重催化下的结果。重塑的节目模式是一种经济和文化上双保险的方式，亚洲的媒体制片人已经加入了国际电视节目交易的领域。

4

露丝·瓦塞(Ruth Vasey)

露丝·瓦塞是弗林德大学文学与媒体专业的教授。她的学术生涯始于对戏剧和比较文化的兴趣。她曾在新南威尔士大学研究戏剧,并花了四年时间在夏威夷大学东西方研究中心研究亚洲戏剧和音乐,同时还负责过夏威夷电影节的选片工作。在回到新南威尔士大学之后,她依旧从事电影研究工作。英联邦奖学金支持她在英国进行博士研究,在那里她重点研究了好莱坞与国际观众的关系。她有关这个问题的著作在1997年赢得了国际知名的"Kraszna-Kraus"电影图书奖。目前她已经发表了大量有关社会历史和审美问题的美国电影的论文专著。

在其著名论著《根据好莱坞的世界:1918—1939》中,露丝·瓦塞提出了好莱坞是怎样使世界趋同的这一问题。这部著作引起了巨大的反响,同时吸引了众多致力于国族电影与国族身份认同研究的教授的目光,以及同样对于审查历史和美国电影制片人与发行人协会(MPPDA)感兴趣的学者。

在两次世界大战中最醒目的文化机构就是好莱坞，其电影产业试图去满足不同文化、宗教和政治倾向的全世界的观众。这本书展示了好莱坞工业的自我调节是如何影响电影内容的，并使其在尽可能多的市场条件下适销对路。在这一过程中，好莱坞创造了一个特异的世界景观，这个世界既富有魅力又具有异国情调，但奇怪的是，视野同时也很狭窄。

露丝·瓦塞展示了美国电影制片人与发行人协会（MPPDA）通过实践这样的策略作为产业生产代码，是如何保证国内外电影的发行在审查和消费者的抵制均最小化的情况下进入市场的。通过利用MPPDA的档案、制片厂的记录、专业性报纸以及美国商务部的记录，露丝·瓦塞揭露出MPPDA影响电影中性、暴力、宗教、国内外政策、联合资本主义、少数族裔以及特殊阶层的行为的呈现方式。

露丝·瓦塞是第一位完整地记录全球市场的需要是如何影响电影内容的以及创造电影中同一化的社会和人种特征图景的学者。她揭露出剧本与实际操作中那些生动的部分，这些部分由于存在可能冒犯国外市场的内容，在电影生产过程中或之前被弃用。她的讨论中的最迷人的部分在于，讲述了好莱坞电影经常性的使用一些虚构的国家作为故事讲述的地点的原因：这也许是出于商业政策的精心考虑，避免对于现实中存在的国家的真实描述。

在其参与编撰的《电影审查与美国文化》中，从早期对于镍币影院中演出的"不检点"的公愤开始，美国民众一直对于电影传播的力量表示忧虑。本书中的十一篇论文考察了近一个世纪以来对于电影中性、罪案、暴力、宗教与种族呈现的抗争，揭露出净化银幕的努力反

映出的深层的社会与文化的分立。与众多编者一道，他们弄清楚了审查不仅仅是对于"不检点"的一种反射性动作。不管审查保护了脆弱还是抑制了创造性，它都是更加广泛的文化战争的一部分，这种战争随着美国民众试图接受市场与他们生存的复杂多元的社会环境的变化而阶段性地爆发。

意大利（Italy）

5

弗朗西斯科·卡塞蒂（Francisco Cassetti）

　　弗朗西斯科·卡塞蒂，1942年生于意大利特兰托，在意大利卡托利卡大学获得文学学士。他的学术生涯始于热那亚大学的教育学院。1974年至1980年他在该校以副教授身份讲授电影史课程。在热那亚大学工作期间，卡塞蒂保持和卡托利卡大学传媒学院的合作。1979年他开始在卡托利卡大学的人文学院授课。1994年他成为里雅斯特大学教授，并在人文学院教授电影史课程。1997年卡塞蒂回到卡托利卡大学，任人文学院电影学教授，1998年至2002年，他同时担任该校的副教务长。2009年被任命为米兰三年展的策展人之一，策划媒介和电影部分。他现在是该校媒体与表演艺术系主任。

　　他的学术研究大部分是关于电影符号学的，包括风格、互文性、阐释等方面。在对电影和电视的隐含观众的广泛研究中，他利用一种原始的方法密切结合对媒体文本的分析和对现实观的人类学研究，解释了他的"交流沟通"的概念，正如2002年卡塞蒂的《电影和电视的交流沟通》（Communicative Negotiation in Cinema and Television）

一书中对这一概念的阐释。卡塞蒂主要的电影理论的书籍有《电影理论：1945—1990》(Teorie del cinema, 1945—1990)、《眼睛的世纪：电影、经验和现代性》(Eye of the Century. Film, Experience, Modernity)。他在后一本书中探索了电影在现代化语境下的作用以及后媒体时代电影的重构问题，分析了20世纪初电影的兴起带来的急剧转变。

卡塞蒂在其他国家的大学也兼职授课，他是法国新索邦大学的兼职教授，也是美国爱荷华大学传媒研究系的访问学者。他还在加州大学伯克利分校教意大利文化，同时也是耶鲁大学比较文学系和意大利语系的访问教授。弗朗西斯科·卡塞蒂这一意大利著名电影电视理论家，因为自己独到而深入的电影理论研究曾被克里斯蒂安·麦茨称为最好的"电影学阐释分析者"。

法国（France）

6

雅克·奥蒙（Jacques Aumont）

雅克·奥蒙，法国电影理论家，大学学者，1942年5月30日生于法国阿维尼翁（Avignon），现任教于巴黎新索邦大学电影学院，法国高等社会科学院（l'École des hautes études en sciences sociales），《电影》（Cinéma）杂志主编。1984年至今，奥蒙任教于巴黎新索邦大学电影学院，曾任视听研究中心（Centre d'études de l'image et du son）院长，1998年起任法国电影资料馆学院（Collège de la CInématèque Française）院长。

奥蒙是法国继电影符号学之后在视听理论发展上的重要学者，为电影理论的扩展做出了重要贡献。他以严谨而简约的大学理论风格著称，著作不长，但措辞严谨富有概括力，他写作、合著、编著的多部电影学教材，已成为今天法国高等电影理论教学中的通用教材。其中包括《电影美学》（L'Esthétique du cinéma）、《影片分析概论》（L'Analyse des films）、《电影与场面调度》（Le Cinéma et la mise en scène）、《电影理论与批评词典》（Dictionnaire théorique et critique

du cinéma）等。他的个人理论著述也很多，曾撰写《电影人电影理论》(*Les Théories des cinéastes*)，并在《论电影中的脸》(*Du visage au cinéma*）中阐述了电影影像的原始动机问题。另有《颜色导论》(*L'Introduction aux couleurs*）等著作，他的《论影像》(*L'Image*）是当代电影影像本体论方面的重要著作，被翻译成十多种语言。同时，雅克·奥蒙也是爱森斯坦和英格玛·伯格曼的研究专家，著有《爱森斯坦式剪辑》(*Montage Eisenstein*）和《伯格曼：我的影片是我形象的最好阐释》(*Ingmar Bergman, mes films sont l'explication de mes images*）等。

7

妮可·布莱内（Nicole Brenez）

妮可·布莱内曾任教于爱荷华大学（Iowa University）和蒙特利尔大学（l'Université de Montréal）。2011 年以来，她执教于法兰西大学研究院（l'Institut Universitaire de France）。电影分析的方法论是其主要研究领域，1989 年她在标题为"轻蔑周围"（Autour du Mépris）的博士论文中，引入了电影"借喻的纬度"（dimension figurative du cinéma）的分析，对两个有关电影的问题：借喻的发明和借喻的解决方式进行了研究讨论。1998 年，她开始致力于在电影自身中寻找分析的工具，这种研究方式贯穿于她对电影内在普遍理论的分析和研究。

妮可·布莱内开发了关于具象电影研究的一系列词汇。这些曾经广泛地出现于她的多部著作的词汇（计划图像、具象经济、具象人物分析、具象的发生等）现在已经被学术界所广泛承认和应用。2012 年，阿德里安·马丁专门就此理论出版了专著《每天都是最后一天：从阿甘本到布莱内的具象思考》，来阐释此理论下的相关话题。

妮可·布莱内曾专门深入研究了约翰·卡萨维茨、阿贝尔·费拉拉、让—吕克·戈达尔等人的前卫作品，并在历史研究的经验中绘出了电影研究的相关经验。

妮可·布莱内近期的出版著作包括《让·爱泼斯坦：诸多电影书写方式》（2008）、《阿贝尔·费拉拉：邪恶但却美丽的鲜花》（2008）、《电影批评》（巴黎新索邦大学出版社，2010）、《香特·阿克曼：睡衣采访》（2011）、《电影业和前卫时尚》（新社出版社，2012）等。

8

米歇尔·希翁（Michel Chion）

米歇尔·希翁，1947年1月16日出生于法国瓦兹省克雷伊（Creil de l'Oise），具体音乐（Musique concrète）作曲家与电影研究学者兼影评人。希翁曾在1971年至1976年以正式成员的身份加入音乐研究集团（Groupe de recherches musicales），也是巴黎第三大学电影与视听研究中心副教授，并在欧洲多家机构讲学，专注于视听关系研究。他曾获得（批评家协会颁发的）最佳电影图书奖，并因创作的视听作品而获得唱片大奖以及洛迦诺城市大奖（Grand Prix de la Ville de Locarno）。除了音乐作品外，希翁也出版过许多关于音乐与电影意象解析的书籍著作。

在完成了文学和音乐方面的学习后，希翁开始为ORTF（法国广播电视组织）工作。1970年，他在recherche组织服务，同时作为皮埃尔·莎菲的助手。1971年至1976年，他还是GRM组织的成员。

他还拟写了大量的关于影像和声音时间相互关系的文章，以此来阐释自己关于这方面话题的独到理论。

特别是 20 世纪 90 年代初出版于法国的《音频视觉》《电影的想象》等著作一直被评论界认为是在视觉媒体领域阐释声音与画面相互关系方面的最权威著作。他的这种理论经常被描述为最好地解释了关于艺术形式的两种不同语言之间的平衡和共同作用的理论，无论是从科技技术还是视觉美学的观点，这都是极具想象力的理论。

9

劳伦·柯立东（Laurent Creton）

劳伦·柯立东现在就职于巴黎三大（新索邦），他的主要研究领域包括管理战略、电影经济学、视听语言和数字多媒体等。他是巴黎三大 IRCAV（电影和视听研究中心）的主任，同时还是电影音响经济学研究中心的主任。

劳伦·柯立东教授的研究方向大多与电影、音响以及它们和产业之间的关系有关。例如，他常常感兴趣于电影和音响经济，经济电影院的历史，电影公共市场，电影和市场营销，电视、视听和通讯产业，艺术和文化领域的管理模式，城市和类型电影院等话题。

近年来，劳伦·柯立东教授负责了一系列与此相关的重要课题的研究工作。例如，负责国家电影中心的"电影节的业务策略"（1992—2012）研究计划；参与合作的国际电影研究项目"电影城"计划、巴黎三大（新索邦）与 FMSH 基金会的合作项目等。

劳伦·柯立东教授近年来出版著作包括《电影的经济》（阿尔芒·科林，2012）、《电影与策略，相互的经济依存关系》（PSN，

2012)、《生产商：创造性的财务问题》(新世界，2011)、《电影院情况和电影手法的经验》(阿尔芒·科林，2013)、《电影院，问题和挑战》(阿尔芒·科林，2013)、《手机和新创造》(阿尔芒·科林，2014)等。

10

让·杜歇（Jean Douchet）

让·杜歇出生于1929年1月，法国电影学者，研究范围是电影史、电影批判、电影写作和教学。早年学习哲学，后从事电影研究。

在完成了哲学学习的相关课程后，让·杜歇开始为政府宪报电影院工作，从1957年起，他还任职于卡耶尔电影院。在这期间，他和后来法国电影新浪潮的一大批先驱作者如侯麦、戈达尔、夏布洛尔、特吕弗等人建立了深厚的友谊。他在电影批评工作的方面有着超高的工作效率。他还是把许多诸如希区柯克这样的美国电影人介绍到法国的重要作者之一。此外，他还通过译介和介绍茂瑙、沟口健二、文森特·明奈利、黑泽明等人的作品来为后来的新浪潮电影运动提供精神支持。

让·杜歇教授的教学和研究工作在1969年至1985年达到高峰，在这之后他致力于扶持青年电影人。今天被人们熟知的弗朗索瓦·欧荣等人就曾接受过让·杜歇教授的扶持和指导。多年来让·杜歇教授始终坚持着电影资料馆的每周放映活动，并长期主持放映之后的观众

交流环节。同时他还主持着尼斯电影资料馆每月一次的放映活动及许多电影资料馆和电影研究俱乐部的各类放映和学术活动。

在2010年法国电影艺术中心纪念埃里克·侯麦的活动中,让·杜歇教授精心挑选了一部克劳德·夏布洛尔的讲述20世纪50年代侯麦和夏布洛尔在卡耶尔电影院共同工作情景的影片,获得了观众极其热烈的反响。

11

苏珊娜·里昂德拉—吉格
（Suzanne Liandrat-Guigues）

　　苏珊娜·里昂德拉—吉格，法国电影学者，意大利电影史专家，维斯康蒂、阿兰·雷乃研究专家。

　　苏珊娜·里昂德拉—吉格教授曾经参与了"思考电影""让—吕科·戈达尔的易如反掌""地平线之旅：维斯康蒂研究"等一系列重量级的研究计划，她是诸多关于雕塑美学和电影运动学等相互交叉学科方面的研究专家。

　　在戴高乐大学（里尔三大）研究教学期间，苏珊娜·里昂德拉—吉格教授出版了好几部有分量的电影研究著作。其中包括研究雅克·里维特和路奇诺·维斯康蒂的专著。在这方面，她是权威的专家。2006年她和让·路易·吕塔特共同出版了一本关于阿伦·雷乃的作者书写方面话题的著作。近年来苏珊娜·里昂德拉—吉格教授的研究重点进一步放在了西方电影，尤其是古典好莱坞电影之上，她曾出版和发表过一系列探讨霍华德·霍克斯和约翰·福特的作品的文章和专著。

苏珊娜·里昂德拉—吉格教授长期与让·路易·吕塔特合作进行学术出版工作。让·路易·吕塔特教授曾是里昂二十二大的文学专业学生,并曾在1996年至2001年在新索邦大学进行电影研究学习。他们两位在学术上的合作因为取长补短和相互激发,一直被研究界当作合作研究模式的良好典范。

12

弗朗索瓦·约斯特（François Jost）

弗朗索瓦·约斯特 1949 年 4 月 12 日出生于法国斯特拉斯堡（Strasbourg），现在就职于巴黎三大（新索邦）信息交流科学学院（sciences de l'information et de la communication）的媒体文化（Médiation Culturelle）方向，教授范围为：传播、文化、视觉研究、多媒体文化和媒体研究等。

1983 年，在完成"新小说"研究和问题叙事学等方面的研究课程后，弗朗索瓦·约斯特获得了博士学位。1976 年至 1978 年，弗朗索瓦·约斯特开始致力于编写和执导电影（六部剧本、三部电影）的工作。1985 年他获选为蒙彼利埃大学的教授，1989 年则成为巴黎三大教授。1993 年，他在巴黎三大主持了关于叙事和观看经验的研究项目。1997 年他成为 CÉISME（想象和媒体声音研究中心）的负责人。弗朗索瓦·约斯特曾经到访过世界上许多国家和地区（如蒙特利尔、巴塞罗那、蒙得维的亚、布宜诺斯艾利斯、布加勒斯特、阿雷格里港等）的高等院校进行访问教学工作，他还曾经长期任教于布拉格的

FAMU 机构。

弗朗索瓦·约斯特是法国教师和研究人员协会的会员，以及法国电影和视觉研究教学中心的副主任。同时还是国际视觉符号学会的副主任。

弗朗索瓦·约斯特教授近年出版的著作包括：《平庸的崇拜：从杜尚到现实的电视》（法国国家科学研究中心版，2013）、《美国的系列征兆》（法国国家科学研究中心版，2011）、《媒体和我们》（巴黎：BREAL，2011）、《宏达和迷幻的现实电视》（2009）等。

13

洛朗·朱利耶（Laurent Jullier）

洛朗·朱利耶，电影研究评论家，生于1960年，目前是洛林大学 ACE（欧洲电影和视觉艺术研究中心）的教授。他还是巴黎三大 IRCAV 的负责人，同时还是 ARTHEMIS（蒙特利尔麦考迪亚大学电影运动想象和历史研究先锋小组）的会员。同时他还是 CNU 第十八届委员会的会员和 AFECCAV（法国电影和视觉艺术教学和研究专家联合会）的会员。

洛朗·朱利耶教授强调在研究中投入像极度狂热的电影爱好者一样的认知和情感的热情，利用不同的研究工具，从电影美学、认知哲学、社会道德哲学和务实美学等多方面来参与到研究活动当中。他用这样丰富的描述来解释自己的研究方法。更具体地说，他的研究工作至今还投入了如下这些各方面的活动和关键词：如风格和科技的效果（配乐和大片 CGI 影像）、"身临其境"的镜头运动、像"生命课程"一样的电影（或电影剧集）的建构和接受、循环性别和固有印象以及狂热的电影热爱的可能性等。

洛朗·朱利耶教授近年来的出版著作包括《从星球大战开始解剖的一个传奇》（阿尔芒·科林，2010年新版）、《声音电影院：想象和声音以及其便利的婚姻》（2006）、《电影创作：瑟堡的雨伞》（阿尔芒·科林，2008）、《未成年人：性、道德和暴力电影》（阿尔芒·科林，2008）、《分析电影：情感的演绎》（2012）等。

14

多米尼克·巴依尼（Dominique Païni）

多米尼克·巴依尼教授为法国地位崇高之电影学者。前任法国电影馆馆长，蓬皮杜中心文化发展部门主任、策展人，现任法国巴黎卢浮宫学院（Ecole du Louvre）比较视觉艺术史课群电影史教授。多米尼克·巴依尼教授著作丰富，多年来他基于"展出电影"的概念策划多项大展，致力于电影文化之推展与20世纪最具代表性的媒体美学研究。

多米尼克·巴依尼是巴黎"43号工作室"领导人，这间工作室专门致力于修复法国老电影，并和一系列从事相关业务的发行商有着紧密的联系。1991年前，他还是卢浮宫电影和视觉艺术研究中心的主任。1991年至2000年，他领导了《电影》杂志的编辑工作。1993年至2000年，他还是法国电影中心的主任，任期内他的第一个重大的决定便是恢复曾经十分辉煌的放映活动。

2000年至2005年，多米尼克·巴依尼在蓬皮杜国家艺术文化中心策划了几次极具意义的大型展览活动，其中包括希区柯克、戈达尔

和让·科克托等人的作品展。2004年和2005年他还担任了视频编辑委员会的主席,2003年11月还曾被大卫·凯斯勒任命为国家电影中心的首席执行官。

多米尼克·巴依尼还多次在各种电影季刊上发表文章。在他关于电影的思考中他融合电影的现代性和前卫艺术的诸多观念。在他的最新著作《演示时间》中,他甚至探讨了当代流行趋势之后的电影观念的影响力。

15

热内·佩达尔（René Prédal）

热内·佩达尔，1941年9月出生于法国尼斯，是一位大学学者、电影理论家、电影史家、电影批评家。从1970年起，佩达尔便在尼斯大学教"文学与电影（Littérature et cinéma）"的课程，并长期与《青年电影》(Jeune Cinéma)、《电影》(Cinéma)、《电影批判》(La Revue du cinéma)、《幻想的视野》(Horizons du fantastique)等杂志合作。在大学教授电影研究课程期间，他推动出版了多期《电影行动》(CinémAction)杂志。

在20世纪70年代早期的尼斯大学举办的讲座中，他就被认为是法国电影研究的先驱者之一。在漫长的学术生涯中，他为许多出版物如《MOVIE2》《电影》《半岛迷幻》等贡献了大约30多部有分量的著作。他还在卡昂大学领导了多卷本的名为《电影行为》的大型出版计划。

热内·佩达尔教授近年来依旧著述不断，其中包括《电影评论家》（阿尔芒·科林，2004）、《一个精神电影院？》（乐瑟夫，2004）、《法

国电影新浪潮》(阿尔芒·科林,2005)、《电影人罗伯特·格里耶》(卡昂大学出版社,2006)、《尼斯电影》(蒙特卡洛,2006)、《阶段美学》(乐瑟夫,2006)、《影院镜像中的电影》(柯莱特,2007),《2000年之后的法国电影》(阿尔芒·科林,2008)、《法国电影历史,起源至今》(新世界出版社,2013)等。

英国（United Kingdom）

16

史蒂文·艾伦（Steven Allen）

史蒂文·艾伦是温彻斯特大学媒体和电影学系的电影学教授。他在东安哥拉大学获得电影学和英语的双学位，随后又获得华威大学电影和电视研究的硕士和博士学位。2006年进入温彻斯特大学，在此之前他曾经在华威大学和英国公开大学任教。

史蒂文·艾伦教授电影学和文化研究方面的课程，包括动画片、澳大利亚电影、电影中的空间呈现、电影史、电影和其他艺术的关系等。他对于英语电影有着浓厚的研究兴趣，他曾经出版了大量研究英国和澳大利亚电影中的景观的著作，其中也包括英国电影中的海边景观的呈现。现在的研究课题包括对于英国电影中的土地与水所形成的阈限空间的表述的扩大研究，以及电影是如何同澳大利亚的自然地理相联系的。

由于对动画的兴趣，他的一些著作中特别探讨了特克斯·艾弗里动画的声音、动画片影迷和动画中的死亡的呈现，关于动画中的死亡的呈现方面他特别关注了自身记忆／历史和创伤的关系。

目前史蒂文·艾伦正在进行一个跨学科项目的研究工作，这个项目集中于讨论电影与其他艺术之间的关系。由于对于艺术史和跨学科研究的兴趣，史蒂文·艾伦和劳拉·胡布纳在2012年联合编写了《框架电影：电影和视觉艺术》（*Framing Film: Cinema and the Visual Arts*）一书。2013年出版了《电影、痛苦和愉悦：同样受局限的身体》（*Cinema, Pain and Pleasure: Consent and the Controlled Body*），探讨了主流电影是如何拒绝建立在受虐狂的欢乐基础上的社会动机。

17

汉娜·安德鲁斯（Hannah Andrews）

汉娜·安德鲁斯是约克大学戏剧、电影和电视系讲师。曾经在华威大学获得电影电视研究硕士学位，艺术与人文研究委员会资助的博士学位。2011年10月提交论文，题目为"公共服务广播和1990—2011年的英国电影"，这篇论文探讨了作为媒体、文化形式和工业的英国电影与电视的关系。

她的研究主要关注两个领域，第一个是当代（英国）电影和电视的机构背景，第二个是关于作为媒介的电影和电视之间的关系。她的博士论文研究了1990年以来英国的电影和公共服务广播之间的关系。她审核了在特殊的机构和历史的语境下关于电影、电视和（较少程度上）数字媒体对象的媒介的特异性和集中性的概念，以及数字科技的发展对于理论和文化的影响。她现在正在计划将这项论文研究写成一部专著。由于对电影电视机构的更加广泛兴趣，她现在正在接手关于BBC公司传记的一项新的研究课题，这一研究课题将要探索BBC公司发展的历史、形成过程和形成的背景，研究内容包括电视节目、专

题片和数字媒体（包括微博和在线视频节目）。

2012年，她参加了华威大学的进修班，并且组织了一个非常成功的名为"写生活"的座谈会，这次座谈会从多学科的角度探索了进行传记研究的方法论、知识和伦理学影响。

她已经在《银幕》《英国视觉文化》《英国电影和电视》等众多杂志中发表关于电视的文章。自从2008年开始，她成为米兰德电视研究中心的成员。目前她是约克大学现代电影和电视研究课的硕士研究生课程导师。

18

艾丽卡·鲍尔珊（Erika Balsom）

艾丽卡·鲍尔珊，英国伦敦国王学院电影研究和人文科学讲师。2004年毕业于加拿大多伦多大学电影研究专业，随后进入伦敦大学金史密斯学院学习文化研究。2010年获得布朗大学现代文化与媒体研究博士学位，2010年至2011年在加利福尼亚大学伯克利分校获得卡耐基·梅隆博士后奖学金，2011年至2013年在卡尔顿大学担任电影学副教授，2013年到英国伦敦国王学院任教。

艾丽卡·鲍尔珊的主要研究兴趣在于实验电影、电影史、电影理论、电影批评理论和新媒体等方面。她的很多研究明显涉及活动影像艺术与电影数字化之后的交叉融合，《当代艺术中展现的电影》（*Exhibiting Cinema in Contemporary Art*）一书通过调查活动影像和20世纪90年代以来的各种艺术中电影的历史，显示出数字化之后我们所谓的"电影"的不断变化的轮廓。现在她正在写一本关于实验电影和艺术电影的流通、发行的书，这本书将要对选择的发行版本（如限定版、数字私密版、8毫米压缩版等）和影像发行的关键工

作的案例研究通过一种比较分析的方法来探讨发行的渠道和发行的真实性、可复制性。

艾丽卡·鲍尔珊教授的课程有活动影像艺术、数字电影、电影理论、电影和人像摄影、散文电影、媒介理论、经典电影理论、活动影像艺术。

19

盖伊·贝尔福特（Guy Barefoot）

盖伊·贝尔福特毕业于英国苏塞克斯大学，通过对于英美学派的史学研究获得学士学位，其后在东安格利亚大学获得电影学博士学位。在博士期间，他研究了20世纪40年代的好莱坞"煤气灯下的情节剧"（Hollywood's "gaslight melodramas" of the 1940s），即维多利亚和英王爱德华时代背景下的犯罪剧。随后，他对于维多利亚和爱德华时代的图像学、美国20世纪上半叶的电影均有了更广阔的研究，并且更加深入分析了以《化身博士》（*Dr. Jekyll and Mr. Hyde*）为代表的特定的电影模式。

他专攻英美电影研究，对于好莱坞情节剧、B级片、系列电影研究有特殊的兴趣。当前的研究课题涉及1929年至1946年由环球公司、Mascot公司、共和公司、哥伦比亚公司以及进入研究视野内的独立制片商所制作的所有系列电影，特别关注这些系列电影在美国经济大萧条和第二次世界大战时期的地位和吸引力的本质。

他讲授的主要课程有现实主义与电影、电影与艺术——学术研

究和工作场所、美国电影与视觉文化、B级片与连续剧、银幕上的哥特风格、美国城市、美国西部、电影生产与消费方式、文本分析方法等。目前，他正在教授其博士生艾玛·詹姆斯和阿莉斯·加纳，艾玛在研究美国后启示录电影中的肖像学，阿莉斯研究当代漫画电影中的男子气概。他表示愿意考虑与自己研究和教学领域相关的博士生申请。近期的学术文章有《这总是一个好项目：有关都铎王朝电影的记录》("Always a Good Programme Here": The Records of the Tudor Cinema)、《复现的形象：罗丝·霍巴德、东婆罗洲、宝林历险记、改编剧本》("Recycled Images: Rose Hobart, East of Borneo and The Perils of Pauline", Adaptation)、《谁在注视戴面具的人？好莱坞三十年代的系列片观众》("Who Watched that Masked Man?" Hollywood's Serial Audiences in the 1930s')。

20

蒂姆·伯格菲尔德（Tim Bergfelder）

蒂姆·伯格菲尔德在柏林自由大学学习过英国文学、新闻学和历史学，并在德国从事过数年电影批评工作，于20世纪80年代到东安格利亚大学电影学系进修硕士学位。继而完成关于"五六十年代德国电影产业的国际化倾向"的博士论文，后于1995年在南安普顿大学从教，从高级讲师晋升为全职教授。

从20世纪90年代开始，蒂姆教授的研究方向聚焦在欧洲电影和世界电影的不同方面。2002年，蒂姆教授参与合编了一本《德国电影书》(*The German Cinema book*)，这是一本论文集，现已在多所大学作为教科书使用。2004年，《神话和记忆中的泰坦尼克：视觉与文学艺术中的再现》(*The Titanic in myth and memory: representations in visual and literary culture*)出版，本书分析了整个20世纪的作家、视觉艺术家与电影制作者展呈这场悲剧性的大海难的多样化方式。2005年出版的《国际化的冒险：流行的欧洲合拍片》(*International adventures: German popular cinema and European co-productions in*

the 1960s）是一本关于欧洲电影史上之前不受重视的一段时期与一种电影生产方式的研究,被评论家誉为开创性的工作。他于 2007 年与人合著了《电影建筑学与跨国别想象:30 年代欧洲电影中的布景设计》(Film architecture and the transnational imagination: set design in 1930s European cinema)。在 2008 年,他与人合编了《目标伦敦:1925—1950 年的德国移民与英国电影》(Destination London:German-speaking émigrés and British cinema, 1925—1950)。

蒂姆教授的研究兴趣包括欧洲电影产业史,尤其是跨国合拍片的领域及其与好莱坞的关系。其他研究兴趣包括电影观众的比较研究,其他的流行类型包括情节剧、奇异冒险片及恐怖片,默片美学,旅游与电影,欧洲流行类型片的文化接受,移民电影工作者的传记与美学轨迹等。蒂姆教授的研究取向与其教学是紧密相关的,在其《三十年代的布景设计》一书筹备之前,他总结并发表了其关于魏玛时期电影的诸多论述文章。

蒂姆教授对于一切创新并有激情的研究想法表示欢迎。至今,他辅导过的博士生的研究课题有:英国电视电影,大卫·林奇电影中的作者论与接受,战后德国广播节目,东德电影明星,英国观众对于法国、瑞典电影的棘手,二三十年代英国电影工业系统中的德国摄影师,巴西电影、音乐和电视产业的协同,"裙电影"中的男性英雄气概,1997 年后的香港电影产业,苏联电影中的女性作者,当代韩国电影中的男子气概与创伤,2000 年后德国和意大利电影中对恐怖主义的再现,印度类型电影近期发展,当代欧洲移民电影,电影中"伊斯坦布尔"的再现等。

21

裴开瑞（Chris Berry）

克里斯·贝瑞，中文名裴开瑞，英国著名社会文化学者，国际知名的中国影视研究专家，曾经访问过的学校有华盛顿大学中国电影夏季班、北京电影学院、上海大学、复旦大学等学校。裴开瑞在20世纪80年代后期是中国外文出版社和中国电影公司的顾问，90年代是拉筹伯大学的讲师，2000年至2004年在加利福尼亚大学伯克利分校做电影研究的副教授，2004年至2012年成为伦敦大学金斯密斯学院电影和电视研究的教授，现任英国伦敦国王学院电影学系电影与电视研究教授。

他的主要研究兴趣在于中国电影和东亚电影，以及银幕文化、银幕和公共空间、性别和电影、国族电影和跨国电影等。主要教授的课程有：电影作者论、身份与表述、中国电影、中国电影新方向。对于中国他感兴趣的不仅是其美学形式，更重要的是其社会话语、美学样式如何与中国社会、中国看待世界的方式、中国人的特殊经验连接起来。裴开瑞创作和主编的著作主要有《公共空间和媒体空间》（*Public*

Space, Media Space）、《银幕上的中国：电影和国家/民族》（与法夸尔合著）、《中国新纪录片运动：一个公共记录群体》（*The New Chinese Documentary Film Movement: For the Public Record*）等众多著作，还翻译了倪震的中文学术著作《北京电影学院回忆录：第五代导演的起源》，并有大量有关中国电影和电视的文章发表。另外，他还主持了"跨亚洲银幕文化"和"酷儿亚洲"两套丛书的编写。其中《银幕上的中国：电影和国家/民族》一书中，提出研究中国电影要从研究民族电影的范式转向研究国家/民族电影的范式。

他近期的研究项目是有关"媒介文化公共空间"这一主题的，主要目的是研究电影银幕、技术与大众日常生活、公共空间之间的关系。

22

乔恩·巴罗斯（Jon Borrows）

乔恩·巴罗斯，华威大学电影和电视系的副教授，同时是电影和电视系本科班班主任。他毕业于埃克塞特大学，在东安哥拉大学获得硕士和博士学位。现在也是艺术与人文研究委员会资助的"投影"这一项目的合作研究者，这一项目将要探究在英国电影工业中电影放映员的身份和职业地位的改变。

他的研究兴趣主要是无声电影，特别强调早期英国电影。他曾经写过大量关于英国无声电影的文章和论文以及一本关于20世纪头十年英国杰出电影明星的职业研究的书籍《正当的电影：1908—1918年英国默片时期的戏剧明星们》(*Legitimate Cinema: Theatre Stars in Silent British Films, 1908—1918*)，在书中他阐述了英国电影业和英王爱德华时期的戏剧之间的密切关系，并且研究了银幕表演以及当时戏剧明星们是怎样成功地从一种媒体转向另一种媒体的。他现在正在创作一本书，关于英王爱德华时期英国电影院向现代大众传播媒介的变革。

乔恩·巴罗斯现在教授本科生默片和电影史问题和方法研究，开设有"默片时期的电影"和"电影史"的课程，另外也负责一部分研究生的课程，像"银幕文化和方法"等课程。2008年以来成功招收了五个博士生，乔恩·巴罗斯教授非常希望能结识到一些有广泛研究兴趣的人，例如，有兴趣研究默片时期的欧洲和美国电影，电影的展览和分送，英国或者美国电影技术的革新所带来的美学转变等。

23

汤姆·布朗（Tom Brown）

汤姆·布朗，英国伦敦国王学院电影学系电影学讲师。曾在肯特大学获得电影学和法语的双学位，而后又获得华威大学电影电视研究的硕士学位、电影学博士学位。他毕业之后最初是在雷丁大学做电影学讲师。

他的研究兴趣主要有经典好莱坞电影和法国电影、电影奇观的历史（特别是音乐片）、电影中的历史呈现以及表演艺术。他致力于融合电影史论、电影理论和基于实例的分析形成新的方法论，特别是对于电影的叙事（结构、修辞学、自我意识等）和电影的奇观（特别是音乐片和历史片）的理论化和历史化以及电影本身更为广泛的历史呈现的浓厚兴趣。他在 2012 年写了一本关于电影表演的书《打破第四堵墙：电影中直接面对观众演说》(*Breaking the Fourth Wall: Direct Address in the Cinema*)，在这本书中他对于科幻片、先锋电影、实验电影以及广受欢迎的通俗剧中直接面向观众演说的角色提供了一个更加宽广的理解视角。

汤姆·布朗是《银幕》杂志、劳特利奇出版社和帕尔格雷夫·麦克米伦出版社的评审专家，2011年5月汤姆·布朗和BFI联合组织了"细读电影"的活动。现在汤姆·布朗主要讲授的课程有"电影史：1930—1945""电影史：1945—1980""黑色电影"。

24

艾莉森·巴特勒（Alison Butler）

艾莉森·巴特勒女士是英国雷丁大学电影戏剧与电视学院的部门负责人和期刊《银幕》的编辑。她主要的研究兴趣是女性电影与"艺术家的电影与录像"。她对于女性电影的研究与女性主义理论和实践、女性电影人的美学紧密相连，并使其作为吉尔·德勒兹感受的术语"小众电影"被概念化，作为其主要形式的反映。她对于"艺术家的电影与录像"的兴趣在于多银幕美学、公众投影艺术的功能与意义以及电影时空的思考方式，尤其是电影被移置于非剧场的形态中。

作为研究生导师，她乐于接受任何有远见的，对于"艺术家的电影"、电影时空理论、女性电影感兴趣的学生。目前她指导的学生在从事希腊导演奥尔加·马莱亚以及梦的电影的研究。艾莉森·巴特勒发表的文章有《女权主义电影画廊：如果6是9》（Feminist film in the gallery: If 6 was 9）、《性别》（Gender）、《运动的形而上学：玛雅·德伦电影中的运动、时间与行动》（"Motor-driven metaphysics": movement, time and action in the films of Maya Deren）、《过去的女

孩：胭脂、公主》(Yesterday girls: Prinzessin)。她的《女性电影：有争议的银幕》(Women's Cinema: The Contested Screen) 提供了一个关于女性电影制作中关键性争论的引导,并把这些争论引向丰富的电影实践。沿着克莱尔·约翰斯顿的开创性工作,艾莉森·巴特勒认为女性电影史是一种深深地存在于其他电影中的小众电影,反映并且与内里的主要电影传统的密码与系统抗争着。以经典导演或尚未广为人知的导演为例,从尚特尔·阿克曼到莫菲达·特拉特利(Moufida Tlatli),她认为不论女性电影以何种方式重塑电影传统,它们都是多样性中的统一。

25

艾丽卡·卡特（Erica Carter）

艾丽卡·卡特，英国伦敦国王学院德语系主任，教授德语和电影学。他最初是在伯明翰大学主修德语和电影研究，在伯明翰大学攻读博士的时候他开始自己的学术生涯，毕业之后进入伯明翰学派的诞生地"当代文化研究中心"工作，随后在英国当代艺术协会担任讲座和研讨会的主管，1989年在南安普顿大学做讲师，又重新回到关于文化研究和电影史的教学和研究中来。1995年到华威大学创立华威研究奖学金。现在是伦敦国王学院教授。他的研究涉及四个不同的领域：德国电影、文化史中的性别和消费、电影和文化史中的跨国主义以及欧洲殖民主义。她的博士论文和随后关于1945年之后西德的性别和消费研究的专著 *How German is She? Post-war West German Reconstruction and the Consuming Woman* 是利用文化史、经济学和社会学进行的一个跨学科研究，并且通过对于时尚界以及通俗刊物和电影文本的分析，探讨了第二次世界大战后德国经济重建时期作为消费者的女性的地位。她现在的工作是要从对于德国本身的研究中走

出来，进入到文化研究和文化史的跨国研究的问题中来。她的主要兴趣是1990年后的德国电影史，在这一领域内她进一步发表理论专著《迪特里希的鬼魂：第三帝国电影的庄严和美丽》(*Dietrich's Ghosts. The Sublime and the Beautiful in Third Reich Film*)，2002年与人合编《德国电影史》(*The German Cinema Book*)。最近和罗德尼·利文斯顿联合翻译了贝拉·巴拉兹早期的两本电影理论著作《可见的人类》和《电影的精神》。

他现在在英国国王学院教授欧洲电影和德国电影史并且她在三个英国大学（南安普顿大学、华威大学、英国伦敦国王学院）教授比较文学和跨文化研究，他为本科生开设德国电影史课程，为研究生开设电影研究、比较文学和电影史的课程。

26

迈克·钱安（Michael Chanan）

迈克·钱安，英国罗汉普顿大学的电影与录像研究专业教授。他自 1971 年便开始了纪录片创作活动，同时还是一位著名的音乐评论家、作家、编辑和翻译者。他的作品形式庞杂，主要涉及电影和媒体、早期电影和古巴电影、音乐的社会历史以及记录的历史等。

他于 2007 年出版的书籍《纪录片的政治》(The Politics of Documentary)中指出，当电影导演摩根·斯普尔洛克告诉一位美国电影观众"我们生活在一个独立纪录片已成为言论自由的最后堡垒的时代"的时候，他赢得了拥挤的房子中的热烈掌声。他对于国际纪录片制作的广泛而又深刻的研究重写了纪录片复杂的历史，并呈现了其最基础的民主目标的角度。这本书追溯了纪录片的历史，上溯至卢米埃尔的电影，到格里尔逊和他的同人，经过英国自由电影、真实电影、直接电影的发展，直到如今再起的纪录片风潮，即高质量的纪录片电影，如迈克尔·摩尔的电影。本书的主题在于纪录片的电影语言是如何工作的、图像的真实性、声轨的建立、纪录片到电视的迁移、政治

性纪录片、审查、档案与历史和记忆的关系等。借助于日本、伊朗与拉丁美洲、欧洲和美国的纪录片电影制作，迈克·钱安认为纪录片提供了一个关键性的公共空间，在此空间中，想法被讨论、观点被塑造、当权者承担责任。

1996年的书籍《奏效的梦想：史前史与英国早期电影》(The Dream That Kicks: The Prehistory and Early Years of Cinema in Britain)，钱安教授提供了令人难以置信的非常丰富的以至于至今仍是潜藏的关于早期电影的史料。他指出，"视觉暂留"的理论已经被当代的科学发展所取代。在此处，他提出一种"利用手头工具制成物品"的模式的发明，并且指出电影摄影术是作为一种19世纪的资本主义发展的产品而产生的。他讨论了来自流行的和中产阶级的影响所导致的财富，关于早期电影的文化，包括西洋景、魔灯、巡回艺人、音乐厅等。他关注电影与摄影术之间的关系，并且考察初生期的电影商业，早期电影被观众所接受的方式以及在电影最初发展的十五年之间其美学上的发展演变。

1995年的《重复收听：录音简史及其对音乐的影响》(Repeated Takes: A Short History of Recording and its Effects on Music)中指出，直到收音机和留声机的发明以前，人们只能从现场演奏中听到音乐，音乐被时空所限制。而现在，音乐无处不在。在本书中，钱安教授写就了导致这种变化和使其成形的商业和创造力的技术简史。他的文笔优雅而又富有学识，他的研究范围遍及整个技术领域，从爱迪生1877年发明留声机开始，直到20世纪90年代采样器和音乐设备数字接口技术的产生。他详细地追踪市场每一个微小的变化，同时，市场

消化吸收了每一次技术上的变革并且产生反应,而且引导着乐迷的突发奇想和音乐家的创造力。

27

詹姆斯·查普曼（James Chapman）

詹姆斯·查普曼毕业于东安格利亚大学，获得历史学学士学位和电影学硕士学位，在兰卡斯特大学获得博士学位，他的博士论文写的是第二次世界大战时期英国官方电影宣传的作用。1996年进入英国公开大学，在此期间他为本科生和研究生教授世界电影史和电影研究的课程，并且是学校里初次开设的电影和电视史课程的讲师。2006年1月成为莱彻斯特大学电影学教授。

詹姆斯·查普曼的研究焦点主要是英国流行文化，尤其是在英国流行文化背景下的电影和电视的发展状况。他感兴趣的是媒体的宣传作用、媒体对战争和历史的呈现与流行小说中的文化政治呈现，例如，迪克·巴顿、大胆阿丹、复仇者联盟、神秘博士和詹姆斯·邦德系列影片中呈现出的文化政治意味。他最近已经完成了第一部关于英国漫画的书，在书中他通过从英国最古老的漫画到现在的英国漫画的发展过程勾勒了一个有关英国文化历史的轮廓。另外，他还与英国雷丁大学和格拉摩根大学合作研究一项艺术与人文研究理事会发起的为期三

年的名为"电视空间"的项目。

他是国际媒体和历史学会（IAMHIST）的理事会成员，在2010年成为《电影、广播和电视的历史》（*Historical Journal of Film, Radio and Television*）杂志的编辑。最近他在研究改编科幻电影和当代英国电视剧的小说。出版的著作有《英国漫画：一个文化的历史》（*British Comics: A Cultural History*）、《预测未来：科幻小说和流行电影》（*Projecting the Future: Science Fiction and Popular Cinema*）。

28

史蒂夫·齐布纳尔（Steve Chibnall）

史蒂夫·齐布纳尔是英国德蒙福特大学媒体与交流学院的影视系主任和英国电影研究教授。其主要研究方向为英国电影的过去和现在——英国 B 级片史、1945 年至 1960 年的审查与明星制、英国电影海报设计、英国宽银幕电影、英意合拍片、阿德尔菲公司出品（Adelphi Films）的电影，该公司是英国 20 世纪四五十年代比较大的制作和发行公司。以及电影中的犯罪、文学与新闻、书籍与海报的图解说明史、收集的社会学意义等。

2001 年出版的专著《英国恐怖电影》（*British Horror Cinema*）中，他考察了包括《偷窥狂》和《异教徒》在内的大量经典的英国惊悚片。作者充分考虑到了英国式恐怖的国民性，并强调审查、家庭与妇女的表现等问题。还考察了诸多亚类型如多用途的恐怖片，以及主要电影制作者约翰·吉林、彼得·沃克的工作等。

《英国电影海报》（*The British Film Poster*）一书是第一本关于英国电影海报的完整历史书，覆盖了关于封面设计、印刷、展示的方方

面面，包括了所有主要艺术家的详细传记。本书探索了电影海报作为一种剧场海报的支流，首次出现于维多利亚时代晚期。随后插画式的、手绘式的传统风格逐渐衰落，直到20世纪80年代中期，迎来了电子计算机绘制的时代。本书的全部主题在于，古老的电影海报代表了一种20世纪英国流行艺术的重要而又连贯的演变。至今却被忽视而缺少记录。

在《英国B级片》(*The British "B" Film*)一书中，从早期经典如《他们让我变成亡命徒》(1947)，到最近广受赞誉的《两杆大烟枪》(1998)，英国犯罪片是英国最受忽视的电影类型之一。汇集了几位主要作家关于英国流行电影的原始工作，包括对于主要电影导演如迈克·豪杰斯、唐纳德·卡默的采访资料，本书追踪了犯罪片的发展轨迹，从其繁荣期即20世纪40年代的英国黑市，经过更加轻松搞怪的50年代经典如《拉凡德山的暴徒》《贼博士》，到60年代末期重新振兴的歹徒邪典(cult)片，直到当代电影中的化身如《同屋三分惊》。作者还追溯了好莱坞歹徒片对于英国同类电影在视听语言上的影响，讨论了电影审查方的敌意的影响，评估了犯罪片与英国电影新浪潮之间的关系，考察了黑社会电影中女性刻板印象的颠覆。本书强调了在犯罪片中理解男子气概的重要性，以及在战后英国电影中变换的性别关系的呈现等。

29

伊恩·克里斯蒂（Ian Christie）

伊恩·克里斯蒂生于1945年，英国著名电影学者。1995年至1998年在剑桥大学担任电影学客座讲师，1997年至1998年在肯特大学担任电影学教授，1999年秋进入伦敦大学伯贝克学院任教。现在在英国伦敦大学伯贝克学院教授电影和媒介史。

伊恩·克里斯蒂作为一个电影学者出版过电影发展史以及专门研究电影导演的书籍，这些导演包括迈克尔·鲍威尔、艾默里·普莱斯伯格、马丁·斯科塞斯等人。此外，他还是《视与听》杂志的定期投稿人和常任评论员。1976年至1996年在英国电影协会工作，在其中他显示出了自己的工作才能，主要的工作包括分配、展览、视频发布以及一些特殊项目。

他联合BBC2制作了关于早期电影的一个电视系列节目，即特瑞·吉列姆出品的《最后的机器：早期电影和现代世界的诞生》（*The Last Machine: Early Cinema and the Birth of the Modern World*），并且在海沃德美术馆联合组织了一次展览《引人着迷的事物：艺术和电影》

(*Spellbound: Art and Film*),其中包括特瑞·吉列姆、格林纳威和后来的两个特纳奖获得者道格拉斯·戈登与史蒂夫·麦奎因的作品。

 2006年他提议在维多利亚与亚伯特工艺博物馆进行一次名为《现代主义:设计一个全新的世界》(*Modernism: Designing a New World*)的展览,同年被剑桥大学聘为斯莱德美术教授。

# 30

凯瑟琳娜·康斯泰布尔（Catherine Constable）

凯瑟琳娜·康斯泰布尔，华威大学电影电视系的副教授。她毕业于剑桥大学圣约翰学院，获得哲学和英国文学的双学位，随后又获得约克大学女性研究的硕士学位和华威大学的哲学博士学位。2007年秋到华威大学教书，在此前的十年间她一直在谢菲尔德哈勒姆大学电影学系任教。2011年至2014年她成为华威大学电影电视系的主任。

她的主要研究兴趣有欧陆哲学、后现代主义理论、女性主义理论和好莱坞电影。凯瑟琳娜同时又是《电影—哲学》（*Film-Philosophy*）和《科幻电影和电视》（*Science Fiction Film and Television*）两本杂志的编辑委员。凯瑟琳娜的《形象思维：电影理论、女性主义和玛琳·黛德丽》（*Thinking in Images: Film Theory, Feminist Philosophy and Marlene Dietrich*）一书对电影中的女性形象进行了一种哲理性的建构并且通过电影明星玛琳·黛德丽的形象来探讨电影中的女性形象是以何种方式被讨论和被消遣的。她认识到形象对于电影理论的至关重要的影响，这意味着电影形象的研究有能力挑战和改变以前的理论

模式，《形象思维》一书就是通过提供一种关联性理论和新的电影文本方法论来解决电影理论的现代性危机。她通过对《黑客帝国》三部曲的分析探究了这种关联性理论和电影文本的新方法，这种方法某种程度上又正好是对让·鲍德里亚的"模仿"理论的复杂回应。

凯瑟琳娜现在教授的课程有活动影像理论和后现代好莱坞电影。她现在正在创造一本关于后现代理论和新好莱坞的书籍。

31

帕姆·库克（Pam Cook）

帕姆·库克1943年出生于英国汉普郡，是南安普顿大学的电影研究教授。她是自劳拉·穆尔维和克莱尔·约翰斯顿之后，20世纪70年代起就开始活跃的英美女性主义电影理论研究的先驱。她与克莱尔·约翰斯顿在好莱坞电影导演工作协会合作的关于女权主义电影辩论的活动持续了几十年，产生了巨大的影响。在80年代中期开始，她参与合作撰写和编辑的英国电影协会出版的"英国电影书"成为电影研究和学习领域的经典教材。从1985年到1994年，在成为东英吉利大学教授之前，她曾任职于英国电影协会出版的《电影月报》和《视与听》杂志。1998年她被任命为南安普敦大学的第一个欧洲电影和媒体专业研究的教授。

2006年退休之后，她成为南安普敦大学的荣誉教授。目前的研究领域覆盖了广泛的从时尚到电影的议题，包括历史与电影、女性主义、作者理论、国族电影、明星制和表演理论。近期的著作《妮可·基德曼》于2012年出版，作为英国电影协会电影明星系列的一部分。

她的研究兴趣包含女性与活动影像、新导演理论的形成、当代全球电影、电影及媒体中历史的再现、服装和生产设计、国别以及跨国别身份、跨媒体、影视中的记忆等。2002年的《我知道我去哪里》(*I Know Where I'm Going!*)一书，普遍被看作是关于迈克尔·鲍威尔和艾默力·普雷斯伯格的最令人印象深刻的作品的研究。一个设置在苏格兰高地的简单的道德故事，故事遵循着一个任性的女郎充满魔力的神话旅程，并在与外部规则的碰撞中修正自己的"物质至上主义"。这本书追溯了此种电影的生产历史，探索了它在鲍威尔和普雷斯伯格的电影经典序列中的地位，并且展示其在20世纪40年代的跨国别的英国电影工业中是如何编织进某种叙事性的记忆与愿景中的。2005年的专著《银幕再现过去：电影中的记忆与乡愁》(*Screening the Past: Memory and Nostalgia in Cinema*)探索了电影中记忆和乡愁被使用的不同方式，聚焦于当前对于媒体中表现过去的方式的争论。2007年，第三版的《电影书》(*The cinema book*)包含七个主要部分：好莱坞电影内外、明星制、技术、世界电影、类型、作者和电影、理论新发展。该书是近来最为权威且流行的电影教科书之一。2012年的著作《妮可·基德曼》(*Nicole Kidman*)是关于其生活与工作的案例研究，在20世纪后二十年全球媒体工业发生结构性变化的背景下考察其事业。这本书追溯了她从一名普通的澳大利亚演员到全球超级巨星的发展轨迹，关注其"演戏式的"表演风格的发展，探索其依赖于"混成"和"模仿"的表演风格的后殖民影响。在横向一体化的影响下，当代明星制的嬗变通过一种不同媒体范围间的多维的方法来评估。

32

伊丽莎白·考维尔（Elizabeth Cowie）

伊丽莎白·考维尔是肯特大学艺术系的电影学教授，1982年进入肯特大学任教，在她任教期间肯特大学成为英国本科生和研究生学习电影、电视和影视制作的最著名大学之一。她最初学习的是历史和政治社会学，毕业之后于1972年至1976年担任《银幕》杂志的助理编辑，这段时间正好是包括符号学和精神分析理论等备受争议的新法国理论观点对电影和文化之间的关系进行讨论的时期。由于这项工作她开始到伦敦斯莱德艺术学院学习并获得研究生学位。

伊丽莎白·考维尔参加了由英国电影协会生产委员会资助的《1978年电影目录》的编辑工作，主要内容包括先锋电影、独立短片和长片电影。同时也进行了一项关于妇女与电影的研究项目，并且和帕文·亚当斯、罗莎琳德·科沃德和后来加入的贝弗利·布朗创立了女性主义理论杂志《男／女》（M/F），同时借鉴了"回归弗洛伊德"的米歇尔·福柯和雅克·拉康的理论。

她的研究主要是关于性别差异这一政治文化问题所产生的意义的

呈现和表达。她在《男/女》杂志中发表了许多重要的文章，尤其是《女性作为标志》(Woman as Sign)、《作为进步文本的大众电影——麻木的讨论》(The Popular Film as Progressive Text-a discussion of Coma)等文章，她这些带有批判性的重新评估方式将电影作为一种恋物的装置和男性窥视的娱乐场，并且将电影中女性的快感和身份认同作为一种复杂的心理和文化机制。

她的另一项研究是关于纪录片和电影观众、纪录片视频艺术。这一研究对于纪录片建立了一种历史的理解以及和现代广播的关系，同时也对作为纪录片特性的愉悦大众和知识传达的交互关系进行了研究。

33

维莫尔·迪萨纳亚克（Wimal Dissanayake）

维莫尔·迪萨纳亚克教授是一位处在亚洲电影研究前沿的学者。他有大量电影方面专著问世，涉及多种方向和领域。其著作有《情节剧与亚洲电影》（*Melodrama and Asian Cinema*）、《中国新电影》（*New Chinese Cinema*）、《亚洲电影中的殖民主义与民族主义》（*Colonialism and Nationalism in Asian Cinema*）、《印度流行电影》（*Indian Popular Cinema*）等。迪萨纳亚克教授在传播学和文化研究领域也著作颇丰，《国际/本土》（*Global/Local*）、《太平洋跨文化带》（*Transcultural Pacific*）是他在这些领域的代表作品。

他创办了《东西方电影期刊》（*the East-West Film Journal*），并常年担任主编。此外他也为《传播学理论》《传播学国际百科全书》、《南亚流行文化日报》《世界英语》《传播学日刊》等诸多著名出版物担任编辑咨询。

他被公认为是亚洲传播学研究的开拓性人物。他也曾为香港大学出版社主持的"香港电影研究系列丛书"担任主编。

迪萨纳亚克教授早年在斯里兰卡接受教育，后在剑桥大学获得博士学位。在宾夕法尼亚大学读完研究生课程之后，他曾获得富布莱特奖学金及洛克菲勒奖学金，也曾受邀前往香港担任大学访问教授。

欧洲、美国、亚洲的众多学术机构都曾邀请他担任学术会议的主讲人。他已担任夏威夷东西方研究中心研究员多年，并且一直是其电影研究的带头人。他也兼任香港大学文化研究专业的教授。迪萨纳亚克教授自1995年夏威夷国际电影节创办便与其开始了合作，并且是电影节电影论坛单元的负责人。他现在是香港大学的荣誉教授，并且为夏威夷大学担任政治学研究所研究员。他也是联合国教科文组织的顾问。

迪萨纳亚克教授还是一位用多种语言创作的诗人，他用斯里兰卡语及英语创作了大量的诗歌。今年他凭借其最新的斯里兰卡语诗作赢得了出版商奖。他的英文诗作散见在《夏威夷评论》《剑桥评论》等期刊上。

34

理查德·戴尔（Richard Dyer）

理查德·戴尔，1945年生于英国利兹，曾在圣安德鲁斯大学学习法语、德语和哲学，在伯明翰大学当代文化研究中心获得博士学位。自2006年起，他担任英国伦敦国王学院和圣安德鲁斯大学的电影学教授，之前在华威大学工作多年。他的学术研究领域主要涉及明星学、电影身份性别学、酷儿理论，特别是关于种族、性别学的身份形象再现和建构。他对电影流行文化，比如音乐在电影中的运用，连环杀人类型的关注也有着深刻的学术见解。他的研究总是能在通俗流行的电影文化现象当中阐释深刻的理论本质，通过发现完美个案与精准文本，论述严密、深入浅出、分析到位，对问题的认识独特、生动而有趣。他的学术话题和理论方法颇受世界青睐。欧美许多重要大学都聘请他去讲课交流：包括1985年美国宾夕法尼亚大学安嫩伯格传媒学院；1987年意大利那不勒斯东方大学；1996年、2006年、2010年三次在瑞典斯德哥尔摩大学；2002年哥本哈根大学；2003年纽约大学；2004年意大利贝尔加莫大学；2009年德国魏玛包豪斯大学；2011年苏格兰

圣安德鲁斯大学。他所教授的课程包括电影明星学、电影中的种族与民族、好莱坞电影、意大利电影、费德里科·费里尼,以及形象再现。他的重要代表著述如下。

《明星》(Stars)(1979)是戴尔的第一本完整专著,成为世界范围内研究明星学的里程碑著作。该书 2010 年曾有北京大学中译本出版;在书中他提出:观众对电影的观感深受电影中的明星影响,公众宣传和评论决定了观众对电影的感受。抱持这一论点,他分析了电影评论、杂志、广告和电影本身,为探索演员身份的重要性,重点参考了马龙·白兰度、贝蒂·戴维斯、玛琳·黛德丽等众多明星。《神圣的身体:电影明星和社会》(1986)一书继续挖掘了明星意象学与社会意义运作之间的形态关系。特别是《拉娜·特纳的四部电影》以一个精准完美个案的选择,从电影语言本身出发,揭示了明星的作用和意义。

在他的另一本书《仅涉娱乐》(Only Entertainment)收集了一批重要论文,涉及电影娱乐和事物本质真相后面的运作机制和法则。他强调,虽然娱乐性是电影的其中一个方面,但电影还有其他部分——这些其他部分成为分析的重点。戴尔抱怨:"一次又一次,没人告诉我们为什么西部片令人兴奋、恐怖片令人害怕、悲情片令人哭泣,而是被告知它们是令人兴奋、害怕、哭泣的,电影同时涉及了历史、社会、心理、男女角色和生命的真谛。他表示还有其他方法研究娱乐,根据典型的元意识,他指出,把娱乐本身定义为一种意识等同于"给药物包裹糖衣"。他特殊的热情是为"使固有乐趣概念化"而生的,这种乐趣不需怀疑,是一种难以控制的愉悦。他承认,从电影中获得的真正

的愉悦是在思想上不需负责任的，还包括一部分的享乐主义。该书收集了一批重要论文，涉及电影娱乐和事物本质真相后面的运作机制和法则。

1993年BFI委托戴尔写一本关于经典电影《相见恨晚》的书，作为BFI"现代经典系列丛书"的一部分。书中他强调了电影中的同性情感。1999年，BFI委托戴尔写一本关于大卫·芬奇1995年的电影《七宗罪》的书，作为BFI"现代经典系列丛书"的一部分。戴尔别出心裁地将他的评论分成以"S"为标题的七个部分：原罪（sin）、故事（story）、结构（structure）、连续（seriality）、听觉（sound）、视觉（sight）和救赎（salvation）。他探讨了电影中致命的七种原罪和电影本身的意识结构，以及电影前半部分连环杀人的性质。尽管评论的重点在于原罪和死亡，但戴尔完全从经验层面分析电影，并未对观众的道德做任何评论。

戴尔的专栏《白种人》第一次刊登是在《银幕》杂志上，后来集结成一本书，持续了戴尔的"分类主题"风格。他认为"白人文化"本身已被确立为一种无形的规范，而"有色人种文化"本身就差异性而言被定义为不同于"白人文化"。戴尔曾出现在多部电视纪录片中：他谈论过阿尔玛·柯根在《阿尔玛·柯根：声音咯咯笑的姑娘》（1991）中的表现。1995年他为一部美国电影中同性恋演绎的历史纪录片——《胶片密柜》出了一份力。这部电影于1996年9月5日在英国第四频道首播，五年后未被剪入纪录片DVD中的片段被制作成一段长达一小时的节目——《从壁橱中拯救》。虽然戴尔的专长是电影，但他在文化和人群分类方式方面有广泛的兴趣。他于2001年

出版的《酷儿文化》(*The Culture of Queers*)一书是一部同性恋文化综合史,他在书的前半部分探讨了"同性恋"一词的由来,他讲述了"酷儿文化"一词在"同性恋文化"生根前的分类价值。该书探讨了这两种文化的不同。此外,他对流行文化,比如音乐在电影中的运用,以及通俗电影里的连环杀人类型的关注也是有着深刻的学术见解。其他重要著作还包括《现在看见了:男女同性恋电影研究》。他在英国同性恋解放阵线中是一个积极而有影响力的人物,并且在 *Gay Left* 杂志上定期发表文章。他在该杂志上发表的文章——《保护迪斯科》(1979),成为第一个将迪斯科正式作为新同性恋意识的范本;《形象的问题:关于再现的论文集》(1993),《白种人:关于种族和文化的论文集》(1997),《模仿》(2007)探讨了电影中的戏仿、杂糅与拼贴;最新的著作是《歌声里的空间:电影中对歌曲的运用》(2011)。

35

伊丽莎白·以斯拉（Elizabeth Ezra）

伊丽莎白·以斯拉，斯特灵大学的教授，电影学系硕士生导师，并在国际电影和文化中心担任主任。他毕业于圣克鲁斯的加利福尼亚大学，在康奈尔大学获得博士学位。他的研究兴趣主要有文化理论、视觉文化、法国电影、殖民主义、电影理论以及艺术哲学等。

他迄今为止已经编写出版了大量关于欧洲电影、早期法国电影、跨国电影、法国文化研究领域的书籍，在《银幕》《耶鲁法国研究》和《变音符号》等杂志上发表许多文章和论文。现在是《法国电影研究》《法国文化研究》《欧洲电影研究》等杂志的咨询顾问，并且是爱丁堡大学出版社出版的电影研究系列丛书的编辑委员之一。近年来，由于对异国情调和商业文化的研究工作而获得利华休姆奖学金赞助。

在他的第一本关于20世纪早期法国殖民文化的书籍《殖民无意识》(*The Colonial Unconscious: Race and Culture in Interwar France*)创作完成之后，进入电影研究领域，创作了关于电影先驱乔治·梅里埃生平的《乔治·梅里埃：电影导演的诞生》(*Georges Méliès: The*

Birth of the Auteur）一书，这本书主要是利用现代电影分析的手法解释了梅里埃的电影并且探讨了梅里埃电影中的角色在电影史上的神话原型意义。还创作了关于现代法国电影导演让—皮埃尔·热内的书籍，同时编写了关于欧洲电影、法国电影和跨国电影的书籍。最近同特里·劳登在写一本关于全球化时代背景下的后人类电影的作品，这本书借鉴了许多像贝尔纳·斯蒂格勒、彼德·史路特戴、吉尔·德勒兹、雅克·德里达等哲学家的研究工作，探讨了有机生命与无机世界之间关系的表现，人类身体的商品化，后核能时期人类自身的复制以及数字化和"种族"编码之间的平行关系。

36

帕梅拉·丘奇·吉布森（Pamela Church Gibson）

帕梅拉·丘奇·吉布森是伦敦艺术学院的文化与艺术史教授。他的研究范围十分广泛，主要包括电影与时尚、历史与遗产、性别与奇观、城市与消费等。四年前帕梅拉教授开设了唯一的关于时装与电影的硕士课程，随后即被邀请主编一份关于这一领域的同行审阅的期刊，2011年3月，《电影、时装和消费》（Film, Fashion & Consumption）诞生。这份全新的学术期刊提供电影、时装、设计、历史和艺术历史学科领域之内和各学科之间的交流平台，展示各种以研究和实践为基础的文章。旨在汇聚并扩展这些范畴里的研究和从业人员社群，同时力求将新的工作成果，特别是跨学科的、审视电影、时装和消费交汇点的研究，介绍给更广阔的读者群。帕梅拉教授还被邀请建立欧洲流行文化协会，第一次全体会议于2012年7月在伦敦时装学院召开。

他一直从事跨学科研究，2011年出版的新书《时尚与名人文化》（Fashion & Celebrity Culture）探索了在当代视觉文化中的新的复杂关系。他认为，随着过去十年中围绕着名人文化与奢侈品牌的发展，

不仅改变了时尚产业,而且带来了新的更加激进的变化。电影研究中传统的明星制已然消失,艺术世界的实践已被重塑。帕梅拉教授于2011年在德国和意大利发表了两篇关于"名人化"的论文。

他将通过与伙伴机构的新的协作,继续进行其跨学科的研究工作,目前在推进关于中国、美国、英国的相关讨论。在2009年的文章《千禧年的男子气概:当代视觉文化中的对抗与否认》中,他回归了早期论文中关于电影中的男子气概的研究工作,而且超越了仅仅关于电影的讨论,并且强调必须在跨学科的研究中才能充分把握"男子气概"的复杂性。因此他将电影《斯巴达300勇士》定位于当代视觉文化的背景下,从电影、广告、杂志和时尚图像多维度考察。这部电影不仅仅作为《角斗士》后一部新的史诗电影加以讨论,而是一部反作用力的、恐同性恋的作品。这个隐晦的"反作用力"是对于占据了当代如此多时尚领域的日益增长的色情的、雌雄同体的以及年轻男性的女性化形象的反动。

《〈辣身舞〉中的穿衣与脱衣:80年代的消费、性别与视觉文化》这篇文章中,《辣身舞》是80年代末由一家现已倒闭的录像带公司拍摄的一部低成本独立电影,当时获得了平地惊雷的成功,尤其是年轻观众的欢迎。全球各个领域如电影、媒体、音乐、文化、喜剧、舞蹈和社会学的学科领导人都将考察这一首次的全球文化现象。

37

伊丽莎白·吉雷利（Elisabetta Girelli）

伊丽莎白·吉雷利，圣安德鲁斯大学电影学系讲师，主要研究兴趣是银幕上的身份呈现，特别是基于性、性别和民族的研究。她对于文化分析非常感兴趣，特别是酷儿理论和叙事理论、银幕规范性的建构、明星形象和表演艺术、文本分析等。

她以前的研究主要有英国电影史中的意大利呈现；土耳其/意大利导演佛森·殷兹派特作品中的跨国研究和东方主义研究；空间关系研究；《剑桥风云》里的演员表演，尤其是盖·伯吉斯的表演。最近她的研究集中于对酷儿电影明星的理论批评和文本研究，正如她的《蒙特哥马利·克里夫特：酷儿明星》（Montgomery Clift, Queer Star）一书，纵观电影明星克里夫特电影事业的一生，探讨了克里夫特在电影中所具有的符号意义，分析了他带给银幕的颠覆性结构的范围。她还对于弗里德·金尼曼的那部具有雄心的反映第二次世界大战退伍军人的开创性作品《男儿本色》进行了讨论，《男儿本色》这部电影同时也是马龙·白兰度的银幕首次亮相。现在她又开始对默片时期的电影男

星鲁道夫·瓦伦蒂诺的情色身份表征进行研究，主要对他的表演进行一种理论化的文本分析。

　　她在很多不同的研究范围内指导博士生论文创作，例如，酷儿电影和酷儿理论，明星研究，英国、欧洲和好莱坞的性、性别和民族研究，文化分析和理论呈现的框架等。

38

克里斯汀·戈顿（Kristyn Gorton）

克里斯汀·戈顿是约克大学戏剧、电影和电视系教授。她在进入约克大学之前是利兹都市大学文化研究学院的讲师。克里斯汀·戈顿曾作为交换生到约克大学学习英国文学，然后又在爱丁堡大学获得英国文学的硕士和博士学位。她的博士论文不久就被修改成为专著而出版，即《20世纪小说中的精神分析和欲望表述：一个女权主义者的批判》一书。

2007年她到TFTV部门做电视剧本顾问的工作，这项工作建立起了她对于电视制作和电视理论的兴趣。她与电视机构的密切联系，帮助了自己的教学和研究工作，例如，她曾经邀请英国电视剧作家和演员凯·梅洛作为一个公共系列讲座的嘉宾之一。在行业中工作而建立起了与电视的联系，尤其是与英格兰北部的英国独立电视台以及制作肥皂剧《埃默代尔》《加冕典礼街》和《公平城市》的剧作者和制片人的密切联系。

她的研究主要集中于两个交叉的领域：欲望的概念以及它在电影、

电视和当代文化中被表示和理解的方式；情感和影响以及观众通过观看达到"情感投入"的方式。同时还有大量对于英国电影和电视、女性主义、电视批评、欧洲电影研究、女性主义和心理分析等研究。克里斯汀·戈顿出版的专著有《理论化的欲望：从弗洛伊德到女性主义到电影》(*Theorising Desire: From Freud to Feminism to Film*) 和《媒体受众：电视、意义和情感》(*A Sentimental Journey: Television, Meaning and Emotion*)。

现在克里斯汀·戈顿指导博士生的工作方向主要有电视的翻拍和改编、电视连续剧的结尾、泰国肥皂剧等话题。她希望能够对电视和情感、电视和欲望，以及女性主义电视批评等研究方向进行更加深入的研究。

39

保罗·葛兰奇（Paul Grainge）

保罗·葛兰奇是诺丁汉大学艺术学院的电影学副教授。他的研究主要有当代电影、电视和媒体文化，还曾进行过大量关于电影电视工业方面书籍的写作。

葛兰奇教授的课程有文化工业，电影史，新好莱坞电影，电影、媒介和文化研究等。尤其是对于文化工业有着较深刻的理解，所以他鼓励学生去反思电影和电视工业的复杂工作：从广告的作用和市场研究到版权问题、媒介融合和作品创新等问题。这会使学生更加主动地设计和推销自己的"跨媒介制作"，旨在使学生通过实践活动在媒体行业内获得动力和挑战。对这一模式的理论和实践的学习，不断地开发着学生的创造力，有利于学生对于电影和电视产生出极具创意的理念和想法。保罗·葛兰奇最近一直在探讨电影和电视节目这一"即时性"文本之间和之外的存在形式，集中于揭示出像商标、广告、预告片这类促销媒体的作用。

保罗·葛兰奇的著作丰富，2003年出版了《记忆和大众电影》

（*Memory and Popular Film*）、2008年创作了《促销好莱坞：全球媒体时代的娱乐销售》（*Brand Hollywood: Selling Entertainment in a Global Media Age*）。他的《记忆与大众电影》一书，将好莱坞作为他的研究重点，从早期默片时代到现代的电影和记忆的关系提供了一种持续的、跨学科的眼光。通过对于好莱坞电影研究和美国文化研究的主要批评资料的收集整理，来建立电影的记忆和作为记忆的电影的研究框架。

目前他是艺术与人文研究委员会在2009年诺丁汉大学举行的关于"即时性媒体"的名为"超越文本"研讨会的主要负责人，同时也是艺术与人文研究委员会的后续项目"电视和数字化推销：新媒体生态的敏捷策略"的主要负责人。

40

苏·哈珀（Sue Harper）

苏·哈珀是朴次茅斯大学电影史研究方向的名誉教授，专注于四五十年代的电影的研究工作。她已经写作了一系列关于英国电影的书籍，并在全欧洲各处演讲，讨论其关于国家广播事业的工作。

在其著作《50年代的英国电影：顺从的衰落》（*British Cinema of the 1950s: The Decline of Deference*）中，作者吸收了广泛的先前不曾被人所知的档案资料，记录了第二次世界大战后在电影制作者和电影观众间日渐增长的对于认知顺从的拒绝。来自电视的竞争和政府政策的变化均使产业环境变得更加具有市场的敏感性，使追忆战时情感结构的电影受到了挑战。新出现的制片公司懂得怎样表达反叛的情绪以及新一代的电影观众日益增加的不满的情绪。甚至，英国电影审查委员会不得不采取了一个更加自由的态度。大制片厂制度的崩溃意味着编剧和艺术指导不得不放弃对于新一代独立制片导演的创意上的控制。本书的作者所做的工作就是探索50年代英国电影的社会、文化、产业和经济上的变化的影响。

其另一部著作《新电影史：来源与方法》(*The New Film History: Sources, Methods, Approaches*) 运用了一种被当代电影史学家所广泛接受并理解的论述方式。这是一种生动活泼的书写方式，其试图战胜在电影学研究和电影史研究之间的传统区隔，并提供一种关于研究重点领域的综述，包括接受理论、类型、作者论等。本书还提供了关于国族电影身份认同、作者论研究中编剧的地位、"gangster"与"gansta"之间的关系、接受理论中互联网的使用等话题的详细案例分析，是近二十年来第一本关于电影史研究方向的重要的综述性书籍。

41

约翰·希尔（John Hill）

 约翰·希尔，英国著名电影学者，曾经在英国格拉斯哥大学获文学学士学位，在约克大学获博士学位。曾经在阿尔斯泰大学期间他曾经从事媒体研究的工作并且担任媒体表演艺术学院的院长，他在1994年至1997年担任北爱尔兰电影委员会的主席并且作为英国电影协会（BFI）理事会会员，在1999年至2004年作为英国电影委员会的创始会员，2004年从阿尔斯泰大学进入英国伦敦大学皇家霍洛威学院任教。

 他的研究著作涉及诸多领域，包括电影史和电视史，民族和地区电影，电影工业、电影政策和电影政治等各个方面。他是《性、阶级和现实主义：英国电影 1956—1963》（*Sex, Class and Realism: British Cinema 1956—1963*，1986）的作者，他的其他著作还有《20世纪80年代的英国电影》（*British Cinema in the 1980s*，1999）、《电影和北爱尔兰：电影、文化和政治》（*Cinema and Northern Ireland: Film, Culture and Politics*，2006）、《肯·洛奇：电影和电视中的政治》（*Ken*

Loach: The Politics of Film and Television，2011），他还是《剑桥电影研究指南》(The Oxford Guide to Film Studies) 这类书籍的联合编辑。肯·洛奇是约翰·希尔主要研究的一个导演，在 2011 年英国伦敦大学的一项研究论坛中，主要讨论了肯·洛奇电影中的政治因素，讨论了洛奇电影从《隐秘的档案》中的政治惊悚到《自由世界》中的社会现实主义。

约翰·希尔现在同霍洛威学院的两名教授莱丝·库克和比利·斯玛特正在进行一项关于那些英国被遗忘的电视剧的研究，这项研究由艺术与人文研究委员会提供支持，从 2013 年 9 月开始到 2016 年 8 月结束持续了三年，这项研究试图去发现那些自传播开始就未被看到并且现在仍然存在的英国电视剧，通过这项研究重新认识英国电视剧的历史，并且重新定义什么是经典。这项研究项目目的是通过一系列的个案研究的基础试图描绘一个关于那些不知道的或者被遗忘的英国电视剧的数据库轮廓。

42

彼得·胡廷斯（Peter Hutchings）

彼得·胡廷斯是诺桑比亚大学电影研究教授。他在 20 世纪 80 年代末期就获得了英国恐怖电影专业研究方向的博士学位，从此广泛发表了关于英国恐怖电影以及世界恐怖电影方面的有关文章。他还完成了科幻和惊悚流派的研究，对惊悚流行文化方面保持兴趣。他还是同行评议学院艺术与人文研究学会的会员，并任职于《英国视觉文化》杂志编辑部以及《电影研究在线》杂志。

他近期的研究方向集中于以下方向：英国电影和电视的历史、恐怖片、科幻小说、惊悚片、恐怖电影与幻想、意大利电影流派。目前他负责的博士生研究方向为：加泰罗尼亚语电影、移民电影、拉夫克拉夫顿式的恐怖电影、20 世纪 60 年代和 70 年代的英国恐怖电影。

他重要的著述有 2004 年出版的《恐怖电影》(*The Horror Film*)，恐怖类型已被证明是在所有主流电影类型中流行最久、最声名狼藉的一种类型。20 世纪 30 年代初期以来，在世界的任何一个地方，从未有过恐怖电影不被大量生产、批评、审查、禁止的时候。这本书考察

了恐怖电影之所以声名狼藉的原因，而且试图解释其之所以如此成功的原因，"恐怖"的吸引力源自何处？这本书关注一些著名的恐怖电影，并将观众引向那些值得注意却又更加晦涩不清的恐怖电影制作的例子，这本书的总体目的在于提供一个试图澄清关于恐怖电影的本质与价值的争论的见多识广而生动活泼的讲述。

重要的学术研究论文有发表于2008年的《美国吸血鬼在英国：理查德·麦森的〈我是传奇〉》《怪物的遗产：记忆、技术与恐怖史》《血的戏剧：莎士比亚与恐怖电影》，2009年的《"我就是他要杀的女孩"：20世纪70年代英国影视中的"危险中的女人"》《静夜之歌：恐怖片中的电影原声》，2010年的《制造灾难的力量：20世纪70年代英国电影中关于启示录的想法》，2011年的《德古拉的东方遗产：20世纪70年代的日本吸血鬼电影》，2012年的《"生化危机"：欧洲恐怖电影中的界限》，2013年的《黑色电影与恐怖》《银幕中的不死形象：影视中的吸血鬼和僵尸》。

43

迪娜·伊昂丹诺娃（Dina Iordanova）

　　迪娜·伊昂丹诺娃出生于 1960 年，是圣安德鲁斯大学的电影学教授和教育家。作为研究世界电影的专家，她的专长在于巴尔干半岛地区、东欧地区以及普遍的欧洲地区的电影。她以一种后国家式的标准切入电影，并聚焦于跨国别电影研究的动态，她对于与电影有关的边沿性问题和历史学有特别的兴趣。已经广泛地发表了关于电影艺术与电影工业的国际性与跨国别的研究，并在利华休姆基金会的赞助下，召集了有关电影节和世界电影动力学的研究课题网络。

　　出生于共产主义的保加利亚的一个知识分子家庭，迪娜攻读哲学和德语，1986 年，在索菲亚的克莱门特·奥赫里德斯基（Kliment Okhridski）大学的艾萨克·帕西教授的指导下获得了美学和文化历史的博士学位，在文化研究所工作，1990 年移民到加拿大。移民后她工作和生活在美国和加拿大，后来，于 1998 年定居英国，开始积极参与欧洲网络和计划的建设。来到圣安德鲁斯大学之前，她在奥斯汀的德克萨斯大学的广播电影电视系任职，该系由洛克菲勒奖学金在芝加

哥大学、英国的莱斯特大学的弗兰克人文学科研究所赞助。她的工作是广泛地审阅书籍，翻译成多达 15 种语言，并且在世界 70 所以上的大学的课程里应用。她一直是芝加哥大学的客座教授，伦敦大学杰出的访问学者。

她在圣安德鲁斯大学创立了电影学课程，2004 年她被任命为电影系主任，她致力于使该大学的各种制度现代化，并在短期内使该项目获得了在国际范围内广受尊重的地位。她还创立了电影研究中心，目前她直接领导该中心，该中心的背后是苏格兰电影与视觉研究财团支持下的卡内基托拉斯资金。2010 年，迪娜被任命为伦纳德学院的院长。她的《电影的火焰》(*Cinema of flames*) 介绍了近 30 份期刊，包括《电影眼睛》(*Kinoeye*)、《银幕的过去》(*Screening the Past*)、《附言》(*Post Script*)、《亚欧研究》(*Europe-Asia Studies*)，已经被多种不同的学术背景研究人士广泛讨论。《另一种欧洲电影》(*Cinema of the Other Europe*) 是她关于中心欧洲电影的一篇重要学术专著，被《放映过去》(*Screening the Past*)、《电影季刊》(*Film Quarterly*)、《电影院》(*Kinema*) 以及一系列电影出版物介绍。她已经出版了关于导演埃米尔·库斯图里卡（Emir Kusturica）的专著，以及保加利亚的电影。她的跨国别电影的研究包括边缘电影，世界电影中对于吉卜赛人的表现，以及贩卖人口的呈现和其他当今社会问题。从 2009 年开始，她出版了一系列关于电影节的年鉴。

44

布莱恩·R. 雅各布森（Brian R. Jacobson）

布莱恩·R. 雅各布森，圣安德鲁斯大学电影学系讲师，获得麻省理工学院比较媒介研究硕士学位、南加州大学批评研究博士学位。目前主管研究生的电影教育工作。他曾经获得过法国福布赖特奖学金、社会科学研究基金会国家论文研究奖学金。2013年他的博士论文获得电影和媒体研究社会论文奖。

他的研究主要关于活动影像的历史、科技史和技术哲学、艺术史和建筑史的交叉融合。在他的著作《制片厂前期：建筑、科技和电影空间》(*Studios Before the System: Architecture, Technology and the Emergence of Cinematic Space*) 中他探讨了世界上第一个电影制片厂，分析了城市工业现代化所引起的建筑和科技的改变造成的空间变化。布莱恩·雅各布森将目光聚焦于从梅里埃和爱迪生时期到南加州早期的法国和美国制片厂，阐明了早期电影和建筑的密切关系以及电影在呈现和参与20世纪早期技术的变革所扮演的至关重要的角色。除此之外，他的研究领域还包括媒体研究、视觉艺术研究、先锋电影

和实验电影、自然与科技的呈现等。

现在他正在着手进行另外几本书和几篇文章的创作，这些书和文章主要是关于法国和英国的制片公司和工业电影节的历史，这一项目已经得到了苏格兰大学卡耐基信托基金的资助。另外他还在策划一本关于法国工业电影史和电影政策的书籍。目前布莱恩·雅各布森主管圣安德鲁大学电影学研究所教育工作，他非常希望和有志于电影研究的学生一起进行学术探讨，尤其是在电影史和电影理论、电影和建筑、法国电影理论、先锋电影和实验电影等方面。

45

理查德·T. 凯利（Richard T. Kelly）

理查德·T. 凯利出生于 1970 年，在北爱尔兰长大，是一位小说家、电影剧本作家、传记作者，目前生活在伦敦。目前正在改编他最新的小说——《福勒斯特博士的财产》，这是一个哥特风格的发生在一天之内的恐怖故事，这是一部为了节日电影创作的剧本。他还承担其他的改编任务，如拉塞尔·塞林·琼斯的小说《来自太阳的十秒》，这是一部为 BBC 电影公司改编的剧本。理查德还有一部原创的脚本《露西·冈恩》，是为英国电影协会的第一部长篇电影发展计划所撰写的。理查德的一部脚本《宵禁》，由"丑小鸭"电影公司与北爱尔兰电影电视委员会联合开发。

因为他的短片《月食》被选为"导火索电视／英国第四频道推新人计划"的候选人。他完成了国家剧院工作室的一个附属任务，受命为纽卡斯尔生活剧场撰写一个剧本《黑色的伊甸园》。先前，理查德作为剧院公司的导演，并为英国电影协会的电视生产制作部门工作。从 1998 年至 2001 年，他作为爱丁堡国际电影节的现场舞台演出的项

目顾问和推荐者。在 2000 年，他写作了一部纪录片《这部电影名为"道格玛 95"》的剧本。理查德定期向报纸、杂志、电视和广播电台供稿，并且已经出版了三本关于电影及电影工作者的备受好评的口述历史的书籍，它们是 1998 年出版的《阿兰·克拉克》《这本书名为"道格玛 95"》(*The Name of this Book is Dogme95*)、《西恩·潘：他的生活与时光》(*Sean Penn: His Life and Times*)。他编写的一本名为《与德尼罗的十个糟糕的约会》(*10 Bad Dates with De Niro*)的书，于 2007 年 10 月出版。他的小说处女作——《十字军战士》，是一部关于罪案、政治与宗教的故事，已被 Ruby 电影公司和英国电视第四频道收购剧本改编权。

46

理查德·柯尔柏（Richard Kilborn）

理查德·柯尔柏是斯特林大学的高级名誉研究员。他自 1982 年至 2008 年执教于电影、媒体与新闻传播系，并领导了斯特林大学的电影与媒体研究计划。他还曾两次被任命为系主任。特别关注与已建立学生的交流与合作关系的其他欧洲教育机构的合作。目前，他代表斯特林主持欧洲的大学联盟每年举办为期两周的暑期期间博士生在媒体和通信领域的工作事宜。近期曾发表了名为"火星生命"的关于处理跨国流行文化的话题的杂文。他的名为"纪录片之声"的探讨英国实况肥皂现象的文章，也会发表在布赖恩·温斯顿的编辑的有关 2013 年的夏天 BFI 纪录片合作情况的文集中。

他的出版物涵盖了广泛的主题，但主要集中于影视剧，德语国家的媒体、电影和电视纪录片（包括近期发展的电视娱乐片）领域的诸多研究话题。自 20 世纪 90 年代初理查德一直与国际纪录片大会下的"可见的证据"课题保持着密切联系。同时他也给许多报纸杂志和电视节目提供以纪录片研究为主题的文章。1997 年出版的《面对现实：

电视纪录片导论》(An introduction to television documentary :confronting reality)聚焦于电视纪录片的历史，生产与接受，主要形式与功能以及它们为了适应今天的电视节目的需要所做的改编。电视节目日益增长的商业化倾向对于纪录片播出形态的影响是什么？是什么导致了日见增多的杂交、混成节目形式的形成？在关于社会机构的角色、纪录片与真实的特殊关系、观众是怎样解释他们所看到的纪录片的这些方面的考察中，上述问题得以被强调。这本书的写作考虑到了媒介学学生的需求，但是在当今瞬息万变的媒体世界中，它是每一个与纪录现实密切相关的人的必需。2003年的著作《上演真实："老大哥"时代的电视真人秀》(Staging the Real)追溯了不同类型的"真实"节目的演进，它们在过去的十年间依次占据了我们的银幕。这本书聚焦于之所以产生出这些节目的媒体环境的演变，以及它们与其他的电影节目流行类型的关系，它们对当今观众所产生的巨大吸引力。这本书同样试图去衡量这些新的节目形式的文化意义。它们是否反映出一种日益增长的普遍性的文化焦虑，又或者我们应该更多地按照当今观众对电视节目的期待来衡量它们的流行性。

47

杰夫·金(Geoff King)

杰夫·金教授已经出版了关于好莱坞与美国独立电影、喜剧电影、文化建设的现状的多部专著。他主要的研究兴趣在于工业背景、正式品质、当代美国电影从好莱坞巨制到独立制片部分的社会文化规模之间的相互关系。他目前研究工作的主要关注焦点是独立制片部分,开始于 2005 年的书《美国独立电影》(American independent cinema),这是一部在独立电影研究方面的先锋性工作,紧接着,2009 年出版了《美国独立坞》(Indiewood, USA),这是第一部关于位于好莱坞与独立制作部分的重叠区域的独立坞地带的学术分析书籍,以及《独立 2.0 时代:当今美国独立电影的变化与延续》(Indie 2.0:Change and Continuity in Contemporary American Indie Film)。他还著书分析了独立电影代表作《死亡幻觉》(Donnie Darko)与《迷失东京》(Lost in Translation)。他正致力于写作一本新书,《品质好莱坞:当代制片厂电影的区隔特性》(Quality Hollywood: Markers of Distinction in Contemporary Studio Film)。

他早期的工作更加关注好莱坞,既普遍性地又特殊性地涉及当代大片模式和喜剧电影。他 2000 年的著作《奇观叙事:大片时代的好莱坞》(*Spectacular Narratives: Hollywood in the Age of the Blockbuster*)在当代大片模式的叙事性与奇观性的争论中维持了关键的调停立场。他还与 Tanya Krzywinska 合著了关于科幻小说电影和电子游戏的书籍。在另一种生活领域,在其本科生与研究生阶段兼职记者,直到 1998 年成为布鲁内尔大学的一名讲师。

他最主要的两个教学研究模块是新好莱坞与美国独立电影。每个模块都建立在围绕其特定电影类型的三个维度的紧密分析:工业背景、专业品质、社会文化影响。这三个维度是分开进行研究的:每一种类型电影的工业规模;其特有的专业品质(电影是如何被组织、拍摄、编辑的);怎样的意义被最终生产出来以及电影如何被导向更广泛的社会理解领域以及其政治意蕴可能是什么。但是最关键的部分仍然是分析这三个维度的相互关系。例如,特定的工业条件是如何塑造电影的专业品质以及社会文化影响的。这一方法被紧密地结构进这些模块运用的评估体系中,这些评估体系正是课程的基础。

48

劳拉·凯帕尼斯（Laura Kipnis）

　　劳拉·凯帕尼斯，美国西北大学广播、电视、电影系媒体研究教授，文化理论家和批评家。她的研究方向主要是性别政治、大众文化和色情文学。她在圣弗朗西斯科艺术学院获得学士学位，在新斯科舍艺术与设计学院获硕士学位，曾经因为其杰出的工作而获得古根海姆基金的奖学金、洛克菲勒奖学金、全国艺术基金会奖学金。

　　现在的工作主要致力于研究美国的政治、精神和身体是如何贯穿融合在一起的，但是这个工作是通过对于爱、马克思主义、性别困境、通奸、丑闻、弗洛伊德以及先锋派艺术等的研究来间接达到的。2003年的《反对爱情：一个好辩者》（*Against Love: A Polemic*）一书被报刊称为"极其诙谐然而冷静地思考了国内对性爱关系的不满，凯帕尼斯融合了梅勒狂怒的个性，罗珊妮·巴尔谨慎的智慧和桑塔格早期冷静的美学分析于一身"。2010年她的《如何产生丑闻：不良行为的冒险》（*How To Become a Scandal: Adventures in Bad Behavior*）一书聚焦于丑闻的产生："破碎的生活，衰败、耻辱和堕落，犯罪者的狂

怒等。"她是《马克思：视频》(Marx: The Video)的编导和制片人，1985年制作《无限制的狂喜：性和资本的融合》(Ecstasy Unlimited: The Interpenetrations of Sex and Capital)，1988年和大不列颠第四频道联合制作了《男人的女人》(A Man's Woman)。

 目前她已经出版五本书籍，除此之外她的论文和评论文章也广泛出现在《国家》《纽约时报》《批评探索》《社会形态文本》等著名杂志上，他的书籍和文章已经被翻译成15国语言。

49

茱莉亚·奈特（Julia Knight）

茱莉亚·奈特，桑德兰大学媒体和艺术设计系教授，从1995年以来一直是国际知名杂志《结合：国际新媒体研究》（Convergence: The International Journal of Research into New Media Technologies）的联合编辑，这一杂志主要研究新媒体技术的发展、数码技术和模拟技术的融合。

她在大学里教授的课程主要有电影和媒体研究、当代电影模块控制理论、文化理论和大众文化研究。研究兴趣主要有活动影像的分布、促销、展览和归档，实验电影和电视艺术，新德国电影和女性导演研究。20世纪80年代她在英国独立电影电视部门担任奥尔巴尼视频分送的联合经理人，另外还担任《独立媒体》（Independent Media）杂志的责任编辑，这一杂志为茱莉亚·奈特教授对于活动影像的分送、促销、展览和归档的研究提供了很多资料上的帮助。她的著作有《女性电影史：重塑电影的过去和未来》（Doing Women's FIlm HIstory: Reframing Cinemas Past and Future）、《新德国电影：一代人的肖像》

(*New German Cinema: Images of a Generation*)、《女性和新德国电影》(*Women and the New German Cinema*），其中《新德国电影：一代人的肖像》一书分析了在 60 年代末到 80 年代中期浮现出来的像法斯宾德、文德斯、赫尔佐格、冯·特洛塔等导演的作品。她考察了美国对于德国电影市场的支配地位、电影补贴制度的发展、欧洲艺术电影的框架、分销和展览活动的发展等。

她同彼得·汤姆斯建立了电影电视分布数据库，这项研究通过团体组织和投资人提供的档案数据来分析英国艺术电影、独立电视电影的关键分销商和推销商的历史。她是 2007 年至 2009 年艺术与人文研究委员会研究网资助的项目"艺术家电影和视频数据库/数字化采集项目：解决史学和可持续性问题"的主要研究者。2009 年至 2011 年是艺术与人文研究委员会研究网资助的项目"女性电影历史网——英国/爱尔兰"的合作研究者之一。

50

弗兰克·克鲁尼克（Frank Krutnik）

弗兰克·克鲁尼克教授是萨塞克斯大学传媒与电影研究方向的撰稿人。他主要研究兴趣是电影史、美国电影与流行文化、电影与电视喜剧、黑色电影、明星制、流行音乐、好莱坞左派、美国20世纪30至60年代的无线电广播以及文化再现问题。除了作为一些广受欢迎的专著和编纂合集的作者，他的文章早已从20世纪80年代以来在一些领先的世界性《银幕》期刊上发表，在喜剧、黑色电影与男子气概等领域的开创性工作已在电影学的辩论中产生实质性影响，并在全世界被广泛应用于大学课程教学、电影学研究。他目前在写一本关于黑色电影研究的新著作，以及关于"广播黑色剧"、悬念的文化等文章。

他关于希区柯克的研究文章题为《剧院的紧张感：悬念的文化》（Theatre of Thrills: The Culture of Suspense），这篇论文考察了于20世纪40至50年代不断扩散的以悬念为导向的媒介模式。与此同时，受到卓越的哥伦比亚广播系列悬念剧和希区柯克系列影片的鼓舞，这

个更加广泛地包括电影、广播及电视系列剧、现场娱乐形式、机电娱乐、书籍、杂志以及连环漫画册在内的悬念文化便扩展开来。考察这些媒介模式是如何将作为一种吸引力、产值、感觉触发器的悬念加以配置及探讨的，这篇论文质询了传统批评假设关于其作为叙事的技巧，探讨了悬念作为一种流行商业文化中的至关重要又日渐普及的感情模式特征。伴随着其本身搅动与激励的能力，悬念经常被文化卫道士带着怀疑的态度加以妖魔化，视为不真实的、降格的及危险的。然而哥伦比亚广播公司的节目和希区柯克的电影审慎地着手于提升悬念的文化地位，该论文认为其他同时期的仰赖于悬念的文化形式，如广播电台的惊悚片、连环漫画册、赌博游戏机，均引发了强烈的道德谴责。

51

保罗·麦克唐纳（Paul McDonald）

保罗·麦克唐纳，朴次茅斯大学电影研究教授，他的研究方向集中在电影和电视产业版权，以及电影和电视产业的数字分销等话题上。他在朴次茅斯大学曾任创意与文化产业学院的副院长，他自雷丁大学获得了第一电影和戏剧研究专业的学位，并自英国华威大学获得了电影研究专业的博士学位。在开始专业电影研究之前，他还曾是皇家戏剧艺术学院的专业演员，之后，他曾受雇于伦敦的动画电影制作和摄影工作室，之后任职于国家电影剧院。

他近期的研究工作也十分活跃，例如，这几个在2003年出版的研究专著和课题："好莱坞明星""电视4台和英国电影文化""图绘传媒产业研究"等。之后保罗·麦克唐纳教授还会把研究重点放在下面这些话题上："历史与当代文本中的好莱坞电影与电视产业""电影发行与市场""英国电影产业""传媒产业历史研究""电影明星与表演"等，特别是理查德·戴尔最为权威的《明星》一书的修订版也在最后章节汇集了他的一章关于明星与表演的研究成果。

52

马丁·麦克伦(Martin McLoone)

马丁·麦克伦是北爱尔兰阿尔斯特大学的教授,研究兴趣在于电影与电视、电影学、爱尔兰研究学、摇滚乐等。1996年,他与约翰·希尔合著的《大图像小银幕——电影与电视之间的关系》(*Big Picture, Small Screen, the relations between film and television*)一书研究了英国国内外委托制作的状况分析,剖析了委托制作的渊源、第四频道的创立、第四频道的公共性质、委托制作的具体操作等。

2000年,他出版专著《爱尔兰电影——一种当代电影的出现》(*Irish Film:The Emergence of a Contemporary Cinema*),本书中提出,奥斯卡对于丹尼尔·戴·刘易斯和布兰达·弗里克在《我的左脚》中的角色的褒奖以及尼尔·乔丹的《哭泣的游戏》的最佳原创剧本奖,甚至包括其他诸如《迈克尔·柯林斯》《将军》等影片,都已证实了爱尔兰电影日渐增长的名望,但这些只是广阔冰山的一角。这一充满活力的电影现象不可避免地在爱尔兰内外产生了相当关键的辩论,争论重点在于他们所制作的电影类型、对于爱尔兰形象的表现以及他们所

促进的爱尔兰。这本书考察了在美国和英国电影中所发现的主导的爱尔兰形象,以及近些年来爱尔兰制造的电影可能会对于各种褒奖的回应。这本书的大部分篇幅提供了广泛的重要电影如《屠夫男孩》《爱国者游戏》《安吉拉的骨灰》的详细阅读资料。这本书考察了爱尔兰电影生产的广阔背景,从低成本的本土电影制作者如科莫福德、布雷斯纳克,直到更大的好莱坞电影制作者如朗·霍华德的《大地雄心》,以及广阔的二线电影导演如尼尔·乔丹和吉姆·谢里丹的中等规模成本投入的电影,这种电影允许更多的创造力的控制。蔓延到更广泛的关于国族电影与文化认同的争论,这本书提供了一个关于小国电影如何在好莱坞的阴影下成功发展的综述。

2008年出版的《爱尔兰的电影、媒体与流行文化》(*Film, Media and Popular Culture in Ireland*),分三个角度切入研究,一是爱尔兰的移民群体的多样性和深厚的文化意义,主要是北美地区的爱尔兰移民在文化上的贡献;二是爱尔兰本土的经济繁荣和社会变迁;三是北爱和平进程中其在身份归属与认同上的影响。

马丁·麦克伦教授重要的学术论文还有发表于2000年的《北爱尔兰的朋克音乐:"what might have been"的政治力量》以及发表于2004年的《杂种与国族音乐:爱尔兰摇滚乐的案例》。

53

罗伯塔·E. 皮尔森（Roberta E. Pearson）

罗伯塔·E. 皮尔森是英国诺丁汉大学文学系电影与电视研究的教授。从杜克大学获得文学学士学位，继而获得耶鲁大学的哲学硕士学位以及纽约大学的哲学博士学位。在宾夕法尼亚州立大学任教，直到 2004 年来到英国诺丁汉大学，2004 年至 2010 年担任电影电视研究学院的院长，2010 年至 2013 年担任新成立的文化、电影与媒体学院的院长。

他的研究范围涵盖了一系列丰富的话题。在美国电视剧研究方面，皮尔森教授对于文本意义产生的多重决定因素感兴趣，从生产制作的背景考察到文本的叙事类型及制作特征对于观众接受及影迷的反应。同时，他对于多平台的兴起、跨媒体叙事及其历史先例感兴趣。另外，他与人合编了一本关于电视 B 级片的选集，合著了一本关于电视剧《星际迷航》的书，自己编著了一本关于电视剧《迷失》的选集。他对于莎士比亚与媒体的关系同样感兴趣，首要关注的是莎士比亚作为文化符号的意义，而不是关于个体文本的改编，尽管他已经写作了

大量关于影视改编的文章。此外，他对于表演与演员有一定研究。皮尔森教授对于电影表演的研究有极大兴趣，这与他的博士论文《雄辩的手势》(*Eloquent Gestures*) 有一定关系。他对于演员的表演技艺同样感兴趣，近期采访了帕特里克·斯图尔特，关于该演员在影片中对于马克·安东尼的诠释提出一系列有益的问题。对于早期美国电影、影视与历史的关系，他也有深刻的见解。移动图像媒介是如何表现过去的？对于特定历史事件的表现是如何在时代中进步的，以及在一系列媒体中的呈现。皮尔森教授的关注聚焦于不幸的美国将军——乔治·阿姆斯特朗·卡斯特。他一向关注于文化的标志性人物，这是他一以贯之的研究主题，特定的历史人物和小说人物如莎士比亚、卡斯特、蜘蛛侠和夏洛克·福尔摩斯。他已经写了多篇关于福尔摩斯的论述，目前正在计划写一本关于福尔摩斯的专著，暂定名为《全球的福尔摩斯》。另外，他写了多篇关于迷影文化的文章。

54

邓肯·皮特里（Duncan Petrie）

邓肯·皮特里教授于英国爱丁堡大学获得文学硕士学位，1986年从事社会学研究，1990年发表博士论文《拍电影：当代英国电影的创造性结构》(*Making Movies: The Structuring of Creativity in Contemporary British Cinema*)。离开爱丁堡后的第一份工作是英国电影学院的研究员工作，在那里度过了1990年至1995年。接下来的八年，他在埃克塞特大学英文系成立并指导电影史与流行文化的比尔·道格拉斯研究中心，这是一所包括50000本著作及艺术品的公共博物馆和研究中心。他于2004年2月前往新西兰的奥克兰大学任职电影电视与媒体研究系主任，2009年1月前往约克大学。

他设计和讲授关于好莱坞、英国电影、新西兰、欧洲和默片的从学士到硕士的各个阶段的课程。在埃克塞特大学，他创立了两个新的硕士课程，并在约克大学的课程设计方面占据关键地位。他目前在影视生产学方面召集了三个研究模块：一是"电影：历史与分析"；二是类型的训导；三是摄影的历史。

他的首要研究兴趣在于英国、苏格兰和新西兰的电影与文化，并对电影制作过程、全国影院的结构与功能、摄影的艺术与工艺、文化表达与国家问题的关系尤其感兴趣。他出版了五本专著：《英国电影工业的创造性与限制》(Creativity and Constraint in the British Film Industry, 1991)、《英国摄影师》(The British Cinematographer, 1996)、《拍摄苏格兰》(Screening Scotland, 2000)、《当代苏格兰小说》(Contemporary Scottish Fictions, 2004)、《在新西兰拍摄：新西兰摄影师的工艺与艺术》(Shot in new Zealand: The Art and Craft of the Kiwi Cinematographer, 2007)，以及一本与人合著的《走向成熟：新西兰电影三十年》(A Coming of Age: 30 Years of New Zealand Cinema)。他目前研究电影学校的历史，及其对于电影制作的艺术与工艺发展的贡献。原因一方面是缺乏对于这些在电影史中有重要意义的机构的严肃审视，另一方面是缺乏围绕英国电影教育与培训政策的争论的共识，所以这份工作最终将出版一部名为《培养电影制作者：电影学校的过去、现在与未来》(Cultivating Film-makers: The Past, Present and Future of Film Schools)的专著。

55

阿拉斯泰尔·菲利普斯（Alastair Phillips）

阿拉斯泰尔·菲利普斯，华威大学电影学讲师，在斯特灵大学获得电影与媒体研究和艺术史的双学位，在华威大学获得电影学硕士和博士学位。2007年从雷丁大学的电影戏剧和电视系转到华威大学任教，同时他也在英国电影协会和爱丁堡国际电影节工作。

阿拉斯泰尔的研究领域主要是在世界电影史、电影文化和电影美学方面，特别是法国和日本电影。他还研究了欧洲与好莱坞电影之间的迁徙流变的历史，以及早期电影和现在世界电影中的空间和影像的表征。阿拉斯泰尔的教学和研究领域范围非常广，包括世界电影史、法国和日本电影文化和电影美学、跨国维度上的黑色电影、现代世界电影、早期电影和非主流电影以及20世纪二三十年代的先锋电影。2013年至2014年为本科生教授电影批评和战后背景下的日本电影。阿拉斯泰尔目前监管研究生的学习工作，研究生的课程主要是世界电影史，当代世界电影以及电影史和电影美学的基本问题。最近的博士课题包括京都的表征，小津安二郎电影中的日常生活的呈现，亚美尼

亚、库尔德以及巴勒斯坦电影的民族认同的转移与消失的问题等。

他现在是《银幕》杂志的报告和评论版的编辑，还担任英国电影协会经典电影系列和《日本韩国电影之旅》(Journal of Japanese and Korean Cinema)的编委。现在正在为英国电影协会联合编辑两本书，分别是《日本电影》和 Beyond the Flâneur: Paris in the Cinema。

56

吉斯·里德（Keith Reader）

吉斯·里德，英国格拉斯哥大学现代法语研究专家，他的主要研究领域有法国电影、思想文化史、批评理论和其他一些文化领域研究。他在很多领域研究著述颇丰，包括《1968年法国五月风暴》(The May 1968 Events in France)、《罗伯特·布列松》(Robert Bresson)、《游戏规则》(La Règle du Jeu)。《罗伯特·布列松》一书对于布列松这一世界电影史上备受赞誉的导演的作品进行了全面的介绍和分析，这是很多年来关于布列松作品的第一部英文专著，书中涉及布列松的十三部长篇电影和他的那本专著《电影笔记》(Notes on Cinematography)。在《游戏规则》一书中里德关注于电影制作的年代和现在两种语境下的互文性比较。他也探讨了布列松的电影对于常规电影的颠覆和超越，以及对于像阿伦·雷乃和罗伯特·阿尔特曼等下一代电影人的重要影响。

最近的著作是2011年利物浦大学出版社出版的《巴士底狱广场：一个营地的故事》(The Place de la Bastille: The Story of a Quartier)，

探讨了巴黎最为吸引人的然而很多时候却又被忽视的政治和文化历史,最近又为利物浦大学出版社撰写了此书的续集,在这本书中将继续沿着相似的路线追踪玛黑区(目前巴黎最热门的同性恋社区)的文化历史。里德教授最近的研究显示出了对于城市和周边地区的关系的特定的关注,这一关注很多时候也会渗透到他在法国伦敦大学巴黎学院的教学中。

另外,里德教授现在是法国研究编辑委员会和法国文化研究编辑顾问委员会的成员之一,进行法国电影、当代和现代法国研究。

57

卡尔·斯库诺弗(Karl Schoonover)

卡尔·斯库诺弗,华威大学电影电视学的副教授。获得汉普郡学院学士学位,布朗大学现代文化和媒体艺术硕士和博士学位。

他的很多研究著作都涉及电影美学和政治变化之间的联系。他的第一本书是《残酷的呈现:战后意大利电影中的新现实主义》(*Brutal Vision: The Neorealist Body in Postwar Italian Cinema*),通过这本书探讨了意大利新现实主义电影如何运用苦难的影像去重建人类的信心,重新调整社会差距,同时如何认同了外国观众的必要道德观察者的形象,他认为电影中的"残酷的人道主义"对于北大西洋组织的社会经济债券和跨国人道主义援助的新文化提供了有效的支撑。他还和罗莎琳德·高尔特联合编辑了《世界艺术电影》一书,将艺术电影作为全球化时代的一种类型来探讨其存在的持续性,他们通过新的方法再次将艺术电影与电影理论、法律、影展以及民族电影、后殖民主义、地区电影文化等众多方面来进行综合讨论。《世界艺术电影》一书重申了艺术电影的相关类型,甚至挑战了当代电影研究的基础。

他也对电影理论史非常感兴趣,特别是它与现实主义、淫秽、过剩,以及摄影影像等问题的关联。他最近正在探讨"世界电影"这一概念是怎样从一些特殊机构(如电影节、税收机构、非政府组织、盗版场所等)中产生的。

58

贾斯汀·史密斯（Justin Smith）

贾斯汀·史密斯，朴次茅斯大学电影学讲师。2003年进入朴次茅斯大学，他的研究兴趣在电影文化方面，研究主要集中在电影史、战后英国电影、受众和迷影文化研究、文化理论和大众文化、电视和电影政策等方面。

他的著作有《20世纪70年代的英国电影：快乐的边界》(British film culture of the 1970s: the boundaries of pleasure)、《20世纪70年代的电视：一个自觉的十年》(1970s television: a self-conscious decade)、《我与长指甲：邪典电影和电影邪教在英国》(Withnail and Us: cult films and film cults in British cinema)。《20世纪70年代的英国电影：快乐的边界》这本书描绘了20世纪70年代英国电影文化的图景，并且阐述了在英国电影和其他媒体如电视节目、流行音乐文化间的关系，这种分析包含着主流电影和实验电影文化，指出了几十年来英国电影的生产环境和经济、法律、审查对电影的限制。在《我与长指甲：邪典电影和电影邪教在英国》中他试图阐释邪典电影存在和

受人追捧的原因并且追踪一些具有独特气质的电影起源,如《我与长指甲》《落到地球上的人》等影片。

贾斯汀·史密斯在大学教授本科生和研究生的课程,教授研究生的课程有电影电视研究方法、观众和影迷研究、电影电视政策。另外,他还是艺术与人文研究委员会资助的"20世纪70年代英国电影"这一项目的合作研究者之一,同时也是艺术与人文研究委员会资助的关于英国电影文化的另一新项目的主要研究者。

59

默里·史密斯（Murray Smith）

默里·史密斯，英国肯特大学电影研究教授。曾于威斯康星大学麦迪逊分校受教于大卫·波德维尔门下，并获博士学位。它的主要方向包括电影与哲学、电影认知与心理学、电影形式与美学、声音与电影等。目前的研究兴趣主要集中在电影哲学—分析哲学对于电影理论的指导—经典电影理论这一相关脉络上，例如，一般艺术领域到电影的认知功能的进化、哲学的艺术、心灵和道德理论，以及流行音乐（蓝调、摇滚、爵士、灵魂乐等）关乎电影音乐的理念等诸多话题，更有实验电影、美国独立电影等一般话题的研究。

我们也能从他目前正在从事的几个专题研究中看出他的兴趣方向。"谁害怕查尔斯·达尔文"，这涉及人类与自然科学，特别是从其中的进化理论和神经科学得出的思想知识可能对艺术和文化的相关性研究方式之间的关系的讨论；"电影与审美之维"，这是一个更广泛的强调审美问题的核心的研究工作，其在以指导广泛的类型电影制作与艺术创作的古典哲学著作（如康德、黑格尔、席勒、尼采）和当代理

论之间（如丹托、沃尔顿、卡罗尔）的辩论中展开。

具体来看他目前的研究课题，"谁害怕查尔斯·达尔文？进化中的艺术与文化"，这项研究工作的主题与许多重要研究趋势相关，其中就包括"文学达尔文主义"以及"X-phi"（实验哲学），这项研究将推进作者已经关于此主题发表的文章的相关争论。第二项研究课题即"电影与审美之维"，尽管关注的焦点不同，但其争论的中心是否与"谁害怕查尔斯·达尔文"相同？也就是说，尽管当代批评理论中存在着怀疑主义，艺术的制作与欣赏仍然是一个在进化中的、跨文化的常数。一个充分的、关于电影艺术的见解不仅需要以社会的、文化的、技术的历史为根基，而且需要对于人类进化中的性情有所理解。第三项研究课题为"当代音景"，是一项关于现代技术对于音乐本质的影响以及广泛性的听觉世界的研究。这项研究将关注电影中声音的本质与发展，以不同类型的电影为研究蓝本，从好莱坞电影到先锋派，并将对电影声音依据其用途来定位，如现场音乐、音乐录影带等。

60

克劳迪娅·斯坦伯格（Claudia Sternberg）

克劳迪娅·斯坦伯格，英国利兹大学的著名教授，主要进行文学、电影和电视研究，强调英国和美国文化生产，特别是跨不列颠文化。主要致力于电影电视文化研究，犹太人、黑人、亚洲人等在移民和流散经历的背景下的个体记忆研究。特别关注于不同地方迁徙、流散的犹太人之间交集的部分，通过一种比较的和跨国界的眼光强调了"当代欧洲电影中的迁徙与流散"的问题。现在他正同利兹大学的同事一起开展一个项目讨论21世纪欧洲的主体性问题。

克劳迪娅·斯坦伯格还针对第一次世界大战中英国的文化记忆以及战争、媒体和文化记忆之间在普遍层面的关系进行深入研究。他在2004年移民到英国，作为一个土生土长的德国人，克劳迪娅·斯坦伯格对于德国的语言和文化与当代欧洲大陆的"德国性"和"英国性"的重构以及几个世纪以来定居在英国的欧洲犹太人的迁徙、流散的轨迹有着浓厚的兴趣。他还经常针对大众流行文化中的当代日常生活进行研究，并且指导学生本着对本国文化的探索进行一种文化人类学电

影的研究。

现在他为本科生和研究生教授关于电影中的迁徙和流变以及后殖民主义的问题，文化研究中的历史呈现问题。并教授文化史、电影史方面的选修课程。他为博士生主要讲授的课题有电影和电视中的后殖民主义，欧洲多元文化，英国电影中的黑人、亚洲人和犹太人呈现，第一次世界大战中的文化记忆问题等。除了对学生进行考试和以论文的方式考查外，他鼓励学生进行编辑、创造不同风格的剧本，提倡组织团队项目、共同创作、野外作业等实践活动。他相信研究和教学的环境得益于文化的多样性和国际化程度。

61

莎拉·斯特里特（Sarah Street）

莎拉·斯特里特是英国布里斯托大学艺术学院的教授，主要研究领域涉及电影学、电影史。最主要的研究活动是英国电影史与当代电影工业、电影业的政治经济学、英国类型电影、服装等。还包括研究希区柯克的工作、布景设计及彩色片。

斯特里特教授的主要专著包括《电影与声明：电影业和英国政府》(Cinema and State: The Film Industry and the British Government, 1985)、《英国国族电影》(British National Cinema, 1997 年，第二版于 2009 年出版)、《服装与电影》(Costume and Cinema, 2001)、《欧洲电影》(European Cinema, 2000)、《活动的表演：英国舞台与银幕》(Moving Performance: British Stage and Screen, 2000)、《横跨大西洋：英国故事片在美国》(Transatlantic Crossings: British Feature Films in the USA, 2002)、《神话与记忆中的泰坦尼克》(The Titanic in Myth and Memory, 2004)、《黑水仙》(2005)、《酷儿银幕：酷儿解读》(Queer Screen: The Queer Reader, 2007)、《电影建筑学

与跨国族想象：30 年代欧洲电影中的布景设计.》（*Film Architecture and the Transnational Imagination: Set Design in 1930s European Cinema*，2007）。除此之外，莎拉·斯特里特教授已经发表了学术文章 45 篇以上，并在全世界进行过多次演讲。近期，斯特里特教授曾到访过位于上海和宁波的电影和时尚工作室。其最近的一项研究计划是"创新的议和：色彩与英国电影，1900—1955"。有关这项研究的三份成果已经生成。

莎拉·斯特里特教授已经获得了利华休姆信托基金赞助的一笔为期三年的研究项目，名为"20 年代的电影彩色：电影及其跨媒介背景"。这一研究计划考察了 20 年代的商业片和实验电影中的色彩表达。将电影作为研究焦点，这项研究始终关注色彩在其他艺术中的跨媒介作用，试图产生一个在十年内社会、经济与文化均产生深刻变革的背景下，综合的、比较性的、跨学科的关于色彩的影响的结论。

莎拉·斯特里特教授监督指导的博士生有多样的研究领域，比如默片中的色彩，约瑟夫·罗西的电影，20 世纪二三十年代英国电影工业范畴的剧本写作指南，对莎士比亚反电影化手法的挪用，希区柯克与反身指涉，30 年代印度的业余家庭录影、类型、互文性与英国电影音乐等。

62

朱利安·斯特林格（Julian Stringer）

朱利安·斯特林格是英国诺丁汉大学艺术系电影与电视学副教授。目前正在研究电影制作的文化政治学以及与东亚电影有关的课题。他曾在中国组织了两个学术会议：2010年10月在上海世博会举办的"活动影像与数字生态城市"以及2011年1月在中国电影博物馆与清华大学联合举办的"3D时代的电影与电视国际学术研讨会"。2011年4月至5月在韩国，他作为第十二届全州国际电影节的评委会成员。并且应邀于2011年10月的釜山国际电影节在釜山电影论坛开幕式上代表亚太美国核心会议电影及媒体研究协会发表论文。他还成为在2012年3月成立的东亚文化研究中心的副主席。

他的著作有《王家卫的〈花样年华〉》(Wong Kar-Wai's 'In the Mood For Love')、《韩国电影》(The Korean Cinema Book)、《日本电影：文本与背景》(Japanese Cinema: Texts and Contexts)、《新韩国电影》(New Korean Cinema)、《定义邪典》(Defining Cult Movies)、《电影巨片》(Movie Blockbusters)。《电影巨片》介绍了高成本的奇

观电影旨在吸引众多数量的观众，这难道就是巨片的全部吗？本书汇集了主要电影学者关于备受瞩目并在文化上有重大意义的电影类型的观点。借助于一系列批评视点，本书追踪了"事件电影"在大众想象力领域是如何以及为何扮演一个重要角色的，追踪了默片时代的奇观电影到数字时代的充斥特效的宏大撞击场面的发展路径。《定义邪典》关注于对邪典电影的分析，它们是如何被定义的、谁赋予它们定义以及这些定义的文化政治背景。邪典电影的定义依赖于它们与普通的、主流电影的区隔感。这也引发了将这种电影视为一种对抗性形式的感觉，以及将其引向制度化和分类的紧张关系的问题。《日本电影：文本与背景》包含 24 章，探讨最重要的日本电影，从默片时代到当代，对日本电影历史、社会与文化做了一个综合性的介绍与引导。

在教导博士生方面，他有丰富的经验，并欢迎在以下研究领域有广阔见解的学生提出学习申请：电影与电视文化地理学、东亚电影（中国、日本、韩国）、国际电影节、跨国别电影文化、好莱坞、世界电影。

63

安德鲁·都铎（Andrew Tudor）

安德鲁·都铎教授在英国利兹大学化学工程系开始大学生活，后转入社会学系，并于1965年毕业。在埃塞克斯大学教书四年后，于1970年加入纽约大学社会学系，成为高级讲师和教授。1988年至1995年作为该系的系主任。在这一时期他建议纽约大学应成立一个电影电视系，终于在2006年，他成为这个新成立的戏剧电影与电视系的系主任。在2010年10月，该系搬至新教学楼，他将系主任这一职务移交给了同事安德鲁·希格森。在此后两年半的兼职教学生涯后，他于2013年4月退休，但与伴随了他四十余年职业生涯的大学仍保持密切联系。

着迷于电影，他第一篇发表的文章是50年代中期的"致影迷的一封信"。作为英国电影社会学研究的先锋，他在1974年出版了两部关于此领域的著作：《电影理论》（*Theories of Film*）、《形象与影响力：电影社会学研究》（*Image and Influence: Studies in the Sociology of Film*）。在20世纪七八十年代，他身兼《新社会》（*New Society*）

的电影批评家、纽约电影剧院的主席以及学术研究任务于一身。在此时期,他发表了众多学术论文,1982 年出版了一本与电影研究不甚相关的书——《超越经验论:社会学中的自然科学哲学》(Beyond Empiricism:Philosophy of Science in Sociology)。紧接着,1989 年出版了《怪物与疯狂的科学家:恐怖电影的文化历史》(Monsters and Mad Scientists: a Cultural History of the Horror Movie),这十年的研究成果汇入了这一最具吸引力的电影类型。进入 90 年代,他的研究兴趣转向了发展最迅速的文化研究领域——尽管电影仍旧是中心议题——1999 年出版了《解码文化:文化研究的理论与方法》(Decoding Culture: Theory and Method in Cultural Studies)一书。

他最近关切的议题是电影通过怎样的社会、历史的途径被作为艺术而观看,以及政治电影——目前流行的激进的纪录片电影。他监督的博士生的研究领域非常广泛,从英国电影到排泄行为的社会学研究,从欧洲电影之旅到科幻小说的社会学研究,从女性对 VCR 的使用到日本儿童媒体,安德鲁·都铎教授对每个研究领域都十分投入。

64

莉斯·沃特金斯（Liz Watkins）

莉斯·沃特金斯是利兹大学美学、艺术史和文化研究部的讲师，担任学生教育的副主任。

她的研究兴趣包括电影理论以及视觉艺术中的性别差异，她的工作致力于研究色彩技术及其美学。2004 年至 2007 年她在布里斯托大学教书并在利兹大学不列颠学院攻读博士后学位，在此期间她的研究课题就是关于电影中的色彩技术和美学。2007 年至 2010 年她是布里斯托大学关于英国彩色电影的研究这一项目的成员之一。另外，她已经在《视差》《英国电影电视期刊》等刊物上发表文章。2012 年与他人联合编写了《色彩和活动影像：历史、理论、美学、档案》（*Color and the Moving Image: History, Theory, Aesthetics, Archive*）和《英国彩色电影：理论和实践》（*British Colour Cinema: Theories and Practices*）两本书。

她现在教授的课程有女性主义和视觉艺术，身体及其表达，电影理论和哲学，记忆、物质和文化，色彩和电影。莉斯正在写的一本书

是《残存的影像:电影色彩的理论和哲学》(*The Residual Image: Film Theories and Philosophies of Color*),旨在强调色彩对于电影的主观性、性别差异的重要意义。

65

琳达·露丝·威廉姆斯（Linda Ruth Williams）

琳达·露丝·威廉姆斯是英国南安普顿大学的电影学教授，她的大多数教学工作是经典及后经典好莱坞时期的电影，既教授电影学研究生也教授博士生。在1994年琳达来到南安普顿大学之前，她在利物浦大学英文系从事了五年的教学工作，在这之前，她还在曼彻斯特和埃克塞特大学从事过短暂的讲师工作。她的第一个学位是在苏塞克斯大学英文系获得的，接着她在该大学获得批评理论硕士学位，后凭借研究劳伦斯、尼采、弗洛伊德和女性主义而获得博士学位。她出版的四部作品，内容包括色情惊悚片、大卫·赫伯特·劳伦斯、视觉文化以及精神分析批评与文化理论，同时创作了第二本关于劳伦斯的书（英国文化协会的"作家与他们的作品系列"）。

《当代电影中的色情惊悚片》(*The Erotic Thriller in Contemporary Cinema*)考察了一种出现在20世纪八九十年代的性文化转变的背景下，由于录像及DVD的兴起出现的新的电影类型，它追踪了色情惊悚片对于色情文学、黑色小说的开发，探讨了主流明星（如迈克尔·道格拉斯和莎朗·斯

通)与有类型标签的录像带明星,归纳其主要制片人与导演,并把在家观影视为一种视觉娱乐的截然不同的形式。还包括了由她主导的与主要的此类型的玩家保罗·范霍文(Paul Verhoeven)、威廉·弗莱德金(William Friedkin)、布莱恩·德·帕尔玛(Brian De Palma)、葛雷格瑞·达克(Gregory Dark)、卡特·谢伊(Katt Shea)、杰各·曼德拉(Jag Mundhra)的第一次会面。《当代美国电影》(Contemporary American Cinema)是一部国际电影研究学者记录了20世纪60年代以来所有的美国电影类型的历史的原创论文集,由她与迈克·哈蒙德合编,2006年5月出版。

她对于当代英美电影研究的所有方面感兴趣,并已出版了关于恐怖电影、电影中的女性、电影与当代艺术的关系、电影审查以及其他文学领域如维多利亚时期的诗歌、现代小说与女性主义理论的众多著述。2004年10月至11月,由她和马克·科莫德共同策划的恐怖电影历史展在伦敦国家电影剧院举办。2006年5月,她制作了一个颈部雕塑,作为一个超现实主义恐怖片的艺术品的一部分被用在电影中大多数恐怖场景,随后与电影一同展出。她定期为《英国电影协会期刊》《画面与声响杂志》撰写评论文章,也为《独立报》《周日独立报》撰文,并在电视及广播节目中探讨电影问题。她现在所教授的博士生研究兴趣广泛,如现代科幻小说、新黑色电影、电视真人秀中的人体、吸血鬼小说与电影、20世纪40年代好莱坞电影中的绘画与性别、电影化时间、近期美国独立电影中的音乐、当代电影与小说的自危、儿童电影。目前琳达教授的两个主要研究计划是英国导演肯·罗素和史蒂文·斯皮尔伯格电影中的儿童与童年,以及对20世纪70年代美国导演哈尔·阿什贝和当代女明星制等研究领域。

66

布莱恩·温斯顿（Brian Winston）

布莱恩·温斯顿，林肯大学教授，同时又是英国电影社团（BAF）的创建人和主席，英国电影协会的主要管理者，从事电视和媒体研究。他还是英国新闻评论社的编委之一，同时是北京师范大学的特邀客座教授。1985年因其杰出的电视纪录片工作被授予美国黄金时段艾美奖。

他的主要研究领域有言论自由、新闻历史、媒体技术和纪录片，所有这些也是他教学的主要课程。2012年布莱恩·温斯顿联合制作了一部关于罗伯特·弗拉哈迪的长篇纪录片《一群狂野的爱尔兰人》（A Boatload of Wild Irishmen），这部由布莱恩教授编剧的纪录片赢得了英国大学电影和电视委员会的评委会特别奖。布莱恩·温斯顿是格拉斯哥大学传媒集团的创始董事，这一团体对于电视新闻进行了开创性的研究。1976年"坏消息"的研究，1980年"更多坏消息"的研究已经被认为是媒介社会学的经典案例。

布莱恩·温斯顿目前已经完成了16本书，其中超过40章是关于

通信领域的。在《媒体技术和社会》(Media Technology and Society)一书中他建立了"附加的社会必要性"和"科技改变对于基本潜在因素的制约"这两个概念。2012年出版了关于言论自由的书籍《冒犯的权利》(A Right to Offend),2013年编辑了《BFI纪录电影》,2014年出版了新书《拉什迪的裁决及其后:慎重的一课》(The Rushdie Fatwa and after: A Lesson to the Circumspect)。布莱恩·温斯顿被认为"那种敏锐、机智和具有对抗性的作品可能在纪录片领域是最具挑战性和娱乐性的,他帮助塑造了纪录片研究领域的新形象"。

美国（U.S.A）

67

理查德·阿贝尔（Richard Abel）

理查德·阿贝尔是密歇根大学的比较文学教授。他曾策划了几部关于把法语文本进行英文翻译的选集，其中包括了柯莱特对于《金手指》的第一次审查，路易·德吕克的批评文章，以及马塞尔·莱尔比耶的宣言等。他在1985年、1995年和2006年曾分别三次获得了剧院和图书馆协会奖。最主要的专著是1988年出版的《法国电影理论与批评》(*French Film Theory and Criticism*)，他也是法国电影方面的研究专家。主要研究领域有早期电影、法国默片、美国默片、电影史学。他的代表作，1988年的《法国电影理论与批评》，这本书考察了在法国文化史上非常有意义却又被忽视的历史时期，即在安德烈·巴赞的论文出现之前的法国电影理论与批评的萌芽期。1998年的《走向城镇的电影：法国电影 1896—1914》(*The Ciné Goes to Town:French Cinema, 1896—1914*)，这本权威性的著作以一种激进的方式改写了1896年至1914年的法国电影史，尤其是在 Path-Frres 这一当时在世界电影生产与发行中首屈一指的公司存续期间。在对于罕见的电影与

文献资料取得的基础上,借助于近些年法国和美国的社会文化史,他的书对于早期电影史的研究引入了新的视角。1999年的著作《红公鸡的惊吓:制造美国电影 1900—1910》(*The Red Rooster Scare*)中指出,历史上只有一个时期,进口影片占据了美国市场,在20世纪早期的镍币影院时期,百代电影公司的"红公鸡"可以在世界各地的角落被发现,通过广泛的原始研究,他指出法国电影在美国使电影之所以成为电影的过程中发挥了怎样的关键性作用,首先在杂耍剧场,然后在镍币影院。2006年的《美国化的电影和电影观众 1910—1914》(*Americanizing the Movies and "Movie-Mad" Audiences, 1910—1914*),这项研究提供了最丰富和细致入微的关于早期电影的图片,同时,这项研究理清了在美国这一重要的变革时期,早期电影与国族身份的建立之间的深层次关系,理查德·阿贝尔密切关注滥情的通俗剧,包括西部片(牛仔和印第安人的照片)、南北战争的电影(尤其是女间谍电影)、侦探片和动物图片。他同时分析了电影发行与放映的实践,为了重建关于理解早期看电影行为的背景,当时美国的电影放映业企图紧紧抓住新移民和在外工作的妇女对电影的关注。

68

里克·阿尔特曼（Rick Altman）

里克·阿尔特曼是爱德华大学的电影和比较文学研究教授。他的研究重点广泛聚焦于电影声音、好莱坞类型电影、音乐片、电影理论和叙事学研究，等等。近年来他还开设了关于好莱坞默片电影的声音研究的课程，以及好莱坞电影中声音运用的转换、鲁本·马莫利安电影研究、叙事理论等课题。他最近完成了一个关于叙事理论研究的长期计划的项目，这项课题由哥伦比亚出版社于2008年出版完成，阿尔特曼目前正在着手一项在好莱坞的声音工作室追踪标准化研究实践话题的项目。同时他还继续着他的遍布世界各地场馆的名为"生活在五分钱娱乐场"的研究项目。

已经出版的专著包括《无声电影声音》（*Silent Film Sound*，纽约：哥伦比亚大学出版社，2004）；《叙事的理论》（*A Theory of Narrative*，纽约：哥伦比亚大学出版社，2008）等。1992年出版的《声音理论与声音实践》（*Sound Theory, Sound Practice*）提供了一个关于电影中声音的地位的再审视。个人的研究性论文已经覆盖了诸如

以下各种话题如声音的转换、卡通声音、纪录片中的声音以及第三世界电影中女性的声音等。这本选集包括众多知名学者如里克·阿尔特曼、米歇尔·琼、阿仑·威廉姆斯的还未发表的文章，这些学者均是第一次对电影声音研究产生兴趣。此外，这本书还有一些对于声音研究颇具敏感度的新近学者的贡献。

1999年出版的《电影／类型》（Film/Genre）中试图修正关于电影类型的概念。本书连接了产业评论家与观众在制作与再制作电影类型的过程中所扮演的角色。在主流评论中的从亚里士多德到维特根斯坦的类型理论史中，里克教授揭露了类型游戏已经显露出的对抗性风险。考虑到"类型"这个词对不同的族群有不同的意义，里克教授将他的类型理论建立在类型使用者之间不安且充满竞争性的关系之上，并且探讨了从《火车大劫案》到《星球大战》，从《爵士歌王》到《玩家》的一系列影片。

69

达德利·安德鲁（Dudley Andrew）

达德利·安德鲁，美国当代著名电影学者，曾任美国爱荷华大学电影学教授，并指导了许多杰出电影学者的学术论文。他主要的研究方向是世界电影史、电影理论和电影美学以及法国电影，另外还研究日本电影特别是沟口健二的电影。达德利·安德鲁教授是法国文化政府授予的艺术与文学爵士勋章获得者，美国艺术与科学研究院委员会美国电影与传媒研究会授予的"杰出终生事业成就奖"获得者（2011年3月获得，此荣誉每年只授予一人），谢尔顿·罗斯（R. Selden Rose）荣誉教授，美国著名电影理论家，耶鲁大学电影中心的创建者与最资深的教授，现为美国耶鲁大学电影与比较文学教授。他被人评为"电影理论、史论和批评领域最具影响力的学者之一"。

他是以《安德烈·巴赞传》这一介绍巴赞生平的书籍开启了他的学术道路的，他想通过本书继续探讨巴赞所提出的那个问题"电影是什么"，法国著名导演让—夏尔·塔凯拉评价说"达德利·安德鲁的这本书是唯一准确而真实描绘巴赞形象的著作"，另外他还编辑了《巴

赞传》和《特吕弗的同伴》两本书籍。达德利·安德鲁教授本着对于美学和阐释学的兴趣于 1984 年创作了《艺术光晕中的电影》(*Film in the Aura of Art*)，因为对于法国电影和法国文化的热爱创作了《悔恨的迷雾：古典法国电影里的文化和理性》(*Mists of Regret: Culture and Sensibility in Classic French Film*)以及《巴黎文化诗学的大众前沿》(*Popular Front Paris and the Poetics of Culture*)（同史蒂文·恩伽尔教授合著）。最近即将要完成的《邂逅世界电影》(*Encountering World Cinema*)一书，主要探讨了三个问题：电影的翻译和文学作品的改编；20 世纪艺术作品特别是影像作品中的知识分子的生活；法国电影与文学和哲学的关系。

他最著名的理论专著有《电影理论概述》(*Concepts in Film Theory*)、《经典电影理论》(*The Major Film Theories: An Introduetion, First Edition*)，这两本书已经成为当代电影理论的经典。他反对法国学派的宏大理论，特别是在美国曾经产生重大影响的电影精神分析学理论和意识形态分析，以及麦茨的符号学、索绪尔的语言学。他在 1998 年提出"宏大电影理论"概念，在这一理论的启发下，促进了倡导"美国电影理论革命"的大卫·波德维尔和诺尔·卡罗尔等人提出电影"认知科学"理论。时至今日，安德鲁仍坚持以影片本身为基础和目标的经验性研究方向。

70

詹尼特·伯格斯特伦（Janet Bergstrom）

詹尼特·伯格斯特伦是加州大学洛杉矶分校电影电视和数字媒体系教授。他的研究兴趣广泛，包括电影史、电影理论，以及导演研究，尤其是像让·雷诺阿、茂瑙、克莱尔·丹尼斯等导演。他因对于默片时期著名导演 F.W. 茂瑙的研究而著名。如今他的作品已经出版并被翻译成英语、法语、德语、意大利语和日语等多国语言。

詹尼特·伯格斯特伦现在的研究是一种基于档案的研究方法，对于那些像让·雷诺阿、F. W. 茂瑙、弗里茨·朗以及现代法国导演如克莱尔·丹尼斯和尚塔尔·阿克曼等在多个国家工作的欧洲电影导演进行跨文化的研究。

他曾经推出了茂瑙的电影《禁忌》的 DVD 修正版，里面除了有茂瑙的电影外还有一个 25 分钟的音频文章和从茂瑙的手稿整理出来的 70 张图片及茂瑙亲手做的注释。随后他又制作了一个纪录片《茂瑙的四个魔鬼：追踪遗失的电影》（*Murnau's 4 Devils: Traces of a Lost Film*）作为 DVD《日出》（*Sunrise*）的特别专题，詹尼特·伯格斯特

伦另外还在柏林电影节、翠贝卡电影节、博洛尼亚电影节放映了另一个版本。

他很多年前就是加利福尼亚大学的巴黎批判研究中心的咨询委员会成员，出版了《加州大学洛杉矶分校法国研究指南》(*Guide to Resources for French Studies at UCLA*)。除了其他的一些项目外，他现在正在做一个特殊的项目，即关于1927年的"电影史"的课题研究。

71

大卫·波德维尔（David Bordwell）

大卫·波德维尔，生于1947年7月，美国电影理论家和电影史学家，1974年获得爱荷华大学的博士学位。现为威斯康星大学麦迪逊分校传播学院退休名誉教授。著有《世界电影史》(Film History)、《后理论：重建电影研究》(Post-Theory: Reconstructing Film Studies)等重要的学术著作。

波德维尔最初受到安德鲁·萨里斯及罗宾·伍德提倡的作者论影响。20世纪70年代初，正值符号学等研究方法介入学术界，波德维尔开始接受结构主义和苏联新形式主义。从20世纪70年代中期开始，波德维尔像其他作者论者一样，撰写了许多导演研究的书籍和文章，但他的着眼点并非如安德鲁·萨里斯等人那样仅仅分析导演的标志性风格或影片的内在含义，而将电影的风格特征置于更广阔的背景下进行研究。

波德维尔的主要研究方向包括认知心理学、电影叙事学、新形式主义。此外，波德维尔对于电影历史，特别是电影作为技术和工业的

历史也很有建树；在区域电影研究方面，如好莱坞电影、日本电影、中国台湾电影、中国香港电影方面都有颇多论著和深入讨论；他对日本、中国台湾、中国香港等国家或地区一些重要电影作者有深入、持续、广泛和独到的研究。他曾专门为中国香港电影撰写了《娱乐王国：香港电影的秘密》(*Planet Hong Kong: Popular Cinema and the Art of Entertainment*)一书。他对于一些电影流派和电影作者，如法国印象主义电影、卡尔·德莱叶、小津安二郎、爱森斯坦均有专门研究。

 作为一个具有影响力的理论家，波德维尔影响最为深远的一本著作，还是他与妻子克里斯汀·汤普森合著的《电影艺术：形式与风格》(*Film Art: An Introduction*)。该书出版后，在美国各大电影院校引起强烈反响，并迅速被诸多院校采用，选为电影学习的经典教材使用。值得一提的是，他和妻子合著的《世界电影史》（第二版）中文版已由北京大学出版社 2014 年 2 月出版。

72

爱德华·布兰尼根（Edward Branigan）

爱德华·布兰尼根教授生于1945年，美国著名电影理论家，现为美国加州大学圣芭芭拉分校电影学系教授，曾经获得加州大学圣芭芭拉分校杰出教学贡献奖。

他的研究方向涉及欧洲电影理论、现代电影理论、动画片和新黑人电影等。他是西方电影理论界最新流派"感知理论"派代表人物。此派理论反对后结构主义对观众被动接受与对无意识的强调，十分重视叙事接受者在叙事建构过程中的主观能动性。爱德华·布兰尼根教授主要从心理学的角度研究观众对电影的理解和接受，他最主要的代表著作是写于1992年的《叙事认知与电影》（*Narrative Comprehension and Film*），该书在西方电影理论界影响极大，被视作电影专业及相关学科的教科书，因其在电影领域研究的杰出成就而获得当年凯瑟琳—辛格·科瓦奇图书奖。除了《叙事认知与电影》一书外，他的《媒体产业：历史、理论与方法》也是一部具有开创性意义的作品，成为最早探讨不断发展的媒体产业的著作，并且为未来研究

和分析提供了创造性的蓝图。最近他的文章《观众的第六感》,解释了观众如何利用一种启发式的判断方法来解读电影。

爱德华·布兰尼根教授主要教授的课程包括经典电影理论、现代电影理论、电影分析和电影叙事学。中国最早对他的介绍见于1991年,在当年第2期的《世界电影》杂志上,刊登了爱德华·布兰尼根的文章《视点问题》(Point of View)。

73

朱莉安娜·布鲁诺（Juliana Bruno）

朱莉安娜·布鲁诺，哈佛大学视觉与环境研究的教授，《视觉艺术研究：重要思想者对话录》一书将她认为是当今视觉领域最有影响力的知识分子之一。

她在电影视觉艺术、活动影像以及电影和建筑学的交互影响方面有着独到的见解。她那本极富创意的《阿特拉斯的情感：艺术、建筑和电影之旅》（Atlas of Emotion: Journeys in Art, Architecture and Film）一书获得2004年克劳斯瑙—克劳斯图书奖，被评为"关于活动影像最好的书籍"，并被美国图书馆协会评为年度最杰出学术专著，在书中朱莉安娜·布鲁诺探索了建筑学、视觉艺术和电影的交互影响。她的著作 Streetwalking on a Ruined Map 是一部现代城市文化记忆之旅，强调了文化理论对于电影史的重要性，布鲁诺通过对于20世纪最初10年意大利文化的一系列的"推理论证"丰富了我们对于早期意大利电影的理解。这一创造性的方法——电影与建筑学、艺术史、媒介、摄影技术和文学的交织——解决了女性主义对于电影研究的挑战

并唤起了对于被边缘化的艺术家的注意,因此它赢得了电影和媒体研究学会奖年度最好电影类书籍。《屏外争锋》(*Off Screen*)致力于研究意大利的女性和电影,*Immagini allo schermo* 则被认为是百年电影史 50 本最好的书籍之一,她的著作《公共的隐私:建筑学和视觉艺术》(*Public Intimacy: Architecture and the Visual Arts*)已经在欧洲和亚洲被翻译成不同的语言。她的论文《走向电影史理论化》以法国学者米歇尔·福柯的历史观为框架,讨论电影的定义、领域和方法。

布鲁诺教授曾经受邀在世界各地的大学和博物馆进行讲座,包括柏林的犹太人博物馆、泰特现代美术馆、卢浮宫、纽约迪亚艺术中心等地。

74

周蕾（Rey Chow）

周蕾是杜克大学的文学教授，她的兴趣主要集中在文学、电影方面的批评理论，以及后殖民主义理论方面的批评研究。周教授的研究范围主要由理论研究、跨学科交叉和文本分析三方面构成。她由于多年在斯坦福大学研究学习的经历，在文学和电影方面形成了自己独有的形式研究的方法，尤其是在诸如东亚、西欧、北美等地的具体课题。而在与现代性、性别、后殖民主义以及种族问题等话题的多方面交汇上，周教授都形成了独有的研究方式。她的专著《原始的激情》（Primitive Passions）获得了由现代语言协会颁发的詹姆斯·拉塞尔·洛维奖。在来到杜克大学之前，她是布朗大学人文学科的教授，在那里她曾专攻比较文学与现代文化和媒体方面的课题。周教授目前的研究重点放在了后结构主义理论上（特别是米歇尔·福柯曾经特别关注的工作），例如，政治语言作为一个后殖民现象，以及对知识的模式发生变化的政治和可视化技术、视觉科技、数字化媒体等诸多方面的深入研究。

重要的著述有2012年出版的《关于"捕获"的纠缠和跨媒介的思考》(*Entanglements, or Transmedial Thinking about Capture*),色情是如何与布莱希特、本雅明的媒介理论产生关系的?福柯和德勒兹关于"后殖民性"是怎样书写的?当雅克·朗西埃关于艺术的讨论与文化人类学并列会发生什么?老舍的故事对当代中国的政治集体主义有何反映?吉拉德的模仿暴力行为对身份认同政治有何影响?阿伦特和德里达对于宽恕的反思是如何在李沧东的电影中加以补充的?黑泽明的电影对于美国的研究有何启示?整个亚洲是如何被建构成"跨国别的",对那些自我认同为亚洲的一部分的国家产生什么影响?这些具有分散性的、异源异种的问题是互相牵连的。这些散乱关系的矛盾特质正是周蕾通过"纠缠"这个词所达到的目的,首先,其作为一个包络性的话题:现代反身性中的调停形象;着迷与身份认同;受迫害情结;西方学院派研究中东亚的地位。在包络性以外,周蕾问到,这种"纠缠"如若不被亲和力和相似性加以定义,其会成为一种流行现象吗?它们会更倾向于分区和不等,而不是联结和相似吗?

1991年出版的《女性与中国现代化:东西方之间的政治阅读》(*Woman and Chinese Modernity :The Politics of Reading Between West and East*)中提出,我们面对的任务并不是提倡一个纯粹的民族起源回归、西化的中国主体性,不仅仅是书的主题,也是书的写作方式本身。2007年的《情感的虚构:当代中国电影》(*Sentimental Fabulations, Contemporary Chinese Films*)提出以下问题,情感是什么?我们如何通过视觉的和叙事的方式理解它,以及通过社会交流、收集想象力的特殊方式接近演进中的特殊文化?情感能告诉我们在全

球化时代中人类共存的不稳定的基础是什么吗？周蕾通过考察当代中国九位著名导演（陈凯歌、王家卫、张艺谋、许鞍华、陈可辛、王颖、李安、李杨、蔡明亮）来探究这些问题。他们的作品已然成为世界电影中的历史事件。用多维视角接近他们的作品，如起源、思乡、日常生活、女性的内在精神，再如商品化、生物政治学、移民、教育，或者同性之爱、亲属体系、乱伦等，周蕾教授提出中国电影与美国好莱坞大片《断背山》的认知关联的结论。她提出，"情感的"是一种穿越了感情、时间、认同、社会习俗的散漫无序的类似于星座的集合体。

75

史蒂文·科汉（Steven Cohan）

史蒂文·科汉是锡拉丘兹大学艺术与科学学院的英文教授。他的教学与研究兴趣集中在好莱坞电影、流行文化、性别和性研究、酷儿理论、接受研究，以及电影与叙事理论等。他在校期间主要教授并监督研究生完成的研究课程包括电影研究、流行文化、性别及性话题研究以及文化研究等。

他的相关研究著作主要包括《讲故事：叙事的理论分析》（1988，与琳达 M. 夏尔斯合著）、《男性的银幕书写》（1993）、《公路电影书》（1997，与伊娜·拉爱·哈克合著）、《蒙面人：阳刚之气和 50 年代电影》（1997）、《好莱坞音乐剧》《电影读者》《不和谐的娱乐：坎普、文化价值和米高梅音乐剧》《CSI：犯罪现场调查》（2008）以及《音乐剧之声》（2010）等。同时他的文章还曾发表于《电影暗箱》以及《银幕》杂志上，还有像《备选镜头》这样的文集中：如《电影和酷儿理论》（1999）、《重塑电影研究》（2000）、《关键帧：大众电影与文化研究》（2001）、《男性的麻烦：男性气质在欧洲和好莱坞电影中》

（2004）、《询问的后女性主义：性别以及流行文化中的政治》。他的众多文章已被翻译成西班牙文、韩文以及中文。

在《男性的银幕书写》中，史蒂文·科汉重新检验了在好莱坞电影和女性电影理论中"男子气概"这个充满着争论的问题的地位。

古典好莱坞电影已经在理论上建立了一个巨大的制造娱乐的机器，通过其菲勒斯中心主义的意识形态国家机器，制造出一个理想化的观点。女性主义批评已经展示出，对于女性观众来说，拒绝卷入这种具象系统是多么困难。但是理论已经忽视了这种问题本身的含义，即系统中心男子气概的推动力。本书探索了那些占据传统地位的男性角色、观众与执行者在好莱坞的叙事系统中被编码为"女性的"，这种正统的男性地位是多么安全。

史蒂文·科汉教授目前正在为英国电影学院编辑一部关于音乐片的文集，这项研究计划将与一年之间的全球音乐情况密切相关。他同时还开始了一本研究电影与电影制作之间关系的新书的写作，暂时命名为《好莱坞的自我反省》。

目前史蒂文·科汉教授开设的相关课程有阅读流行文化、黑色电影中的性别政治、好莱坞的自我反省、电影和性别差异、好莱坞音乐片、家庭情节剧、黑色电影等。

76

亚历山大·科恩（Alexander Cohen）

亚历山大·科恩是加州大学伯克利分校电影和媒体研究部的助理副教授。他1981年从布朗大学毕业，获得生物学学士学位。1989年获得布法罗市纽约州立大学比较文学博士学位。1990年进入加州大学伯克利分校，教授哲学、修辞学和批评理论。

亚历山大·科恩的课程探讨了互联网、电脑和媒体科技对于电影、文化表达和社会的影响。他的研究兴趣包括数字电影、电影前景、新媒体、科幻片和批评理论。他也教授电影导演课程，研究宫崎骏、斯坦利·库布里克和史蒂文·斯皮尔伯格等电影导演及其作品，开设有专门研究库布里克的课程。他的文章《读写文化时期的电影》探讨了数字化和网络的普及对于当下这个"读—写—执行"的文化时代电影的影响。文章发表在《21世纪传媒行业：新媒体时代经济和管理的意义》这本专著中。

亚历山大·科恩曾经是地下电影网站这一非营利机构的执行主任，这一网站的主要任务是通过互联网来实现电影制作过程的基本要

素——从产生概念，到进行制作，再到数字发行和展映的全过程——来推进独立电影的发展。另外，他也在奥维德小组、科技资讯网、美国网景公司、麦哲伦搜索引擎公司担任执行人员职务。

除此之外，亚历山大·科恩还是一个发明家，他发明了很多与电脑科技相关的高科技产品，并且已经有30项电脑科技相关专利和150项其他专利。

77 唐纳德·克拉夫顿（Donald Crafton）

唐纳德·克拉夫顿是圣母大学的教授，也是圣母大学第一个电影学教授。他曾经在密歇根大学获得学士学位，在爱荷华大学获得硕士学位，在耶鲁大学获得博士学位。

他现在主要研究电影史、视觉艺术和表演艺术。主要研究在电影电视领域，尤其是对动画电影的研究。他在动画领域著作颇丰，著有《埃米尔·科尔，漫画和电影》（*Emile Cohl, Caricature and Film*）、《米老鼠之前：1908—1928 年的动画电影》（*Before Mickey: The Animated Film, 1908—1928*）、《有声电影：1926—1931 年美国电影向有声电影的过渡》（*The Talkies: American Cinema's Transition to Sound, 1926—1931*）等。《米老鼠之前：1908—1928 年的动画电影》一书第一次追溯到动画电影之前的历史，包括西洋镜、手翻书和歌舞杂耍表演的"闪电草图"等，并且他还确认了第一位动画师埃米尔·科尔的成就和其他如菲利克斯这一形象的创造者奥托·梅斯梅尔的成就。在《有声电影：1926—1931 年美国电影向有声电影的过渡》一书中唐

纳德·克拉夫顿提供了一种全景式的对于声音接受的视角，同时对于电影第一次开始说话对电影制作、审查制度、种族问题、电影美学等的争论进行了深入的探讨。

他还是耶鲁大学电影研究中心的创始人，被推选为威斯康星大学电影和戏剧研究中心主任，在1997—2002年和2008—2010年在圣母大学电影、电视和戏剧系任主任。2000年被任命为电影艺术与科学学院奥斯卡电影学者，并两次获得国家人文基金委员会奖金。2004年世界动画电影节因为他对动画研究的杰出贡献而为他颁奖。2007年获得圣母大学总统奖。

玛丽·安·多恩（Mary Ann Doane）

玛丽·安·多恩，布朗大学现代文化与传媒教授，著名女性主义电影理论家。她生于1952年，1974年获得康奈尔大学英语专业的学士学位，1979年获得爱荷华大学演讲和戏剧艺术专业的硕士和博士学位。1986年至1989年多恩作为电影社会研究执行委员会的成员，1993年至1997年成为电影现代语言协会的会员。1996年至1997和1998年至2000年，她担任现代文化与传媒学院的主席。

她的研究兴趣主要在电影理论，女性主义理论和电影符号学研究。她已经创作以及联合编写了大量的理论文章和书籍，包括《致命尤物：女性主义、电影理论、精神分析》（ Femmes Fatales: Feminism, Film Theory, Psychoanalysis ），《电影时代的兴起：现代性、偶然性、档案》（ The Emergence of Cinematic Time: Modernity, Contingency, the Archive ）、《欲望之欲望：20世纪40年代的女性电影》（ The Desire to Desire: The Woman's Film of the 1940s ）。

她的文章《电影与装扮：一种关于女性观众的理论》被收录进杨

远婴和李恒基主编的《外国电影理论文选》中,"装扮"一词是当代女性主义与酷儿理论里广泛使用的术语,她认为,装扮并非是确认女人刻板印象的社会角色或固定的精神角色,而是被理解为批判本质论的性别认同假设。事实上,作为操演方式的一个例子,装扮的功能在于强调一切认同皆属建构,而且兼容戏耍和变换。她对于声音的剪辑和混录有着自己独到的见解,在《声音剪辑与混录的意识形态及实践》一文中,她探讨了发生在好莱坞制片厂体系内部的声音剪辑与混录的问题,认为声轨虽然在理论上被忽视,但是在实践中却反之。声音剪辑中含有意识形态的决定因素。

2011年秋,玛丽·安·多恩进入加州大学伯克利分校担任电影与传媒学院的教授。

79

托马斯·伊尔塞瑟（Thomas Elsaesser）

　　托马斯·伊尔塞瑟 1943 年出生于柏林，其于 1966 年在海德堡大学获得英语文学学士学位，1971 年获得比较文学博士学位。后在伦敦从事电影批评工作，并担任国际性电影期刊 *Monogram* 的编辑工作，在此之后，于 1972 年开始在东安格利亚大学教授欧洲浪漫主义和现代主义文学。1976 年开始，托马斯教授在东安格利亚大学创立了电影学系，直到 1986 年都担任该系主任，并在 1980 年至 1991 年负责该系的研究生与博士生课程。

　　自 1991 年被阿姆斯特丹大学聘请担任电影及电视学方面本科和研究生阶段的教师以来，他一直是这一专业的学术带头人，直到 2001 年。在此期间他也负责了一个电影学和视觉文化专业的国际硕士教育项目。2001 年至 2008 年他转而担任研究员，并且为博士生教授欧洲电影课。2008 年他以名誉教授的身份从学校退休，在此以后一直是以访问学者的身份在耶鲁大学教书直到 2012 年，2013 年转到哥伦比亚大学继续从事电影教育工作。他也是阿姆斯特丹大学出版社"转变中

的电影文化"系列书籍的主编,该系列在美国是由芝加哥大学出版社发行的。

他出版的专著包括:《新德国电影:一种历史》(New German Cinema: A History)(荣获杰·利古达奖及科瓦奇图书奖)、《法斯宾德的德国:历史身份学》(Weimar Cinema and After: Germany's Historical Imaginary)、《魏玛电影及其后》(Weimar Cinema and After)(获科瓦奇图书奖)、《大都会》(Metropolis)、《探究当代美国电影》(Studying Contemporary American Film)、《欧洲电影:与好莱坞面对面》(European Cinema: Face to Face with Hollywood)、《德国电影——恐惧与创伤:自1945年的文化回忆录》(German Cinema-Terror and Trauma: Cultural Memory Since 1945),等等。另外,2010年他与玛尔特·哈金尔合著的《电影理论:依据感官的介绍》(Film Theory: an introduction through the senses)引进了对电影分析的从感性出发归于理性的新思路。此外,作为编辑,他也参与了大量关于早期电影、新好莱坞电影及数码电影等领域的作品编撰工作,这些作品有许多被翻译成德文、法文、中文等外语出版。在电影研究的不同方面他发表了超过两百篇论文,主要研究方向是德国电影及好莱坞对欧洲电影的影响和交流。他的论文散见在《视与听》《电影评论》《美国电影》《十月》等杂志上。

亚伦·杰罗（Aaron Gerow）

亚伦·杰罗，耶鲁大学电影学系教授，电影学和东亚语言和文学的教授。2004年进入耶鲁大学，教授日本电影、电影导论、影片分析、电影类型研究以及日本电影和文化理论研讨班。

1987年他获得哥伦比亚大学MFA学位，1992年获得爱荷华大学亚洲文化研究的硕士学位，1996年获得爱荷华大学传播学博士学位。此后他来到日本，在日本山形国际纪录片电影节工作同时在国立横滨大学和明治学院大学担任讲师。

他已经用英语和日语写作了关于日本早期电影、当代电影导演、电影类型、审查制度、日本漫画、少数民族电影等的大量研究文章。2007年英国电影协会（BFI）出版了他的一本关于日本导演北野武的书籍，2008年密歇根大学日本电影研究中心出版了他的《疯狂的一页》(*A Page of Madness: Cinema and Modernity in 1920s Japan*)一书，《疯狂的一页》是日本导演衣笠贞之助在1926年的作品，这部电影根据川端康成的小说改编而来，是日本电影史上新感觉派电影里程

碑式的杰作。亚伦·杰罗通过对电影的细致分析和运用现代手法的解析，对于这部引人入胜的电影提供了一个受到争议的视角，即为了澄清日本电影中的社会和现代性的位置而引发的争论。2010年加利福尼亚大学出版社出版了他的《日本现代性想象》(*Visions of Japanese Modernity: Articulations of Cinema, Nation, and Spectatorship, 1895—1925*) 一书，著名电影学者汤姆·甘宁评价说："罗杰不仅是为日本电影的研究提供了一个标准，而且更为重要的是对于电影史的贡献：一个对于日本早期电影的复杂而彻底的研究，避免了将日本电影放在西方电影的研究框架下研究，确定了日本电影在日本当代文化中的位置。杰罗澄清了默片时期的日本电影史以及日本电影人是如何塑造自己的民族风格的。"他现在正在创作关于日本电影理论史和20世纪80年代的日本电影的书籍。

81

汤姆·甘宁（Tom Gunning）

汤姆·甘宁，美国芝加哥大学资深电影学者。主要致力于电影的风格和阐释研究，电影文化和电影史的研究。他的主要研究领域为早期默片电影、好莱坞电影、美国先锋电影和日本电影，以及叙事理论、经典电影理论，同时是研究弗里茨·朗、大卫·格里菲斯、冯·司登堡、希区柯克、让—吕克·戈达尔、罗伯特·布莱松和弗兰克·鲍沙其等导演的专家。

他发表的研究文章致力于早期电影（从电影发明初期到第一次世界大战）和电影中现代性文化的呈现（与之相关的有静态摄影、舞台音乐剧、幻灯片，以及像犯罪追踪、世界博览会等更加宽泛的文化问题）。在《现代性与电影：一种震惊与循流的文化》（*Modernity and Cinema: A Culture of Shocks and Flows*）一文中，他将现代性引入早期电影的讨论中，将早期电影命名为"吸引力电影"，并对大卫·波德维尔和查利·凯尔的批评进行了反驳，提出了电影与现代性关联的内在必然性。"吸引力电影"是汤姆·甘宁在1986年发表的两篇文

章中提出的，分别是《吸引力电影：早期电影，他的观众和先锋派》（*The Cinema of Attractions:Early Film, Its Spectator and the Avant-Garde*）、《早期的电影：对电影史的一次挑战》。他在对早期电影的研究中发现，主宰早期电影的不是"叙事"冲突，而是向观众展示视觉奇观、直抵观众注意力和好奇心的"吸引力电影"这一概念。汤姆·甘宁的"吸引力电影"这一概念也逐渐成为世界电影研究领域影响深远的理论范畴。

另外，汤姆·甘宁还出版了许多关于早期电影导演的著作，通过对于不同导演的研究从另一个侧面研究了电影史和现代性的影响，《弗里茨·朗的电影：现代性和想象的寓言》（*The Films of Fritz Lang: Allegories of Vision and Modernity*）一书对最终成为大西洋两岸的电影巨头的德国流亡导演弗里茨·朗和他的电影进行了研究。汤姆·甘宁对于大导演到美国拍片提供了一种新的阅读方式，尤其是强调弗里茨·朗所带来的现代性反思。他的《大卫·格里菲斯和美国叙事电影的起源》（*D. W. Griffith and the Origins of American Narrative Film*）一书，阐释了早期美国电影工业的经济结构和说故事的方式对于电影风格的影响。另外，他也写过一些好莱坞电影类型和电影与科技之间的关系的文章。

82

兰德尔·哈雷（Randall Harry）

兰德尔·哈雷是美国匹兹堡大学德国电影与文化研究系的教授。于 1985 年获得美国威斯康星州大学麦迪逊分校的德语研究学士学位，继而于 1987 年获得该校硕士学位。1995 年同时获得德语研究和比较文学的双博士学位。

他讲授的课程有新德国电影、先锋派电影、视觉的相异性问题、德国视觉文化研究、文学与文化理论研究等。兰德尔教授主要研究兴趣在于电影、视觉文化与社会哲学。目前他正在进行两项完全不同倾向的研究课题，暂命名为"跨越地区的欧洲：社会哲学与跨国别想象"与"视觉相异性：看到不同"。

其研究方向之一为非流行文化，与流行文化一样，这仍旧是一个很难概括的概念。高雅与低俗、大众与精英，在其试图弥合这些区隔的时候，关于流行文化的讨论又开始风行。兰德尔教授的这一研究项目试图通过研究非流行文化究竟是什么来启动这一问题。这项研究将近些年讨论中的"漂亮的""好的"或其他美学变革中的中间条目列

为定义其自身的关键。这种方式有助于我们理解较低的理论。而其研究分析的主要客体则来自视觉文化。

另一主要的研究方向为视觉相异性。对于相异性的讨论，对于已经有主体性意识的人类与其他人的关系是怎样的，从黑格尔时代就已经引起人们的关注。尽管这种关注聚焦于识别与外观，如其他人的脸部，或者感知现象学，但它仍未质疑相异性的视觉方面：在视觉领域中，"他人"究竟是如何识别的。兰德尔教授的这项研究恰好说明了电影和视觉文化中聚焦于相异性方面的空白。

83

东山澄子（Sumiko Higashi）

东山澄子是纽约州立大学布鲁克波特学院的历史系副教授，其曾在著作《西席·地密尔与美国文化》(*Cecil B. DeMille and American Culture: The Silent Era*) 中指出，西席·地密尔由于其过分夸张的圣经史诗被人们所铭记，是美国电影进步时期最让人印象深刻的电影先驱之一。

在这一开创性的工作中，东山澄子展示出了西席·地密尔是怎样通过其电影中的盛大场面如精心设计的客厅游戏、舞台情节剧、百货商店的陈列、东方世界博览会以及公民的露天历史剧艺术将电影楔入古典中产阶级文化的。西席·地密尔不仅通过阐明中产阶级的意识形态来建立其电影作者的个性商标，而且通过其布景和服装设计对广告业的影响，创造了一个以女性需求为基础的消费文化，因此到了20年代，他成为一个引领潮流的导演。借助于之前未开发的西席·地密尔的档案和其他资料，东山澄子提供了关于西席·地密尔的早期故事片的富有想象力的解读，从社会变化的动态视角来考察，并且记录了流

行文化的出现与大众传统相关联的界限。

在其论文《电影史/电影学转向指南》中,东山澄子指出,电子时代的研究范例受到了颠覆,以至于符号学不再流行。但是,在电影学研究中,确实有基于经验主义研究的历史学研究转向吗?如果确实是这样,我们应该阐明哪些问题呢?本系列书籍的作者正是为这种转向做好提前准备,并为每个研究人员自己的电影史的观点铺平道路。"历史学转向"仍旧代表一种在电影学研究过程中缓慢的增速运动,研究者借此讨论了一些关键问题,如印刷业的地位、周期化与当地历史的关系、互文本为基础的媒介与银幕研究、全球沟通与市场经济、数码技术与电影史的理论化等。

84

安德鲁·希格森（Andrew Higson）

安德鲁·希格森教授于 2009 年 1 月进入纽约大学，并担任电影电视研究学院的主席职位。之前他在东安格利亚大学电影学系任教 22 年。他已经出版了关于英国电影研究的很多书籍，从默片时代到现在，从当代戏剧到"遗产电影"。他的书籍包括《旗开得胜：建立一个英国国族电影》(Waving the Flag: Constructing a National Cinema in Britain)、《英国的遗产、英国的电影：20 世纪 80 年代兴起的先锋戏剧》(English Heritage, English Cinema: The Costume Drama Since 1980)。他还编辑了两份关于英国电影史（从 20 世纪 20 年代晚期到 90 年代晚期）的调查，《叠化：关于英国电影的主要著作》(Dissolving Views: Key Writings on British Cinema)、《英国电影的过去与现在》(British Cinema, Past and Present)。第三份调查是关于英国电影默片时代的发展，《年轻还是幼稚？1896 年到 1930 年的英国电影》(Young and Innocent? The Cinema in Britain, 1896—1930)。与理查德·默尔特比（Richard Maltby）合作，他还合编了"欧洲电影"与

"美国电影",《电影、商业与文化交换:1920年至1939年》(*Cinema, Commerce and Cultural Exchange, 1920—1939*),关于20世纪20到30年代的欧洲与美国电影的关系。

国族电影的问题一直是他所关心的问题,并贯穿于他的研究。他的文章《国族电影的概念》(The concept of national cinema,1989年在《银幕》杂志上首次发表),已经被证明是非常有影响力的,并且在各个时期屡次被翻译、再版。从1989年开始,他发表了各种不同的论文用以修正他关于国族电影、跨国别电影、遗产电影、英国电影新浪潮、默片、英国第四频道电视电影、电影表演的各种观点。

他目前正在从事20世纪90年代和21世纪头十年的英国电影研究,并撰写相关著作,暂命名为《英国电影1990—2008:国别与跨国别电影、过去与现在的英国文学与叙事》(*Film England, 1990—2008: (Trans) National Cinema, English Literature and Narratives of the Past and Present*)。

85

米歇尔·希尔梅斯（Michele Hilmes）

米歇尔·希尔梅斯是威斯康星大学麦迪逊分校的美国广播媒体历史、媒体档案研究、媒体产业和政策专业等领域的研究专家。同时还涉猎电影和电视产业领域的研究课题。作为一个媒体学教授最伟大的一点就是你可以用你的研究兴趣娱乐自己。他是复杂的戏剧性的连续剧的忠实粉丝，如《唐顿庄园》《绝命毒师》《广告狂人》，而且如果没有电台节目播客，如"This American Life""Radiolab""On the Media"，以及美国国家公共电台的新闻节目和英国国家广播公司的"In Our Time"，生活将会是彻底枯燥的。

正如以上所显示的，这些节目在全球范围内流通，吸引了全世界观众的目光。广播电视与国族身份认同和全球合作生产之间的关系已经吸引了米歇尔教授多年。因此，在诺丁汉的 2013 年至 2014 年度富尔布莱特奖学金的资助下，米歇尔教授得以从事跨大西洋电视合作生产的研究，该研究建立在其 2011 年的《网络国家：英美广播跨国别历史》(*Network Nations: A Transnational History of British and*

American Broadcasting）的基础上。在此书中，米歇尔教授通过历史的眼光考察了英美广播节目之间的生产的跨国别文化关系，揭露并重新定义了媒体全球化的根源。尽管经常被作为对立面来比较，即英国的公共服务传统与美国的商业系统截然不同，但它们其实是一枚硬币的正反两面。尽管反对的呼声历史悠久，但没有对方的工业、政策、美学、文化、创造力的发展，另一方都不可能发展。

 由于数字媒体及全球广播网的刺激，我们现在处于广播的黄金时代，米歇尔教授与同人共同策划了一本名为《广播新浪潮：数字时代的全球声响》(Radio's New Wave: Global Audio in the Digital Era)的书，这本书集结了优秀新老学者的最精彩的论文，探索了广播的过去、现在和数字化的未来。他近期完成了教科书的修订——《关联游戏：美国广播文化史》(Only Connect: A Cultural History of Broadcasting in the United States)，这是一本关于美国广播节目的从最早期的收音机，经由电视的兴起，直到如今的数字媒体和网络时代的综合性的历史书籍。它将广播节目作为美国文化身份认同的关键组成部分，将美国广播、电视、新媒体的发展均置于社会和文化嬗变的背景之下，每一章均以这一历史时期的讨论开篇，全面地追溯了媒体政策的发展、媒体工业的增长以及广播节目的历史，并以广播和电视节目是如何被当时的观众所理解和讨论的方式作结。他目前教授的课程有美国广播文化史，广播与声音艺术，以及跨国电视、媒体与公共空间，媒介史和史学等研讨会。

86

安东·凯斯（Anton Kaes）

安东·凯斯教授从事电影史和电影理论的跨学科研究与比较分析。他讲授默片、德国电影史和美国黑色电影。特别强调魏玛共和国时期的电影文化以及电影、记忆与创伤之间的关系。他还讲授电影理论与批评理论，包括法兰克福学派及其影响。从 1981 年起，他在加州大学伯克利分校教书，1991 年至 1996 年担任电影研究系主任，1996 年至 1999 年与人共同担任联合系主任。1985 年，他与人共同建立了一年举办两次活动的德国电影协会，他已经在阿姆斯特丹、柏林、堪培拉、首尔、维也纳、特拉维夫市举办了演讲和讨论班。从 1990 年开始，他合编了系列书籍《魏玛共和国与现在：德国批判史》(*Weimar and Now: German Critical History*)。他获得的主要奖项有：1978 年的洛克菲勒基金会奖学金、1984 年和 1985 年的德国洪堡基金会奖学金、1990 年的古根汉姆学者奖、1995 年的全国人文学科捐赠基金会与加州大学的研究奖学金。1989 年至 1990 年，他还是盖蒂艺术中心的艺术史与人文科学的学者。2007 年他接受了洪堡研究奖。1995 年，

他作为澳大利亚国立大学的客座教授，1999年作为哈佛大学的客座教授，2007年又作为以色列特拉维夫大学的客座教授。

他目前出版的书籍有《炮弹休克电影：魏玛文化与战争创伤》（Shell Shock Cinema: Weimar Culture and the Wounds of War）、《变化中的德国：国族与移民，1925—1955年》（Germany in Transit: Nation and Migration, 1925—1925）、《M.伦敦：英国电影协会》（M. London: British Film Institute）、《魏玛共和国资料书》（The Weimar Republic Sourcebook）、《德国电影史》（Geschichte des Deutschen Films）、《从希特勒到故乡三部曲：作为电影的历史的回归》（From Hitler to Heimat: The Return of History as Film）、《慕尼黑图片集：文本与批评》（Deutschlandbilder. Munich: edition text und kritik, 1987）、《电影辩论：文本、文学、电影之间的关系》（Kino-Debatte: Texte zum Verhältnis von Literatur und Film. Munich: dtv, 1978）、《美国的表现：接受与创新》（Expressionismus in Amerika: Rezeption und Innovation）。

87 芭芭拉·克林格（Barbara Klinger）

芭芭拉·克林格，印第安纳大学信息交流与文化研究系电影和媒体研究教授。她在巴克内尔大学英语系读完本科，在俄亥俄州大学获得电影学硕士学位，1986年在爱荷华大学获得电影学博士学位。

她的教学和研究兴趣在美国电影和文化，受众、影迷研究，电影和新媒体，类型研究，电影、媒介理论和电影批判等方面。

她的主要著作有两部：《超越多元化：电影院、新科技以及家庭》（*Beyond the Multiplex: Cinema, New Technologies and the Home*）和《情节剧及其意义：历史、文化和道格拉斯·塞克的电影》（*Melodrama and Meaning: History, Culture, and the Films of Douglas Sirk*）。《超越多元化：电影院、新科技以及家庭》一书第一次深刻地阐释了现代娱乐媒体——从电视机和家用录像到DVD和互联网——如何塑造了我们对于电影的印象以及电影对于美学文化和意识形态的影响。芭芭拉·克林格教授认为像家庭影院、电影的收藏、经典好莱坞电影的再放映以及互联网上对于经典电影的拙劣的模仿都为电影发行人和观

众提供了一个复杂的视角。通过平衡电影工业史和理论文化分析，她发现如果没有一种特别像是家庭影院那样的剧场环境的再次放映，今天的那种强有力的呈现社会面貌的电影是很难被很好地吸收理解的。《情节剧及其意义：历史、文化和道格拉斯·塞克的电影》一书提供了一种新的研究电影的方法，她向我们说明那些与好莱坞相关的学术评论、电影工业、明星宣传和大众媒体的行为是如何为电影创造出意义和意识形态身份的。

88

玛西亚·兰迪（Marcia Landy）

玛西亚·兰迪是匹兹堡大学法国与意大利二级学院的电影和英语研究教授。她的研究范围也从与法国和意大利电影相关的话题展开。她曾出版的专著包括：《电影中的法西斯：意大利商业电影 1931—1943》（*The Italian Commercial Cinema 1931—1943*，1986）、《英国类型：电影与社会 1930—1960》（*British Genres: Cinema and Society 1930—1960*，1991）、《生活的模仿：电影和电视剧的读者》（*Imitations of Life: A Reader on Film and Television Melodrama*，1991）、《电影、政治和葛兰西》（*Film, Politics and Gramsci*，1994）、《明星制、意大利风格：意大利电影中的银幕表演与个性》（*Stardom, Italian Style: Screen Performance and Personality in Italian Cinema*，2008）。目前她正在创作一本名为《电影作为计数器的历史》的专著。她的文章曾入选过多部选集并在如《银幕》《电影批评季刊》等多部重量级的期刊上发表。

她于 2000 年出版的专著《意大利电影》（*Italian Film*）考察了意

大利从默片时代到现在的非凡的电影传统，在 20 世纪意大利的历史、社会、政治与文化变革的框架内分析意大利电影，玛西亚·兰迪追寻了一个连贯的国族电影的建设历程及其随着时间的演进，她的研究追溯了社会机构——学校、家庭和教会以及意大利关于男子气概和女性气质的观念是如何在电影中处理的，以及它们对于国族身份概念的重要性。本书还阐明了意大利电影与其他艺术形式如歌剧、流行音乐、文学和绘画之间的关键联系。

2004 年的《明星：电影解读者》(Stars: The Film Reader) 由两位杰出的学者共同写就，这本书综合了各主要著作，对欧洲到亚洲以及好莱坞的明星如马里奥·兰扎、奥普拉·温弗瑞、罗西尼·巴尔以及明星制引入了新鲜的观点。包括来自理查德·戴尔等顶级学者的贡献，这本书强调了电影生产、劳动力以及流通的问题，并考察了研究中容易被忽视的领域如先锋派电影中的明星、非美国裔明星，以及种族划分的问题。

2008 年的专著《明星制、意大利风格：意大利电影中的银幕表演与个性》(Stardom, Italian Style: Screen Performance and Personality in Italian Cinema)，玛西亚·兰迪考察了意大利名人文化的历史，仔细衡量了 20 世纪和 21 世纪明星制的变化。她考虑到在多样化的媒体背景下明星制崛起的历史背景，从默片时代到当代媒介追溯了明星制是如何塑造国族以及跨国族的身份认同的。本书考察了早期欧洲电影中的歌剧红伶现象，有声电影中新明星的发掘，战后通过在流行电影类型中变化的叙事模式的引进对于明星制的影响，以及通过罗西里尼、维斯康蒂、费里尼、帕索里尼等导演的电影中明星飞速变化的新鲜面

孔。玛西亚·兰迪关于意大利明星形象的谱系学识别，确定了明星们与社会历史、风景景致、地理、男子气概与女性气质的观念、物理的与虚构的身体、地区主义、技术的关系。

89

查尔斯·玛兰德（Charles Maland）

查尔斯·玛兰德，田纳西大学英语系的教师，在密歇根大学获得硕士和博士学位。教授的课程有电影研究、美国文化研究和美国文学，其中他最感兴趣的部分是美国化的叙事艺术——电影和文学——和美国文化的关系。他的学术工作主要集中于美国电影和电影创作者的研究，特别是那些在大萧条时期达到事业高峰的导演，通过对这些导演的研究来探索他们的工作是怎样建立在电影行业的发展和更加广泛的文化基础上的。

他的著作有《卓别林和美国文化：明星形象的发展》（Chaplin and American Culture: The Evolution of a Star Image）、《弗兰克·卡普拉》（Frank Capra）、《美国想象：卓别林、卡普拉、福特和威尔斯》（American Visions: The Films of Chaplin, Ford, Capra and Welles, 1936—1941）。在《卓别林和美国文化：明星形象的发展》一书中，他将卓别林和美国大众的关系放在一个文化来源的角度来思考。著名评论家汤姆·甘宁有评论称："查尔斯·玛兰德开创了研究卓别林的一

种新的方法……任何喜欢卓别林的人都应该读它,那些想要在文化和政治的语境下研究电影制作和受众关系再来认识电影史的人,也会发现这是一本值得思考、讨论和学习的书。"在这本书中玛兰德不仅使我们触摸过去的那个时代,而且也向我们揭示出社会对于时代文化倡导者潜在的遏制本能。

现在他正在为博洛尼亚电影资料馆写一本《城市之光》(*City Lights*),这本书将要追溯卓别林的电影《城市之光》的生产历史,将大量卓别林制片厂的电影记录保存在博洛尼亚电影资料馆,他还将要为田纳西大学出版社编辑一个版本的影评人詹姆斯·阿吉的影评集和著作集。

90

加夫瑞尔·摩西（Gavriel Moses）

加夫瑞尔·摩西是美国加州大学伯克利分校电影和媒体研究部的副教授。曾经在布朗大学学习比较文学，在弗里堡大学学习意大利和英国文学与文献学，在伦敦国际电影学校学习电影制作。

目前他在伯克利分校教授电影方面的课程，包括意大利电影史和电影风格，导演风格（安东尼奥尼、基耶斯洛夫斯基和埃里克·侯麦），电影的翻拍和小说改编电影，以及现代美国电影中的爱、暴力、身体、语言和其他各种焦虑的问题。

加夫瑞尔·摩西现在的研究兴趣在于意大利文艺复兴以后的代表组织的历史和理论、电影的风格和殖民主义、电影中自身和话语的界限，等等。他现在正在完成一本关于电影中的宗教的书籍，作者分析了宗教在电影中的地位和影响以及电影中的宗教文化的呈现。他在1995年写了 *The Nickel was for the Movies: Film in the Novel Pirandello to Puig* 一书，关于这一少有人研究的叙事风格的调查研究中，加夫瑞尔·摩西定义和探索了"电影小说"，即基于已经成型的电

影的主题、形式、心理和内在哲学思想的文学文本。通过细读各种风格流派的主要作品——皮兰德娄、纳博科夫、伊舍伍德、韦斯特、菲茨杰拉德、摩拉维亚、珀西和普伊格——摩西发展了他的暗示性的小说理论,即使用文本调查研究电影获得了人类经验的核心作用。通过对于像《黑暗中的笑声》《兰斯特洛》《蜘蛛女之吻》和其他电影小说的富有见地的讨论,摩西展现给我们文学和电影之间交互的深度以及上述电影何种程度上影响了我们一贯用文字讲述故事的方式。

他最近在西雅图会议、博洛尼亚和威尼斯发表演讲,分别论及了费里尼、情节剧、从大卫·里恩(著名英国导演)到阿莫斯·吉泰(著名以色列导演)的东方主义等话题。

91

查尔斯·缪塞尔（Charles Musser）

查尔斯·缪塞尔，生于1951年1月，现任耶鲁大学电影学教授，著名的电影史学家和纪录片导演。他也担任夏季电影协会的主席。

查尔斯·缪塞尔在耶鲁大学教授的课程有电影史、美国电影、纪录片、数字媒体和摄影。他的《电影的出现：1907年的美国电影》（*The Emergence of Cinema: The American Screen to 1907*）一书获得杰伊·莱达奖和剧院图书馆协会奖，在书中查尔斯·缪塞尔利用大量的插图及图片描绘分析了电影技术的起源，从社会经济以及美学上讨论早期的电影。另外还有《五分钱影院之前：埃德温·鲍特和爱迪生的制造工厂》（*Before the Nickelodeon: Edwin S. Porter and the Edison Manufacturing Company*）、《1890—1900的爱迪生电影：一个带注释的影片集锦》（*Edison Motion Pictures, 1890—1900: An Annotated Filmography*）等著作。

查尔斯·缪塞尔曾经进行了大量的纪录片的制作，最初是在彼得·戴维斯的奥斯卡获奖纪录片《心灵与智慧》（*Hearts and Minds*）

中担任剪辑助理,1976 年他继续指导制作了获奖影片《一个美国陶艺家》(An American Potter),1982 年的《五分钱影院之前:埃德温·S. 鲍特的早期电影》在纽约电影节首次公演。他在大学里的第一节课致力于电影导演埃罗尔·莫里斯,并且在 2012 年和卡琳娜·塔图一起制作了一部介绍埃罗尔·莫里斯的长纪录片《埃罗尔·莫里斯:一个快速的摹写》(Errol Morris: A Lightning Sketch)。最近他发表的关于纪录片的文章有《卡尔·马扎尼和联盟电影:1946—1953 年冷战期间制作的左翼纪录电影》(Carl Marzani & Union Films: Making Left-wing Documentaries during the Cold War, 1946—1953)、《迈克尔·摩尔"华氏 9/11"的真实与虚构》(Truth and Rhetoric in Michael Moore's Fahrenheit 9/11)、《政治纪录片,YouTube 和 2008 美国总统大选:对于罗伯特·格林沃尔德和大卫·N. 博西的关注》(Political Documentary, YouTube and the 2008 US Presidential Election: Focus on Robert Greenwald and David N. Bossie)。

92

比尔·尼古拉斯（Bill Nicholas）

比尔·尼古拉斯生于1942年，美国著名电影理论家和电影评论家，旧金山州立大学电影学系教授和纪录片协会咨询委员会主席，曾经是电影和媒体研究学会（SCMS）的前任主席和美国电影协会（AFI）的前任顾问，并受许多国家邀请担任电影节的评委和学术讲座。

他主要的研究领域是纪录片，因对纪录片进行当代研究这一首创性的工作而备受赞誉。1991年《再现真实：纪录片中的问题和概念》（Representing Reality: Issues and Concepts in Documentary）一书中他第一次运用现代电影理论去研究纪录片，受到广泛赞誉，随后出现了一大批学术的追随者。比尔·尼古拉斯提出"纪录片模式"这一理论框架，试图去区分众多各异纪录片的"独有特质和相同惯例"，在这一框架下他提出了六种不同的记录"模式"（诗歌式、解释式、观察式、互动式、反省式、表演式）并且对每种模式阐释了自己独到的见解。他的早期研究和其他电影学者一样，试图利用一个详尽复杂的理论去研究流行电影，但是后期他对于理论调查研究的程度减少，是因

为他将研究转向具体作品的内在情感,如此就更注重对于具体作品的分析,2001年出版《玛雅·黛伦和美国先锋电影》(*Maya Deren and the American Avant-Garde*)一书就研究了美国早期的具有实验性质的先锋电影。

虽然不是传统意义上的电影史学家,但是比尔·尼古拉斯提供了对于虚构历史的一个全新视角,他最重要的贡献是为纪录片的研究和生产提供了一个基本框架。他著作的两册本的《电影与方法》(*Movies and Methods: An Anthology*)为学科建设创建了一套电影教育的方法。《纪录片百科全书》(*Encyclopedia of the Documentary Film*)奠定了他在电影研究领域内"世界最重要纪录片理论学者"的位置。

93

马克·A. 里德（Mark A. Reid）

马克·A. 里德，佛罗里达大学教授。他自爱德华大学获得文学硕士和博士学位，自芝加哥大学获得通信和戏剧专业学士学位，以及哥伦比亚大学的文学学士学位。他曾在巴黎大学主攻非洲和阿拉伯世界电影，并在芝加哥大学主攻了美国文学。目前的研究范围十分广泛，主要包括黑色电影、非裔美国籍的电影作者，以及第三世界电影等种种话题。他的重要著作包括：《重新定义黑人电影》（Redefining Black Film）（1993）、《后黑人视觉文化和文学文化》（Post Negritude Visual and Literary Culture）（1997）；马克·A. 里德教授的其他重要的研究项目还包括诸如"艺术家与城市""牛津世界电影史""美国电影中的政治合作"，等等。1999年，他被任命为佛罗里达州的研究型大学的预科教授。2006年夏，他还主持了名为"穆斯林少数民族：机遇与西欧社会，德语和法语的经验挑战"的研讨会。

他于1993年出版的著作《重新定义黑人电影》中指出，由白人制作的关于黑人形象的电影是"黑人电影"吗？为了回答这一问题，他

重新评价了黑人电影史，认真地区分了由黑人控制的电影和利用黑人天才却由白人控制的电影。以前的黑人电影批评通过聚焦关于黑人却不是由黑人制造的电影埋葬了真正的黑人电影工业。他关于黑人独立电影——定义为聚焦于黑人社区的电影，并由黑人编剧、执导、生产、发行——的讨论范围从20世纪初期涉及的黑人电影形象直到60年代的黑人民权运动以及最近的黑人女性主义文化的再起。他的关键性的评估工作指出这些电影是如何避免性别歧视、恐同症以及阶级歧视的戏剧化。

他2005年的著作《黑眼镜、黑声音——当代非裔美国人电影》（Black Lenses, Black Voices: African American Film Now），这本书关注的是由黑人编剧、执导甚至制片的电影，以及以黑人为导向的，编剧和导演都不是黑人的电影。马克·A.里德向我们展示了这些电影是如何将当代非裔美国人的社区生活——作为政治和经济上均加以区别的族群——加以戏剧化，与20世纪60年代电影中的呈现完全不同。随着第二次世界大战前后非裔美国人独立电影制作的发展，他进而指出非裔美国家庭、行动、恐惧、女性中心的独特本质，以及一些独立电影片目如《仲夏夜惊魂》《丛林热》《死囚之舞》等。

94

埃里克·伦奇勒(Eric Rentschler)

埃里克·伦奇勒,哈佛大学德语及德国文学教授。1997年在华盛顿大学获博士学位之前在斯图亚特、波恩、布拉格学习,他曾经获得古根海姆、洪堡、富布赖特的拨款资助,并因杰出的教学贡献而获得约瑟夫·R.莱文森纪念奖。

他主要的研究方向是电影史、电影理论和电影批评,他关于电影的著作特别强调在魏玛共和国时期、第三帝国时期以及1954年战前战后的德国电影。他的文章已经被刊登在大量的期刊上面。他的著作主要有《历史进程中的西德电影》(West German Film in the Course of Time)、《希特勒的困扰:未亡的纳粹的回归》(Haunted by Hitler: The Return of the Nazi Undead)和《历史的进程:1962—1989年联邦德国电影》(Courses in Time: Film in the Federal Republic of Germany, 1962—1989)、《错觉的工具》(The Ministry of Illusion)等。在《错觉的工具》一书中,埃里克·伦奇勒分析了那个时期呈现出的前所未有的媒体文化所提供的强大破坏力,他认为第三帝国电影不是作为一

种恐惧的工具而是作为一种错觉的工具而存在的。

另外,他在大学里所教授的课程还有"纳粹电影:政治与错觉的艺术""从《疤面煞星》到《拉皮条的人》中的美国梦"。

95

本·辛格（Ben Singer）

本·辛格 1985 年在哈佛大学获得文学学士学位，1996 年于纽约大学获得电影学博士学位，目前在威斯康星大学麦迪逊分校艺术交流学院任职副教授。

他的关注焦点在于美国默片的社会与历史议题、先锋派电影美学，以及电影理论史，尤其是 20 世纪前三分之一世纪的理论研究。他的第一本书考察了早期美国电影中煽情情节剧的类型，追踪其从流行戏剧变幻而来的足迹，并记录其与经验、意识形态和现代性的转换相关的社会及推论性的背景。他的第二份研究工作收集并分析了亚历山大·巴克希（Alexander Bakshy）的写作文章，他是一位作为对公开的表现主义的现代性观念的观看者的开创性的理论家。他目前正在从事早期电影批评和先锋派电影中的晚期浪漫主义潮流的研究，包括体裁和主题方面。

他在 2001 年出版了一本名为《情节剧与现代性：早期煽情电影与其语境》（*Melodrama and Modernity:early sensational cinema and*

its contexts）的专著。其于 1987 年至 1995 年陆续发表过的文章有《混乱中的鉴赏家：惠特曼、维尔托夫与诗意的调查》《早期家庭电影与爱迪生活动电影放映机》《电影、摄影与恋物：克里斯蒂安·麦茨的解析》《让娜·迪尔曼：电影的质询与"放大"》《曼哈顿的镍币影院：观众与电影放映者的新数据》。

96

谢丽·斯坦普（Shelley Stamp）

谢丽·斯坦普是加州大学的电影和多媒体专业教授。她是女性主义电影和早期电影文化等方面的研究专家。她目前正在着手一本关于好莱坞默片时期的重要作者路易斯·韦伯的专著。同时她还与安妮·莫雷合著了关于女性主义电影和美国无声电影时期的银幕呈现等话题的全方位的著作。

谢丽·斯坦普曾经出版过的专著文章包括《早期好莱坞时期的路易斯·韦伯》（*Lois Weber in Early Hollywood*）、《Movie-Struck 女孩：五分钱娱乐场文化之后的女性和活动画片文化》（*Movie-Struck Girls:Women and Motion Picture Culture after the Nickelodeon*）等，她的众多文章还多次收录在不同类型的报纸、杂志和论文集中。近来她所开设的电影方面的课程包括电影研究介绍、无声电影、魏玛电影文化、20世纪30—60年代美国电影文化、1960年至今的美国电影文化、类型电影、黑色电影、电影作者、女性主义电影作者、希区柯克电影、电影历史讲座、电影审查和生产机制、现代性电影文化等。

《Movie-Struck 女孩》一书考察了 20 世纪头十年的女性电影和电影观看行为，这是一个女性主顾首次被电影业积极拉拢的时期。通过考察女性是怎样积极参与电影文化业，她们被提供的电影以及她们享受的视觉愉悦，谢丽·斯坦普指出女性在这一形成中的、过渡性的年代里明显使得看电影这一行为变得更加复杂了。正如行业内很多人期盼的那样，日益增长的女性主顾数量与对于女性主题强调的日渐重视，并不一定促进电影文化的合法性，因为女性并不总是被庄严的、引人向上的内容所吸引，同样地，她们也不总是被剧院的社会空间和电影观看的新视觉愉悦所同化。事实上，谢丽·斯坦普认为，在后镍币剧场时代的女性电影和电影观看行为挑战着，而不是服务了电影产业庄严性的向前推动。

另一部著作《美国电影转型期》中指出，1908 年至 1917 年是美国电影史上最具深远影响的转型时期，在这一变革期内，广泛的变化影响着电影的形式与类型、电影的制作实践与工业结构、展示的地点以及观众的人口统计学。直到这一阶段的末期，电影已然发展成为今后的几十年内它都将基本遵循的那种模式。

97

盖林·斯杜拉（Gaylyn Studlar）

盖林·斯杜拉，圣路易斯华盛顿大学电影和媒体研究系教授。2009年加入圣路易斯华盛顿大学，在此之前她在安阿伯市密歇根大学教学13年，同时在美国艾默里大学任教8年。在密歇根大学期间她担任鲁道夫·爱因汉姆学院电影研究的教授，并且十年间一直担任电影和媒体研究系的主任，在她任职期间学院得到很大的发展，课程显著增加。1996年获得学校颁发的杰出教育贡献奖。盖林·斯杜拉教授在南加州大学获得电影研究的博士学位，而且也在本校获得大提琴演奏的硕士学位。

她的研究兴趣包括女性主义电影理论、好莱坞电影、类型电影、东方主义以及电影和其他艺术的关系。她的著作有《疯狂的化装舞会：爵士时代的明星和男性》（*This Mad Masquerade: Stardom and Masculinity in the Jazz Age*）、《娱乐的领域：冯·斯登堡、迪特里希和受虐的美学》（*In the Realm of Pleasure: Von Sternberg, Dietrich, and the Masochistic Aesthetic*）。在《疯狂的化装舞会：爵士时代的

明星和男性》中盖林·斯杜拉教授主要研究了默片时期好莱坞四位重要的男性明星,分别是鲁道夫·瓦伦蒂诺、道格拉斯·范朋克、约翰·巴里摩尔和朗·钱尼,通过对于这些男性明星的研究揭示出在当代社会的性别关系和社会准则所涉及的对于文化历史和意识形态的影响。《娱乐的领域:冯·斯登堡、迪特里希和受虐的美学》一书中盖林·斯杜拉教授对于派拉蒙影业的六部由冯·斯登堡导演、玛琳·黛德丽主演的电影进行了一个细致的分析,探索了视觉和心理复杂性的来源。

在华盛顿大学,盖林·斯杜拉开设的课程有电影理论、女性和电影、黑色电影中的性别政治、英国电影、明星研究和电影史。另外她还同别人联合编辑了四部选集:《约翰·福特和西部片》(John Ford Made Westerns)、《男性的映像:约翰·休斯敦和美国经验》(Reflections in a Male Eye: John Huston and the American Experience)、《东方的想象》(Visions of the East)、《泰坦尼克号:大片的解析》(Titanic: Anatomy of a Blockbuster)。她的著作已经被翻译成好多国家的语言。2013年的著作《早熟的魅力:经典好莱坞时期明星的少女时代》(Precocious Charms: Stars Performing Girlhood in Classical Hollywood Cinema)也已经由加利福尼亚出版社出版。

98

克里斯汀·汤普森（Christine Thompson）

克里斯汀·汤普森生于1950年，美国著名电影理论家，1973年汤普森在爱荷华大学获得电影研究的硕士学位，在威斯康星大学麦迪逊分校获得博士学位。曾经在爱荷华大学、印第安纳大学、阿姆斯特丹大学、斯德哥尔摩大学任教。她的丈夫是著名电影学者大卫·波德维尔。

她的研究兴趣主要有电影风格史、"优质电影"、艺术电影流派等。汤普森的分析方法主要是依赖俄国的形式主义，又被称为新形式主义。这一方法成为她的学术论文的同时又是她第一部学术著作《爱森斯坦的"伊凡雷帝"：一个形式主义的分析文本》的基础，后来又根据这一方法创作了《打破玻璃护甲》（Breaking the Glass Armor）。她于1980年利用新形式主义的分析手段写了两篇学术著作。同时还同丈夫合著了《世界电影史》（Film History）、《电影风格史》（History of Film Style）等书，并被许多学校订为电影教育的教科书。汤普森对电视节目有着比较深入的研究，她认为电视节目中有少数节目能够

脱颖而出，因其"高质量的制作系统，全明星阵容，对集体记忆的把握，在对旧的节目重组的基础上创建新的风格、自我意识，对有争议的和现实主义题材的明显的倾向性"而成为"优质节目"。她声称如《双峰》《捉鬼者巴菲》《人在江湖》《辛普森一家》等电视节目中的展览特性也存在于艺术电影中，这些特性有心理现实主义、复杂的叙事结构以及暧昧模糊的故事情节等。

1973年她与丈夫合著的电影教科书《电影艺术：形式与风格》（*Film Art:An Introduction*）成为电影美学领域的标准，迄今为止已经被翻译成七种语言。

99

威廉·乌里基奥（William Uricchio）

威廉·乌里基奥，1952年生于美国，获得纽约大学电影学硕士和博士学位，现在是麻省理工学院的媒体研究学者和比较媒介研究的教授，同时也是荷兰乌德勒支大学比较媒介史研究的教授。他与亨利·詹金斯一起建立了麻省理工学院比较媒介研究专业并参与管理工作。他同时又是麻省理工学院开放纪录片实验室的创建者和主要研究人员，是斯德哥尔摩大学新闻媒体和通信技术客座教授、中国科技大学通信工程客座教授、斯德哥尔摩大学电视研究教授。

他的研究探讨了媒体科技和文化行为是如何交互影响的，以及他们如何被用来呈现公共目的和权利的。他利用历史上旧有的先例来预期新科技的发展，利用新的科技又反过来揭示过去长时间的历史中被忽略的形式。由于他广泛的研究兴趣，所以他涉猎了很多不同的研究领域，其中一部分是侧重于将19世纪电视的兴起作为一种观念和实践，认为电视的兴起是植根于电话和电报而不是摄影和电影。除此之外，这项工作将早期电视的出现归因于科技和声学系统的发展，并且

探索了科技对于观念的影响。他还研究了1935年至1944年的德国电视的多样性和充满矛盾性的电视观念，这项工作揭示了媒介历史是如何被偶然的意识形态所塑造的。他还与罗伯塔·皮尔森一起，研究分析了美国早期电影观众及其品位层次结构和文化意义。

100

罗宾·威格曼（Robyn Wiegman）

罗宾·威格曼是杜克大学的文学和女性主义研究教授。她的主要研究方向集中在美国文学、批评理论、文化研究和比较文学上。

罗宾·威格曼在 2001 年至 2007 年担任杜克大学女性主义研究项目的主任。1988 年她自华盛顿大学赢得了美国文学博士学位，同时还任教于雪城大学、印第安纳大学和加州大学。迄今为止罗宾·威格曼已经出版了许多专著：《客体教程》(Object Lessons)、《美国解剖学：种族和性别理论》(American Anatomies: Theorizing Race and Gender)、《谁敢说：身份和批评权威》(Who Can Speak: Identity and Critical Authority)、《艾滋病和国家机构》(AIDS and the National Body)（1997）、《美国研究的未来》(The Futures of American Studies)（2002）以及《妇女研究及其自身》(Women's Studies on Its Own)。她的关于文学和性别研究的文本：《对诗、小说和戏剧的批判性思考》(Literature and Gender: Thinking Critically Through Poetry, Fiction, and Drama) 发表于 1999 年。她同时是杜克大学的新书系列《妇女研究新方向》(Next

Wave: New Directions in Women's Studies）的主编。

罗宾·威格曼的最新研究兴趣有女权主义理论、酷儿理论、美国研究、批判种族理论、电影和媒体研究等。她目前的研究重点是女权主义的制度化、女权主义在美国学院境况的研究。她同时在准备两个新项目：种族的境遇，以及影响和反种族主义的美学观点在女权主义者和酷儿理论中的双重论辩。

在《客体教程》一书中，没有比社会公平这个理念更加关注于身份认同研究的出现和发展的了。在历史与理论层面上，社会公平使得进步性的政治概念如已经形成学术研究重点的种族、性别和性取向等议题具体化。然而很少有学者直接去审议那些由正义观念赋予的批评实践的对象——政治机构。在本书中，罗宾·威格曼竭力思索这种关注的缺乏，提供了一种关于某种政治欲望的持续调查，这种政治欲望刺激了身份认同领域的形成。

后　记

　　本书的编写是为了探索国际影视教育的现状与趋势，所以首先推出了《走进世界各地的电影课堂》（北京大学出版社2012年版），是对有代表性的影视院校的院长和学者进行的访谈。接下来是主要基于国际影视院校联合会（CILECT）的成员，考虑到世界范围内的格局、影响和区域分布，选取了一百所具有电影制作类专业的院校进行基本情况的介绍，因为中国内地院校对于中国人来说易于查询，本书就从略了。港台地区有代表性的院校收录在附录中。书中适当增加了英美国家具有电影研究专业实力的学校的比例。美国部分参照了《好莱坞报道》公布的2013年度25强电影学校排名情况。

　　在此基础上，又增加了以英、美、法为主导的电影专家和学者的介绍。其中，美国34位，英国51位，法国10位，意大利1位，澳大利亚4位。考虑到学者的年龄、学术领域不同，因为篇幅和挑选标准的倾向，有不少遗漏，希望本书的编撰可以帮助读者了解国际影视教育院校和具有世界影响力的电影学者的大致情况，为可能计划出国留学者提供选择指南与借鉴。

<div align="right">编　者</div>